茶經解讀

TEA

唐 陸羽 —著　　移然 —主編

茶經・擷英

壹 茶之源

茶者，南方之嘉木也。

實如栟き櫚ぐ，蒂如丁香，根如胡桃。

貳 茶之具

杵臼，一曰碓ぐ，惟恆用者佳。

茶之半乾，升下棚；全乾，升上棚。

參 茶之造

凡採茶，在二月、三月、四月之間。

茶之笋者，生爛石沃土，長四五寸，若薇蕨始抽，陵
露採焉。

肆 茶之器

巽ぐ主風，離主火，坎主水，風能興火，火能熟水，故
備其三卦焉。

臍長，則沸中，沸中，則末易揚，末易揚，則其味淳也。

伍 茶之煮

炙之，則其節若倪倪如嬰兒之臂耳。

其沸如魚目，微有聲，為一沸；緣邊如湧泉連珠，為
二沸；騰波鼓浪，為三沸。已上水老，不可食也。

凡煮水一升，酌分五碗。乘熱連飲之，以重濁凝其下，
精英浮其上。

陸 茶之飲

至若救渴，飲之以漿；蠲憂忿，飲之以酒；蕩昏寐，飲之以茶。

天育萬物，皆有至妙。人之所工，但獵淺易。

茶有九難：一曰造，二曰別，三曰器，四曰火，五曰水，六曰炙，七曰末，八曰煮，九曰飲。

柒 茶之事

苦茶久食，益意思。

生益州川谷，山陵道傍，凌冬不死。三月三日採，乾。

茗春採，謂之苦榛。

捌 茶之出

浙東，以越州上，明州、婺州次，台州下。

往往得之，其味極佳。

玖 茶之略

其造具，若方春禁火之時，於野寺山園，叢手而掇。

其煮器，若松間石上可坐，則具列廢。

拾 茶之圖

以絹素，或四幅或六幅，分布寫之，陳諸座隅。

茶，乃靈魂之飲。

中國古人為世界文明貢獻出了無數的瑰寶，茶則作為影響全球最為深遠的飲品，蘊涵著中華文明之精神，灌溉世界文化之泉源。在陸羽之前，中國人已經善於飲茶，對於茶的原理、精髓有了深入的探討。而當陸羽出現之後，飲茶更成為一種文化、一種藝術、一種精神。

「自從陸羽生人間，人間相學事新茶。」《茶經》是世界第一部茶文化經典之作，成書於唐代，共三卷十節，約七千字，卻全面總結了唐代及唐之前的茶葉歷史、產區，茶的栽培、採製、煎煮、飲用、功效等具體的實踐經驗，堪稱中國古代的茶葉百科全書。這本著作的出現讓「天下益知飲茶矣」，在唐代形成了「茶道大行，王公朝士無不飲者」，文人墨客爭相賦詩吟唱的空前繁榮局面，更讓後世的茶文化大行其道。凡是飲茶的國家，都因《茶經》而明瞭中國是茶的發祥地。而《茶經》傳於世界各地，在一千多年間屢次翻刻，現存藏本達 170 多種，日、韓、俄、美、英等國都有許多藏本和譯本。這種魅力來源於中華文化的博大精深，也來源於中國人的智慧，更來源於中國茶的精髓。

「一生為墨客，幾世作茶仙。」陸羽其人充滿了傳奇色彩，他本為棄兒，喜好文學，嗜好飲茶，既是一位詩人，也是一個科學家。21 歲時，陸羽決心寫《茶經》，為此遊歷十餘年，考察唐 32 個州，歷時 5 年撰寫初稿，後又 5 年增補定稿，正式成稿時他已 47 歲。美國著名學者威廉・烏克斯在其著作《茶葉全書》中向全世界宣稱：「無人可以否認陸羽之崇高地位。」正因為陸羽，茶文化才傳播開來。「羽誠有功於茶者也」，後世將其譽為茶仙，尊為茶聖，祀為茶神，皆因他對茶的理性探索，精雅審美和敬畏之心，讓後代茶人無不沐其恩澤。

尋找茶的精神脈絡，從《茶經》中感受茶的藝術，讓精神和自然在茶味中得到統一，是現代人對於這種精神飲品的追求。本書通過解讀《茶經》經典原文，讓讀者感知千年前的陸羽如何用滿腔熱愛感受茶的每一分變化。解讀《茶經》的同時游走於歷史長河，於茶文化寶庫中撿拾璀璨明珠，解讀與之相關的文化意趣，又帶你回歸到現實中領悟《茶經》對於現代茶事實踐的指導，讓經典文化和實際操作相結合，令文化之味與實操之引均能得到滿足。

「不羨黃金罍，不羨白玉杯。不羨朝入省，不羨暮入台。千羨萬羨西江水，曾向竟陵城下來。」千年前的陸羽寫下這首《六羨歌》，捧一杯清茶，笑入滄海。千年之後，通過紙間墨跡，我們與他再次相遇，對坐飲茶，恬然一笑，便是吃茶真味。

目錄
CONTENTS

茶經・卷一

茶之源

———

南方有嘉木

———————————————

012　經典解讀

016　趣味延伸

016　中國茶之別稱、美名

019　茶人：嗜茶成癖，茶史留名

　　019　皎然：茶事上人

　　020　陸羽：茶仙、茶聖、桑苧翁

　　021　盧仝：玉川子、亞聖

　　022　白居易：別茶人

　　023　蔡襄：茶癡

　　024　許次紓：茶癖

025　**實用指南**

025　辨茶：中國十大名茶

　　025　西湖龍井

　　027　洞庭碧螺春

　　028　信陽毛尖

　　029　君山銀針

　　030　黃山毛峰

　　031　武夷岩茶

　　032　安溪鐵觀音

　　033　都勻毛尖

　　034　祁門紅茶

　　035　六安瓜片

036　辨茶：慧眼識茶小技巧

040　辨茶：如何辨別新茶與陳茶

茶經‧卷二

茶之具

工欲善其事，必先利其器

044　經典解讀

050　趣味延伸

050　茶詩中的茶具與茶道

050　唐代茶詩中的茶道

056　唐代茶詩中的飲茶妙處

058　實用指南

058　現代茶生活：
　　　採茶、製茶和藏茶工具

059　現代製茶工具

063　現代藏茶工具

茶經‧卷三

茶之造

盈鍋玉泉沸，滿甌雲芽熟

070　經典解讀

074　趣味延伸

074　中國製茶工藝發展史

075　製茶之始：從食鮮葉到烤茶

077　從蒸青造型到龍團鳳餅

079　團餅茶到散葉茶，
　　　蒸青到炒青

081　現代製茶：素茶到花香茶

088　實用指南

088　茶之藏：老茶的收藏價值

088　黑茶的收藏要點

091　白茶的收藏要點

093　烏龍茶的收藏要點

茶經‧卷四

茶之器

器為茶之父，壺中日月長

096　經典解讀

108　趣味延伸

108　中國茶器文化演變史

　　108　茶器萌芽：
　　　　　漢晉時期的缶與青瓷

　　109　繁榮發展：
　　　　　精美的唐宋茶器

　　111　鼎盛發展：
　　　　　明清瓷器和紫砂的誕生

　　113　現代茶器：
　　　　　豐富多彩、精美絕倫

114　實用指南

114　茶與茶器的搭配

　　115　不發酵茶和茶器如何搭配

　　116　發酵茶和茶器如何搭配

　　118　再加工茶和茶器如何搭配

茶經‧卷五

茶之煮

濡墨好問道，汲水巧煮茶

120　經典解讀

128　趣味延伸

128　精茗蘊香，借水而發：
　　　品茶與選水

　　128　茶者水之神，水者茶之體

　　130　真源無味，好水飲好茶

134　實用指南

134　無水可不與論茶：古今擇水技巧

　　134　古人擇水五字訣

　　136　今人擇水科學

　　137　如何控制泡茶水溫

　　140　如何搭配茶葉與水的比例

茶經 · 卷六

茶之飲

以茶可雅志，以茶可行道

142	**經典解讀**
147	**趣味延伸**
147	洗盡古今人不倦：中華茶禮、茶俗
147	中國傳統茶禮、茶俗
151	文人茶禮「六境」
154	**實用指南**
154	君但傾茶碗：現代飲茶禮儀
154	現代茶禮
158	友邦茶禮

茶經 · 卷七

茶之事

且將新火試新茶

166	**經典解讀**
183	**趣味延伸**
183	墨韻茶香： 古典文學名著之中的茶
183	《紅樓夢》中的茶韻馨香
187	《鏡花緣》中的茶事探討
189	《水滸傳》中的英雄茶情
192	**實用指南**
192	茶為萬病之藥：養生飲茶
192	茶為萬病之藥
196	避免飲茶養生誤區

茶經 · 卷八

茶之出

欲知天下茶，風采照百城

200　經典解讀

202　趣味延伸

202　茶鄉尋味：碧山深處絕纖埃

202　　白茶之鄉：福鼎

206　　黑茶之鄉：安化

209　　鐵觀音之鄉：安溪

212　　碧螺春之鄉：蘇州

215　實用指南

215　《茶經》名茶：跟著陸羽選茶

215　　山南道：紫陽茶

217　　浙西道：顧渚紫筍

219　　浙東道：余姚仙茗

221　　黔中道：湄潭翠芽

茶經 · 卷九

茶之略

烹茶無客至，得味有詩來

224　經典解讀

227　趣味延伸

227　「奪得千峰翠色來」：
　　　茶具之中的時代之美

227　　唐茶文化與越窯青瓷茶具

230　　宋茶文化與建窯黑盞

235　　明茶文化與紫砂茶具

239　　清以來的蓋碗茶具和
　　　工夫茶具

243　實用指南

243　壺中乾坤大：新手如何選茶壺

243　　現代茶壺種類

246　　選擇茶壺標準

250　　紫砂壺選購

茶之圖

舌底朝朝茶味，畫中處處詩題

258　經典解讀

259　趣味延伸

259　一盞清茗，千秋墨色：茶畫中的千年茶韻

260　唐代茶畫：《蕭翼賺蘭亭圖》

262　宋代茶畫：《文會圖》、《攆茶圖》

264　元明茶畫：《陸羽烹茶圖》、《事茗圖》

267　清代及現代茶畫：《山窗清供圖》、《新喜》

268　實用指南

268　一片青山入座，半潭秋水烹茶：茶文化空間設計

268　茶席組成

270　茶席設計流程

卷一

茶之源

南方有嘉木

經典解讀

一之源

　　茶者，南方之嘉木[1]也。一尺、二尺，乃至數十尺，其巴山峽川[2]，有兩人合抱者，伐而掇[3]之。其樹如瓜蘆，葉如梔子，花如白薔薇，實如栟櫚，蒂如丁香，根如胡桃。

　　其字，或從草，或從木，或草木并[4]。

　　其名，一曰茶，二曰檟[5]，三曰蔎[6]，四曰茗[7]，五曰荈[8]。

　　其地，上者生爛石[9]，中者生礫壤[10]，下者生黃土[11]。凡藝[12]而不實，植而罕茂[13]，法如種瓜，三歲可採。野者上，園者次；陽崖[14]陰林[15]，紫者上，綠者次；笋者上，牙者次；葉卷上，葉舒次。陰山坡谷者，不堪採掇，性凝滯，結瘕疾。

1　**嘉木**：優質的、形態美好的樹木。北宋時期，蘇東坡曾經把茶葉稱之為「嘉葉」，與陸羽所稱的「嘉木」一樣，有稱頌美好的意思。

2　**巴山峽川**：重慶的東部和湖北的西部。

3　**掇**：拾起來、撿起來。

4　**并**：相通、類似，同屬一個部首。

5　**檟**：是茶樹在古代的稱謂，在《爾雅》中記載：「檟，苦茶。」

6　**蔎**：草的香氣，也代指茶。

7　**茗**：古文獻記載，在長江中下游地區，將茶稱之為茗，現在是茶的重要別稱之一。

8　荈：古文中茶的別稱，在司馬相如《凡將篇》中出現，現已無此稱謂。

9　爛石：土壤之中有一些碎石。

10　礫壤：土壤之中含有未風化的小砂礫。

11　黃土：黃色土壤，富含鐵氧化物。

12　藝：栽種茶樹的技藝。

13　植而罕茂：種植後很少能夠出現長勢茂盛喜人的狀態。

14　陽崖：朝陽一面的山崖。

15　陰林：枝葉繁茂、樹蔭濃密的樹林。

譯文

　　茶，是出產於南方的一種優良植物。它的樹可以高達一尺、兩尺，有的甚至可以高達十幾尺。在巴山峽川一帶，茶樹的主幹有的粗到要兩個人才能合抱，要將樹木的枝條砍下來，才能夠採到茶葉。茶樹的外形和瓜蘆木有點相似，葉子和梔子有點像，花朵和白薔薇有點像，種子則和棕櫚有點像。它的蒂和丁香類似，而根則和胡桃木類似。

　　茶這個字，從字形和部首可以看出，是歸屬於草部的，也可以歸屬到木部，也可以同屬草、木兩個部首。

　　茶還有很多的別稱，有叫做「茶」，有叫做「檟」，有叫做「蔎」，有叫做「茗」，又有的叫做「荈」。

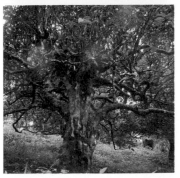

適合茶生長的土壤環境，山間堆滿碎石的地方最好，可以產出好茶；其次就是砂質土壤，可以產出中等茶；如果是黃土，就只能產劣等茶了。種茶的技術如果不夠扎實，種出來的茶樹就不會茂盛。用種瓜的方法來種茶，通常來說三年就可以採摘茶葉。一般而言，野生的茶葉是最好的，園圃裡種的略次。那些生長在向陽的山坡而有樹木遮蔭的茶樹，如果茶葉呈紫色，就是好茶；如果茶葉呈綠色，就略差一點。茶的芽葉形狀如果呈竹筍狀，那就是好茶，而芽葉展開像牙板一樣，就略差一點。芽葉的周邊如果反捲，品質就比較好，而芽葉邊緣平展的就略差。生長在背陰的山坡或者谷地的茶樹，不宜採摘，這樣的茶葉性質凝滯，飲用易導致腹脹。

---| 原文 |---

茶之為用，味至寒，為飲，最宜精行儉德[1]之人。若熱渴、凝悶、腦疼、目澀、四支[2]煩、百節不舒，聊四五啜，與醍醐[3]、甘露抗衡也。採不時[4]，造不精，雜以卉[5]莽，飲之成疾。茶為累也，亦猶人參。上者生上黨，中者生百濟、新羅，下者生高麗。有生澤州、易州、幽州、檀州者，為藥無效，況非此者！設服薺苨，使六疾[6]不瘳[7]。知人參為累，則茶累盡矣。

---| 注釋 |---

1 **精行儉德**：為人精誠，有節操，具備勤儉的美德。

2 **四支**：四肢的意思。

3 **醍醐**：一種乳製品，味道甘美。

4 **採不時**：在不恰當的時間採摘。

5 **卉**：野草。

6 **六疾**：古人把天氣分為陰、陽、風、雨、晦、明等六種，與之對應會產生六種疾病：寒疾、熱疾、末疾、腹疾、惑疾、心疾。後來用六疾來代替各類疾病。

7 **瘳**：病症被治癒，即痊癒。

　　茶作為飲品，其性寒涼，適合那些做人精誠、節操高尚、有勤儉美德的人。如果有人感覺燥熱口乾，或者胸悶頭疼、眼睛乾澀，或者關節不舒服，只需要稍微喝上幾口茶，就可以取得如飲甘露的效果。採摘茶葉的時機不夠恰當，或者製作工藝不夠精細，茶中會充斥雜草，這樣的茶喝了易讓人生病。茶葉也有可能會對人體造成傷害，就像人參一樣。最好的人參產自上黨，中等人參產自百濟、新羅，最次的人參產自高麗。而來自澤州、易州、幽州、檀州等地的人參，則完全沒有藥效，更何況還不如這些地方的人參呢。如果誤服了和人參很像的薺苨，病情也會被延誤。茶對人體帶來的效果，和不同等級的人參帶來的效果也是相似的。

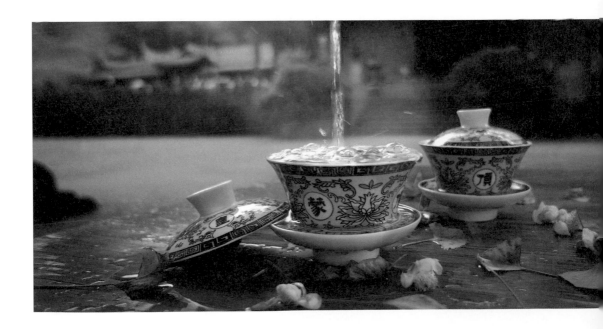

趣味延伸

中國茶之別稱、美名

茶作為中國人酷愛的飲品，至今已經有幾千年的歷史了。在這漫長的歷史過程中，人們不僅認識到了茶的保健作用，而且將其作為日常生活必需品，讓飲茶成為一種精神享受。出於對茶的熱愛，中國人為茶取了很多有趣、高雅的名號，成為中國一物多名的代表。

據清代郝懿行《爾雅義疏》記載：「諸書說茶處，其字乃做荼，至唐代陸羽著《茶經》，始減一畫作茶。」可見「茶」字原本來源於「荼」字。而在《茶經》之中，陸羽還用「嘉木」、「甘露」等美好的詞彙來稱頌茶，而其他的美名更是層出不窮。

● 瑞草

在古醫書《神農本草經》中記載：「傳說遠古時代，神農嘗百草，日遇七十二毒，得茶始解之。」原來古人最初採摘野生的鮮茶，是為了當做藥飲。所以杜牧在《題茶山》中有詩云：「山實東吳秀，茶稱瑞草魁。」

● 酪奴

東晉名臣王導的後羿王肅，在南北朝時期到了南齊做官，後來因為他的父親王奐犯罪，導致王家被滿門抄斬。王肅逃到了北魏，將自己的生活習慣也帶到了北魏。在《洛陽伽藍記》中記載，他喜歡按照南方的習慣吃魚、飲茶。有一回，北魏孝文帝設宴，看到王肅大吃羊肉，又痛飲乳酪，覺得很奇怪，便向他詢問其中的緣由。王肅說：「帷茶不中，與酪為奴。」從此之後，「酪奴」就作為茶的別稱而傳播開了。古詩詞裡常用「酪奴」來代指茶，方文《題劉紫涼山人品泉圖》就有詩云：「甘泉香茗勝醍醐，不信前人喚酪奴。」

㊂ 仙掌

　　唐代詩人李白在《答族侄僧中孚贈玉泉仙人掌茶》中，將茶稱為「仙掌」，所以仙掌也就作為茶的別號而傳開。袁道宏《玉泉寺》詩云：「閑與故人池上語，摘將仙掌試清泉。」

㊃ 甘露

　　陸羽在《茶經》中引用《宋錄》中記載的劉子尚的故事，南北朝豫章王劉子尚，在八公山拜會了曇濟道人，道人設了茶宴來款待他。劉子尚品完茶說：「此甘露也，何言茶茗？」從此之後，人們就用甘露來代指茶。趙鼎在《好事近·蘭燭畫堂深》中寫道：「拜賜一杯甘露，泛天邊春色」，也是引用了這一茶的別稱。

㊄ 清友

　　宋人蘇易簡在《事物異名錄·文房四譜》中曾經說：「葉嘉，字清友，號玉川先生。清友，謂茶也。」這個別稱在元代羅先登的《續文房圖贊》中也有出現，他畫文房十八友中的「清友」，圖中就畫了一個茶盤，盤內有茶壺、茶盞等。並寫文贊道：「儒素家風，清淡滋味。君子之交，其淡如水。」所以後來都將「清友」作為茶的異名。

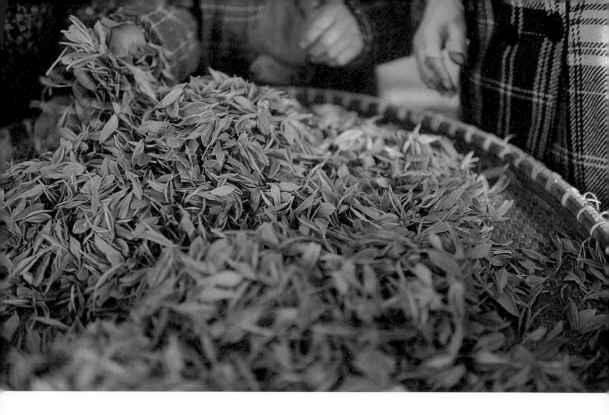

㈥ 滌煩子

　　《唐國史補》中記載：常魯公隨使西番，烹茶帳中。贊普問：「何物？」答曰：「滌煩療渴，所謂茶也。」所以後世就用滌煩子來稱呼茶，也有人寫過五言散句：「茶為滌煩子，酒為忘憂君。」

㈦ 不夜侯

　　這個稱呼第一次出現，是在西晉張華《博物志》中，據其記載：「飲真茶，令人少眠，故茶美稱不夜侯，美其功也。」清汪懋麟曾寫過一首〈減字木蘭花〉詞：「欣然醉舞，我慕劉伶君陸羽。何物相酬？破睡須煩不夜侯。」

　　除了以上這些茶的別名，古人還給了茶很多有意思的稱呼，森伯、葉嘉、龍團、甘候、清人樹、水豹囊、苦口師等等。在這些流傳於世的茶名文化典故之中，蘊含著古人對茶的喜愛。文人愛茶，雅士也愛茶，所以才讓這些別名有了盎然的意趣。

茶人：嗜茶成癖，茶史留名

所謂茶人，既是說那些精於茶道之人，也是指那些採茶之人，也可以指那些種茶、製茶的人。中國人愛飲茶，因一顆愛茶之心與茶有了百般情緣。不管是愛是戀、是癡是癲，都顯露出愛茶之人的一片赤誠之心。由茶識人，更令人感受到茶的獨特魅力。

縱觀中國的茶文化，源遠流長，無數的茶人都在其中閃耀著光輝。他們因為愛茶而有了自己獨特的稱謂，不管是自稱還是贈名，都帶著濃情，流傳著佳話。有一些茶人，不僅精通水、器、火，與茶相關的人、事、藝也都無不通曉。對於他們來說，茶不只是一杯解渴的清水，更是牽引靈魂的一條絲線，帶著他們飄飄乎如仙，不知其所止。

● 皎然：茶事上人

中國茶史之中堪稱茶道創始人、第一茶癡的，非唐代詩僧、茶僧皎然莫屬。作為謝靈運的十代孫，皎然出身名門，卻篤信佛教，受戒出家後，住在浙江湖州烏程縣妙喜寺，自號為「茶事上人」。

皎然善於烹茶，更潛心於佛學、道學、茶事、茶理的研究，他是推動茶與佛教結合的關鍵人物。除了熱心於各種茶會，他對禪宗茶道和唐代茶風的形成也起了重大的推動作用。他對茶葉的採摘、氣候、時間的研究之深，幾乎無人出其右。他還和陸羽成為忘年之交，四十多年亦師亦友，相知相隨。在他的指導和鼓勵下，陸羽才完成了《茶經》。

在茶詩代表作〈飲茶歌誚崔石使君〉中，皎然寫道：「一飲滌昏寐，情來爽朗滿天地；再飲清我神，忽如飛雨灑輕塵；三飲便得道，何須苦心破煩惱。」他倡導以茶代酒，探討茗飲的藝術境界。他所提出的「全真茶道」，包含了對茶宴模式和文人雅士相聚品茗、清談、賞花、玩月、撫琴、吟詩等藝術境界的探索，鮮明地反映出唐代中晚期茶文化活動的特點和詠茶文學創作的趨勢，對後代茶藝、茶文學，以及茶文化的發展都產生了莫大的影響。

陸羽：茶仙、茶聖、桑苧翁

　　西元 735 年，今湖北天門山龍蓋寺主持智積大師在大雪中抱回一個三四歲的孩童，他就是陸羽。誰也不會想到，這個無父無母的孩子日後會被譽為中國茶文化的「茶仙」。

　　陸羽一生都嗜茶成癖，他隱居在苕溪，自稱「桑苧翁」，又號「竟陵子」（湖北天門古稱竟陵）。他精於茶道，耗盡畢生心血撰寫《茶經》，對於中國和世界茶業發展做出了卓越貢獻，是中國茶事先驅，所以他頭上關於茶的稱號也是最多、最豐富的。

　　人們稱陸羽為「茶仙」，是因為他不僅嗜茶，而且超脫。唐代有位詩人曾經說陸羽是「一生為墨客，幾世作茶仙。」宋代詞人王禹偁也寫過：「迢遞康王谷，塵埃陸羽仙。」都是在描述陸羽不與世同的仙逸之風。甚至在世人的眼裡，「仙」不足以概括陸羽的成就，他還被稱為「神」。在《新唐書・陸羽傳》中記載：「羽嗜茶，著經三篇，言茶之源、之法、之具尤備，天下益知飲茶矣。時鬻粥者，至陶羽形置煬突間，祀為茶神。」在當時的民眾眼中，陸羽儼然和灶神、門神一樣，可以給天下茶人們帶來豐收、平安。及至現在，很多茶室還供奉著陸羽畫像。

除了這些稱號之外，後人也給予了陸羽很多特別的稱呼。清代同治年間《廬山志》中記載：「陸羽隱苕ㄊㄠˊ溪，闔門著書，或獨行野中，擊木誦詩，徘徊不得意，輒慟哭而歸，時謂唐之接輿。」而宋代蘇軾也有詩云：「歸來又見茶癲陸。」宋代陶穀《荈ㄔㄨㄢˇ茗錄》記載，宣城何子華在剖金堂宴客，席間取出一副嚴峻所繪陸羽像說：「世人常把過於迷戀駿馬的人叫作『馬癖』，把迷醉在金錢中的人叫做『錢癖』，把耽於子息*的人叫做『譽兒癖』，把熱衷於讀書的人叫作『《左傳》癖』，那麼像畫中這位老者，沉湎於茶事，該叫做什麼癖？」楊粹仲說：「茶至珍，蓋未離乎草也。草中之甘，無出茶上者。宜追目陸氏為甘草癖。」此言一出，滿座稱好。可見這些人對精於茶道的陸羽多麼崇敬，也算是跨越時空的知己了。

⊜ 盧仝ㄊㄨㄥˊ：玉川子、亞聖

唐代有很多詩人都熱愛飲茶，而這其中尤以盧仝對茶最為癡迷，他曾經給自己取了一個綽號，叫做「癖王」，以此自嘲對茶的熱愛。盧仝所寫的〈七碗茶歌〉至今在海內外都代表著中國茶文化的崇高地位，經常被懸掛於茶館、茶室最重要的位置。這首詩以神逸之筆墨，寫出唐代茶事的諸多活動，譬如茶葉採摘、包裝、煎煮和茶政等。尤其將茶飲之功從「喉吻潤」、「破孤悶」到擴展助思、散鬱，達到心境空靈，最後進入禪定的最高境界，描摹得唯妙唯肖。詩中寫道：「一碗喉吻潤，兩碗破孤悶。三碗搜枯腸，唯有詩書五千卷。四碗發輕汗，平生不平事，盡向毛孔散。五碗肌骨清，六碗通神靈。七碗吃不得也，唯覺兩腋習習清風生。蓬萊山，在何處？玉川子乘此清風欲歸去。」通過這首詩，盧仝為世人展示了飲茶文化的精神世界，對後世茶詩的創作產生了深遠影響，「玉川子」也成為茶人的自稱，而「七碗茶」、「兩腋清風」也成了飲茶的代稱。正因為有此貢獻，盧仝也被譽之為「亞聖」。

盧仝的人生理想，是「買得一片田，濟源花洞前。自號玉川子，有寺名玉泉。」這樣汲泉煎茗的自在生活，卻因為他被牽扯到政治事件，喪生於「甘露之變」。「甘露」一詞原本也是茶的美名，卻成為盧仝一生悲劇的終結點。

*子息：為子女。

㈣ 白居易：別茶人

　　唐代著名詩人白居易不僅酷愛佛法，而且一生與詩、酒、茶相伴，「琴裡知聞唯渌ㄌㄨˋ水，茶中故舊是蒙山。」；「閑吟工部新來句，渴飲毗ㄆˊ陵遠到茶。」到了晚年時，白居易嗜茶更甚，「老來齒衰嫌桔酸，病後肺渴覺茶香。」而且，他還自稱「移榻樹蔭下，竟日何所為。或飲一甌茗，或吟兩句詩」。

　　在〈謝李六郎中寄新蜀茶〉一詩中，白居易寫道：「不寄他人先寄我，應緣我是別茶人。」所以後世便用「別茶人」來代指他。而這位別茶人不僅精於茶藝，鑒茗、品水、看火、擇器也都無所不能。不僅如此，他還親自開闢茶園來種茶、聽飛泉、賞白蓮、飲茶彈琴，頗為傲然知足。

　　北宋王讜在《唐語林》中記載：「忽有二人，衣蓑笠，循岸而來，牽引篷艇。船頭覆青幕，中有白衣人與一僧偶坐，船後有小灶，安銅甑ㄗㄥˋ而飲，角僕烹魚煮茗。沂ㄧˊ流過於檻前，聞舟中吟笑方甚。盧（尚書）嘆其高逸，不知何人。從而問之，乃告居易與僧佛光，自建春門往香山精舍。」這裡所記載白居易和佛光二人泛舟烹茶的情景，可以一窺他對於茶的熱愛。

五 蔡襄：茶癡

　　蔡襄是北宋著名的書法家，與蘇軾、黃庭堅、米芾合稱為「宋四家」。在中國茶史上，蔡襄是一個非常重要的人物，原因其一是他創制了「小龍鳳團茶」，其二是他撰寫了《茶錄》。宋仁宗慶曆年間，蔡襄任福建轉運吏，在這一階段他開始將茶葉改造為小團，不僅樣式精美，而且品質優良，一斤二十八餅，價值二兩金，名為「上品龍茶」。這種茶在當時被視為朝廷珍品，很多朝廷大臣與後宮嬪妃都爭相想要一睹其形貌，而品嘗它的殊榮只有皇帝可以享有。

　　對於茶味，蔡襄有異於常人的鑒賞能力。福建建安能仁寺的和尚製作了八個茶餅，起了個雅號叫做「石岩白」。其中四個送給了蔡襄，另外四個送給了京城翰林學士王禹玉。一年之後，蔡襄從福建返回京城，拜訪王禹玉。王翰林（王禹玉）以最好的茶招待他，蔡襄品嘗了一口就說：「這茶味很像能仁寺的石岩白，公何以得之？」王禹玉大吃一驚，對他的品嘗功夫大加讚賞。

　　蔡襄所撰寫的《茶錄》完全是根據他個人的實際經驗而來，雖然只有千餘字，卻非常系統地論述了茶的色、香、味與藏茶、炙茶、碾茶、羅茶、候湯、點茶等技巧。同時，這本書還介紹了茶焙、茶籠、茶鈐、茶碾、茶羅、茶盞、茶匙、湯瓶等器具的功用和構造。對於愛茶之人來說，《茶錄》不僅是一本茶葉技術的專著，更是一部茶藝的專著，它象徵著茶飲向藝術化行為的轉化，因此也被稱為「稀世奇珍」。

　　蔡襄對茶的熱愛可謂如癡如醉，擔當得起「茶癡」這個稱號。有一次，他的好友歐陽修要將自己的文章《集古錄目序》刻成石碑，就請蔡襄幫忙書寫。蔡襄故意向歐陽修索要潤筆，歐陽修便答應他用小龍鳳團茶和惠山泉水來作為潤筆。蔡襄一聽大喜不已，說：「太清而不俗。」到了老年，蔡襄病重，在醫生的建議下不得不戒茶。但他仍舊每日烹茶，作為消遣，甚至茶不離手。「衰病萬緣皆絕慮，甘香一事未忘情。」這樣的癡迷程度，古往今來也堪稱第一了。

㈥ 許次紓：茶癖

明代也是一個飲茶之風盛行的時代，這一時期的文人有很多都以嗜茶而聞名，這其中許次紓又因著作的《茶疏》而被後人譽為茶癖。在《茶疏》中，許次紓不僅記錄了自己所體會到的茶理，而且還表示「余齋居無事，頗有鴻漸之癖」。清代文人高鶚曾經評價他「深得茗柯至理，與陸羽《茶經》相表裡」。

許次紓對於福建地區的茶事有很深入的研究，崇尚自然、天趣悉備的飲茶氛圍，確立了飲茶時的物境（時間、地點、人物）和超然的心境，也為中國式茶境奠定了基礎。他的導師兼茶友吳興文人姚紹憲在《茶疏序言》中說：「武林許然明，余石交也，亦有嗜茶之癖。每茶期，比命駕造餘齋頭，汲金沙玉竇二泉，細啜而探討品騭之。余罄生平習試自秘之訣，悉以相授。故然明得茶理最精，歸而著《茶疏》一帙，餘未之知也。」在與杭州相隔數百里的吳興，吳紹憲開闢了一個小茶園，每到茶期，許次紓都要前去探討品茶，可見他對茶的癡迷與愛好程度。

許次紓認為自己耗費心血撰寫的《茶疏》是為了延續陸羽的《茶經》，了結自己愛茶成癖的心願。在他去世多年之後，他的友人許世奇還夢見他說希望刻印這本書。雖然許次紓一生著述頗豐，但對《茶疏》卻獨獨鍾愛，「生平所癖，精爽成屬」，許世奇也按照他的囑託刻印了這本書，了結了他的遺願。

從唐代以來，嗜茶者日益多起來，綽號和名號也不勝枚舉，上述只是採擷一二，歐陽修、蘇軾、梅堯臣、陸遊、鄭板橋等人，也都是有名有號的茶人，無法一一贅述。沉湎於茶事的唐代詩人陸龜蒙，為自己取綽號「怪魁」，在顧渚山下開闢了一個茶園，每年收取新茶為租稅，自判品第，並且編成了《品第書》。宋人曾幾為自己取別號「茶山居士」，明人許應元給自己取別號「茗山」，清代詩人杜浚別號「茶村」，還有清代「西泠八家」之一丁敬別號「玩茶叟」。

茶人的名號有千萬種，其中所飽含的都是對茶的萬千之情。備精器、燒好水、擇佳茗、待良友，與清茶玉樹相伴，共明月清風啜飲，這應該是所有茶人最愉悅的時刻。

辨茶：中國十大名茶

中國茶葉歷史悠久，品類也浩如煙海。在如此多的茶葉品種之中，雖然人們對名茶的概念尚不統一，但通過歷史傳承和茶人品鑒，愈來愈多的珍品受到了大家的喜愛與推崇。古往今來的名茶有許多，不管是傳統名茶還是歷史名茶，都在茶葉的香、色、味、形方面具有獨特的風格，它們也是中國茶文化的代表。

一　西湖龍井

作為中國名茶之首，西湖龍井是最廣為人知的名茶了。它出產於浙江杭州西湖山區，這一地區不僅是杭州舉世聞名的西湖風景名勝區，也是西湖龍井茶的出產地。西湖群山的產茶歷史已經有千百年，早在唐代時便已久負盛名，而現代這種形態較扁的龍井茶則是在近百年中出現的。

據說，乾隆皇帝曾經到杭州出巡，為龍井茶區的天竺作詩一首，詩名為〈觀採茶作歌〉。可見不管皇室、民間，都深深拜服在它的魅力之下。西湖龍井茶向來以「龍（井）、獅（峰）、雲（棲）、虎（跑）、梅（家塢）」排列品第，以西湖龍井茶為最。西湖龍井的製作工藝屬於炒青綠茶，乾茶扁平嫩秀，呈翠綠色，用泉水加玻璃杯沖泡之後，茶湯會呈現出黃綠清澈的狀態，香馥若蘭，葉底嫩綠，勻齊成朵，芽芽直立，栩栩如生。入口滋味鮮爽，唇齒留香，沁人心脾，回味無窮。

龍井茶區分布在西湖湖畔的秀山峻嶺之上。這裡依山傍湖，氣候溫和，常年雲霧繚繞，雨量充沛，加上土壤結構疏鬆、土質肥沃，茶樹根深葉茂，常年瑩綠。從垂柳吐芽，至層林盡染，茶芽不斷萌發，清明前所採的茶芽，稱為「明前茶」。炒一斤明前茶需要七八萬芽頭，屬龍井茶之極品。而古法炒製龍井都是採用

七星柴灶，素有「七分灶火三分炒」的說法，炒製的時候分為「青鍋」、「燴鍋」兩道程序，根據鮮葉品質有抖、帶、甩、挺、拓、扣、抓、壓、磨、擠十大手法。

龍井茶的品質主要通過「乾看外形，濕看內質」來評判，乾茶的外形包括嫩度、整碎、色澤、淨度等，而湯色則主要看色度、亮度和清濁度。通過一摸、二看、三嗅、四嘗，便可以選擇出優質的龍井茶。

一摸是看茶葉的乾燥程度，隨意挑選一片乾茶，在拇指和食指之間捻，碎如粉末則乾燥程度足夠，否則是乾燥度不足，或茶葉已吸潮。乾燥度不足的茶葉比較難以儲存，香氣也不高。

二看是觀察乾茶是否符合龍井茶的基本特徵，外形是否扁平光滑、挺秀尖削，色澤是否翠綠鮮活。

三嗅是聞乾茶的茶香高低，辨別是否有煙、焦、酸、餿、霉等氣味。

四嘗是在乾茶的含水量、外形、色澤和香氣符合要求後，進行開湯品嘗。取 3 克龍井茶置於杯碗之中，加入沸水 150 毫升，5 分鐘後先嗅香氣，再看湯色，細嘗滋味，後評葉底。

⊜ 洞庭碧螺春

　　碧螺春也是中國著名的綠茶，它的產地是江蘇省蘇州市吳中區太湖的洞庭山。在當地，碧螺春有一個特別生動有趣的傳統叫法——嚇煞人香。據說是因為康熙皇帝巡遊太湖的時候，飲過此茶，龍顏大悅，但又覺得這個名字不足以登上大雅之堂，又看茶品形如螺狀，便將它賜名為「碧螺春」。在沖泡的時候，碧螺春和其他茶品略有不同，需要先注入水，再投茶。因為碧螺春的葉片成卷曲狀，會在水中下沉。沖泡之後的碧螺春茶湯滋味鮮醇，回味甘甜厚重。

　　碧螺春茶從春分開採，至穀雨結束，採摘的茶葉為一芽一葉，對採摘下來的芽葉還要進行揀剔，去除魚葉、老葉和過長的莖梗。一般是清晨採摘，中午前後揀剔品質不好的葉片，下午至晚上炒茶。鑒別碧螺春的時候，應該先看外觀，再看茶湯。天然的碧螺春應是滿皮白毫，色澤柔和鮮豔，開水沖泡之後茶湯柔亮。

⊜ 信陽毛尖

　　信陽毛尖是河南省出產的著名茶葉，又叫「豫毛峰」。這種茶風格獨特，細、圓、直、多白毫、香高、味濃、湯色綠。北宋時期的大文學家蘇東坡遍嘗名茶後，曾經提筆為信陽毛尖寫下了「淮南茶信陽第一」的美譽。信陽毛尖外形勻稱，呈現出有光澤的鮮綠色，白色的茶毫非常明顯，輕嗅乾茶，有猶如板栗的熟香，香氣純正而且高揚。沖泡之後，茶湯黃綠澄澈，茶香清新高揚，入口滋味鮮醇爽口。

　　信陽毛尖的新茶色澤鮮亮，泛綠色光澤，香氣濃爽而鮮活，白毫明顯，給人生鮮感覺；而陳茶則色澤較暗，光澤發暗甚至發烏，白毫損耗多，香氣低悶。新茶的茶湯顏色鮮豔，呈現出一派淡綠，湯色明亮，而且香氣鮮爽持久，葉底鮮綠清亮。而陳茶的香氣略有欠缺，滋味較淡，葉底不夠鮮綠，欠明亮，約五分鐘就會泛黃。不管新茶陳茶的信陽毛尖都具有清爽的口感，但如果是假毛尖，則會茶湯苦澀、發酸，入口猶如覆蓋了一層苦澀薄膜。

㊃ 君山銀針

君山銀針是黃茶之中的珍品，出產於湖南岳陽洞庭湖中的君山，因為其成品茶形如銀針而得名。君山茶的歷史也非常悠久，早在唐代就已經名揚四海。據說文成公主出嫁的時候，就選帶了君山銀針茶入西藏。君山銀針外形芽頭壯實、筆直，茸毛披蓋，色澤金黃光亮；內質香氣高純，滋味爽甜。沖泡的時候，君山茶的芽頭在玻璃杯中直挺豎立，看上去非常有趣誘人。

鑒別君山銀針的時候可先觀察乾葉，芽頭肥壯挺直、勻齊，滿披茸毛，色澤金黃光亮，香氣清新，就屬於好茶。沖泡之後芽尖沖向水面，懸空豎立，然後徐徐下沉杯底，形如群筍出土，又像銀刀直立，亦是好茶表現。如果茶湯呈現青草味，泡後銀針不能豎立則為假銀針。

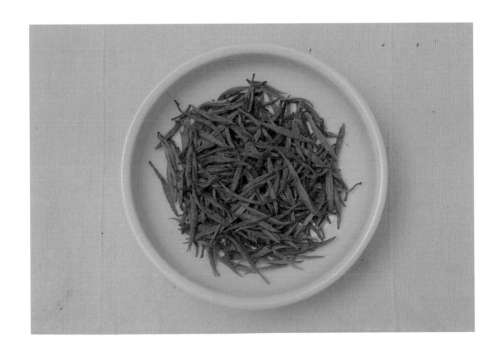

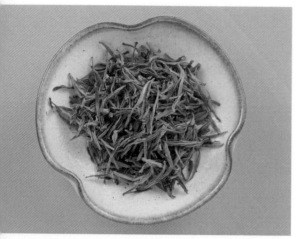

五 黃山毛峰

　　黃山毛峰出產於中國著名的風景名勝安徽省黃山。黃山毛峰在唐朝的繁盛時期就已經出現，隨著明代貿易的發展而進一步擴大影響，到清朝光緒年間依舊大量生產，被天下茶人熟知。黃山毛峰形似雀舌，勻齊壯實，峰顯毫露，色如象牙，魚葉金黃；沖泡的時候味道清香高長，湯色清澈，滋味鮮濃、醇厚、甘甜，葉底嫩黃，肥壯成朵。其中「黃金片」和「象牙色」是特級黃山毛峰和其他毛峰不同的兩大最明顯特徵。

　　黃山毛峰共分為六個等級，分別是特級一、二、三等和普通一、二、三等。鑒別時也應從外形、香氣、湯色、滋味、葉底五個方面入手。品質好的黃山毛峰，外形應是條索細扁，翠綠中略泛微黃，色澤油潤光亮，芽峰顯露，芽毫多；香氣如蘭，沖泡後湯色清澈明亮，呈淺綠或黃綠；喝起來的滋味是鮮濃而不苦，回味甘爽；葉底嫩黃肥壯、厚實飽滿、均勻成朵、通體鮮亮。

㈥ 武夷岩茶

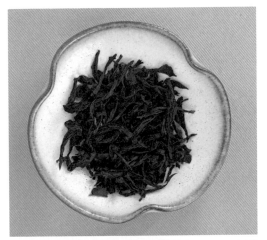

　　武夷岩茶屬於半發酵青茶，是烏龍茶的一種，出產於福建北部「奇秀甲於東南」的武夷山，茶樹都生長在武夷岩縫之中。武夷岩茶既有綠茶的清香，也有紅茶的甘醇，而且獨具「岩骨花香」，這份「岩韻」是武夷岩茶獨有的特徵。武夷岩茶又分為五個品種系列：水仙、肉桂、大紅袍、名叢和奇種。

　　18 世紀，武夷岩茶傳入歐洲後，備受當地人的喜愛，曾有「百病之藥」的美譽。鑒別時注意它的外形，優質的岩茶外形條索肥壯、緊結、勻整，帶扭曲條形，俗稱「蜻蜓頭」，葉背起蛙皮狀砂粒，俗稱「蛤蟆背」，內質香氣馥郁、雋永，滋味醇厚回苦，潤滑爽口，湯色橙黃，清澈豔麗，葉底勻亮，邊緣朱紅或起紅點，中央葉肉黃綠色，葉脈淺黃色，耐泡 6 ～ 8 次以上。如果是假茶，開始味淡，欠韻味，色澤也較為枯暗。

㈦ 安溪鐵觀音

　　安溪鐵觀音也屬於烏龍茶，是青茶類。主要出產於福建省西部的內安溪。安溪鐵觀音被稱為「茶中之王」，因為它歷史悠久，源遠流長。在安溪縣的山區之中，溫和的氣候、充沛的降雨，為茶樹提供了極佳的生長條件。這裡的茶樹枝葉繁茂，種類繁多。安溪鐵觀音的成品茶色澤褐綠，沉重若鐵，茶香濃馥，媲美觀音淨水，因而得此聖潔之名。

　　鐵觀音外形多呈螺旋形，色澤砂綠，光潤，綠蒂，具有天然蘭花香。沖泡之後再觀察，優質鐵觀音的湯色清澈金黃，味道醇厚甜美，入口微苦，立即轉甜，耐沖泡，葉底開展，青綠紅邊，肥厚明亮，每顆茶都帶有茶枝。如果是假茶，則會葉形長而薄，條索較粗，無青翠紅邊，葉泡三遍後便無香味。這也是鑒別鐵觀音的基本方法。

⑻ 都勻毛尖

　　都勻毛尖是貴州三大名茶之一，也是中國名茶。它主要出產於貴州團山、哨腳、大槽一帶的山中。都勻毛尖也是一種歷史悠久的名茶，早在清朝時期便是宮廷貢茶，深受宮廷眾人喜愛，曾經被崇禎皇帝命名為「魚鉤茶」。成品的都勻毛尖茶條索卷曲，外形勻稱，呈黃色，白色的茶毫非常顯著。沖泡之後，茶湯綠中帶黃，清澈鮮美，入口滋味濃郁，回味甘甜，茶湯之中香氣清澈。

　　優質的都勻毛尖採用清明前後數天內剛長出的一葉或二葉未展開的葉片，要求葉片細小短薄，嫩綠勻齊。鑑別的時候可遵循「乾茶綠中帶黃，湯色綠中透黃，葉底綠中顯黃」的「三綠三黃」特色為原則。優質的都勻毛尖外形多白毫，色澤潤綠，當地的苔茶良種具有發芽早、芽葉肥壯、茸毛多、持嫩性強的特性。特級的都勻毛尖茶湯品質潤秀，香氣清鮮，外形可與碧螺春並提，而茶質又能和信陽毛尖媲美。

⑨ 祁門紅茶

祁門紅茶是中國傳統工夫紅茶中的精品，原產於黃山西麓的祁門縣，因而得名。祁門紅茶有許多別名美譽，「茶中英豪」、「群芳最」、「王子茶」等，因此也是多年來中國的國事禮茶。祁門縣的茶葉產量高，品質優良，種植在肥沃的紅黃色土壤之中。當地氣候溫和、降雨充足、陽光適中，讓茶葉的葉片柔軟，水溶性物質豐富。祁門紅茶茶葉條索緊細，色澤烏潤，金毫顯露。茶湯紅豔明亮、滋味鮮醇甜厚，茶香清香持久。

鑒別祁門紅茶的時候，最簡單的方法就是觀察外形，優質茶的外形條索纖細緊結，茶葉之間看起來均勻整齊；品質差的茶葉則條索較粗、鬆散，茶葉大小不一、不整齊。沖泡之後的茶湯紅豔，而且有金圈，則說明茶葉的品質極好，如果顏色暗淡，湯色渾濁，則說明茶質較差。

⊕ 六安瓜片

六安瓜片是中國傳統的歷史名茶，簡稱「瓜片」、「片茶」，出產於安徽省六安市大別山一帶。唐代的時候，六安瓜片就被稱為「廬州六安茶」，為當時的名茶。到了明代，才正式定名為六安瓜片，也是上品、極品茶的代表。清朝時期，六安瓜片作為朝廷貢茶，同樣備受推崇。唐朝大詩人李白曾經寫過「揚子江中水，齊雲頂上茶」來讚美瓜片，而宋代也將它譽為「精品」。瓜片茶採用單葉作為原料，讓茶品外形如瓜子狀，葉片邊緣卷翹，呈現寶綠潤亮的色澤，茶葉大小勻整。沖泡之後，六安瓜片茶湯黃綠清透，茶香清氛撲鼻，入口鮮醇，回甜甘潤。

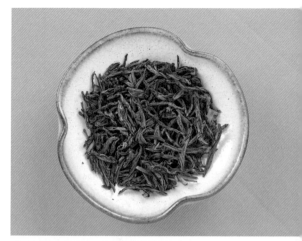

正常氣溫年景，六安瓜片新茶一般在穀雨*前十天內產出。鑑別六安瓜片需要把握幾個要點，從乾茶和泡茶的角度，考量色、香、味、形。優質的瓜片應該具備鐵青色，透翠則說明烘製到位。具備清香透鼻的香氣，燒板栗香味上乘，而青草味則說明炒製工夫欠缺。細細咀嚼瓜片茶葉，具備頭苦尾甜、苦中透甜的味覺感受，略用清水漱口後有一種清爽甜潤的感覺，則說明是上乘。沖泡之後，先聞其香，先由香味的濃度感受茶葉的香醇，其次查看湯色，清湯透綠，沒有渾濁為上乘。泡後的葉片顏色有淡青、不勻稱者為穀雨前十天的新茶，而葉片顏色深青且勻稱、茶湯濃的為近穀雨或穀雨後的茶。

*穀雨：為二十四節氣之一。

辨茶：慧眼識茶小技巧

對於新入門的茶友來說，迅速地判斷眼前這道茶的品級是一個不小的挑戰。想要準確地識茶辨茶，需要長期飲茶經驗的積累，通過大量的樣本去逐漸提升自己的品鑒能力，絕非可以速成。其實，在茶的辨別上有一些普遍規律，可以幫助新茶友排除掉一些干擾，為積累經驗提供基礎。

● 開湯前

在開湯之前識茶，主要以看和聞兩方面入手，從茶葉的外形和香氣上辨別品級。

》 看乾茶

乾茶擺放在我們面前的時候，可以直接地看到它的條索是否整齊，色澤是否勻稱，是否有過多的碎末和雜質在其中，是否粗細不一、色差明顯。如果茶葉的形態、色澤上顯得極為凌亂，那便有拼配*的嫌疑。

在經過整體觀察之後，可以仔細觀察茶葉個體，如果茶葉的條索緊結、光澤油潤、色澤自然，說明這是一片好茶。如果條索粗散、色澤過於鮮豔或者暗啞無光，乾枯缺少活力的，則說明茶葉品質不佳。對於新茶友來說，茶葉的顏色很難辨別，因為很多以次等冒充好的茶葉甚至比真正的好茶還要光鮮亮麗。西湖龍井的冒牌茶很多都是碧綠生青，看上去非常養眼，而真正優質的西湖龍井顏色黃綠相間，並不是特別鮮豔的。不過，只要仔細觀察和對比，你會發現優質茶色澤都非常自然悅目，不會過於豔麗。

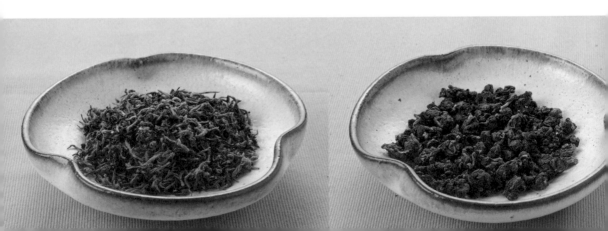

≫ 聞乾茶

乾茶在沖泡之前就已經具備了自身的香氣，如果茶香純正、穿透力強，則說明茶葉品質絕佳。如果在聞的過程中感受到一些異味、雜味，香氣比較飄忽，則說明茶葉品質不佳。不過，有很多的陳年老茶的乾茶是沒有香氣的，所以需要在長期的摸索實踐之中感受香氣的濃淡與飄忽。新茶友只需要記住茶可以不香，但不可香得亂即可。

● 開湯時

開湯對於茶葉的品質來說是一次考試，是否優質皆在此刻揭曉。

≫ 看杯蓋

在沖泡茶的時候，如果使用了蓋碗，洗茶的時候可以看看浮沫，如果浮沫很少並且很快散去，杯蓋上基本不出現雜質，則說明茶葉的品質佳。如果開蓋之後發現浮沫很多，而且杯蓋上殘留了不少的雜質，則說明茶的品質不佳。在好茶的製作和貯存過程中，它必然是被認真對待，每一個環節是否嚴謹，決定了沖泡之後的杯蓋表現。

*拼配：為將兩種以上的茶混合在一起。

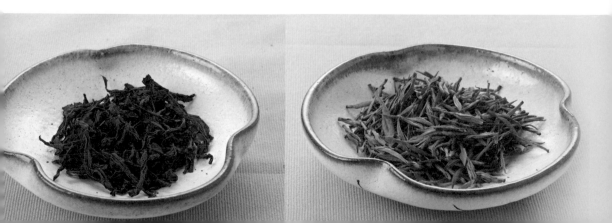

› 看湯色

　　各種茶的茶湯有一些色澤的差異，但它們也有相通之處。觀察杯中的茶湯，如果透澈澄淨，則說明茶葉品質佳；如果茶湯顯得渾濁，則說明品質較差。如果沖泡手法正確，在品飲的過程中也可以觀察湯色的變化，從而判定茶葉的品級。在整個過程中湯色穩定，逐漸開始變淡，則說明茶葉品級較高。如果沖泡幾道之後茶湯顏色改變迅速，非常不耐泡，說明茶葉品級較差。

› 入喉

　　茶湯入喉是對茶葉品質的真正考驗，如果在入喉的時候感覺非常順暢，香韻在口腔和鼻息之中停留了很長時間，舌頭表面和口腔之中生津回甘，感覺非常強烈，則說明茶葉品質絕佳。如果入喉的時候感覺到毛刺感，香氣不如茶湯在口中的時候強烈，舌面發澀，嘴裡好像覆蓋了一層薄膜，有黏膩感，則說明茶湯存在一定的問題。

⊜ 品飲後

　　品飲結束之後的葉底表現也是判定茶葉品級的一個重要指標。茶的葉底就如同人的皮膚一樣，它的內在必然會表現在表面上。而判斷葉底最簡單的辦法便是觀察柔韌性、顏色和光澤。

> 柔韌性

　　沖泡之後，好茶的葉底都是非常自然舒展的，柔軟而又有彈性，如果葉底表現過於僵硬或嬌嫩，都不屬於上品好茶。用手指輕輕揉捻，茶葉不容易揉爛則說明是好茶，而一揉就碎則說明品級不高。

> 顏色

　　觀察葉底的時候，一眼望去，顏色並沒有明顯的深淺變化，葉底呈現出統一的色澤，則說明茶葉品級高。如果葉底顏色斑駁相間、或深或淺，則說明品級堪憂。烏龍茶的葉片有「綠葉鑲紅邊」的說明，但也是勻整自然的，葉張之間的顏色差異不會太大。

> 光澤

　　將葉底水分除去之後，自然晾曬幾分鐘，如果葉面迅速失水，變得乾燥，那麼茶葉品級不如始終保持油潤的葉底。就如同皮膚需要鎖水功能一樣，具備一定鎖水能力的葉片才是品級較高的佳者。

辨茶：如何辨別新茶與陳茶

喝茶要新，飲酒要陳，這是人們長期以來對飲茶生活的總結。新茶一般是指當年新採摘的茶葉製成的成茶，而隔年或者更早之前的茶葉則被統稱為陳茶。根據採摘的時間不同，新茶可分為春茶、夏茶和秋茶，冬茶非常少見。一般來說，五月之前採摘的為春茶，六到七月採摘的為夏茶，七月份之後則統稱為秋茶。

新茶的色、香、味、形都給人以新鮮的感覺，被稱之為「嶄鮮噴香」之態。而隔年的陳茶不管是色澤、滋味，總會給人一些「香陳味晦」的感受。這一方面和茶葉存放過程中的光、熱、水、氣的作用有關，同時也與茶葉中酸類、酯類、醇類以及維生素類物質的氧化、縮合有關。陳茶中所形成的與茶葉品質無關的化合物，讓茶葉產生了陳氣、陳味和陳色。

「新茶」與「陳茶」是相對而言，中國茶品類眾多，並不是所有的茶葉都是新茶比陳茶好，有的茶葉經過一段時間的適當貯存後，反而味道更好。明末清初著名文人周亮工在《閩茶曲·其六》中寫道：「雨前雖好但嫌新，火氣未除莫接唇。藏

得深紅三倍價，家家賣弄隔年陳。」言簡意賅說明了新茶與陳茶各有優勢。一些新炒製的名茶，如西湖龍井、碧螺春、黃山毛峰等，經過高溫烘炒後立即飲用，反而容易上火。如果經過一兩個月的貯存，湯色更顯清澈晶瑩，味道更加鮮醇可口，葉底也愈顯清脆潤綠。未經貯存的新茶聞起來略帶青草氣，經過短期貯存卻有了清香純潔之感。盛產於福建的武夷岩茶，有「三年為陳，五年為丹，十年是寶」的說法，隔年陳茶的香氣馥郁、滋味醇厚。湖南黑茶和湖北茯磚茶、廣西六堡茶、雲南普洱茶等，只要存放得當，不僅不會變質，還可以提升茶葉品質，具有收藏價值。這是因為茶葉在貯存過程中形成不同的氣體，緩緩陳化時的陳氣和少量黴菌帶來的黴氣，兩氣相混，相互調和，產生了讓人沉醉的新香氣。

　　對於大多數茶類來說，新茶的味道更好，對於喜歡新茶滋味的飲茶人來說，在琳琅滿目的市場中鑒別新茶與陳茶確實是一個難題。不過只要掌握以下幾種基本的判定方法和標準，就可以簡單辨別了。

● 觀色澤

　　在茶葉的貯存過程中，因為受到空氣中氧氣和光的作用，讓構成茶葉色澤的一些色素物質逐漸發生了自動分解。綠茶中的葉綠素分解，讓色澤由新茶時的青翠嫩綠，逐漸轉化為枯灰黃綠。綠茶中含量較多的抗壞血酸（維生素 C）氧化會產生茶褐素，讓茶湯變得黃褐不清。而對於紅茶來說，最影響品質的是黃褐素的氧化、分解與聚合，還有茶多酚的自動氧化，會讓紅茶從新茶時的烏潤，變成陳茶的灰褐色。茉莉花茶很受人們喜愛，很多人認為湯色濃豔，甚至發紅者為佳，其實這種口感濃、顏色重的花茶並不一定是最好的，好的茉莉花茶湯色應該是金黃色，而顏色過重的則往往是陳茶，或者是陳茶與新茶拼配過的。

⓺ 品滋味

鑒別新茶與陳茶的時候，坐下來仔細品一品是最直接有效的辦法。在品嘗、對比的過程中，就能夠輕易判斷出新茶與陳茶的區別。陳茶的茶葉中酯類物質經過氧化，可以產生一種易揮發的醛類物質，或者是不溶於水的縮合物，讓可溶於水的有效成分減少，從而讓茶味從醇厚變得淡薄。同時，由於茶葉之中胺基酸的氧化，茶葉原本具有的鮮爽味會被減弱，變得滯鈍。這種感受只要仔細品味，就可以通過對比捕捉到。

⓻ 聞香氣

陳茶之中的香氣物質在漫長的貯存過程中被氧化、縮合並揮發，讓茶葉的清香變得低濁。根據分析，構成茶葉香氣的成分有三百餘種，其中醇類、酯類、醛類物質居多。在貯藏的過程中，它們不斷揮發，不斷氧化，隨著時間的推移由濃變淡，香型也在逐漸轉化之中。

新茶與陳茶各有優勢，喝新茶還是陳茶需要根據自己的愛好、身體來進行選擇。掌握陳茶和新茶鑒別的基本原則之後，只需要在飲茶的過程中仔細感受、用心品鑒，通過不斷積累、嘗試，尋找到適合自己的好茶也並非難事。

卷二

茶之具

工欲善其事，必先利其器

二之具

籯[1]，一曰籃，一曰籠，一曰筥[2]。以竹織之，受五升[3]，或一斗[4]、二斗、三斗者，茶人負以採茶也。

灶，無用突[5]者。

釜，用脣口[6]者。

甑[7]，或木或瓦，匪腰而泥[8]，籃以箄之[9]，篾以系之。始其蒸也，入乎箄，既其熟也，出乎箄。釜涸，注於甑中，又以穀木枝三亞者制之，散所蒸牙笋并葉，畏流其膏[10]。

杵臼，一曰碓[11]，惟恒用者佳。

規，一曰模，一曰棬[12]，以鐵制之，或圓，或方，或花。

承，一曰台，一曰砧[13]，以石為之。不然以槐、桑木半埋地中，遣無所搖動。

襜[14]，一曰衣。以油絹或雨衫、單服敗者為之。以襜置承上，又以規置襜上，以造茶也。茶成，舉而易之。

1 籯：用竹子編製的筐子或者籠子。

2 筥：用竹子編製的盛物器具，一般是圓形的。

3 升：按照陸羽所處的唐代計量方法，一升為現在的 0.6 升。

4 斗：十升為一斗。

5 突：突出來的煙囪。在陸羽看來，茶灶最好不要有煙囪，以便火力更加集中。

6 脣口：指鍋口向外翻出的邊緣。

7 甑：古人用於蒸煮的炊具，和現在的蒸鍋功能類似。

8 泥：是指用泥土把甑和釜的連接部位封起來。

9 籃以箅之：指用竹子變成的籃子放在甑中，起到隔水的作用。

10 膏：指黏稠的液體，此處所指的是茶中的精華。

11 碓：將物品搗碎時用的石頭杵臼。

12 捲：指用曲木製作的一種盛物器具。

13 砧：墊在下面的器具，用於托或隔熱。

14 襜：指將物體覆蓋之後，在四周伸出來的那部分。

─┤ 譯文 ├─

籯，有人叫它籃子，也有人叫它籠子或者筥，它是一種用竹子編製的容器，可以存放物品。籯的容量有限，大小規格分為五升、一斗、兩斗和三斗。採茶人在工作的時候，一般把它背在背上。

灶，最好是不要用帶煙囪的茶灶，這樣可以讓火力在鍋底更加集中起來。

釜，最好是選擇鍋口的邊緣向外翻，帶有唇邊的那種。

　　甑，是用木頭或者陶土製作的蒸器，最好是腰部不突出，並且用泥巴封固好的那種來蒸茶葉。將甑放在竹子編製的箅子上隔開水，用竹篾子繫在箅子上，以便取出和放進。在蒸茶的時候，將茶葉放在竹箅子上面，蒸好之後就可以從裡面倒出來。鍋中的水被燒乾之前，可以向甑裡添加水。還需要用三杈的木杈把蒸好的茶挑散，以免茶中的精華膏汁流出來。

　　杵臼，也有人叫它「碓」，那種經常被用來搗茶的就是最好的。

　　規，有叫它「模」，也有叫它「棬」的。它是用鐵做的，有方有圓，還有花形的。

　　承，也叫做台，也有叫砧的。一般都是用石頭來做，如果用槐木、桑木來做，就要將半截木頭埋在土裡，讓它更加穩固，不易搖晃。

　　襜，也叫做衣，是用油絹、壞掉的雨衣來做成的，將它放在承上，再把規放在上面，就可以用來製作茶餅了。等到茶餅做成一個，就可以拿起來，繼續做下一個。

　　芘ㄆ莉[1]，一曰籯ㄥㄥ[2]子，一曰筹ㄥ筤ㄥ。以二小竹，長三尺，軀二尺
五寸，柄五寸，以篾織方眼，如圃人土羅，闊二尺，以列茶也。

　　棨ㄑ[3]，一曰錐刀。柄以堅木為之，用穿茶也。

　　撲[4]，一曰鞭。以竹為之，穿茶以解[5]茶也。

　　焙[6]，鑿地深二尺，闊二尺五寸，長一丈。上作短牆，高二尺，泥之。

　　貫[7]，削竹為之，長二尺五寸，以貫茶焙之。

　　棚，一曰棧。以木構於焙上，編木兩層，高一尺，以焙茶也。茶之
半乾，升下棚；全乾，升上棚。

1　芘莉：原本是兩種草的名字，此處用來代指用這兩種草編製的器具。

2　籯：與前文中的籃相通，意指竹編的筐子或籠子。

3　棨：指用來在茶餅上扎洞用的錐子。

4　撲：繩索，或者竹條，一般用來穿起茶餅。

5　解：指運輸。

6　焙：用來代指烘焙茶餅的茶爐。

7　貫：指在焙茶的時候，用於穿過茶餅的長竹條。

　　芘莉，也可以叫做「籯」，或者是「筹筤」。用三尺長的兩根小竹竿，製作成
全長兩尺五寸，手柄長五寸，寬兩尺的一種工具。用竹篾子做成，方眼，類似於菜
農們常用的土篩子，寬二尺，用來放置茶餅。

　　棨，也叫做「錐刀」，它的手柄是用堅實的木頭做成的，主要用來給茶餅扎洞。

　　撲，又叫做「鞭」，是用竹子編成的，用來穿過茶餅，將茶餅串成串，易於運輸。

　　焙，在地上挖一個坑，深兩尺，寬兩尺五寸，長一丈，上面砌一堵兩尺高的矮牆，用泥巴抹平整。

　　貫，用竹子削成長二尺五寸的棍子，烘焙茶葉的時候可以穿起茶餅。

　　棚，也叫做「棧」，是用木頭做成的架子，分為上下兩層，間距一尺，放在烘焙茶的焙坑上面。在茶半乾的時候，就放在棚下面那一層，等到全乾的時候，就挪到上面那一層。

穿[1]，江東淮南剖竹為之，巴川峽山紉穀皮為之。江東以一斤為上穿，半斤為中穿，四兩五兩為小穿。峽中以一百二十斤為上穿，八十斤為中穿，五十斤為小穿。穿字舊作釵釧之「釧」字，或作貫串。今則不然，如磨、扇、彈、鑽、縫五字，文以平聲書之，義以去聲呼之，其字以穿名之。

育，以木制之，以竹編之，以紙糊之。中有隔，上有覆，下有床，傍有門，掩一扇。中置一器，貯煻煨[2]火，令熅熅[3]然。江南梅雨時[4]，焚之以火。

1 穿：是一種索狀工具，用於穿起茶餅。

2 煻煨：指火燃燒之後還未熄滅的灰燼，可以將東西埋在其中，繼續烤熟。

3 熅熅：指有火在燃燒，但是火勢不旺，有火無煙，火勢微弱的樣子。

4 江南梅雨時：農曆四五月期間，江南地區陰雨連綿，非常潮濕，同時也是梅子成熟的季節。

穿，是一種用江東、淮南地區的竹篾做的工具，巴川峽山地區也用韌性比較好的樹皮來製作。江東地區把一斤重的茶餅穿起來，叫做「上穿」；半斤重的茶餅穿起來，叫做「中穿」；四五兩的叫做「小穿」。而到了峽中地區，一百二十斤貫穿好的茶餅才叫做「上穿」，八十斤叫做「中穿」，五十斤叫做「小穿」。在古代，穿原本寫成釵釧的釧，兩個字應該是可以通用。而現在，穿和磨、扇、彈、鑽、縫這五個字一樣，寫入文章時當做動詞來用是平聲，當做名詞來用時讀去聲，雖然意思是按照去聲來解讀，但字形還是要寫成「穿」。

育，是木製的框架，上面用竹篾編製了外圍，再糊上一層紙，中間有間隔，上面有蓋子，下面有托盤，旁邊開著門，中間可以放器皿，用來裝沒有煙的火灰，讓火保持微弱火勢就好。在江南梅雨天，可以加火，用來除濕。

趣味延伸

🫖 茶詩中的茶具與茶道

茶詩，分狹義和廣義兩種，狹義的茶詩是指以茶命名並以詠茶為主題的詩歌，狹義的茶詩數量比較少；從廣義上來說，茶詩就是指出現了茶的意象的詩歌，也就是說詩中包含有「茶」這個字，這類的詩歌數量廣泛，在研究茶文化中有著非同小可的地位。

《詩經》是中國最早的一部詩歌總集，分風、雅、頌三部，共收錄詩歌305首。其中有幾篇提到茶，如《詩經・豳風・七月》中提到「採茶薪樗，食我農夫」；《詩經・豳風・鴟鴞》中有「予手拮据，予所捋茶」之句；《詩經・大雅・綿》中有「周原膴膴，菫茶如飴」之句；《詩經・周頌・良耜》中有「其笠伊糾，其鎛斯趙，以薅茶蓼」之句；《詩經・鄴風・穀風》中有「誰謂茶苦？其甘如薺」之句。

唐代茶詩，從文學角度上看，或清雅秀麗，或恬淡樸實，風格各異，具有極高的文學價值。從史學角度來看，內容涉及唐代茶文化的各個方面，涵蓋了從宮廷到普通百姓的茶事活動，不僅極大地豐富了茶史資料，而且因其創作涉及人數眾多，貫穿唐代社會的始末，所以比眾多專門的茶學著作更加真實可信。唐代知識份子從審美的心理出發，對煮茶所用的水和火，盛茶的器皿，品飲環境和茶道精神都有很高的要求。在他們眼中，飲茶是一種藝術享受，而他們則是這件藝術品的締造者。

● 唐代茶詩中的茶道

唐代茶藝已經發展到了一個比較成熟的階段，茶人們在品茶的過程中不僅講究茗茶、佳水、精美的器皿，茶湯的色、味等，而且開始追求心靈的感受，把飲茶發展成一種精神境界和哲理層面上的追求，從而形成一種具有教化功能的哲學，這就是茶道。

早在晉代的時候，人們就已經開始注意到茶作為物質以外的品性了，如杜育〈荈賦〉道：「調神和內，解慷除」，強調茶有養神，和氣的精神作用。另外《晉書·恒溫列傳》記載：「恒溫為揚州牧，性儉，每宴飲唯下七奠，拌茶果而已」，以茶示儉，此時茶已經開始具備精神文化方面的內涵。到了唐代，由於茶文化的普及，使得眾多文人雅士參與其中，茶的文化韻味就更加濃郁，從而形成了獨具特色的中國茶道，與此同時，人們還開始注重茶的養生功效，將茶道與養生醫學結合起來，使茶道內涵更加廣泛。

詩僧皎然是第一個真正意義上提出茶道思想的人。皎然，唐代詩僧，是陸羽的朋友，比陸羽年長，曾與陸羽一同遊歷過眾多名山大川，到過不少名茶產地。他閱歷豐富，交遊廣泛，對寺廟飲茶頗有心得。當時佛院飲茶已成風俗，有不少寺廟設有「茶堂」，以供僧侶論法、招待賓客之用。這樣的生活環境，使得皎然具備了十分豐富的茶葉知識。由於他出生佛門，精通宗教哲學知識，這使得他對茶葉的認識可以上升到一個哲學的高度。他所作的茶詩〈飲茶歌誚崔石使君〉凝聚了他茶道思想的精華。

越人遺我剡溪茗，採得金牙爨金鼎。
素瓷雪色縹沫香，何似諸仙瓊蕊漿。
一飲滌昏寐，情來朗爽滿天地。
再飲清我神，忽如飛雨灑輕塵。
三飲便得道，何須苦心破煩惱。
此物清高世莫知，世人飲酒多自欺。
愁看畢卓甕間夜，笑向陶潛籬下時。
崔侯啜之意不已，狂歌一曲驚人耳。
孰知茶道全爾真，唯有丹丘得如此。

皎然品茶，不僅停留在茶湯色香味的感官享受，他還追求更高層次的東西，例如「清我神」、「便得道」，而這裡的得道便是指品茶悟道，從茶中尋覓人生的哲學，這才是皎然品茶時所追求的最高理想。「孰知茶道全而真，唯有丹丘得如此」，

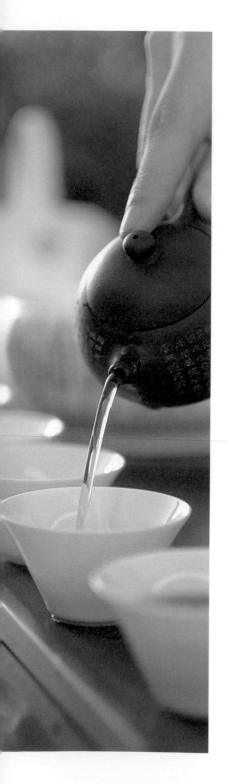

皎然認為只有生性淡泊，仙風道骨的道家高師才能悟得茶道真諦，完整地掌握茶道。而陸羽雖為茶聖，其所著的《茶經》雖在茶文化史上具備極高的價值，但是他的研究僅僅停留在茶文化藝術的層級，沒有上升到哲學的高度，皎然也在〈飲茶歌送鄭容〉中委婉地批評了陸羽的欠缺：「雲山童子調金鐺，楚人茶經虛得名」。

其他的唐代詩人雖未曾直接提出「茶道」的概念，但是他們在對品茶的精神教化作用的認識，和皎然是一致的。大多數的詩人和皎然一樣，不僅領悟到了品茶的藝術之美，也體會到了其哲學、理學方面的精神之美。他們認為茶具有靈性，稟賦清高，飲茶者亦受其薰染，多為高雅脫俗之士。如韋應物〈喜園中茶生〉寫道：「喜隨眾草長，得與幽人言。」；「潔性不可汙，為飲滌塵煩。」；杜牧〈題茶山〉寫道：「山實東吳秀，茶稱瑞草魁。」；鄭邀〈茶詩〉寫道：「嫩芽香且靈，吾謂草中英。」；齊己〈詠茶十二韻〉寫道：「百草讓為靈，功先百草成。」；而陸龜蒙在〈茶人〉一詩中寫道：「天賦識靈草，自然鐘野趣。」言明只有知悉茶葉的靈性，追求野趣的淡泊之人方能品得茶中的樂趣。

皎然身後，在茶道方面有所建樹的詩人便是盧仝了。他的〈走筆謝孟諫議寄茶〉又名〈七碗茶歌〉，這首詩把飲茶和宜思、悟道、修行結合起來，把飲茶品茗提升到心靈和人生哲理的高度。〈七碗茶歌〉，採用誇張和浪漫的手法，詳細生動地寫了飲茶的七個層次。

日高丈五睡正濃，軍將打門驚周公。
口云諫議送書信，白絹斜封三道印。
開緘宛見諫議面，手閱月團三百片。
聞道新年入山裡，蟄蟲驚動春風起。

天子須嘗陽羨茶，百草不敢先開花。
仁風暗結珠蓓蕾，先春抽出黃金芽。
摘鮮焙芳旋封裹，至精至好且不奢。
至尊之餘合王公，何事便到山人家？
柴門反關無俗客，紗帽籠頭自煎吃。
碧雲引風吹不斷，白花浮光凝碗面。
一碗喉吻潤，兩碗破孤悶。
三碗搜枯腸，惟有文字五千卷。
四碗發輕汗，平生不平事，盡向毛孔散。
五碗肌骨清，六碗通仙靈。
七碗吃不得也，唯覺兩腋習習清風生。
蓬萊山，在何處？玉川子乘此清風欲歸去。
山上群仙司下土，地位清高隔風雨。
安得知百萬億蒼生命，墮在顛崖受辛苦。
便為諫議問蒼生，到頭還得蘇息否。

　　一碗解渴，「喉吻潤」，僅僅滿足了生理的需求；飲二碗茶後「破孤悶」，「三碗搜枯腸」，此時與皎然「清我神」的境界相當；四碗「平生不平事，盡向毛孔散」，通過飲茶，領悟到了人生的哲理，破除了平生所困頓的煩惱之事；「五碗肌骨輕」，身心因為飲茶而得以淨化，變得輕鬆、空靈，為精神昇華做好了鋪墊；「六碗通仙靈」，肉體和心靈通過飲茶得以昇華，可與仙人相通，到達了道的高度。全詩雖採用誇張的文學手法，但是與皎然的茶詩一樣，將品茶從藝術之美昇華到了修身、悟道的境界，從而豐富、深化了茶道的內涵。

　　晚唐劉貞亮在〈茶十德〉一文中寫道：「以茶散鬱氣；以茶驅睡氣；以茶養生氣；以茶除病氣；以茶利禮仁；以茶表敬意；以茶嘗滋味；以茶養身體；以茶可行道；以茶可雅志。」全文從養生功效以及精神內涵兩個方面闡述飲茶的十大價值，是對唐代茶道內容的補充和完善，唐代茶道至此基本成型。這其中也蘊含了中國儒家、佛家、道家發展的基本思想。

　　茶葉深受自然的鍾愛，不僅性潔、高雅，且具有儒家的中和特性，因此備受儒家的推崇，唐代詩人也在茶詩中歌詠茶的這種稟性。如齊己在〈謝中上人寄茶〉中寫道：「綠嫩難盈籠，清和易晚天。」就是說茶具有清雅、中和之性。傍晚時候，

人心性閑和，與茶性相得益彰，最適宜品飲。皎然在〈晦夜李侍御萼宅集招潘述、湯衡、海上人飲茶賦〉中說：「茗愛傳花飲，詩看卷素裁。風流高此會，曉景屢裴回。」佳朋相聚，傳花飲茶，做詩聯句，一派和樂融融的景象，儒家提倡的和諧精神盡顯其中。

唐代詩人在不少詩作中都描寫了以茶待客的禮儀，如齊己〈逢鄉友〉詩云：「無況來江島，逢君話滯留。生緣同一國，相識共他州。竹影斜青蘚，茶香在白甌。猶憐心道合，多事亦冥搜。」；貫休〈題蘭江言上人院二首〉詩云：「青雲名士時相訪，茶煮西峰瀑布冰。」他們還喜歡把茶作為禮品，饋贈給親友，以增進彼此的情誼。唐詩中不乏描寫友人間贈茶的篇章，如薛能的〈蜀州鄭使君寄鳥嘴茶因以贈答八韻〉、李白的〈答族侄僧中孚贈玉泉仙人掌茶〉、柳宗元的〈巽上人以竹間自採新茶見贈酬之以詩〉、李群玉的〈龍山人惠石廩方及團茶〉等等。

茶對於僧人來說，和寺廟的香、磬等物一般常見。因佛門信徒眾多，僧人以茶招待，後來茶逐漸流入市井。唐代 137 位詠茶詩人中，僧人就占 17 位，僧人茶詩約占唐代茶詩總數的六分之一，由此可見，佛家與唐代茶道的形成有著緊密的聯繫。因茶有醒睡提神的功效，可以助僧人禪定修行，因此在寺廟中很流行，這在唐詩中也有不少佐證，如貫休的〈寄題詮律師院〉詩云：「錦溪光裡聳樓臺，師院高凌積翠開。深竹杪ⁿ聞殘磬盡，一茶中見數帆來。焚香只是看新律，幽步猶疑損綠苔。莫訝題詩又東去，石房清冷在天臺」。

「茶禪一味」是茶道和佛家關係的最好體現。僧人禪定入靜，需摒棄雜念，專注一心，從而進入靜慮解脫的狀態；茶人品茶，也是從品茶的過程中追求空靈澄淨，物我相忘的境界。而這與佛家空靈寂靜的禪境是一致的。唐代詩人錢起的茶詩〈與趙莒茶宴〉，就體現了這種禪茶一味的意境：

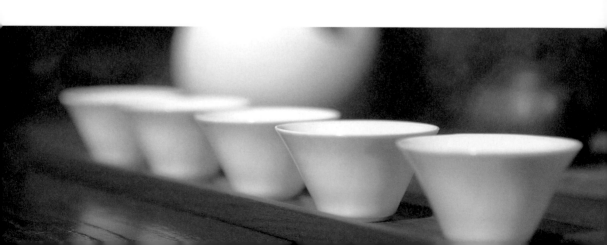

竹下忘言對紫茶，全勝羽客醉流霞。
塵心洗盡興難盡，一樹蟬聲片影斜。

　　錢起與友人坐在竹下，對飲紫茶，相與忘言，心中的俗念和塵埃全都被茶洗盡，全身心地沉浸在品茶的意境中，進入了空靈虛寂的禪境。

　　道教是中國土生土長的宗教，以老莊思想作為教義，李唐封道教為國教，加之唐代三教合流，道教吸取了儒家和佛家的精華，因而在唐代出現了繁盛的新興局面。道家思想滲透當時社會生活的各個方面，許多文人也是半儒半道，或者由儒入道。因此，茶道也不可避免地受到了道家文化的影響。道家學說「天人合一」、「清靜無為」以及注重養生的哲學思想都融入了茶道思想，使得茶道呈現出了自然、樸素、純真的理學特點。

　　道教注重自然，強調一切應順應自然規律，使用、享受自然萬物都必然要秉持自然而然的觀念，不枉為、不枉做。道家的這種思想對茶道產生了很大的影響，具體表現在飲茶時對自然的親近，品茗過程中在思想、感情方面與自然的共鳴，以及渴望通過茶事活動獲取心靈的清靜自然，悟得自然和人生的真諦。如曹松〈宿溪僧院〉道：「煎茶留靜者，靠月坐蒼山。」；陸龜蒙〈襲美留振文宴龜蒙抱病不赴猥示倡和因次韻酬謝〉道：「綺席風開照露晴，只將茶荈代雲䏡。」品茗之時，茶者人化自然，使自己和自然融為一體，從而領悟到自然的真諦，領悟到茶道的奧妙。

　　此外，道教貴生，重視人的生命，這種思想也被茶人接受，並在茶事活動中表現出來，對茶道產生了不可小覷的影響。中國茶道注重茶在保健養生和保生盡年、怡情養性方面的功效，就是受到了道家貴生、養生、樂生思想的薰陶。

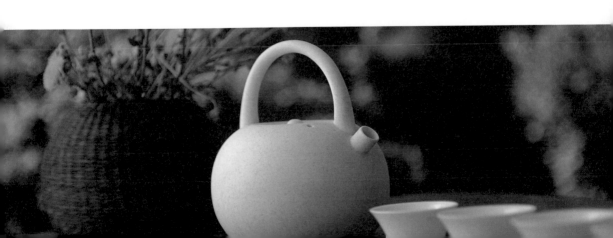

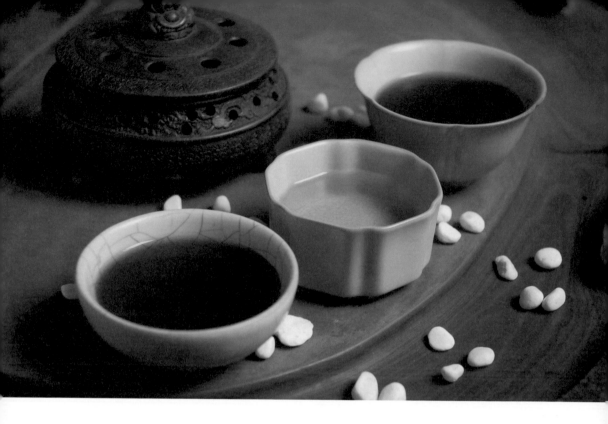

唐代茶詩中的飲茶妙處

　　茶人在飲茶的過程中也極力追求茶葉在養生方面的功效。早在漢代，對茶葉養生的作用，不少古籍和醫書中就有了相應的記載。《神農本草經》中寫道：「茶味苦，飲之使人益思、少臥、輕身、明目」；《神農食經》也稱：「茶葉利小便，去痰熱，止渴，令人少睡」、「茶茗久服，令人有力悅志」；唐代醫藥學家陳藏器對茶的藥用功效給予高度評價，稱其為「萬病之藥」。除了醫學家外，唐代詩人嗜茶、愛茶，在長期品飲的過程中也對茶葉的藥用功效和養生功效有了深刻的瞭解。

　　白居易的〈蕭員外寄新蜀茶〉詩云：「滿甌似乳堪持玩，況是春深酒渴人」，以及〈晚春閒居楊工部寄詩、楊常州寄茶同到因以長句答之〉詩云：「閑吟工部新來句，渴飲毗ᵇ陵遠到茶」。都提到了以茶驅渴，體現了茶的消渴功效，這是茶葉最基本的功效，也正是因為這個功效，使得茶葉成為中國的國飲，上至王公貴族，下到販夫走卒，無不飲茶。

劉言史在〈與孟郊洛北野泉上煎茶〉一詩中寫道:「湘瓷泛輕花,滌盡昏渴神」,飲茶之後,昏昏欲睡之乏態便消失殆盡。呂岩的〈大雲寺茶詩〉詩云:「斷送睡魔離幾席,增添清氣入肌膚」,寫的是飲茶之後,頓感肌膚清爽,睡魔遠去。可見,唐人對茶的防睡抗眠作用非常瞭解。茶性涼,可以清心爽神,其味甘香清,可以振奮人的精神,從而思維活躍,神清氣爽,不欲睡眠。

中國文人一般都好茶兼好酒,如「鬥酒詩百篇」的李白,就是唐代第一首茶詩的創作者,所以中國文人對茶的解酒功效也有非常深刻的認識,唐詩中就有不少篇章提到了茶的醒酒功效。姚合在〈寄楊工部,聞毗陵舍弟自罨溪入茶山〉一詩中就明確的指出茶能解酒:「試嘗應酒醒,封進定恩深」;另外崔道融在〈謝朱常侍寄貺蜀茶、剡紙二首〉中寫道「一甌解卻山中醉,便覺身輕欲上天」,飲一甌蜀茶,酒醉即醒,頓覺身體清爽。

中醫稱,茶葉之氣輕浮發散,既可以泄暑熱之邪,又能下泄膀腕之水,除濕氣,清熱,止渴生津,因而具有解暑的功效。對此功效,唐詩中也有相關記載,王維〈贈吳官〉詩云:「長安客舍熱如煮,無個茗糜難禦暑」,長安夏天如蒸鍋焚煮,暑熱難耐,詩人的朋友開始想念南方夏天用來消暑的茶粥,由此可見在盛唐時期,唐人就已經懂得利用茶湯驅除暑熱的功效了。

另外唐詩中還提到茶具有治病、消氣祛煩靜心的功效。如皎然的〈飲茶歌送鄭容〉詩云:「賞君此茶祛我疾,使人胸中蕩憂慄」,寫飲茶能祛除疾病,洗滌胸中憂悶。王建〈飯僧〉詩云:「願師常伴食,消氣有薑茶」,詩人勸自己的朋友多喝薑茶,因為其可以消氣、去積食。秦韜玉在〈採茶歌〉中說茶有「洗我胸中幽思清,鬼神應愁歌欲成」的功效,即飲茶可以清除胸中的雜念,從而靜心、破除煩惱。

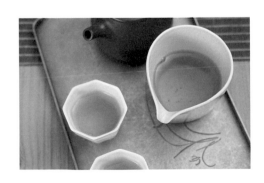
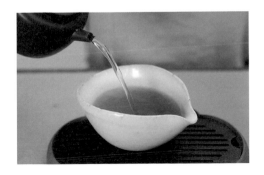

實用指南

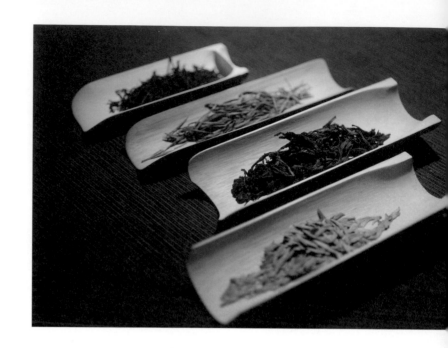

🫖 現代茶生活：採茶、製茶和藏茶工具

　　採製工具是生產過程之中的重要部分，陸羽在《茶經》之中，將茶的採製工具放在第二章，絕非偶然。通過他所記錄的採製工具，可以窺見唐代的茶餅生產已經具有一定的規模。《茶經》的採製工具，針對當時的茶餅生產所需而設計，其中的工具經過了一千多年社會發展，已然非常落後。然而當時的人們採茶時為什麼要用竹編的籃子，蒸茶的灶為什麼要用沒有煙囪的？梅雨時節為什麼要用「育」補火？這其中自然也存在它的理由。

　　在手工採茶的年代，採茶用具只有一只盛鮮葉的容器，因為在中國產茶區，一般都產竹子。用竹子來製籃子，就地取材，而且取用不竭。竹子輕，竹價低，可以說是價廉物美的材料。做成竹籃，通風透氣，可以避免鮮葉葉溫升高，發熱變質。同時還可以手提背負，或者繫在腰間，便於採摘。可見竹籃能夠成為最普遍的採茶用具，也是由很多原因構成的。

一種工具的出現和當時的生產力有極大的關係。時至現代，今時今日的採茶、製茶和收藏茶葉的工具都隨著生產力的進步而改變，發展成了符合現代茶業生產所需的一些獨特工具。

● 現代製茶工具

隨著時代的發展，人們對茶葉的飲用方式不斷改變，製茶工藝自然也在不斷改進過程中。現代的製茶工業，除了少部分特製茶之外，其餘的一般都採用機械來製茶。

現代的茶葉採摘一般分為手採和割採兩種。手採就是指用手來採摘茶葉，而割採則是使用工具來採摘。這兩種採摘手法各有優勢，使用手工來採摘茶葉，可以保持茶芽葉的完整，確保鮮葉之中沒有雜物，並且不含茶梗，採摘出來的茶葉品質比較高，因此製作出來的茶也就香氣彌漫，更加原汁原味，香味也更加持久，比普通割採的茶葉品質要高。而割採的方式在這些方面雖然不如手採，卻可以應對茶葉需求量大幅增長的情況，出現供不應求的情況時，很多地方都會採用割採的方法。割採的工作效率較高，可以大規模採摘，滿足市場需求。割採製作出來的茶葉也需要進行分級分等，使用採茶工具採摘茶葉在現今已經很常見了。

› 採茶機

採茶機在採茶季時派上了用場，讓這項耗費人力成本的勞動得到解決。採茶季時需要大量人力的投入，在市場經濟發展的今天，採茶機的出現就幫了茶農大忙。

採茶機主要是運用循環切割的方式來採茶，用切割器和集葉裝置來進行不斷採摘，將採下來的茶葉在風機和葉輪的作用下，裝進集葉袋中。這樣的採摘方式得到的茶葉品質並不是很好，芽葉的完整率也不高。從目前的情況來看，機械採摘對於茶葉的品質存在一定的影響，不過這些機器啟動輕便、操作簡單，適用範圍較大的茶葉生產區，在經濟效益和茶葉品質要求不高的情況，可以考慮使用。

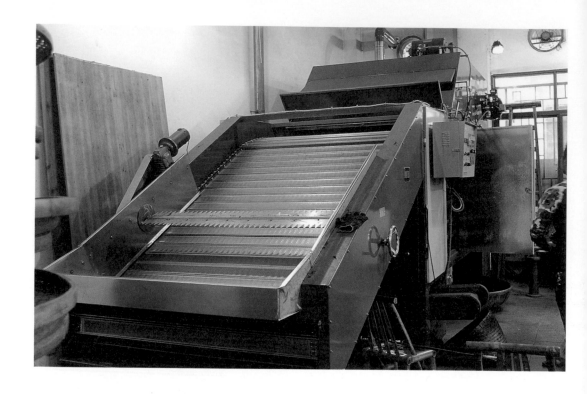

> 烘乾機

　　烘乾是茶葉初製的最後一道工序，傳統手工烘乾是採用輕搓、輕炒的手法，讓茶葉達到固定的形狀、繼續顯毫、蒸發水分的目的，使用烘乾機就可以很好地實現這一個目的。

　　利用烘乾機來進行茶葉烘乾，能夠完全地散發出茶葉中多餘的水分，在熱的作用下，茶葉之中的成分可以進行熱化學變化。譬如，其中的多酚類化合物會進行自動氧化，糖類的焦糖化也能形成焦糖香，增加茶葉的香氣和滋味。而且茶葉經過烘乾機的乾燥處理之後，貯存起來也變得更加便利。

　　現代烘乾機多採用低溫慢焙的方式進行工作，一般情況下會烘乾兩次。茶農們把第一次烘乾操作叫做「走水」，意思是盡量去除茶葉之中的水分，將茶葉受熱烘乾到茶團自然鬆開的程度即可。此時茶葉的乾燥程度約在八九成，將其攤開後散熱，讓茶葉內部的水分繼續向外揮發。而第二次烘乾操作則叫做「烤焙」，在原來的乾燥程度上進行烤製，將茶葉烘乾到茶梗可以手折脆斷的程度即可。經過一次次的揉捻、團捻和熱力的烘焙之後，茶葉之中的水分逐漸消散，外形也更加緊結。

浪青機（搖青機）

在《茶經》之中，篩青是通過竹篾編製的篩子來進行的，而現代社會則使用浪青機進行操作。現在，除了鐵觀音依然使用手工篩青之外，其他茶葉都已經普遍使用浪青機。這類機器的原理是讓葉子之間產生摩擦，破壞茶細胞組織，將茶葉的青氣散發出來。在浪青機工作的過程中，浪青的次數和手工篩青類似。

現代浪青機一般都是用竹製滾筒式長筒篩，根據滾筒的容量，每次能夠裝入占總容量 40% ～ 50%，以便葉子可以充分跳動、摩擦。而對於不同的季節、氣候、品種和老嫩程度的茶葉，浪青機工作的程度都有不同的要求。如果茶葉比較厚，操作程度就需要多搖；如果茶葉比較輕薄，則要少搖。鮮葉的水分較多、較嫩，就需要少搖；而鮮葉粗老，則需要多搖。曬青輕則需要多搖；而曬青重就需要少搖。氣溫低、濕度大的氣候中，需要多搖；而夏天的時候需要少搖。南風天需要多搖；北風天需要少搖。在熟練操作的老茶農口中，都流傳著一句口訣：「春茶消，夏暑皺，秋茶水守牢」，這都是在長期的製茶過程之中摸索、積累的寶貴經驗。

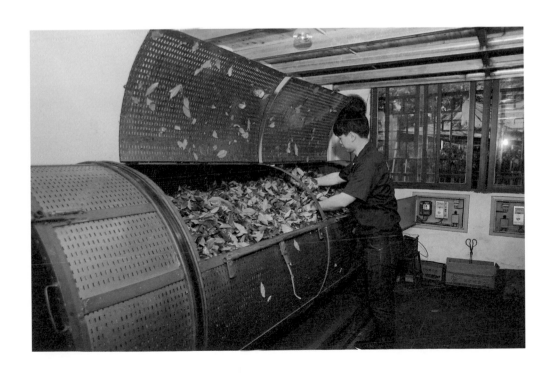

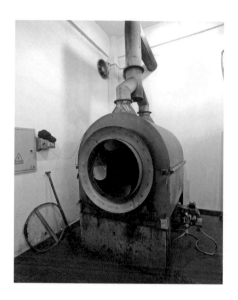

» 殺青機

以往的炒青方式都是將茶葉放在茶鍋之中，用手來進行炒製。殺青機出現之後的炒青則是將青葉投入機器中，迅速提高葉溫，破壞和鈍化鮮葉中的氧化酶活性，抑制鮮葉中的茶多酚的酶促氧化，讓青氣蒸發出來。經過殺青炒製之後，茶葉會變軟，易於揉捏成型。殺青機的優勢在於操作方便，而且能夠保持 160 ～ 180°C 的恆溫，調節溫度的時候也可以隨意操作，這些方面都是它相對於手工的優勢。而是否可以達到完美的殺青程度，仍然需要相當的操作經驗。

殺青的方式有炒青、蒸青、泡青、輻射殺青等，在殺青過程中，應該掌握的原則有：高溫殺青、先高後低，老葉嫩殺、嫩葉老殺，拋燜結合、多拋少燜。同時還應該注意適當地使用高溫與投葉，均勻地翻炒，將燜炒與揚炒巧妙結合起來，快速短時地進行操作。

» 揉捻機

在製茶的過程之中，揉捻和乾燥通常都是配合進行的，通過揉捻，可以讓茶葉的纖維組織不被破壞，保證茶葉的品質，讓茶形成緊結彎曲的外形，這對於改善茶的內質有很大的幫助。揉捻機可以分為熱揉和冷捻兩個功能，熱揉是指殺青葉不經過攤涼就進行揉捻，在這個過程中，茶團的溫度較高，容易形成悶黃味，影響茶葉的色澤和香氣，所以時間要快速，儘快讓茶葉成形。而冷揉則是經過攤涼之後進行揉捻，避免茶葉被悶黃。

現代機械的加入讓製茶過程變得更加高效，符合一些現代茶葉生產企業的需求。傳統工藝的慢工沽細與之相比，通過精琢細磨可以打造出更多精品，而現代工具則能滿足更多的供求關係。隨著技術的進步，相關的工具、機械也在提升自身的工藝水平。未來必然會有更加精密的機械加入，茶葉生產規模化也必將會為更多人帶來福音。

● 現代藏茶工具

茶葉的吸濕性和吸味性都非常強，所以很容易吸附空氣之中的水氣和異味，如果儲存方法不當，就會在短期內讓茶葉失去風味。而且愈是輕發酵、高清香的名貴茶葉，愈是難以保存。在存放一段時間後，茶葉的香氣、滋味和顏色都會發生變化，新茶葉味道逐漸消失，而陳味卻逐漸顯露出來。所以，掌握一定茶葉儲存的方法和工具，保證茶葉品質，是茶友生活中不可缺少的技巧。

基於茶葉的吸濕和吸味特性，因此它的包裝尺寸必須要非常妥當，在包裝上不能只追求美觀、方便、衛生，還要講究保護產品，以及儲存器具的防潮、防異味污染。引起茶葉變化的主要因素有光線、溫度、茶葉之中水分含量，以及大氣濕度、氧氣、微生物和異味，其中的微生物引起的變化受到溫度、水分、氧氣等因素的影響，而異味污染則與儲存環境息息相關。

要防止茶葉劣變，必須對影響因素加以控制，包裝材料必須選擇可遮光的，譬如金屬罐、鋁箔袋（鋁箔積層袋）等，氧氣的去除可採取真空或者充氮包裝，也可以使用去氧劑。茶葉儲存方式依據它儲存空間溫度的不同，分為常溫儲存與低溫儲存兩種。因為考慮到它的吸濕性，所以不管是何種方式，尺寸空間的相對濕度都應該控制在 50% 以下，儲存期間茶葉的水分含量必須保持在 5% 以下。

依據茶葉特性和造成劣變的原因，理論上看來，茶葉儲存只需要保持在乾燥（含水量 6% 以下，3% ～ 4% 最佳）、冷藏（0℃ 為佳）、無氧和避光地即可。但是在實際生活中，各種客觀條件並不具備，以上這四項也不能同時兼備，所以具體操作過程中可根據實際情況，設法延緩茶葉的陳化過程，再採取其他配套措施。

> 鐵罐儲存

　　使用鐵罐進行茶葉儲存，必須檢查罐身和罐蓋是否密合，不能漏氣。儲存的時候，將乾燥的茶葉裝進罐子裡，而且要裝嚴實，這種辦法雖然方便，但也不能長期儲存。

> 陶瓷罈儲存

　　陶瓷罈是一個非常傳統的儲存茶葉器具，乾燥、無異味、密閉的陶瓷罈裡，放進用牛皮紙包好的茶葉，分別放在罈子的四周，再在中間放一袋生石灰，上面再放上茶葉包，裝滿罈子之後，用棉布包緊。這樣的存放方式達到了存放茶葉的基本條件，但石灰每隔 1 ～ 2 月就需要更換一次，生石灰的吸濕性能讓茶葉不再受潮，效果也比較好，能在長時間內保持茶葉品質。特別是龍井、大紅袍等名貴茶葉，都可以用這種方法保存。

› 熱水瓶儲存

　　保溫性能良好的熱水瓶可以作為茶葉的盛具，只須將乾燥的茶葉裝進瓶內，裝實裝足，儘量減少空氣留存，瓶口用軟木塞蓋緊，塞子的邊緣再用白蠟封口，裹上膠布，就是一個空氣少、溫度穩定的存放空間。這種儲存方法不僅效果優於鐵罐，而且簡單易行。

› 食品袋儲存

　　清潔無異味的塑膠食品袋是現代生活之中非常易得的物品。用清潔的白紙包好茶葉，再包上牛皮紙，然後裝入一個無孔隙的食品袋，將袋子裡的空氣擠壓出來。然後用細軟繩子將袋口綁起來，取另一個食品袋反向套在袋子的外面。同樣擠壓出空氣，再用繩子綁緊袋口，最後把它放進乾燥無味的密閉鐵桶裡，就可以達到短期儲存的目的。

› 低溫儲存

讓茶葉保持在 5°C 環境之下，是冷藏庫保存大量茶品的方法。但這種方法只能保證 6 個月之內茶葉不會變質，如果時間延長，就需要保存到更低的溫度（-10°C 到 -18°C）。儲存在專用的冷藏庫裡時，需要將茶葉妥善包裝，與其他食物隔離開，避免吸附異味。冷藏庫之中的空氣循環應保持暢通，一次購買大量的茶葉，應先用小包進行分裝，再存入冷藏庫。需要的時候，可以每次取出小包茶葉，而不要同一包茶反覆冷凍、解凍。在從冷藏庫之中取出茶葉的時候，應先讓茶罐裡茶葉的溫度恢復到室溫，再打開取用，如果驟然取用，易導致茶葉凝結水氣，增加含水量，讓沒有沖泡完的茶葉加速劣變。

› 木炭密封儲藏

木炭是一種極具吸附力的物品，用它來儲存茶葉，可以保證茶葉的乾燥程度。首先將木炭燃燒起來，再用火盆或者鐵鍋覆蓋，使其在缺氧的狀態下逐漸熄滅，然後用乾淨的布將木炭包裹，放在裝茶葉的瓦缸之中。這種方法並不是一勞永逸，應該時常檢查缸內的木炭是否受潮，及時進行更換。

› 乾燥劑儲藏

乾燥劑是近代工業的產物，它可以讓茶葉的儲存時間延長到一年左右。使用乾燥劑的時候，可以依據茶的品類來選擇適合的種類。綠茶儲存的時候，可以使用塊狀未受潮的生石灰；而紅茶和花茶儲存的時候，應使用乾燥的木炭，如果有條件，也可以使用變色矽膠。

使用生石灰來保存茶葉之前，可以先將散裝茶用薄的牛皮紙包起來，將多包茶葉捆在一起，分層包放在乾燥而無味的罈子裡。在罈子之中，可以放上幾袋未風化的生石灰，再放入幾小包茶葉，再用牛皮紙、棉花填堵住罈口，蓋緊蓋子，放在乾燥處儲存。每隔 1 ～ 2 個月，可以更換一次石灰，只要能夠按時更換石灰，茶葉就不會受潮變質。

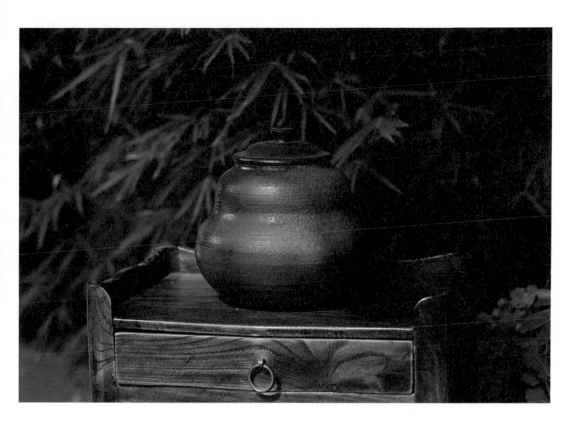

　　變色矽膠也是乾燥劑的一種，和生石灰、木炭等類似，但它的防潮效果要更好。一般使用變色矽膠儲藏半年之後，茶葉仍然可以保持新鮮度。變色矽膠在吸收潮氣之前是藍色的，當乾燥劑顆粒開始變成粉紅色，就表示它所吸收的水分已經達到了飽和狀態，此時必須進行更換。放在微火上烘焙或者在太陽下晾曬，就可以讓變色矽膠恢復，從而繼續使用。

　　選擇適當的藏茶工具後，還應該考慮不同品類茶葉與之相匹配。烏龍茶、龍井茶、碧螺春、高山茶、白毫銀針等綠茶類或者輕焙火茶，應該選擇密封度比較好的茶葉罐、鋁箔袋（鋁箔積層袋）、脫氧真空包裝進行儲存，也可以用PC塑膠真空罐、馬口鐵罐、不鏽鋼罐、錫材質的茶葉罐。保持避免陽光直射，讓茶葉不會變質或走味。對於輕焙火、香氣重的茶葉來說，因為它含有輕微的水分會發酵，所以一旦開封，就要盡快泡完。如果在短時間內喝不完，最好是將茶葉封起來，放在冰箱之中低溫保鮮儲藏。武夷岩茶、鐵觀音、陳年老茶等

重焙火類茶，和各類普洱茶，在儲存之前必須要先把茶葉的水分烘焙乾一點，這樣有利於茶葉久放。如果要讓茶葉消除其火味，用陶瓷罐來儲存是很好的選擇。普洱類茶如果用陶瓷罐儲存，則要記住不加蓋子，只用布蓋在上面，讓它通風。因為普洱類茶屬於後發酵茶，需要借助空氣中的水分來繼續發酵，自然陳化，放得越久它的滋味就會變得越柔和，湯色也會更加鮮紅明亮、入口順滑。茶葉罐應該安放在陰涼通風的地方，保持乾燥，不要讓它靠近有異味的儲物櫃，避免吸入異味。

茶葉本質上也是農產品的一種，具有一定的保存期限。選擇正確的儲存工具和方法之外，也應該考慮到它的保存期限。茶葉的保存期和它的品質有很大關係，不同品質的茶葉有不同的保存期。普洱茶、黑茶等需要陳化的茶類，保存期可以達到 10 ～ 20 年，甚至更久遠。而武夷岩茶，在一年的保存期內都可以達到香氣馥郁、滋味醇厚的效果。湖南的黑茶、湖北的茯磚茶、廣西的六堡茶，如果存放的方法恰當，時間愈久就愈能提高茶葉的品質，保存期能延續很長。

密封包裝的茶葉保存期一般在 12 ～ 24 個月之間，散裝茶葉的保存期則相對較短一些，因為散裝茶葉在擺放的過程之中更易吸潮、吸異味，這樣不僅讓茶葉喪失了原有的風味，還更容易變質。影響茶葉品質的原因有光線、溫度、濕度等，如果能夠恰當處理，就可以適當地延長茶葉的保存期。

超出保存期的茶葉，其風味大不如前。而茶葉是否過期，需要從三個方面去判斷：其一是看茶葉是否有霉變或者出現陳味，簡單地看和聞就可以做出判斷；其二是看茶湯的顏色是否有變化，綠茶出現紅湯，或者湯色變得暗淡，都證明它已經超出了保存期；其三便是品嘗茶葉滋味，茶湯的濃度、收斂性和鮮爽度出現變化，則說明它已過期變質了。

茶之造

盈鍋玉泉沸，滿甌雲芽熟

經典解讀

🍵 三之造

　　凡採茶，在二月、三月、四月之間[1]。茶之筍者，生爛石沃土，長四五寸，若薇蕨[2]始抽，凌露採焉[3]。茶之牙者，發於叢薄[4]之上，有三枝、四枝、五枝者，選其中枝穎拔[5]者採焉。其日有雨不採，晴有雲不採。晴，採之，蒸之，搗之，拍之，焙之，穿之，封之，茶之乾矣[6]。

1　**凡採茶，在二月、三月、四月之間**：唐朝時期的紀年法與現在農曆大致吻合，所指的二、三、四月為陽曆三月到五月中下旬，正是茶農採摘春茶的時間。

2　**薇蕨**：指薇和蕨兩種植物名稱，這裡用來代指剛剛抽出嫩芽的茶葉。

3　**凌露採焉**：指趁著清晨的露水還沒有散去時採摘。

4　**叢薄**：指鬱鬱蔥蔥生長茂盛的草木。

5　**穎拔**：脫穎而出，並且非常挺拔高聳的樣子。

6　**茶之乾矣**：乾，指完成所有的工作。此句指茶做好了。

　　農曆的二、三、四月，是採茶的好時候。肥碩如同春筍一樣的茶葉嫩芽冒了出來，就生長在肥沃的風化碎石土壤之上，長度可以達到四五寸。當它們好像薇、蕨的嫩芽一樣露出的時候，在清晨露水還未散去時，就可以開始採摘了。在鬱鬱蔥蔥、草木夾

雜的茶樹上有茶的芽葉，在老枝上長出三四枝的，要選取其中長勢最好、最挺拔的進行採摘。下雨天不宜採摘，晴天有雲的日子也不宜採摘。在天氣晴朗且萬里無雲的日子裡，可以採摘芽葉，並把它倒進甑裡面蒸熟，然後倒出來用杵臼搗碎，放到模型中，拍壓成餅，再烘焙乾爽、穿成串、密封等，等這些工序都完成，茶葉就製好了。

| 原文 |

　　茶有千萬狀，鹵莽而言[1]，如胡人靴[2]者，蹙縮然；犎牛[3] 臆 ˉ[4]者，廉襜ˊ然[5]；浮雲出山者，輪囷ㄐㄩㄣ[6]然；輕飆ㄅㄧㄠ[7]拂水者，涵澹然；有如陶家之子，羅膏土以水澄[8]泚ㄘˇ[9]之；又如新治地者，遇暴雨流潦之所經。此皆茶之精腴。有如竹籜ㄊㄨㄛ[10]者，枝幹堅實，艱於蒸搗，故其形籭ㄌㄧˊ簁ㄕ[11]然；有如霜荷者，莖葉凋[12]沮ㄐㄩˇ，易其狀貌，故厥狀委萃[13]然。此皆茶之瘠老者也。

| 注釋 |

1　**鹵莽而言**：大致說來，概括地說。

2　**胡人靴**：指唐代時期北部和西部的少數民族所穿的長筒靴。

3　**犎牛**：一種野牛，頸後肩胛處肌肉隆起，也叫做封牛。

4　**臆**：胸口。

5　**廉襜然**：就像車上的布簾子一樣，起伏不定。

6　**輪囷**：彎彎曲曲地聚攏的樣子。

7　**輕飆**：微風。

8　**澄**：液體中的雜質下沉的樣子。

9　沘：液體透露出純淨的樣子。

10　竹籜：竹筍皮，在竹筍最外層包裹的葉子，隨著竹筍生長而脫落。

11　筵：竹篾編成的篩子。

12　凋：衰敗。

13　委萃：植物乾枯之後萎縮的樣子。

譯文

茶餅的形態有很多，概括地說，有的褶皺很多，像胡人穿的靴子；有的褶皺細膩，像犛牛的胸口；有的盤曲聚攏，好像浮雲出山；有的波紋連連，好像微風吹起漣漪；有的光滑細膩，好像製陶匠人把篩出的細土再用水淘洗、沉澱出來的泥膏。有的溝溝壑壑，好像剛修整的土地被雨水沖刷過的樣子。這些形態的茶餅都是上品。有的好像筍殼一樣堅硬，不容易被搗碎，所以做出來的茶餅就像坑窪不平的篩；有的像是經霜之後的荷葉，凋零稀疏，不再是原來的樣貌，所以造出的茶餅乾枯萎縮，而這樣子的茶就是粗老不好的茶。

自採至於封，七經目。自胡靴至於霜荷，八等。或以光黑平正言嘉者，斯鑒之下也；以皺黃坳垤[1]言佳者，鑒之次也；若皆言嘉及皆言不嘉者，鑒之上也。何者？出膏者光，含膏者皺；宿製者則黑，日成者則黃；蒸壓則平正，縱之[2]則坳垤。此茶與草木葉一也。茶之否臧[3]，存於口訣。

1 皺黃坳垤：指茶的表面顏色暗黃，形態凹凸不平。

2 縱之：指做事的態度不夠嚴謹認真，敷衍了事。

3 否臧：優劣。否，壞的；臧，好的。

從採摘到封裝，茶的製作有七道工序。而品質也從胡人靴到經霜荷，有八個等級。最下等的鑒別方法，只要看到光亮、烏黑、平整的茶就認為是好茶；中等的鑒別方法，只要看到皺縮、發黃、凹凸不平的茶就認為是好茶；而最好的鑒別者，不僅要能說出茶的好處，還要能指出它的不足。之所以這樣說，是因為只要壓出茶汁，表面就會光滑。只要含著茶汁，表面就會褶皺；隔夜製作的茶就會烏黑，當天製作的茶顏色發黃；壓得緊就會表面光滑，壓得不緊就會凹凸不平。這些特點和草木的葉子一樣，並不是茶的特性。而究竟該如何鑒定茶葉的好壞，有一套口訣。

趣味延伸

 中國製茶工藝發展史

隨著飲茶的不斷普及和發展,製茶技術也在不斷進步和改革中。從最原始的茶圃、茶田到逐漸發展成為茶行業的工業形態,中國製茶工藝經歷了唐、宋、明直至清代不同的階段,對茶葉的利用經歷了三千餘年的歷史演變,經歷了採食鮮葉、生煮羹飲、曬乾磨碎、蒸青造團餅、龍團鳳餅、蒸青散葉、炒青綠茶再到白茶、黃茶、黑茶和現代再加工茶的過程。

在茶樹的起源地,茶樹生長必須具備充足的自然條件,氣候必須通年無霜,年降雨量必須在 3000 毫米左右,而且要求雨量均勻,後半年無雨的乾燥地區茶樹很難生長。此外,茶樹必須生長在陰涼的環境,終年日照的高溫地區也不宜茶樹生長,所以要有適當的海拔,以 500 米到 1000 米為宜。滿足這三個條件的地區,是最適合茶樹成長的。中國浙江、福建、雲南等地,以及鄰近的緬甸、泰國、越南北部、印度阿薩姆東部山地等,均為具備這三個條件的地區。在此條件之下,製茶技術才有了發展基礎,各地區也流傳著古老的茶種植、製作和飲茶的方式。

中國的製茶工藝對於茶葉品質和分類產生了重大影響,因工藝不同而形成了綠、紅、青、黃、黑、白六大茶系。茶葉的加工過程,就是利用生物酶作用、濕熱化學變化、微生物作用,促進茶葉中物質的變化,從而達到色、香、味俱佳的各類型茶葉。中國六大茶類的加工工藝經過數千年發展,已接近完美,然而製茶工藝在保持傳統的基礎上,依舊沒有停下發展的腳步。隨著科技的發展,一些新的技術也被應用到茶葉加工工藝中,加工機械化水準也在不斷提高,加工手段得以不斷改進。黃茶、白茶的分布範圍較小、茶量較少,加工工藝的研究較少被公布,而青茶、紅茶、綠茶以及黑茶的加工工藝互相借鑒、結合,不斷推陳出新,不乏創新之舉,讓茶葉這一傳統產品不斷煥發出新的魅力。

● 製茶之始：從食鮮葉到烤茶

由於茶樹最開始的生長環境在海拔 500 米以上的山地裡，所以可以推測最早利用它的人是生活在這些地區的人。這一時代的人們經歷了從生食鮮葉到製茶的過程，他們採用的製茶技術，基本都是以「烤」為主。如今雖然沒有太多史料可以參考，但在中國的雲南、緬甸北部和越南北部的居民至今仍保持著非常原始的烤茶製茶方法。

世代生活在雲南紅土高原上的居民，習慣將茶葉放進一個拳頭大小的敞口土罐子裡，將茶葉烤到略帶焦味，然後才沖水飲用。雲南西北地方的藏族、納西族，西南地區的傣族、布朗族、德昂族，東南地區的壯族、瑤族、苗族，還有東北地區的回族、彝˙族，幾乎都存在烤茶的習慣。而在雲南東部的曲靖，還將「烤茶」稱為「炕茶」，尋甸等地的回族則習慣叫它「罐罐茶」。

在雲南鄉間，經常可以看到這樣的景象：大家圍坐在火塘＊邊，一邊烤茶一邊喝茶，老人會隨手抓一撮粗茶，放進已經洗乾淨、烘乾的茶罐裡，然後將茶罐直接架在火塘的一角進行加熱。在文山等地區，人們還會將火塘裡燃燒的火炭撥出來幾塊，另外燃起一堆篝火，作為烤茶之用。茶罐可以將熱量逐漸導入到茶葉，烤茶的老人估算著時間，不時拿起茶罐輕輕地顛一顛，裡面的茶葉也會隨著老人的動作翻動。主人一邊談話，一邊觀察火候，斷斷續續地重複著顛茶罐的動作，所以很多地方也將烤茶叫做「百抖茶」，意思是在火上的抖動需要上百次。

＊火塘：在疊起的磚石中生火，可用來取暖。

剛開始烤的時候，因為茶罐的壁很厚，所以熱度一時之間很難傳導到茶葉上，每翻動一次會有一分鐘左右的間隔。隨著茶罐內的溫度逐漸升高，翻動的頻率也會愈來愈快，茶葉也會逐漸帶著淡淡的煙火氣息。為了防止將茶葉烤焦，茶罐會慢慢遠離火源，烤茶人將其握在手中，顛茶罐的動作幾乎一刻不停。

經過烤製之後的茶葉會更加蓬鬆，據說茶的味道也會被催發出來。在一些當地的茶藝表演中，經常宣稱烤好的茶葉會呈現出「葉黃、梗泡、蛤蟆背」的特點。雖然不同地區的人對於烤茶火候的理解不一樣，但膨脹、發黃、帶泡點確實是民間烤茶很通用的口訣。

茶葉烤好之後，將燒好的開水注入烤茶罐裡，由於罐子的溫度很高，注入水的時候會發出「嘭」的一聲輕響，飄出一片水氣，所以烤茶也經常被叫做「雷響茶」。經過一番冷卻之後，主人會根據喝茶人數來決定是否再加入一些開水。有時候主人還要將茶罐放在火上繼續煨上兩三分鐘，然後才殷勤地給客人分茶。每人獲得一小盅茶之後，人們會捧在手中，慢慢啜飲，同時談天說地。品飲烤茶是非常消磨時間的事，在雲南地區的鄉間傳統慢節奏生活中，這是一件很享受的事情。一般來說，烤茶沖水以三道為限，喝完之後如果需要，就會重新烤製。

烤茶所製的茶葉沖泡之後，茶汁非常濃釅，除了具有草木的清香之外，它最受歡迎的特點便是入口時濃厚的茶香，以及其他品飲方式無法比擬的回甘。老人們的經驗是烤過的茶不會傷胃，飲後身體更加暖和，有清咽利喉、爽口提神的效果。很多人喝完烤茶之後紅光滿面，感覺精力更加充沛。在許多少數民族地區，老人們喜歡用烤茶配上糍粑等本土小吃，這種方式比飲白酒更受歡迎。尤其是冬天來臨，山區居民圍著火塘，烤茶度日，倍感幸福。由於烤茶的茶汁濃度高，飲用後會讓人興奮，所以很多人都有過「醉茶」的經歷。

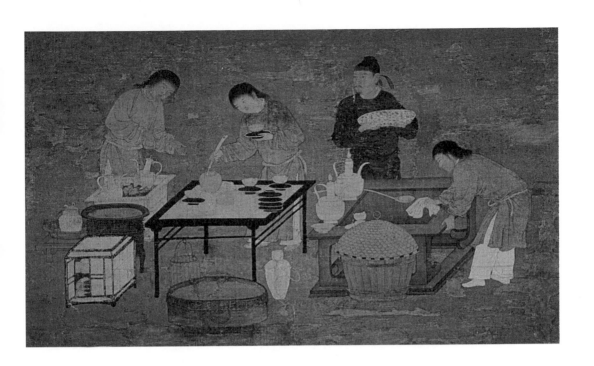

● 從蒸青造型到龍團鳳餅

隨著人們逐漸認識茶，也越來越認可茶的功效，茶的使用量也開始逐漸攀升，需要更加有效的製茶技術和改良加工方法。到漢朝時期，對製茶有了明確的文字記載。西漢時期的司馬相如、揚雄、王褒等人都在自己的著作中談到了茶，此時的茶已然成為一種公開出售的商品。

漢代人飲茶，是將鮮葉摘下來，做羹湯飲用。這種方法讓茶葉保持了原有的青草氣和苦澀的味道。而隨著這種風氣的傳播，如何運輸和儲存茶葉成為一個必須要解決的問題。於是人們開始研究將茶葉製作成餅，並烘乾保存。到三國時期，製茶成餅、碾末泡飲的方法在四川地區廣為流行。茶餅讓茶便於運輸，但青草味卻去除不掉，到了中唐之後，經過陸羽的提倡，製作茶餅的技術才進一步突破。

根據《茶經》記載，當時製作茶餅需要經歷採、蒸、搗、拍、焙、穿、封這七道工序。在晴朗的春日裡，朝陽還沒有升起，就要在露水未乾的時候

採摘鮮葉,將它放進甑釜中蒸一下,然後把蒸過的茶葉用杵臼搗碎,再拍壓成團餅,最後再將茶餅穿起來焙乾、封存。唐代的製茶工藝還使用了很多工具,其中拍壓工具規承是用鐵和石頭組合製成,顯現出先進的製茶工藝。

唐代人所採用的製茶技術是蒸青緊壓,它最主要的工序就是蒸茶,製餅穿孔、貫串烘焙。在《新唐書・食貨志》中記載,唐武宗大中年間所製作的茶餅大的重五十兩,小的也足有一斤重。這種團茶因外形而得名,經過蒸青、烘焙之後,味道也比鮮葉好了很多,滿足了當時貴族的生活需求,所以很多貢茶都是用這種方式製作的。

到了宋代,飲茶之風更甚,製茶工藝也進一步發展。歐陽修在《歸田錄》中記載了宋代主要的茶餅產地在今四川境內的劍州和今福建境內的建安。宋代文獻中很少提到劍州茶餅,建安茶倒是很常見。這是因為建安茶質地優良,很受宋朝皇室貴冑的喜愛。建安也是龍團鳳餅的創始之地和宋代鬥茶的發源地。

建安茶餅主要產自福建鳳凰山一帶,那裡也叫北苑,所以建安茶也被叫做北苑茶。北苑原本是南唐朝廷所在地杭州的一座宮苑,主要任務就是監製建安茶,供南唐貴族飲用,所以人們用北苑茶來代指建安茶。而宋朝建立之後,乾脆將鳳凰山一帶的茶區統稱為北苑。在沈括的《夢溪筆談》中,詳細記述了建安茶如何深受大家喜愛,分為「京挺」、「石乳」等十大類,其中名列前茅的就是「龍茶」和「鳳茶」。

宋代的製茶方式和唐代的蒸青相比,有所改進,主要是多了一道壓榨工序,目的是去除茶的苦澀味道。宋徽宗趙佶在《大觀茶論》中說,宋代茶餅和唐代最大的不同,是多了茶芽的洗滌、蒸青、壓榨工序,去除苦味之後再製餅。趙汝礪在《北苑別錄》中佐證了他的說明,證明宋人在蒸茶前「茶芽再四洗滌」、「淋洗數過」等情況。之所以會多出這幾道工序,是因為建安茶「味遠而力厚,非江茶可比,江茶畏沉其膏,建安惟恐其膏之不盡,則色、味重濁矣」。

全新製茶工藝製作的北苑茶為宋朝皇室專享,宋太宗為了彰顯皇家尊貴,命令有司專門製作龍鳳團茶,用以和一般人飲用的茶相區別。熊蕃在《宣和

北苑貢茶錄》中記載：「特製龍鳳模，遣使即北苑造團茶，以別庶飲。」北宋初年的龍鳳團茶在重量和外形上比唐代的茶餅更加輕巧精美，八個龍鳳團*茶才能有一個唐代茶餅重。歐陽修在《龍茶錄後序》中記載，宋仁宗非常珍愛小龍團茶，只有在朝廷祭祀大典的時候，一些寵臣才能有幸共賜一餅，四個人分享。宋仁宗會讓宮女用絲線把茶餅勒開，分給四個人。而且據說歐陽修在朝為官二十年，才獲得過一次賞賜。那個茶餅被世代珍藏，只有親戚朋友相聚時才拿出來觀賞。

宋代茶餅是將茶葉碾碎之後再燒煮飲用，但獲得「小龍團」的人很少將它碾碎飲用。就算當時非常流行鬥茶，也沒有人用「小龍團」來鬥茶。蘇軾在〈月兔茶〉中說：「君不見鬥茶公子不忍鬥小團，上有雙銜綬帶雙飛鸞。」

隨著製茶工藝的改進，「大龍團」、「鳳團」、「小龍團」、「密雲龍」等宋代名茶也出現了。它們代表著唐宋製茶工藝的進步，也推動了茶葉加工工藝的發展。宋徽宗宣和年間，製茶工藝更進一步發展，建安官員鄭可簡用「銀線水芽」製造出了一種叫做「龍團勝雪」的小團茶。這種茶比「密雲龍」更加高端，只有皇帝可以飲用。根據《宣和北苑貢茶錄》記載，它選用的原料銀線水芽十分精細，採新抽茶枝上的嫩芽，蒸過之後剝去稍大的外葉，只取出芽心一縷銀線一樣的部分。所製作出的「龍團勝雪」據說有「小龍蜿蜒其上」，當時人稱「蓋茶之妙，至勝雪極矣。」這種茶造價高昂，「每片計工值四萬」。

● 團餅茶到散葉茶，蒸青到炒青

唐宋年間的製茶工藝多以蒸青茶為主，但炒青也在這時期出現，而散茶則一直和茶餅共存。唐代詩人劉禹錫在〈西山蘭若試茶歌〉中寫道：「斯須炒成滿室香」。而《宋史·食貨志》記載：「茶有兩類，曰片茶、曰散茶。」這種情況一直發展到明代，散茶生產更加普遍，明人祖朱元璋為順應潮流，也下達詔令改貢茶餅為芽茶。而隨著製茶工藝的進步，炒青製法日趨完善，在張源《茶錄》、許次紓《茶疏》、羅廩《茶解》中都有較詳細的記錄。

*龍鳳團：又名小龍團。

元代對於茶文化的發展並沒有實質性的幫助，基本沿襲了宋代後期生產的格局和工藝。散茶、末茶都沒有形成完整的製茶工藝，只是團茶的製茶工藝變向發展。元代的蒸青工藝是將鮮葉在釜中稍蒸，然後再攤晾，趁濕用手揉捻，最後烘乾。

　　明代製茶技術和元代相比有了顯著進步，茶葉生產以散茶和末茶為主。和團餅茶相比，散茶有一個獨特的優勢，就是可以確保茶味不被奪走。唐宋年間的團餅茶製作過程中，蒸青之後要用冷水沖洗冷卻，以保持茶色不變，經過兩次水分壓榨之後，茶汁被奪去，茶的真味也降低。而散茶則不需要這個環節，彌補了這一缺陷。從蒸青團茶發展到散茶，讓茶葉原有香氣得到保存，而炒青散茶的出現又通過炒鍋發揮了茶葉的馥鬱美味。在宋、元、明三代的漫長歷程中，中國古代製茶工藝實現了重大改進和生產趨勢的轉變。

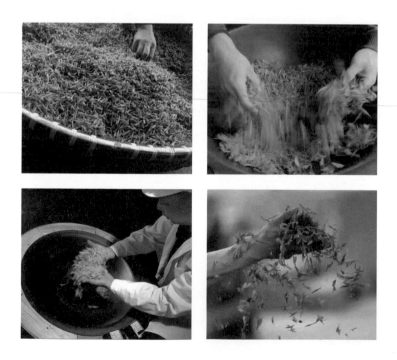

如何讓茶葉保持「色如翡翠」是製茶工藝長期面臨的難題，到了明代，這一難題已經有了比較成熟的解決辦法。由於社會對炒青散茶的需求日益高漲，明代炒青茶製作技術提高的同時，對茶葉原料的要求也越來越高。明人羅廪在《茶解》中記載，採茶必須「晴晝採，當時焙」，意思是必須在晴朗的白天採摘，並且及時加工，不然的話色、香、味俱損。而採好的茶葉，一定要放進竹筒中，不能放進瓷器和漆器內，否則易凋萎。炒製的時候，對於新採的茶葉，一定要「揀去老葉及枝梗碎屑」。一些名茶的製作方法更加考究，譬如當時的松蘿茶，必須在採茶的時候，「取葉腴津濃者，除筋摘片，斷蒂去尖」，然後才能炒製。

明代炒青散茶的製作工藝中，火候的把握是非常關鍵的要點。明人張源在《茶錄》中做了詳實的描述。這一階段的炒青製法已經有了系統性的理論、總結，象徵著明代炒青茶日漸盛行，取代了前朝的蒸青茶。這種變革和明朝統治者廢除團茶有著直接的關係。在政府的宣導下，散葉茶空前盛行，炒青綠茶不斷推廣，工藝也不斷改進，在各地都出現了各具特色的炒青綠茶。

散葉茶和綠茶的製茶發展史，反映了製茶從簡單到複雜（羹飲到團餅茶），又從複雜到簡單（散葉茶和綠茶的出現）的過程。綠茶的出現，是中國製茶發展史反璞歸真的結果。

㈣ 現代製茶：素茶到花香茶

經過數千年的發展變化，中國的製茶工藝發展迅速，到清代時茶葉品類就從單一的炒青綠散茶發展出了品質特徵各異的綠茶、黃茶、黑茶、白茶、烏龍茶、紅茶和花茶，製作工藝也有了空前的創新。此時，中國已經成為世界上製茶工藝最精湛、茶類最豐富的國家，而這一優勢至今未變。

現代製茶工藝在保持傳統的基礎上，增加了許多新的手法和工具，不同種類的茶葉也呈現出各自不同的工藝。

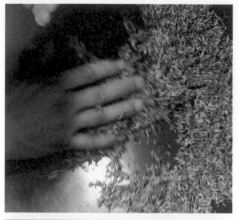

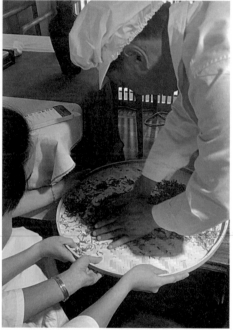

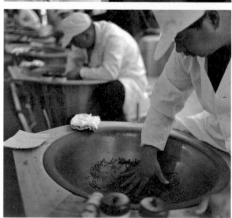

⟩ 現代綠茶的製作

　　綠茶是人類製茶史上最早出現的加工茶之一，這種茶保留了鮮葉較多的天然物質，含有兒茶素、茶多酚、葉綠素、咖啡鹼、胺基酸、維生素等多種營養成分。其乾茶色澤和沖泡後的茶湯、葉底都是以綠色為主色調，因此得名。現代綠茶的製作需要經過殺青、揉捻、乾燥等典型工序。

　　殺青：在短時間內，利用高溫破壞鮮葉中的氧化酶活性，抑制多酚類物質的酶促氧化反應，保持綠茶的綠色特徵，同時還可以散發出清香氣，產生茶香。殺青主要有鍋炒殺青和蒸氣殺青兩種形式。

　　揉捻：揉捻的目的是促使葉芽捲緊成條，並讓茶汁溢出，便於沖泡，讓茶的滋味更加香濃。揉捻可分為手工揉捻和機器揉捻。

　　乾燥：這一工序是為了揮發掉茶條之中的水分，讓茶葉更加乾燥，更有香氣。乾燥的方法主要有炒乾、烘乾、曬乾等。炒乾是炒青綠茶的製作工藝，需要在炒鍋中進行。烘乾是烘青綠茶的製作工藝，多使用烘籠、烘乾機進行操作。曬乾是曬青綠茶的製作工藝，是利用日光來曬。

> ## 現代紅茶的製作

　　紅茶是全發酵茶,初製紅茶的基本工序是萎凋、揉捻、發酵、乾燥四道工序。小種紅茶在製作的過程中又增加了過紅鍋和燻焙兩道工序。

　　萎凋:適度去除鮮葉水分,並讓它的內含物得到轉化的過程。這一工序可以讓葉片變得柔軟,為接下來的揉捻和發酵做好準備。萎凋的方法有室內萎凋和日曬萎凋等,隨著工業技術的發展,現在也有採用萎凋機來進行萎凋的辦法。

　　揉捻:破壞茶葉組織細胞的工序,通過揉捻可以增加茶湯濃度,同時也可以塑造茶葉的外形。

　　發酵:多酚類等成分發生酶促氧化變化,這一過程可以產生茶黃素、茶紅素等氧化產物,形成紅茶紅湯的品質特徵。

　　乾燥:讓茶葉散失水分的過程,它可以散發出茶葉的青草氣,從而提高香氣,讓滋味增厚。同時,還可以將茶葉烘乾到低含水量狀態,防止茶葉陳化變質。

　　過紅鍋:製作小種紅茶時的特殊工序。這一工序的作用是可以讓茶葉停止發酵,保留發酵過程中產生的一部分可溶性茶多酚,讓茶湯更加醇厚,並提高小種紅茶的香氣。

　　燻焙:將複揉茶葉放進烘青間的吊架上,在地面放置一些未乾的松木,以明火燃燒。當松煙上升,就會被茶葉吸收,乾茶也就有了獨特的松香味道。

› 現代黃茶的製作

在殺青綠茶的製作過程中，殺青之後不及時進行揉捻，或者揉捻之後未能及時炒乾，就會出現因堆積過久而葉片變黃的現象。這種變黃的茶葉會沖泡出黃湯，於是就產生了一個新的茶葉種類——黃茶。黃茶屬於輕發酵茶，製作工序類似綠茶，包括萎凋、殺青、揉捻、悶黃、乾燥等。其中，悶黃屬於黃茶的特殊工藝，也正是它造就了黃茶乾茶黃、湯色黃、葉底黃的「三黃」品質特徵。

悶黃的目的是通過濕熱的作用，讓茶葉之中的成分發生化學反應，從而形成黃湯黃底的品質特徵。這種工藝還分為濕坯悶黃和乾坯悶黃兩種。

› 現代烏龍茶的製作

烏龍茶也叫做青茶，屬於半發酵茶，它的味道甘濃馥鬱，既有綠茶的清香，也有紅茶的醇厚，性和而不寒，久藏而不壞。烏龍茶的加工工藝包括曬青、涼青、做青、殺青、揉捻和烘焙等。優質的烏龍茶有「綠葉紅鑲邊」或者「三紅七綠」的色澤，而且還有獨特的韻味，武夷岩茶具有岩韻，而安溪鐵觀音則具有觀音韻。

曬青：在陽光下讓鮮葉中的水分散發出來，讓葉片產生一定的化學反應，從而破壞葉綠素，除去青氣，為做青做好準備。

涼青：在室內進行自然萎凋，讓曬青後的茶葉在通風、陰涼的室內透氣，散去熱量，讓鮮葉中的水分重新分配。

浪青（做青）：也稱為「做青」、「搖青」，在滾筒式浪青機中，讓茶葉互相摩擦、碰撞，讓葉緣細胞破裂，從而促進茶多酚氧化，形成「綠葉紅鑲邊」的特色，這一工序還可以提高茶香的濃度。

殺青：和綠茶的殺青類似，目的是用高溫停止酶的活性，終止發酵，防止葉子繼續變紅，並進一步揮發出茶香，便於揉捻。

揉捻與烘焙：一般都需要以穿插的方式進行兩次工序，初揉、初烘，複揉和複烘，以便使茶葉達到彎曲螺旋的外形，並且揉出茶汁，讓溢出的茶汁在葉子表面濃縮，易於沖泡。

》 現代黑茶的製作

黑茶是後發酵茶，初製工藝包括殺青、揉捻、渥堆和乾燥四道工序。其中，渥堆是形成黑茶品質特點的關鍵工序。

殺青：利用炒鍋，將茶葉高溫之下快炒，使之變成暗綠色。

揉捻：鮮葉經過殺青之後，再進行揉捻和曬乾，就可以成為黑茶的原料茶，也叫做生散茶或者曬青毛茶。

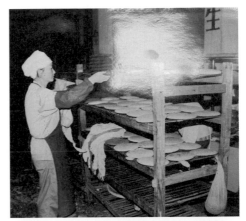

渥堆：將經過殺青、揉捻之後的曬青毛茶堆積起來，保持一定的溫度和濕度，再用濕布蓋起來，然後進行發酵。這種發酵是利用濕度來培養微生物，再借助微生物產生大量的熱能與分泌的酶進行化學反應，讓兒茶素和多酚類氧化降解。這樣做的好處除了讓茶湯有特殊的香氣，使口感更加醇滑之外，還可以產生很多有益於人體健康的抗氧化成分。在渥堆的過程中，不同的溫度、濕度和酸鹼度會產生不同的菌種，所以讓渥堆的難度進一步提升，也對黑茶的品質有著決定性影響。

乾燥：如果要製作緊壓茶，就要將毛茶高溫蒸軟之後放入模具，曬乾後就成為緊壓茶。

現代白茶的製作

白茶的乾茶表面上佈滿了白色的茸毛，如銀似雪，因此而得名。宋代的綠茶三色細芽、銀絲水芽是現代白茶的鼻祖。白茶是中國茶類的珍品，素有「一年茶，三年藥，七年寶」的說法。

白茶具有很高的藥用價值，所以曾經在藥鋪出售。據醫書記載，它具有解毒、退熱、祛暑的功效，自古以來就是輔助治療麻疹的良藥。隨著儲存時間的延長，白茶的藥用功效會提高。

作為輕發酵茶，白茶的製作方法比較特殊。雖然簡單，既不殺青也不揉捻，只有萎凋和乾燥兩道工序，但掌握起來難度也不低。

萎凋：白茶的萎凋主要有日光萎凋、自然萎凋和加溫萎凋三種方法，選擇何種方式主要看當時的氣候環境。室內自然萎凋效果最好，它可以讓白茶形成最好的白毫，而且也不會破壞茶葉中酶的活性，讓白茶本身的清香和鮮爽也得以保存。日光萎凋必須要選擇陽光明媚卻不猛烈的微風天氣進行。加溫萎凋的時候，室內溫度要保持在 28 ～ 30℃。

乾燥：白茶乾燥主要有陰乾、曬乾和烘乾幾種方法，可根據製茶的條件斟酌情況選擇。

現代花茶的製作

花茶是中國特有的茶葉品類，屬於再加工茶的一種，也稱為熏花茶、香花茶、香片和窨花茶。這種茶一般是以一種茶葉配上能夠吐香的鮮花作為原料，採用窨製工藝製作而成。所使用的原料茶成為素坯或茶坯，具有多種選擇，綠茶、紅茶或者烏龍茶均可。

花茶窨製的基本工序包括濕坯複火、鮮花打底、窨製、通花散熱、起花、復花、提花、勻堆裝箱等，其中最關鍵的工序就是窨製。

窨製是指鮮花吐香和茶坯吸收花香的過程。這一工藝主要體現在茶葉和花之間吐納吸香的火候掌控，窨製的時間長短決定了花茶最後成品的香味濃淡。窨製的過程要掌握好配花量以及花開的程度、溫度、水分、窨堆的厚度這幾個要素，否則就不能製作出真正好品質的花茶。

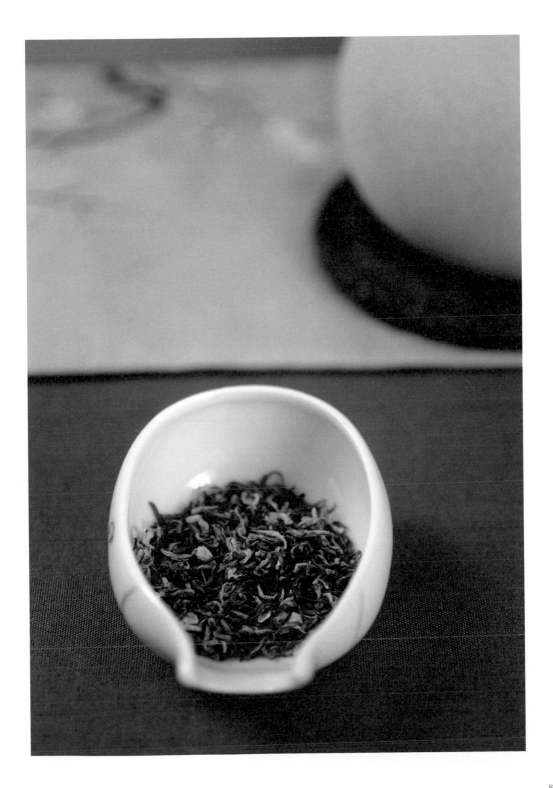

實用指南

茶之藏：老茶的收藏價值

　　茶葉收藏是近年來茶葉市場上最熱門的話題之一，不斷出現的拍賣品讓人們對這一領域充滿了好奇。作為製茶大國，中國茶葉有獨特的製作工藝和高品質的產地，那麼是否所有的茶葉都具有收藏價值呢？其實不然，只有能經得住時間考驗的茶葉，愈放愈香的茶葉才可以收藏。在中國的六大類茶葉中，綠茶、紅茶和黃茶均不能長期保存，它們屬於非發酵茶或者輕發酵茶，新茶的口味更加豐富，也就不具備收藏價值。與之相對應的黑茶、烏龍茶、白茶雖然屬於發酵茶，時間愈陳愈香，但也不是所有的品類都適合收藏，依舊要分辨產地、工藝的不同，才能確定是否有收藏價值。老白茶、普洱茶和鐵觀音等適合收藏的茶品，能夠脫穎而出，與其茶葉特性有關，也證明它們非同一般的品質。

● 黑茶的收藏要點

　　黑茶作為後發酵茶，茶葉的呈黑褐色並且光潤，茶性溫和，有獨特的陳香。這種由綠茶演化而來的茶葉，具有悠久的生產歷史。最早的黑茶出產自湖南，湖南薄片黑茶是黑茶的茶祖。漢代時期，湖南安化縣渠江所生產的黑茶皇家薄片，就以色澤黑褐油潤、高溫火焙等特點而聞名於世。

　　黑茶與其他茶類不同，愈陳愈香。在存放過程中，黑茶的氧化導致茶葉的成分，如生物鹼、茶多酚、胺基酸、茶多糖等有益物質發生了變化，讓黑茶的品質和風味都得到提升，所以收藏價值也隨之提升。

　　黑茶的採摘標準一般都是一芽五葉，甚至更多。與其他茶類以嫩芽為主不同，黑茶採摘以老葉茶梗為主，因為其生長期更長，所積聚的營養成分自然也更多。按照地域的不同，黑茶可分為湖南黑茶、湖北老青茶、四川邊茶和滇桂黑茶。其中，湖南安

化黑茶,湖北蒲圻老青茶,四川南路邊茶、西路邊茶,滇桂普洱茶、六堡茶,都具有極高的收藏價值。

黑茶的口感是愈陳愈好,相應的養生功效也會增強,在選購黑茶的時候是否僅以時間為標準,是很多茶友的疑惑。優質的黑茶色澤不光呈黑褐色,而且還應該具有光澤度,湯色橙黃而且明亮,香氣純正。陳茶具有特殊的花香或者熟綠豆香,滋味醇和甘甜。如果茶香之中夾雜了餿酸之氣、霉味或者其他的異味,茶湯滋味粗澀,湯色發黑或者渾濁,都是茶質低劣的表現。

選購收藏優質的黑茶,可以從以下幾個方面入手。

⟩ 觀察黑茶外形

出產於不同年代的黑茶,其產品的重量、規格和外形都有不同,帶著相應年代的時代特徵。前期所生產的黑茶,在緊壓程度和光潔程度上都勝於後產黑茶。緊壓的茶磚表面要求完整、紋路清晰、稜角分明,茶磚的側面要求無裂痕、無老梗。如果是散茶,則要求條索勻齊,色澤油潤。符合以上條件才可以認定品質較好。

⟩ 觀察乾茶色澤

不同類型的黑茶有自己不同的色澤,黑磚茶的色澤會泛出烏光,而茯磚茶則會呈現出青蛙皮一樣的青色,青磚茶則是青綠之中泛出一種黃色來。

⟩ 聞香

如果是品質純正的黑茶,其在製作過程之中使用了松木燻製,所以會帶有一定的松煙香氣和天然的發酵香。陳茶會有自己獨特的陳香,而茯磚茶則帶有一種菌花香。

〉看湯

黑茶的湯色明豔，泛出紅光來，像陳年的洋酒一樣清澈、無渾濁和沉澱，則說明是上好的黑茶。茶湯的顏色雖然略有差異，但整體來說都是橙黃明亮的，有些好茶的顏色堪比琥珀。

〉品滋味

黑茶的滋味醇和，陳茶沖泡之後水質滑潤，入口之後有回甘。初泡入口有甜、潤、滑的感受，味厚而不膩，回味甘甜。中期茶湯甜醇帶爽，後期茶湯顏色變淺，茶味仍然醇甜，沒有雜味，這樣的茶才是具有收藏價值的好茶。

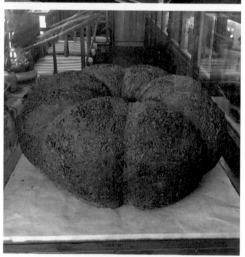

以上鑒別方法僅針對黑茶的共通性，而不同種類、品牌的黑茶，也有不同的鑒別特徵。以湖南安化黑茶為例，產於不同年代的安化黑茶在包裝、商標上都有自己的特點。由湖南白沙溪茶廠在 1950 年精製加工的安化黑茶分別使用了五角星商標和中茶商標，2000 年之後使用了白沙溪商標，每一片茶磚都有商標紙可供分辨。包裝方式上也有箱外棕衣、箬葉、牛皮紙的不同，就連打包方式也有兩根捆「十」字形和四根捆「井」字形的區別。這些都需要在收藏實踐之中逐步摸索、積累。

選出優質的黑茶之後，一定要保存在通風、乾燥、無異味的環境之中。如果茶葉出現受潮，尚可進行處理。但若出現黑霉、綠霉和灰霉，這說明茶葉已經霉變，不能再沖泡飲用了。為了避免黑茶霉變，要適度去除濕氣，在通風乾燥的地方晾曬，也可以使用吹風機（電吹風）等加熱器具除濕。

有一部分黑茶具有劃時代的意義，增值空間較大，不少已經成為孤品。譬如 20 世紀 40 年代生產的黑磚茶，50 年代的千兩茶，60 年代初期生產的花磚茶，都是湖南緊壓茶的起始產品，這些茶的市場價值已經很高。黑茶之中的千兩茶在 20 世紀 50 年代就已經絕產，存世稀少，所以更具有收藏和升值空間。目前，珍藏於全世界的陳年千兩茶屈指可數，在故宮博物院、大英博物館、日本茶葉研究所、中國茶葉研究所、安徽農業大學、臺灣坪林茶葉博物館、湖南茶葉進出口公司分別藏有一支，均為不可多得的珍品。存放於故宮博物院的一支，估價已經超過 250 萬元。

● 白茶的收藏要點

白茶是國家特產，在全球享有盛譽，是茶中珍品，也是當前的熱門收藏品。

中國白茶已經有兩百多年的歷史，最早產於福建，福鼎、松政、建陽等地的大白茶，茶葉之上披滿白茸毛，是上好的製茶原料。福建土壤以紅、黃壤為主，酸度適宜，而且沿海常年雨量充沛，所以很適合茶樹生長。根據品種不同，福建白茶也分為大白、小白和水仙白。大白產於大白茶樹，小白產於菜茶茶樹，水仙白產於水仙茶樹。根據茶葉採摘的不同，也可以分為白芽茶與白葉芽。其中，白芽茶有白毫銀針等名茶，而白葉芽則有白牡丹和貢眉等。

老白茶的藥用價值非常高，素有「一年茶，三年藥，七年寶」的說法，具有獨特、靈妙的保健作用，不僅可以解酒醒酒、清熱潤肺，還能緩解菸酒過度、肝火過旺引起的身體不適，所以收藏價值也逐步攀升。

老白茶的收藏選茶要點與其他茶種不同，要尤其注意茶的外形和乾燥程度。綠妝素裹的白茶芽頭肥壯、湯色黃亮、滋味鮮醇、葉底嫩勻，常常可以作為祛濕退熱的藥品。可從以下幾個方面選茶。

＞ 觀察外形

白茶有自己獨特的外形，和其他種類區別很大。白毫銀針的外形品質以毫心肥壯、鮮豔、銀白閃亮為上品，如果芽瘦、短小、毫色銀灰則說明茶的品質不佳。白牡丹外形品質以葉張肥嫩、葉態舒展、毫心肥壯、色澤灰綠、毫色銀白為上品，如果葉張薄瘦、色澤發灰則說明品質欠佳。優質的貢眉和壽眉也同樣有葉張肥嫩、夾帶毫芽的特點，如果新的白茶出現無芽、色澤棕褐等情況，則不宜收藏。

＞ 判別乾燥程度

挑選一片乾茶，用拇指和食指用力揉捻，如果可以輕鬆捻成碎末，說明白茶的乾燥程度已經足夠；如果只能捻成小顆粒，則說明乾燥程度不足，或者茶葉已經受潮了，不宜收藏。乾燥程度不足的白茶比較難儲存，而且沖泡的香氣也不足，所以收藏價值也大打折扣。

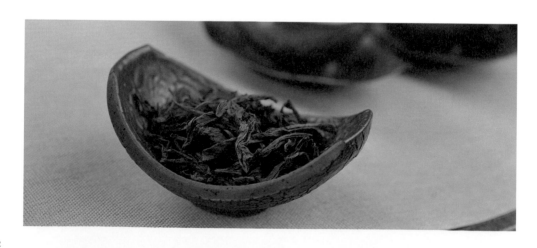

﹥ 聞茶香

　　白茶乾茶有一定的香氣，如果香氣之中夾雜了煙氣、焦味、酸餿和霉味，則說明茶的氣味已經變化。如果茶香濃鬱，清鮮純正，說明為上等白茶。如果香氣比較單薄，並且還有一定的青氣，有時候還會有紅茶發酵的氣息，則說明是次等的白茶。

﹥ 看湯色

　　優質白茶的湯色是橙黃明亮或者淺杏色的，如果茶湯為紅色、暗色或者出現了渾濁的顏色，則說明茶葉品質不佳，不宜收藏。

　　收藏白茶的時候一定要注意防潮和密封，在確保不受潮的情況下，4 ～ 25°C 的常溫保存就可以。

　　老白茶價值不菲的原因，不僅和茶樹品種較少、產地嚴格有關，也與白茶製作工藝古樸天然，沿用古法不炒不揉，對製茶技術要求較高有關。和紅酒一樣，老白茶要達到收藏級別，年份和茶葉等級都需要考慮，二十多年的老白茶售價是普通新白茶的白倍不止。一款老白茶的品質、市場鋪貨量，直接決定了它的升值空間，這絕非一朝一夕可以練成。

● 烏龍茶的收藏要點

　　烏龍茶也是中國傳統茶葉的一種，它屬於半發酵茶。在福建等地，人們習慣將半發酵茶稱為「青茶」，鐵觀音、武夷岩茶便是青茶之中的佼佼者。而浙江、安徽等地也將綠茶叫做青茶，為了避免混淆，國際貿易中採用了「烏龍茶」的名稱。「烏龍」原本指黑色的魚，是武夷岩茶的古稱，龍作為中華民族的圖騰，並非普通茶葉可用的字，足見武夷茶的地位。

　　清代詩人周亮工曾做〈閩茶曲・其六〉七絕組詩十首，稱讚武夷岩茶的神奇功效，其中〈閩茶曲・其六〉描寫了武夷岩茶的收藏價值：「雨前雖好但嫌新，火氣未除莫近唇。藏得深紅三倍價，家家賣弄隔年陳。」一般人都認為新茶比陳茶要好，但對於武夷山人來說，隔年的陳茶似乎更有價值，經過歲月洗禮的武夷岩茶更顯珍貴。

270 多年前沉沒的瑞典商船「哥德堡號」中打撈出來的密封茶罐裡，大紅袍的茶葉風味甘醇依然，說明烏龍茶的陳茶可以更加香醇，價值自然也更高。

　　烏龍茶雖然也屬於收藏類茶，但並不是所有種類都適合，一般人們會選擇武夷岩茶和鐵觀音來收藏，這其中也不是所有的類型都適合收藏。清香型的岩茶和鐵觀音並不適合收藏，只有熟香型的岩茶和炭焙鐵觀音才具有很高的收藏價值，不管是飲用感受還是市場價值，都值得期待。因此，具備收藏價值的烏龍茶必須具備以下條件：茶葉的產地必須是武夷山名勝區 78 平方公里核心區，這裡所產出的才是正岩茶；茶葉的加工工藝必須是國家級非物質文化遺產武夷岩茶（大紅袍）製作技藝，也就是用手工做青加足火炭焙。炭焙鐵觀音必須搖青 4 ～ 5 次，在 70℃ 的炭溫下焙火 20 ～ 30 小時，連續焙火 3 次才可。如果保管妥當，品質好、焙足火的烏龍茶可以歷經多年之後依舊香氣襲人，滋味也更加綿長、水厚醇滑，風味不凡。據說還有一種足火陳年岩茶在經過多年的陳放之後，茶湯會具有黏稠感，回甘極強，口感潤滑。

　　收藏武夷岩茶和鐵觀音的時候要注意密封、避光，放置在乾燥低溫環境之中，不宜經常打開查看。收藏多年的岩茶可以每隔五年重新焙火，效果會更好。每一種岩茶存放的時候，可分裝為幾罐，留著每年品飲，感受它在不同時期的變化，對於喜茶之人來說這也算是無上的樂趣。

卷四

茶之器

器為茶之父，壺中日月長

四之器

風爐（灰承）：風爐，以銅鐵鑄之，如古鼎形，厚三分，緣闊九分，令六分虛中，致其圬墁[1]。凡三足，古文[2]書二十一字。一足云：「坎上巽下離於中[3]。」一足云：「體均五行[4]去百疾。」一足云：「聖唐滅胡明年鑄[5]。」其三足之間，設三窗，底一窗以為通飆[6]漏燼之所。上并古文書六字：一窗之上書「伊公」[7]二字，一窗之上書「羹陸」二字，一窗之上書「氏茶」二字，所謂「伊公羹、陸氏茶」也。置墆㙞[8]於其內，設三格：其一格有翟[9]焉，翟者，火禽也，畫一卦曰離；其一格有彪[10]焉，彪者，風獸也，畫一卦曰巽；其一格有魚焉，魚者，水蟲也，畫一卦曰坎。巽主風，離主火，坎主水，風能興火，火能熟水，故備其三卦焉。其飾，以連葩、垂蔓、曲水、方文之類。其爐，或鍛鐵為之，或運泥為之。其灰承，作三足鐵柈[11]台之。

1 **圬墁**：原意是指塗牆用的工具，代指塗抹的動作。此處是指在風爐的內壁上塗抹泥粉。

2 **古文**：陸羽時代的古文，是指甲骨文、金文、篆文等較早使用的文字。

3 **坎上巽下離於中**：八卦及六十四卦中，坎指的是水，巽為風，離為火。此句是指煮茶的時候，水在上方，而風從下方穿過，幫助火燃燒。

4 **五行**：中國傳統文化中的金、木、水、火、土，古人用此解釋天地萬物的變化和構成。

5　**聖唐滅胡明年鑄**：唐代宗澈底平定安史之亂是西元 763 年，陸羽製造風爐是在西元 764 年，因此稱為滅胡明年。

6　**飆**：指大風。

7　**伊公**：武王建立殷商王朝時期的大尹名為伊摯，他非常善於煮羹，所以後人用伊公羹代指各類美味羹湯。

8　**墆墲**：火爐箅子，位置在爐膛內部。

9　**翟**：指長尾巴的野雞。

10　**彪**：指老虎。古人認為老虎屬風，所以用老虎作為風獸。

11　**柈**：通「盤」字。

=====| 譯 文 |===

　　風爐，以銅鐵為原料鑄造而成，形似古鼎，爐壁厚可達三分，爐口的邊緣有几分寬，在爐裡面所多出來的那六分空間，可以用來抹上泥土。爐的下方有三隻腳，上面鑄了上古文字，共計有二十一個字。第一隻腳寫的是「坎上巽下離於中」，意指火爐的運作形式；第二隻腳寫的是「體均五行去百疾」，意指茶飲的神奇功效；第三隻腳寫的是「聖唐滅胡明年鑄」，指的是風爐的鑄造時間。在這三隻腳之間，還有三個小窗口，爐底部還有一個洞用來通風、漏灰。在這三個窗口上，也有上古文字。一個寫的是「伊公」，一個寫的是「羹陸」，一個寫的是「氏茶」，其實它們應該連起來讀：「伊公羹、陸氏茶」。在爐上，還有用來支撐鍋具的墆，它們分為三格，一個格子上畫著離卦，刻著代表火禽的雉雞；一個格子上畫著巽卦，刻著代表風獸的彪；一個格子上畫著坎卦，刻著代表水蟲的魚。離卦表示火，巽卦表示風，坎卦表示水，這三卦在一起代表著風助火勢，水才能沸騰。爐身的裝飾採用了花卉、流水和方形花紋圖案，典雅秀美。有人用熟鐵來打造風爐，也有人用泥巴做，均無不可。風爐配套的還有灰承，它是用來接收爐灰的，是一個有三隻腳的鐵盤子，能夠托住爐子。

筥[1]：筥，以竹織之，高一尺二寸，徑闊七寸。或用藤，作木楦[2]如筥形織之六，出圓眼。其底蓋若利篋口，鑠之。

炭檛[3]：炭檛，以鐵六稜制之，長上尺，銳上豐中，執細頭系一小鐶[4]以飾檛也。若今之河隴軍人木吾[5]也。或作鎚，或作斧，隨其便也。

火筴：火筴，一名箸[6]，若常用者。圓直一尺三寸，頂平截，無蔥台勾鎖之屬，以鐵或熟銅制之。

鍑[7]：鍑，以生鐵為之。今人有業冶者，所謂急鐵，其鐵以耕刀之趄[8]，煉而鑄之。內摸土而外摸沙。土滑於內，易其摩滌；沙澀於外，吸其炎焰。方其耳，以正令也。廣其緣，以務遠也。長其臍，以守中也。臍長，則沸中[9]，沸中，則末易揚，末易揚，則其味淳也。洪州以瓷為之，萊州以石為之。瓷與石皆雅器也，性非堅實，難可持久。用銀為之，至潔，但涉於侈麗。雅則雅矣，潔亦潔矣，若用之恆，而卒歸於銀也。

交床[10]：交床，以十字交之，剜中令虛，以支鍑也

夾：夾，以小青竹為之，長一尺二寸。令一寸有節，節巳上剖之，以炙茶也。彼竹之篠[11]，津潤於火，假其香潔以益茶味，恐非林谷間莫之致。或用精鐵熟銅之類，取其久也。

紙囊：紙囊，以剡藤紙[12]白厚者夾縫之。以貯所炙茶，使不泄其香也。

1 筥：一種圓形的竹編盛物器具。

2 木楦：原指鞋子、帽子的模具，在這裡指的是筥形的木架子。

3 炭檛：鐵棒，用於敲碎火炭。

4 鐶：在炭檛上的一種裝飾，形狀類似燈盤。

5 木吾：木棒的另一種說法。吾，有防禦之意。

6 箸：原意指筷子，此處是指形狀好像筷子的火鉗，用於夾火的工具。

7 鍑：是古代的一種鍋，容積較大。

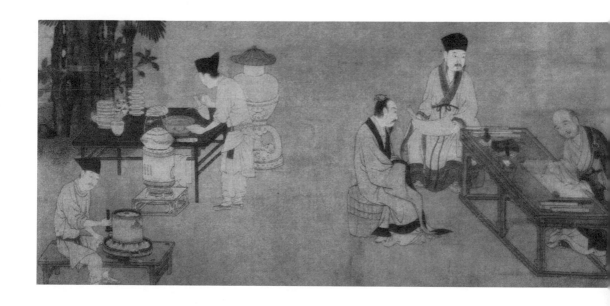

8　耕刀之趄：耕刀，指犁地用的犁頭；趄，損壞，意指被損壞的犁頭。

9　臍長，則沸中：指臍部位置突出，水沸騰之後會在鍋中心翻滾。

10　交床：指古人使用可以折疊的輕便交椅，亦可指胡床。

11　筱：竹子的另一種叫法，特指那些細小的竹枝。

12　剡藤紙：產於浙江剡溪，用藤為原料製作的紙，是一種唐代貢品。

---| 譯文 |---

　　筥：是竹子編製而成的盛具，一尺兩寸高，直徑七寸。有人會做木頭架子的筥箱，再用藤編出外觀，而且還要編六角形的圓眼。筥箱的底部和蓋子就是箱子的口，要削得平滑。

　　炭櫃：是用六角形的鐵棒做的，它長一尺，頂頭尖尖，中間粗，手持細部，在手持位置的頭套有一個像燈盤一樣的裝飾，就像河隴地帶軍人們用的木棒。有的炭櫃會做成錘形，有的會做成斧形，都可以。

　　火筴：也叫做箸，是日常用的火鉗，一般是圓直形，長一尺三寸，頂端很平滑，並沒有像蔥台、鉤鎖那樣繁多的裝飾，用鐵或熟銅製作。

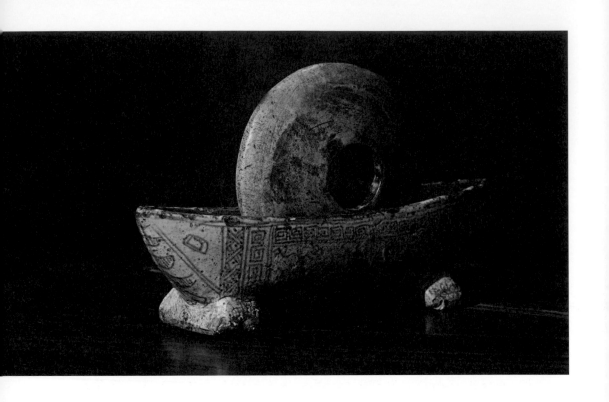

　　鍑：原材料是生鐵，也就是冶煉鐵的人常說的急鐵，鑄茶鍋的鐵來自用壞了的農具。在鑄茶鍋的時候，鍋的內側要摸泥，外側抹沙。內側抹泥，鍋面光滑，容易磨洗；外側抹沙，鍋底粗糙，容易吸收熱量。鍋耳做成方的，讓其端正。鍋邊要寬，便於伸展開來。鍋臍要長，而且位於中心，這樣水會在鍋中心沸騰，這可以讓水沫易於上升，而水沫上升，水味就會醇正。洪州用瓷作鍋，萊州用石做鍋，瓷鍋和石鍋都是雅致的器皿，但卻不夠堅固，不耐用。用銀做鍋，雖然清潔，但過於奢華。雅致和清潔各有好處，但是從經久耐用方面來看，還是銀鍋最好。

　　交床：將十字相交的木架中間掏空，這樣就可以把煮茶的鍋架起來。

　　夾：是用小青竹製作的器具，長一尺兩寸。找到有一寸長竹節的那頭，把竹節以上部分破開，然後夾著茶餅在火上炙烤。小青竹潔淨的汁液和香氣會從竹子表面滲透出來，增加茶的香氣。如果不是在山林之間做這件事，想找到這種青竹會比較難，所以也有人用經久耐用的鐵或者熟銅來炙茶。

　　紙囊：用兩層白而且厚的剡藤紙做成，烤好的茶可以放在裡面儲存，它能讓茶的香氣不散。

　　碾：碾，以橘木為之，次以梨、桑、桐、柘。為臼，內圓而外方。內圓備於運行也，外方制其傾危也。內容墮[1]而外無餘。木墮形如車輪，不輻[2]而軸[3]焉。長九寸，闊一寸七分，墮徑三寸八分，中厚一寸，邊厚半寸，軸中方而執[4]圓。其拂末，以鳥羽制之。

　　羅合：羅末，以合蓋貯之，以則置合中。用巨竹剖而屈之，以紗絹衣[5]之。其合以竹節為之，或屈杉以漆之。高三寸，蓋一寸，底二寸，口徑四寸。

　　則：則，以海貝、蠣蛤之屬，或以銅、鐵、竹匕策[6]之類。則者，量也，准也，度也。凡煮水一升，用末方寸匕[7]。若好薄者，減之，嗜濃者，增之，故云則也。

　　水方：水方，以桐木[8]、槐、楸、梓[9]等合之，其裡並外縫漆之，受一斗。

　　漉[10]水囊：漉水囊，若常用者，其格以生銅鑄之，以備水濕，無有苔穢腥澀[11]意，以熟銅苔穢、鐵腥澀也。林栖谷隱者，或用之竹木。木與竹非持久涉遠之具，故用之生銅。其囊，織青竹以捲之，裁碧縑[12]以縫之，紐翠鈿[13]以綴之。又作綠油囊[14]以貯之。圓徑五寸，柄一寸五分。

1　墮：碾的輪子。

2　輻：在輪轂上支撐輪圈的直木。

3　軸：貫於轂中持輪旋轉的圓形卡杆。

4　執：手持，拿著，這裡指手握的地方。

5　衣：指用布蓋在器物的表面。

6　策：竹片，或者木頭做的片。

7　方寸匕：指正方一寸的匙匕，是一種量藥的工具。

8　桐木：常綠喬木，質地堅硬，遇冷不凋，百年不朽。

9 梓：落葉喬木，黃白色花，木材的質地柔軟，耐腐蝕，可以用來製作家具、樂器。

10 漉：向下方滲透。

11 苔穢腥澀：熟銅氧化之後出現的一層綠色物質，像苔蘚。鐵氧化之後出現的紫紅色物質，有澀味。

12 縑：絲絹。

13 紐翠鈿：用翠鈿裝飾的紐。

14 綠油囊：將綠色的絹塗上油做的袋子，可以防水。

譯文

碾：用橘木做的碾槽是最好的，其次是梨木、桑木、桐木、柘木。碾槽內圓外方，內圓可以讓它易於運轉；外方能讓它不易倒地。槽內正好可以安置一個碾滾，此外沒有更多的空間。墮，是木製的碾滾，像車輪的樣子，只是沒有車輻，中心有一根軸。這條軸長九寸，寬一寸七分，直徑三寸八分，中間厚邊緣薄。軸的中間是方的，手握的地方是圓的。拂末是用鳥兒的羽毛製成。

羅合：將篩過的茶末放在盒中密封儲藏，並將取茶用的「則」也放在其中，羅合是用大竹剖開並彎曲成圓形茶羅，再在羅底部安裝紗或絹。盒子用竹節部分製作，或將杉樹片彎曲成圓形，塗上油漆製成。三寸高的盒子，一寸高的蓋子，二寸底盒，四寸直徑。

則：用海中生物海貝或蛤蜊等生物的殼子做成匙、策，或用銅、鐵、竹製成。計量是依則為標準的。一般而言，一升的開水，用正方一寸的匙匕來量茶末。如果喜歡茶味淡一些，可以少取，如果喜歡茶味濃一些，可以多取。所以取名為「則」。

水方：一般用椆木、槐木、楸木、梓木等木材製作，內外的縫隙都用油漆塗過，能盛一斗的物體。

漉水囊：和平常所用一樣，用生銅鑄造，以免遇水後附有銅綠和污漬，讓水有金屬生鏽的澀味。因為熟銅容易被氧化，長出銅綠和污垢，生鐵也容易被氧化出鐵鏽而讓水變得腥澀。在山林之中隱居的人，會用竹子或木頭來做，但竹木都不耐用，也不宜攜帶出遠門，所以還是生銅製作比較好。漉水的袋子用青篾絲來編織，捲曲成圓筒的樣子，再裁剪碧綠的絲絹縫好，點綴上翠鈿作為裝飾。用塗了油的綠絹做成可防水的袋子，用於存放漉水囊。這種漉水囊的尺寸一般直徑五寸，柄長一寸五分。

原文

瓢：瓢，一曰犧杓。剖瓠[1]為之，或刊木為之。晉舍人杜毓《荈賦》[2]云：「酌之以匏。」匏，瓢也。口闊，脛薄，柄短。永嘉[3]中，餘姚人虞洪入瀑布山採茗，遇一道士，云：「吾，丹丘子[4]，祈子他日甌犧[5]之餘，乞相遺[6]也。」犧，木杓也，今常用以梨木為之。

竹筴：竹筴，或以桃、柳、蒲葵木為之，或以柿心木為之。長一尺，銀裹兩頭。

醝簋：醝簋，以瓷為之，圓徑四寸，若合形，或瓶或罍[7]，貯鹽花也。其揭，竹制，長四寸一分，闊九分。揭，策[8]也。

熟盂：熟盂，以貯熟水，或瓷或沙，受二升。

碗：碗，越州[9]上，鼎州[10]次，婺州[11]次，岳州次，壽州、洪州次。或者以邢州處越州上，殊為不然。若邢瓷類銀，越瓷類玉，邢不如越一也；若邢瓷類雪，則越瓷類冰，邢不如越二也；邢瓷白而茶色丹，越瓷青而茶色綠，邢不如越三也。晉・杜毓《荈賦》所謂「器擇陶揀，出自東甌」。甌，越也。甌，越州上，口唇不卷，底卷而淺，受半升已下。越州瓷、岳瓷皆青，青則益茶，茶作白紅之色。邢州瓷白，茶色紅；壽州瓷黃，茶色紫；洪州瓷褐，茶色黑；悉不宜茶。

---| 注釋 |--

1 瓟：又稱為葫蘆，一年生草本植物，嫩時可食。

2 荈賦：杜毓西晉時期所做的描寫茶的賦。

3 永嘉：晉懷帝的年號。

4 丹丘子：居於丹丘之地的神仙。

5 甌犠：是指喝茶用的杯子、勺。

6 遺：贈送。

7 罍：上面刻著雲紋的大型酒樽。

8 箂：指竹或木編連成一片，這裡指片狀的器具。

9 越州：指現今浙江余姚、浦陽江一帶，唐宋時期以瓷器聞名，是青瓷中的上品。此處指越州窯所產的碗。

10 鼎州：唐朝時期有兩個地方都叫做鼎州，一指湖南常德、桃源等縣市，也指陝西涇陽、醴泉、雲陽一帶。

11 婺州：指現今浙江金華一帶。

瓢：也叫杯勺，有的是用葫蘆剖開做的，也有的是用木頭做的。晉代杜毓在《荈賦》中說：用匏來飲茶。匏就是葫蘆做的瓢，它口闊，身薄，柄短。晉代永嘉年間，有一位浙江余姚人虞洪，他到瀑布山採茶，遇到一個道士對他說：我是丹丘之地的神仙，希望你把甌犧之中多餘的茶送給我。這裡的犧，就是木勺，我們常見的都是用梨木挖出來的。

竹筴：有些竹筴是用桃木做的，也常見用柳木、蒲葵木或者柿心木做的。它一般長一尺，兩頭用銀包裹。

鹺簋：是用瓷做的，圓形，直徑四寸，和盒子的樣子類似，也有做成瓶子狀的，小口壇形，用來盛鹽。它還會配一個片狀的工具，叫做揭，用來取鹽用的，一般都是用竹做成，長四寸一分，寬九分。

熟盂：是用來裝開水的容器，有瓷器的，也有陶器的，容量為二升。

碗：越州出產的品質最好，鼎州、婺州、岳州產的次好，壽州、洪州的差一些。有人說，邢州產的比越州的還要好，完全不是這樣。如果說邢州產的瓷質地像銀，那麼越州產的瓷就像玉，這是邢州不能比的第一點；如果邢州瓷像雪，那麼越州瓷就像冰，這是邢州不能比的第二點；邢州瓷白，讓茶湯呈現出一種紅色，而越州瓷青，讓茶湯呈現出一種綠色，這是邢州不能比的第三點。晉代杜毓在《荈賦》中說：瓷器挑揀了很久，發現東甌的最好。這裡的東甌說的就是越州。甌*，越州產的之所以最好，因為它口不捲邊，底部捲邊而且淺，容量不超過半升。越州和岳州瓷器都是青色，能夠增益茶水顏色，讓茶湯呈現出白紅色。邢州瓷白，讓茶湯顯出紅色；壽州瓷黃，讓茶湯顯出紫色；洪州瓷褐，讓茶湯變成了黑色，所以它們都不適合盛茶。

*甌：像瓦盆一樣的容器。

畚[1]：以白蒲[2]捲而編之，可貯碗十枚。或用筥ㄐㄩ[3]，其紙帊ㄆㄚ以剡ㄕㄢˋ紙夾縫令方，亦十之也。

札：緝[4]栟ㄅ一ㄥ欄ㄌㄢˊ皮以茱萸[5]木夾而縛之，或截竹束而管之，若巨筆形。

滌方：以貯滌洗之餘，用楸ㄑ一ㄡ木合之，削如水方，受八升。

滓ㄗ方：以集諸滓，削如滌方，處五升。

巾：以絁ㄕ[6]為之，長二尺，作二枚，互用之，以潔諸器。

具列：或作床[7]，或作架。或純木、純竹而削之，或木或竹，黃黑可扃ㄐㄩㄥ[8]而漆者。長三尺，闊二尺，高六寸。具列者，悉斂諸器物，悉以陳列也。

都籃：都籃，以悉設諸器而名之。以竹篾內作三角方眼，外以雙篾闊者經[9]之，以單篾纖者縛之，遞壓雙經，作方眼，使玲瓏。高一尺五寸，底闊一尺，高二寸，長二尺四寸，闊二尺。

1 畚：草籠，是用蒲草或者竹篾子做成的盛物器具。

2 白蒲：白色的蒲葦。

3 筥：圓形的竹編器具，用來盛物。

4 緝：指把植物的皮搓成繩子的動作。

5 茱萸：常綠帶香氣的植物，古人有重陽節戴茱萸辟邪的習俗。

6 絁：一種綢緞，比較厚，類似棉布。

7 床：這裡指的是安放器物的支架。

8 扃：鎖，這裡指的是門窗或者箱子上的鎖具。

9 經：指紡織物上的縱向線。

　　畚：是用白色蒲草編織而成的器具，可以放進去十只碗。也有用筥來代替使用，它的紙帊是用兩層剡紙縫製成方形，也可以放十只碗。

　　札：把剝下來的棕櫚皮搓一搓，成線狀，再用茱萸木夾上，緊緊地捆起來。也有人用一段竹子，紮上棕櫚皮，就像是一把大毛筆一樣。

　　滌方：用來存放洗滌之後的水的工具，使用楸木做的，製造方法和水方一樣，大的可以存八升水。

　　滓方：用來存放茶渣的工具，製作方法和滌方一樣，最多可以裝五升。

　　巾：用像布一樣厚的綢子做成，長二尺，分成兩塊，互相替換使用，可以用它來擦拭各類器具。

　　具列：做成床形或架形。或純用木製，或純用竹製，也可木竹兼用，漆成黃黑色，有門可關。長三尺，寬二尺，高六寸。其所以名為具列，是因為可以貯放陳列各種器物。

　　都籃：因都裝下所有器具而得名。用竹篾編成，裡面編成三角形或方形的眼，外面用兩道寬篾作經線，用一道細篾作緯線，交替編壓住作經線的兩道寬篾，編成方眼，使它精巧玲瓏。都籃高一尺五寸，底寬一尺，高二寸，長二尺四寸，寬二尺。

趣味延伸

中國茶器文化演變史

自有飲茶,就有茶器。中國茶器從粗到精,從簡到繁,由單一功能到多重功能,經歷了多個階段的演變。茶器文化的發展具有很強的時代烙印,不同時期的茶器表現出不同的特色,從材質、品種、造型和樣式等多個方面展示著民族特徵、風俗和審美情趣。

飲茶必有器,對於中國人來說,品茶是一門藝術,除了茶味,茶具的設計、茶室的裝飾都是藝術享受的一部分。在茶藝活動中,講究精茶、真水、活火、妙器,茶器在其中佔據很重要的地位。美食與美器相配,才能美不勝收。從魏晉南北朝時期的樸拙,到唐宋時期的精美,元青花的異彩,明清的繁複,幾千年的發展與演變之中,浸潤著博大精深的中華文化。

● 茶器萌芽:漢晉時期的缶ㄈㄡˇ與青瓷

雖然茶在中國有悠久的歷史,但茶器藝術的發展卻極為緩慢,從土陶到硬陶,再到釉陶的發展過程,歷經了數千年。最早期的飲茶者並沒有專屬的茶器,而是和飲酒器、食具共用。在漢朝之前,最常見的茶器便是缶。它是用陶土製成的小口大肚的器具,在浙江上虞出土的東漢瓷器中,也出現了碗、杯、壺等物件,考古學家認為這是世界上已知最早的瓷製茶具了。

漢朝時期是茶具的萌芽時代,這一階段之中青瓷缽、陶爐、銅鍑、青瓷罐、陶臼等飲茶工具都已經出現。青瓷缽是用來飲茶的,陶爐是用來煮茶的,而銅鍑則是用來盛茶湯,茶葉就儲存在青瓷罐裡,陶臼用於研磨茶末。進入晉代之後,製瓷技術進步,青瓷逐漸流行起來,瓷質的茶具也愈來愈多。盛茶湯的青瓷鍑、烘焙茶葉的青瓷孔罐、儲存茶葉的青瓷蓋盒等也逐漸多了起來。

由於漢朝時期飲茶習俗由巴蜀地區向中原地區傳播，茶葉生產地域也逐漸擴大，飲茶行為從上層社會擴展到民間，人們把客來敬茶當成了日常習慣，對茶具的需求也就愈來愈高，因此催生了更多的茶具研發。這一時期佛教、道教和儒教的文化根源與民族融合的社會背景也為茶器發展提供了基礎，讓茶文化具有了器物文明和中國傳統傳承統一的特點。

● 繁榮發展：精美的唐宋茶器

作為中國歷史上經濟文化的繁榮期，唐代社會安定、經濟繁榮，飲茶之風也呈現風起雲湧之態。在良好的社會氛圍影響之下，茶器終於從食器、酒器之中分離出來，自成一派。

» 唐朝的茶器

唐代文化博大精深，茶文化得到了充分發展，茶器也頗受重視，專門製造飲茶器皿的行業應運而生。唐朝茶器除了滿足文人士大夫階層的需求，宮廷茶器和民間茶器也是花樣百出。唐代宮廷飲茶的茶器多奢侈豪華，選材考究，製作精良，每一件都是難得一見的藝術品。民間茶器則質樸而實用，茶器本身作為身分地位的象徵似乎大於了飲茶的意義。

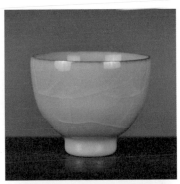

陸羽在《茶經》中羅列出了煮茶、飲茶、炙茶的器具達二十多種，在現代人看來都是極為複雜和講究的。在古人眼中，飲茶是一個儀式，完成這些禮儀是享受飲茶的必然過程。可見飲茶不止是物質享受，更是精神追求，不光要飲，更要品。

» 宋朝的建盞

建盞，是一個專門為茶而生的器皿，是宋代皇室喝茶的專用茶具。

兩宋時期，飲茶方式由煎茶演變為點茶，鬥茶之風開始盛行。當時皇帝、達官貴人和愛茶人都摯愛建盞。蔡襄在《茶錄》中說：「茶色白，宜黑盞。建安所造者紺黑，紋如兔毫，其坯微厚，燖之久熱難冷，最為要用。出他處者……鬥試家自不用。」可見宋代人鬥茶時要依據茶碗邊白色的茶沫觀察茶色，所以黑色釉茶碗最受喜愛。

宋人的鬥茶之風推動了茶器的完備，加上宋代陶瓷工藝的興起，讓茶器也隨之變得更加精美。當時的茶器不僅注重實用，而且還從藝術鑒賞的角度，對造型、裝飾等審美功能要求極高。各種晶瑩剔透的釉色和紋飾，增加了品飲時的藝術情趣，滿足了人們的感官享受，達到心與茶的進一步和諧。

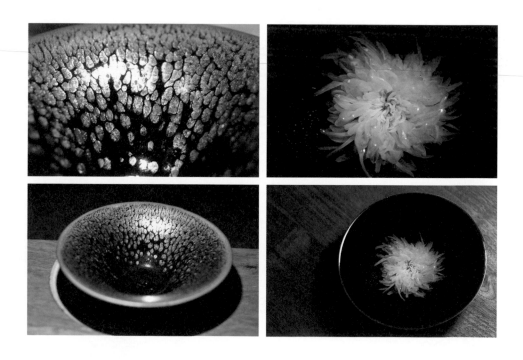

● 鼎盛發展：明清瓷器和紫砂的誕生

　　明代是中國古代茶業走向鼎盛的一個階段，傳統茶學在這一時期發生了變革，炒青散茶代替了蒸青團茶，烹煮的過程也變得簡單，出現了直接沖泡法。飲茶方式的巨大轉變讓人們對茶器的愛好與審美也隨之發生轉變，烹飲方法和陶瓷飲茶器皿不斷演變。

》白瓷

　　明人飲用的茶葉和現代炒青綠茶很相似，都是芽茶，他們認為「茶以清脆為勝」，所以潔白如玉的茶盞最適合配綠色的茶湯，清新雅致的色澤也讓人賞心悅目。因為明人喜歡白色，所以推動了白瓷的發展，景德鎮的甜白茶器不僅質地堅硬細膩，而且體態輕薄，造型精巧，具有「薄如紙、白如玉、聲如磬、明如鏡」的特點，自然廣受歡迎，成為不可多得的藝術茶器。而且，當時的景德鎮瓷器大量外銷，促進了中外文明交流。

》紫砂壺

　　除了陶瓷茶器格外精美之外，明代最值得讚美的便是宜興紫砂壺的誕生。陶壺和陶盞的創作與普及，讓飲茶活動昇華到了修身養性、淡雅處世的境界，讓茶器的欣賞性和藝術性更加有效地結合在一起。至清代，紫砂茶具的市場逐步擴大，紫砂壺的發展達到了巔峰狀態，不僅壺的造型千姿百態，提梁壺、把手式、長身、扁身等各種造型都相繼出現，而且壺身繪製的人物、山水、花鳥等裝飾方法也極為豐富。

茶具的製作呈現出百花爭豔的態勢，數量空前，紫砂和瓷器茶器交相輝映，發展迅速。

› 清代景德鎮瓷器

　　清代的飲茶習慣繼承了明代傳統，茶具的品種逐步增多，除了形狀、色彩的變化之外，詩詞、書畫、雕刻等藝術形式也和茶藝結合起來，將茶器的製作推向了一個新的高度。很多新茶類的出現與社會各階層審美情趣的發展，讓人們對茶器的種類、色澤、質地、樣式有了新的要求，茶器的輕重、厚薄、大小等都有了許多創新。

　　康熙、雍正、乾隆三朝是清代瓷器發展的最高峰，景德鎮陶瓷飛躍式發展，釉彩瑩潤、鏤雕精細、華美絕倫。這一時期的社會發展也催生了諸多瓷器和紫砂巨匠，他們憑藉自己的靈感和高超技藝，創造了許多稀世珍品，令人嘆為觀止

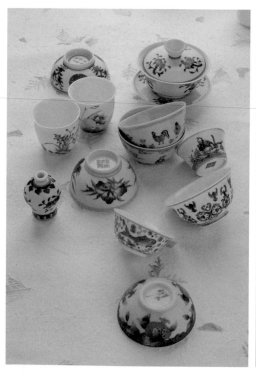 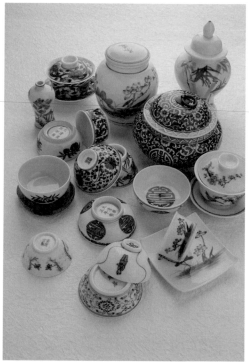

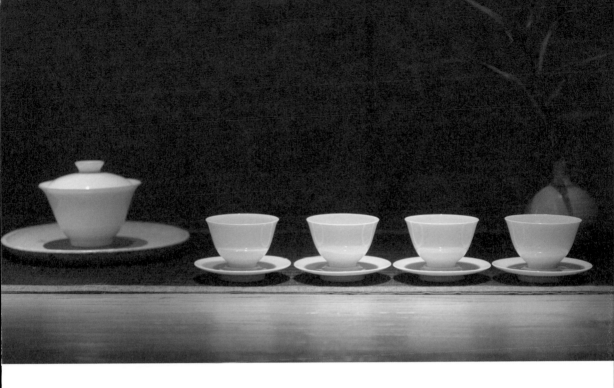

㈣ 現代茶器：豐富多彩、精美絕倫

隨著茶文化的普及和發展，現代人對茶器、茶具的選擇也與時俱進。

為了滿足現代人的飲茶需求，現代茶器出現了更多的材質。以天然石料雕刻各類花鳥蟲魚、禽獸、人物的石茶器，晶瑩明潔，物美價廉的玻璃茶器，光彩奪目，形狀離奇的漆器茶器等層出不窮，這些茶器都具有極高的藝術價值，光彩照人。而傳統的陶瓷茶器也演變出了更加精美的質地和精湛的工藝，描繪技術和燒製工藝的發展讓它們煥發出新的魅力。

從「神農嘗百草，日遇七十二毒，得茶而解之」，到陸羽《茶經》，再到現今遍地的茶藝館，茶文化早已滲透到中華民族之魂。茶器是茶文化中不可或缺的一部分，為茶藝的藝術效果、功能和美感提供了最佳的表現形式。從粗到精、從繁到簡，茶器早已昇華為一種審美，一種精神需求，更是一種全民族共有的文化。

茶與茶器的搭配

　　天下茶品眾多，難以盡數。而是否有得當的茶器相配，關乎到茶事活動能否圓滿。然而，不管茶器和茶怎樣組合，基本的原則卻只有三條：

　　其一，茶器的材質能否有效地發揮該茶品的茶性。

　　其二，茶器的花色、造型和茶是否能夠相融為一個整體。

　　其三，茶器是否具有極強的實用性。

　　不管是古代茶器還是現代茶器，發展到茶器組合時，都已經超越一般的生活茶飲需求，進入了茶藝和茶葉鑑賞的階段。陸羽說：「城邑之中，王公之門，二十四器闕一，則茶廢矣。」由此可見，二十四器的茶器配置早已超出了普通人的生活飲茶需求，是正式的茶事活動所需，掌握現代茶事中茶器的組合，更有利於人們獲得茶飲帶來的享受。

　　現代茶業的加工方法豐富，大致可分為七個大類，白茶、綠茶、黃茶、青茶（烏龍茶）、紅茶、黑茶等六大基本類，以及以花茶為代表的再加工茶類。這七大茶類本質上是一致的，但因受到產地、環境、樹種和加工等因素的影響，茶性呈現很大差異，沖泡的手法、器皿的選擇也隨之發生了改變。

● 不發酵茶和茶器如何搭配

茶的發酵程度是影響茶器選擇的一個重要因素，在六大類的基本茶中，綠茶、白茶的發酵程度最輕，綠茶重在清爽，白茶重在本色，所以茶具的選擇也需要極為謹慎。

» 適合綠茶的茶器

綠茶最為基本的特徵是「水清茶綠」，所以在選擇茶器的時候注重變化。綠茶沖泡的時候，以選擇壁薄、散熱快、質地精密、孔隙度小、不易吸濕者為佳，這樣的茶器才可以讓綠茶的清香、嫩香得到充分展露，並且保持茶湯和葉底的翠綠。如果選擇玻璃杯，應選無色、無花、無蓋者，最適合針形茶、扁形茶，可以盡情欣賞茶葉形態。如果是薄胎瓷質杯，則宜欣賞茶湯色，碧螺春、信陽毛尖等細嫩揉捻茶最適合，所謂「紅袖試新茶，雪盞清波浮碧」說的便是這個美景。如果選擇紫砂壺，要選用泥料細膩的老朱泥、天青泥所製的壺，以薄胎壺較好，以掛釉杯最配，否則就會奪走茶味。而且這類壺養成後，使用時茶味會更佳。

» 適合白茶的茶器

白茶是不炒不揉，經由陽光乾燥的茶葉，這是和祖先發現茶、利用茶的狀況最為契合的茶類。白茶性涼，不僅可以祛火通風，還具有扶正祛邪的功效。白毫銀針、白牡丹等都是白茶的代表品種。沖泡白茶需要較高的水溫，宜選擇保溫性比較好的茶具，器具審美力求古樸自然，以陶瓷、石器、木器為佳，煎茶、泡茶均可。輔具以木色竹木為上，切忌豪華奢侈之器。白毫銀針的茶性秀美，可以用玻璃茶器來賞形，但茶味也會受損。

● 發酵茶和茶器如何搭配

　　茶葉經過發酵之後，茶味會變得濃厚。清代文人袁枚在《隨園食單》中說：「杯小如胡桃，壺小如香櫞，每斟無一兩，上口不忍遽咽，先嗅其香，再試其味，徐徐咀嚼而體貼之。」這其中所記錄的便是他品嘗岩茶的滋味和使用的茶器，可見和茶器的合理搭配是讓茶煥發光彩的重要步驟。

› 適合黃茶的茶器

　　黃茶是一種輕發酵茶，近代的產量都較低，因為綠茶的大量生產，奪去了人們對它的關注。黃茶香氣馥郁、滋味醇厚，所使用的的茶器以紫砂為佳。君山銀針的茶形秀美，而且有「三起三落」的奇妙風采，也可以用玻璃器皿來賞形，不過也要忍受奪去茶味之痛。

› 適合青茶（烏龍茶）的茶器

　　烏龍茶是半發酵茶，是除綠茶以外，佔據現代茶飲市場最大份額（佔有率）的茶類。烏龍茶分為閩南、閩北、廣東、臺灣四大支系，各大支系的沖泡手法同中有異，對於茶具的要求也各有不同。

　　閩北是烏龍茶的發源地，以獨特的「岩韻」而著稱，閩北烏龍的代表品種有大紅袍、白雞冠、水金龜、鐵羅漢、水仙、肉桂等，外形條索壯、

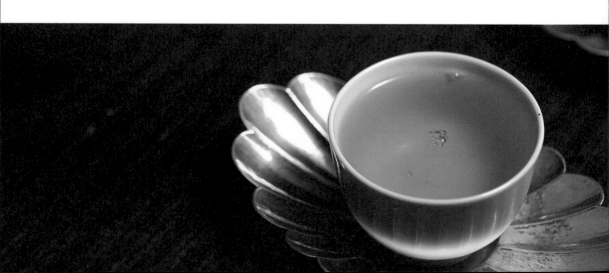

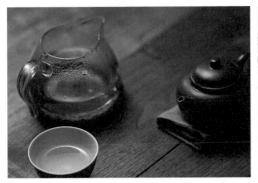

焙火足、香氣高、滋味厚。這類茶最宜選用宜興老坑紫砂壺來沖泡，因為老坑紫砂壺能夠吸收茶中的火氣，調柔岩茶中的剛猛之氣。如果搭配紫砂掛釉杯，還可以欣賞湯色。此外，白瓷蓋碗也是常見的岩茶沖泡器具。

閩南烏龍以鐵觀音、黃金桂等茶品聞名於世，它花香高爽、湯色明亮，葉底軟亮有光澤，所以白瓷是最適合它的沖泡器皿，紫砂茶具也可與之相配。

廣東烏龍茶的主要代表是鳳凰單叢，它條形優美、香氣宜人，最宜用潮汕朱泥壺沖泡。這種壺的壺體堅硬細膩，不上釉，只取天然泥色，泥粒在燒製的過程中形成結晶，而結晶之間保留了一定的空隙，讓茶在其中既可以不滲漏，又能具備透氣性。朱泥壺是廣東材質，與當地茶性最為相融，所以這個搭配是最佳的，而品茗杯選擇青花小杯即可。如果是上等的鳳凰單叢，葉底秀美、湯色豔麗，也可以選擇白瓷茶具，用於賞形、看湯色。

臺灣烏龍之中的凍頂茶、阿里山茶都屬於輕發酵茶，宜選擇臺灣本地產瓷器。東方美人等重發酵茶，既可以使用臺灣瓷器，也可以使用宜興紫砂。由於此類茶香氣獨特而且厚重，茶具應為專用，不宜再用於其他茶品。

所有的烏龍茶都有共性，因此三才杯沖法能夠適用於各類烏龍茶。但如果要考慮各自的特性，則應該選擇針對性強的茶器。

» 適合紅茶的茶器

紅茶屬於全發酵茶，紅湯紅葉，代表品種有祁門紅茶、滇紅金毫、正山小種等。好的紅茶香氣高遠、味道醇厚，因條形各異，對茶具的要求也不同。祁門紅茶最宜選用白瓷沖泡，用玻璃杯賞湯色，便於襯托它寶光、金暈、湯色紅豔三大特點。而滇紅金毫則宜用玻璃器皿賞形，用三才杯也是不錯的選擇。正山小種最宜選用紫砂壺或者陶器相配，可以抵去部分松煙氣，讓茶的香氣更加柔和，滋味也更加醇厚。

» 適合黑茶的茶器

黑茶是經過渥堆處理的後發酵茶，多以陳茶的形式出現，主要特點是陳香、茶湯後滑。雲南普洱茶、廣西六堡茶、湖南春尖都是黑茶代表。黑茶可以沖泡也可以煎煮，配陶製茶器或者粗砂的紫砂茶器最宜，借助茶器的吸附性，可以消除茶葉存放之時形成的不好的味道，讓黑茶的優點更加突出。

● 再加工茶和茶器如何搭配

在六大基本茶品之外，再加工茶是指經過再次加工而形成的新茶品。各種花茶和壓緊茶都屬於再加工茶。這種茶的茶性由其茶坯而定，如果茶坯是綠茶，就應該按照綠茶的茶性處理，大部分花茶都是這種情況。如果茶坯是烏龍茶，就要按照烏龍茶的茶性處理，桂花烏龍就是此例。如果茶坯是雲南大葉種的熟普洱和陳年生茶，就應按照黑茶茶性處理。而新製生茶餅都應按照曬青綠茶處理。

再加工茶是一個較大的範疇，所以僅以常見的茶品來說明。

茉莉花茶是北方最盛行的再加工茶，傳統上都是以青花或者福壽圖案的蓋碗為茶具。茉莉茶王是花茶中的代表品種，茶毫密布、芽頭茁長、香氣濃郁，既可以用蓋碗來沖泡，也可以用玻璃器皿來賞形。茉莉蘇萌毫是蘇窨花茶的極品，這種茶香氣清雅，味道鮮爽甘潤，但葉底略差，所以宜選用蓋碗沖泡，既可隱其不足，又可顯其香氣。

茶之煮

濡墨好問道，汲水巧煮茶

五之煮

　　凡炙茶，慎勿於風爐間炙，熛[1]焰如鑽，使炎涼不均。持以逼火，屢其翻正，候炮[2]出培塿[3]，狀蝦蟆背，然後去火五寸。卷而舒，則本其始又炙之。若火乾者，以氣熟止；日乾者，以柔止。

　　其始，若茶之至嫩者，蒸罷熱搗，葉爛而牙筍存焉。假以力者，持千鈞杵亦不之爛，如漆[4]科珠，壯士接之，不能駐[5]其指。及就，則似無穰骨[6]也。炙之，則其節若倪倪[7]如嬰兒之臂耳。既而承熱用紙囊貯之，精華之氣無所散越[8]，候寒末之。

1　熛：迸飛的火焰。

2　炮：在火上進行烘烤稱之為炮。

3　培塿：將土堆在一起，形成了小山包，這裡指突起的小疙瘩。

4　漆：原本是指中國南方的漆樹，高達二十多米。也可指漆這個動作。

5　駐：停駐、停留。

6　穰骨：穰，原本是指成熟的莊稼，此處指茶梗成長成熟。

7　倪倪：幼小而孱弱的樣子。

8　散越：散發，消逝。

烤茶餅的時候要注意，不能放在火焰飄忽、通風的餘焰上烤，因為這樣的火焰就像是鑽子一樣遊移不定，讓茶餅受熱不均。正確的做法是讓茶餅靠近火焰，不停地翻動它，等到茶餅表面出現了蛤蟆背部的小疙瘩一樣的凸起，就把它移遠一點，到離火五寸的地方繼續烤。等到茶餅中卷曲的部分都舒展開了，再按照之前的方法烤一次。如果製茶時是用火烘乾的，以烤到有香氣為度；如果是曬乾的，以烤到柔軟為好。

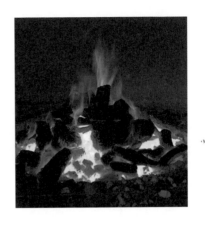

開始製茶的時候，柔嫩的葉子要趁熱搗碎。有時候茶葉搗碎了，但是芽尖還很完整，就算用力去搗、用很重的杵也不能搗碎它。它們就像是圓滑的漆樹樹籽，它雖然很輕很小，可就算是壯士也不能捏住它。完成了搗的程序之後，要保證沒有一條茶梗再拿去烤，茶葉就可以變得像嬰兒的手臂一樣柔軟。烤好之後，用紙袋趁熱把它包起來，讓香氣不會散失，等到冷卻之後，再碾成末。

其火用炭，次用勁薪。其炭，曾經燔炙[1]，為膻膩所及，及膏木、敗器不用之。古人有勞薪之味[2]，信哉。

其水，用山水上，江水中，井水下。其山水，揀乳泉[3]、石池慢流者上，其瀑湧湍漱[4]，勿食之，久食令人有頸疾。又多別流於山谷者，澄浸[5]不泄，自火天至霜郊[6]以前，或潛龍[7]畜毒於其間，飲者可決之，以流其惡，使新泉涓涓然，酌之。其江水，取去人遠者。井取汲多者。

---| 注釋 |---

1 燔：指用火焰來燒烤。

2 勞薪之味：在《晉書‧荀勖ㄒㄩ傳》中記載的一個典故，是說用陳舊或其他不適宜的木柴，燒烤食物，會讓食物有異味，稱之為勞薪之味。

3 乳泉：從石鐘乳上滴下的水。

4 瀑湧湍漱：像瀑布一樣急速奔流，像激流一樣向前奔湧。

5 澄浸：澄，清澈而不流動；浸，泛指河澤湖泊。

6 霜郊：指秋末時節，霜降大地。

7 潛龍：潛居於水中的龍蛇，實際指停滯的積水中積存的腐敗物和細菌。

---| 譯文 |---

用木炭來燒火烤茶，是最好的選擇。其次可以選擇一些火力比較強勁的木柴。如果是曾經用來烤肉，染上了腥味的炭，或者會冒出油煙、腐朽的木器，都不能用來烤茶。古人就曾經說過：用朽壞的木器做燒柴，連食物都會有一種異味，更何況是烤茶呢。

用山泉水來做煮茶的水，是最好的選擇。其次是江河水，井水的效果最差。山上白水，選取從石鐘乳上滴下的水和石面上慢慢流淌的最好，奔湧湍急的水流最好不要飲用，長期飲用會讓人頸部難受生病。幾條不同的溪流匯合

在一起，在山谷之中蓄水，雖然看上去清澈，但因為它不流動，所以也不宜飲用。從酷暑到霜降期間，可能有龍蛇之類在其中積毒。如果要喝這樣的水，必須先挖一個缺口，把不乾淨的水都放走，讓新的泉水涓涓流入，然後才飲用。江河中的水，要到遠離人跡的地方取；如果要取井水，則應該在經常取水的井中汲取。

原文

其沸如魚目[1]，微有聲，為一沸；緣邊如湧泉連珠，為二沸；騰波鼓浪，為三沸。已上水老，不可食也。初沸，則水合量調之以鹽味[2]，謂棄其啜餘[3]。無乃䠺䤬鹺而鐘其一味乎？第二沸出水一瓢，以竹筴環激湯心，則[4]量末當中心而下。有頃，勢若奔濤濺沫，以所出水止之，而育其華[5]也。

注釋

1　魚目：水沸騰時冒出來的氣泡，好像魚的眼睛。

2　鹽味：指根據水量，放入一定的鹽來調味。

3　啜餘：剩下的水。

4　則：原本是指衡量標準，這裡是指取茶葉的時候用的茶則。

5　華：在茶湯表面上形成的浮沫，古人認為是茶的精華。

譯文

當水被煮到沸騰的時候，會冒出像魚眼睛一樣的小氣泡，還有輕微的響聲，這種狀態稱之為第一沸。當鍋的邊緣不斷冒出連珠一樣的氣泡，這種狀態稱之為第二沸。當水波像波浪般翻騰時，稱之為第三沸。三沸之後如果繼續煮，水的味道就會老，不宜飲用。當水開始沸騰的時候，就要放入適量的鹽來調味，取出一點嚐一口，

嘗過的不能倒回去，要倒掉。如果沒有味道，不要過度加鹽，否則就會變成只有鹽味而沒有其他味道。第二沸的時候，再舀出一瓢，用竹夾在水中轉圈攪動，用茶則取出定量的茶末，沿著漩渦的中心倒下去。再等一會兒，等到水完全沸騰，波濤翻滾的時候，把剛才第二沸時舀出來的水再摻回去，讓水不再沸騰，以讓水面生成的浮沫精華得以保存。

---| **原文** |---

　　凡酌，置諸碗，令沫餑ㄅㄛ[1]均。沫餑，湯之華也。華之薄者曰沫，厚者曰餑，細輕者曰花。如棗花漂漂然於環池之上；又如回潭[2]曲渚[3]青萍之始生；又如晴天爽朗有浮雲鱗然。其沫者，若綠錢[4]浮於水湄，又如菊英[5]墮於鐏ㄗㄨㄣ[6]俎ㄗㄨˇ[7]之中。餑者，以滓ㄗ煮之，及沸，則重華累沫，皤皤ㄆㄛˊ然[8]若積雪耳。《荈賦》所謂「煥如積雪，燁ㄧㄝˋ[9]若春敷[10]」，有之。

---| **注釋** |---

1　**沫餑**：指煮茶的時候水面出現的浮沫。
2　**回潭**：迴旋流動的潭水。

3　**曲渚**：位於水中的曲曲折折的小塊陸地。

4　**綠錢**：水畔的綠苔。

5　**菊英**：菊花。

6　**鐏**：古人用來喝酒的杯子。

7　**俎**：古時祭祀放置犧牲*的禮器。

8　**皤皤然**：水面泛出白色水沫的樣子。

9　**燁**：光輝明亮的樣子。

10　**春敷**：春天花朵開放。

| **譯文** |

　　喝茶的時候，將茶湯倒進茶碗裡，應該保持水面的浮沫每只碗裡均勻。這些泡沫是茶湯之中的精華，薄薄的那些叫做沫，而厚厚的那些叫做餑，又細又輕的叫做花。茶湯上的花，就像是池塘上面浮動的棗花，又像是回環的水潭、曲折的洲渚間新生的浮萍。還像是晴朗天空中的魚鱗狀浮雲。那沫呢，就像是水邊浮動著的青苔，又好像落入杯中的菊花。而那餑呢，在煮茶的渣滓沸騰時，浮在表面上一層厚厚的白色泡沫，就像積雪一樣白。《荈賦》中寫道：明亮得好像積雪一樣，燦爛得好似春花一般，就是這個樣子。

***犧牲**：祭祀用的牲畜。

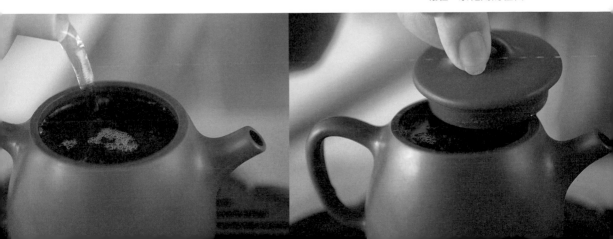

第一煮水沸，而棄其沫之上有水膜如黑雲母[1]，飲之則其味不正。其第一者為雋永，或留熟盂以貯之，以備育華救沸之用。諸第一與第二、第三碗次之。第四、第五碗外，非渴甚莫之飲。凡煮水一升，酌分五碗[2]。乘熱連飲之，以重濁凝其下，精英浮其上。如冷，則精英隨氣而竭，飲啜不消亦然矣。

茶性儉，不宜廣，廣則其味黯澹[3]。且如一滿碗，啜半而味寡，況其廣乎！其色緗玉[4]也，其馨㰄厶[5]也。其味甘，檟芽也；不甘而苦，荈[6]也；啜苦咽甘，茶也。

注釋

1 **黑雲母**：一種雲母類礦石，顏色從黑到紅均有，有玻璃光澤。
2 **酌分五碗**：按照情況，分為五碗來飲用。
3 **黯澹**：暗淡、陰沉。
4 **緗**：淺黃色。
5 **㰄**：古字替代字，在古語中表示香氣四溢的樣子。
6 **荈**：指茶葉中的老葉、粗茶。

譯文

第一次煮開的水，水面會有一層黑雲母似的薄膜，應該將它去掉，因為它的味道不太好。此後，從鍋裡舀出來的第一道水，味道很不錯，稱之為雋永。這道水要存起來，放進熟盂裡，用來培育茶水精華和止沸。之後的第一、第二、第三碗水，味道略差一點。第四、第五碗之後，如果不是很渴就不要喝了。而通常燒

一升水，可以舀出五碗來。煮好的茶要趁熱喝完，因為重濁不清的物質會凝聚在下，精華會浮在上，茶一冷，精華就隨著熱氣散發出去了，即使連著喝也一樣。

　　茶性儉約，所以水不要多放，如果放了太多水，味道就會變淡。就好像滿滿一碗茶，喝了一半味道就淡了，何況水加多了呢。茶湯的顏色淺黃，香氣四溢，其中甜的味道是檟，苦的味道是荈。如果入口時有苦味，咽下去卻又有甘甜的餘味，就說明這是真正的好茶。

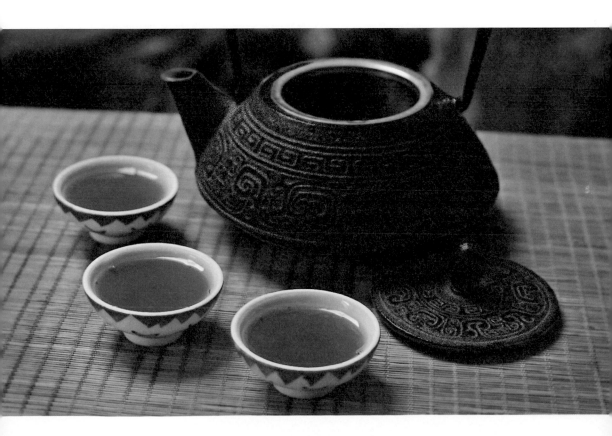

趣味延伸

🫖 精茗蘊香，借水而發：品茶與選水

茶必須要經過水的浸泡才可以飲用，水質直接影響茶湯的品質，因此中國自古就非常講究泡茶用水，有「水為茶之母」的說法。明朝張大復在《梅花草堂筆談》中記載：「茶性必發於水，八分之茶遇十分之水，茶亦十分矣；八分之水，試十分之茶，茶只八分耳。」可見水對於茶的重要性。

中國人在散茶沖泡之前，所採用的飲茶法都是煮茶。唐代以前是用鮮葉來煮茶，而唐代之後則是用乾茶來煮飲。晚唐時期的楊曄在《膳夫經手錄》中寫道：「茶，古不聞食之，近晉、宋以降，吳人採其葉煮，是為茗粥。」而唐代之後，隨著製茶技術的進步，茶的種類日益增多，對於沖泡的要求也日益嚴格有序。陸羽在《茶經·茶之煮》裡所記載的煮茶之法，便詳細列出了燒水和煮茶兩道工序的要求。

● 茶者水之神，水者茶之體

選水對於品茶是至關重要的一個環節，在唐代，就有一些茶學家在其著作之中也對此作出了論述。唐代《仙芽傳》中說：「湯者，茶之司命，若名茶而濫湯，則與凡末同調矣。」陸羽曾經走遍大江南北，體驗並總結了很多水與茶相契合的經驗，因此對山水、江水、泉水都有論述，還形成了茶學之中論水的經典。據唐代張又新在《煎茶水記》中記載，陸羽將中國各地宜於飲茶的水劃分出了等級，列出了二十種。而唐代刑部侍郎劉伯芻又經過研究和試驗，將宜茶之水分成了七種。唐代宰相李德裕用快馬傳遞惠山泉水來煮茶的軼事也已經成為後人的傳說。可見，從唐代開始，茶學家或愛茶人士就有了對「好茶需好水」深刻認識。

水質可以直接影響茶質，泡茶的水質好壞，對於茶葉的色、香、味都有很大影響，特別是對於茶的滋味影響極大。如果水質

欠佳，不僅讓營養成分受到破壞，還會使茶聞不到清香、嘗不到甘醇，看不到茶湯的晶瑩。因此，好水和佳茗只有互相匹配，才能相得益彰。明代陳眉公在〈試茶〉詩中寫道：「泉從石出情宜洌，茶自峰生味更圓。」不僅說明了茶與水的關係，更強調了水源的重要性。

宋人唐庚在《鬥茶記》中記載：「水不問江井，要之貴活。」；北宋蔡襄在《茶錄》中便說：「水泉不甘，能損茶味。」這些對於水的要求，都是延續了陸羽對品茗用水的講究。在陸羽看來，用於品茗的水必須要遠離市井，少污染、重活水、惡死水。陸羽把山中乳泉、江中清流作為品茗的佳選。而溝谷之中、水流不暢的水則不宜煮飲。究竟什麼地方的水才算是好水，經過無數茶人的反覆品鑒之後，陸羽認為山泉水出自岩石重疊的山巒，山上的植被茂密，從山岩斷層細流彙聚而成的山泉經過砂石過濾，水質晶瑩，口感佳，溶解力和滲透力都極強。經過多次的親身實踐，歷代茶人也都發現山泉可以讓茶的色、香、味以及藥理功能得到最大程度的發揮。

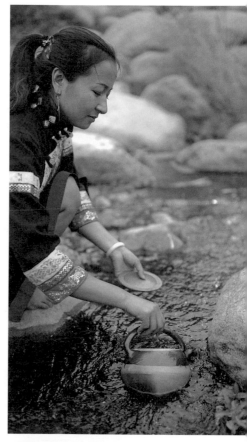

由於陸羽為品茗煮水奠定了選水基礎，後代的茶人對於水的鑒別一直都很重視，以至於出現了很多專門鑒別水品的專著。其中，最著名的有唐代張又新的著作《煎茶水記》，宋代歐陽修的著作《大明水記》，宋代葉清臣的《述煮茶小品》，明代徐獻忠的《水品》，田藝蘅的《煮泉小品》，清代湯蠹仙還專門鑒別泉水，著作了《泉譜》，這都是繼承和發揚陸羽品茗用水的思路。

陸羽之所以如此注重用水，是因為他深知茶與水的關係。好茶必須要有好水來煮製，所以他才認真鑑別水質。在陸羽長期居住的虎丘，曾經發現過一口水質清冽甘甜的山泉，於是他在那裡挖了一口泉井，就是名聞天下的「觀音泉」，也叫做「陸羽井」。這口井一丈見方，四旁有石壁，下連石底，泉水終年不斷，水質清冽。元朝名士顧瑛曾經寫詩〈陸羽井〉讚歎：「雪霽春泉碧，苔浸石瓷青。如何陸鴻漸，不入品茶經。」

● 真源無味，好水飲好茶

陸羽在《茶經》之中指出茶和水之間的關係之後，後世對此有了深入的研究，不同的水會帶來不同的飲茶體驗。生態環境良好、由礦物岩層濾出、浮雜質少且汩汩漫出的泉水，自然備受推崇。而「瀑湧湍漱」、「澄浸不泄」即水流湍急或沉積死水逐漸被茶人列入了黑名單。明代張源著《茶錄‧品泉》更是對泉水的不同感受進行了細分：「山頂泉清而輕，山下泉清而重，石中泉清而甘，砂中泉清而冽，土中泉淡而白。流於黃石為佳，瀉出青石無用。流動者愈於安靜，負陰者勝於向陽。真源無味，真水無香。」

山泉水之所以備受推崇，是因為這裡的水源多出自深山，或者是潛埋在地表深層，流出地面的泉水經過了多次的滲透過濾，品質較為穩定，所以才有「泉從石出清且冽」的說法，也難怪連「茶聖」陸羽都認為這樣的泉水是上上之水。

從山巒重疊的岩石裡滲透而出，流經植被豐富繁茂的山林，從斷層下的涓涓細流匯聚而成一口深泉，這樣的水不但富含二氧化碳和各種對人體有益的微量元素，而且在砂石過濾之後，水質更加清澈晶瑩，含氯化物極少。所以，使用這樣的泉水沏茶，總是能讓茶葉的色、香、味、形發揮到極致。

在湧出地面之前，泉水都是地下水，經過了地底層的反覆過濾。而湧出地面之後，沿著溪澗流淌，又吸收空氣，所以增加了溶氧量。在二氧化碳的作用下，溶解了岩石和土壤之中的鈉、鉀、鈣、鎂等元素，具有礦泉水的營養成分，讓水的味道更加豐富。但並不是所有的泉水都可以用來泡茶，譬如硫磺礦泉水便不可用於沏茶。不管是在古代還是現代，泉水都不能夠隨處可得，所以對於大多數茶客而言，清泉泡茶都是極高的享受。

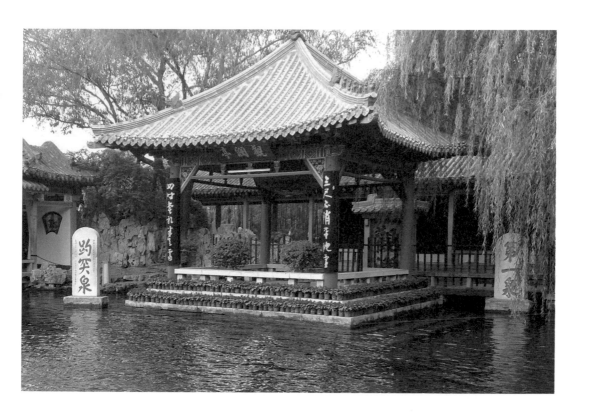

　　居於泉水之下的宜茶用水是江河水與雨雪之水。江河水也就是地表水，包括江、河、湖水多種，這類水所含有的礦物元素不多，通常有很多雜質，渾濁度大、水質軟硬度難測。所以陸羽建議應該「取去人遠者」，離開生活區域愈遠，水所受到的污染也就愈少。明代茶人許次紓在《茶疏・擇水》中記載了自己對於江河水泡茶的感受：「往日渡黃河，始憂其濁。舟人以法澄過，飲而甘之，尤宜煮茶，不下惠泉。黃河之水，來自天上，濁者土色也，澄之既淨，香味自發。」可見，只要選對了江水，經過適當的處理，它們也一樣宜茶，並且還不居於泉水之下。

　　雨水、雪水在古人眼裡也是極為難得的泡茶之水，謂之「天落水」。因為這類水都是來自於自然，在降落過程中會碰到塵埃和氧、氮、二氧化碳等物質，且因含鹽量和硬度都比較小，所以泡茶也會有不錯的表現。雪水相對來說比較純淨，所以深得古代文人和茶人的喜愛。雪水是軟水，泡茶之後湯色的鮮豔、香味宜人，飲過之後唇齒留香、餘韻不絕，似有一種太和之氣。《紅樓夢》中便有關於妙玉用梅花

上收集來的雪水泡茶的一節，體現出了古代雅士對於擇水的嚴苛要求。雨水的潔淨程度和季節有很大關係，秋天的時候塵埃較少，天高氣爽，所以秋雨水泡茶滋味爽口回甘；而梅雨季節時，微生物滋長，雨水泡茶品質次之。夏天時的雷陣雨經過，伴隨著飛沙走石，讓雨水水質不淨，泡出來的茶會顯得渾濁，不宜飲用。

由於雨水、雪水比較難得，所以人們還發明了一系列貯水、洗水的方法。貯水的器具選擇、清潔程度、環境選擇等會影響水之靈氣，繼而影響茶的表現。明人許次紓在《茶疏》中記載：「泉水不易，以梅雨水代之。」、「舀水必用瓷甌。輕輕出甕，緩傾銚ㄠ中，勿令淋漓甕內，致敗水味。」從每一個細節之中，我們都可以感受到古人對於優質水的崇敬。

在日常生活中，井水是最易獲得的飲用水，自然也是古人泡茶時最常見的選擇。井水屬於地下水，多產生在人煙稠密處，離地表較近，易受污染，且多為泥土中滲出，一般硬度較大。明代屠隆所著《考槃餘事·茶錄·擇水》記載：井水「脈暗而性滯，味鹹而色濁，有妨茗氣」，並不是飲茶的最佳選擇，會損害茶味。但對此也不能一概而論，有一些井水也能達到水質甘美的要求，是泡茶好水，譬如長沙城中著名的「白沙井」，是從砂岩之中湧出的清泉，所以水質很好，終年不乾涸，取來泡茶，香氣宜人。

井之中的第一層隔水層以下的地下水叫做淺層水，深度大約是 1 公尺到 15 公尺之間。由此之下的地下水，都統稱為深層水。深層水被污染的機會較少，過濾的距離較長，一般可以達到水質潔淨、透明無色的要求。所以，只要能夠做到周圍環境乾淨，深層而且多源頭的井水，也可以成為優質的泡茶用水。宋代梅堯臣便曾經寫道：「遠汲蘆底井，一啜同醉翁。」；陸遊也有詩曰：「村女賣秋茶，懷茶就井煎。」；元代洪希文有詩曰：「莆中苦茶出土產，鄉味自汲井水煎。」這些詩句所吟詠的都是井水煮茶的情景，可見在古人的飲茶生活中井水也是極為常見的選擇。

　　泉水、江河水、雨雪水和井水，與現代人的生活似乎都有了一定的距離，而自來水已經成為最常見的日常用水。現代生活中的水質也有軟、硬水之分，自來水則屬於硬水或者暫時性硬水。經過水廠淨化與消毒之後，自來水的水質可以被軟化，符合飲用水標準。但是經過漂白粉消毒的自來水，往往會有比較多的氯離子，氣味不佳，會讓茶中的茶多酚類物質被氧化，影響茶湯的成色，損害茶味。所以人們多會對自來水採取一些措施，來改善它的水質，譬如將自來水貯存在水桶裡，靜置 24 小時，等氯氣揮發消失之後，再煮沸泡茶，或者延長煮沸的時間，然後離火靜置一會兒，讓鈣、鎂、鐵、鋁離子沉澱，讓水中的氯氣和氧氣得到釋放。使用純水器、磁水器等設備，或者是活性炭吸附的方式，也可以去除自來水中的雜質，達到水質軟化的目的。所以，經過處理之後的自來水，也是比較理想的泡茶用水。

實用指南

無水可不與論茶：古今擇水技巧

茶葉必須要經過水的沖泡才能被享用，數千年來的實踐，讓人們認識到了茶湯和水質之間不可分割的關係。中國人歷來都非常講究泡茶用水，古人強調「水為茶之母」，就是因為認識到了水不僅可以激發出茶的芳香甘醇，還可以表現出茶道的精神內涵、文化底蘊和審美理念。烹茶鑒水，也就成為了中國茶道的一大特色。雖然擇水的標準古今各異，但對於茶友來說總有一些相通的經驗可借鑒。

● 古人擇水五字訣

佳茗不易得，好水亦難覓。為了尋找到與各類茶相匹配的水源，中國古人可謂歷經艱險、遍嘗天下水，甚至為了尋水而付出過極大的代價。茶人為各類水源留下了精彩紛呈的經驗記錄，唐武宗時期的李德裕，位居相位，因為喜好無錫惠山泉水，所以讓人從數千里之外的無錫傳送惠山泉到長安，被晚唐詩人皮日休寫詩譏諷：「丞相常思煮茗時，郡侯催發只嫌遲。吳關去國三千里，莫笑楊妃愛荔枝」。為了泉水而千古留笑名，不知李德裕是否懊悔。

最早提出烹茶用水標準的茶人是宋徽宗趙佶，他在《大觀茶論》中提出了「水以清，輕，甘，冽為美」的觀點，後人又在此基礎上增加了一個「活」字，這便是古人擇水的最嚴苛標準。

› 活

所謂「活」便是指流動的水。蘇東坡有詩〈汲江煎茶〉寫道：「活水還須活火烹，自臨釣石取深清。大瓢貯月歸春甕，小杓分江入夜瓶。雪乳已翻煎處腳，松風忽作瀉時聲。枯腸未易禁三碗，坐聽荒城長短更。」這首詩便描寫了蘇東坡在月色之中使用大瓢取了江水，當夜便用活火烹茶，在他看來，這才是好水配好茶。

甘

古人在品水的時候，非常注重水質的甘冽甘冷。如果水入口的時候，舌尖可以頓時有甜滋滋的感受，便會覺得頗有回味。宋代詩人楊萬里曾寫過「下山汲井得甘冷」，宋代蔡襄也曾經說過：「水泉不甘，能損茶味」。在古人看來，只有擁有甘冽品質的水，才能有助於茶味的激發。

冽

冽的含義便是冷與寒。古人認為寒冷的水可以擁有更好的滋味，水在低溫的狀態下，可以實現雜質下沉的效果，所以冰水、雪水會相對純淨，這個說法也不無道理。唐代詩人曹松有詩云：「讀易分高燭，煎茶取折冰。」；宋代詩人楊萬里也有詩「鍛圭椎璧調冰水」，所講的都是用融冰之水來煎茶。

清

所謂「清」便是指水質透明、無色，無沉澱物，「澄之無垢，撓之不濁」。明代田藝蘅在論水時認為：「清，朗也，靜也，澄水之貌」，並將這種水稱之為「靈水」。不清潔的水烹出來的茶湯渾濁，所以水質清潔、無雜質是擇水的最基本要求。

» 輕

如果說水質的「清」可以用肉眼來判斷，那麼「輕」則必須要用工具才能判別。其中最著名的軼事便是乾隆使用銀斗來衡量天下泉水，發現相同容量的水，北京玉泉的水最輕。基於水質輕重的理論，古人還發明了「以水洗水」的方法。據說乾隆皇帝出行的時候，攜帶了玉泉的水，但經過舟車顛簸之後，水的色、味有所變化，便會使用較大的容器裝若干玉泉水，在器物上做上記號，然後倒入其他泉水，加以攪動，等到水靜止後，將上方的水取出。因為「他水質重則下沉，玉泉體輕故上浮，提而盛之，不差錙銖。」現代科學證明，這一理論具有其合理性，水的比重越大，說明溶解的礦物質越多。有實驗結果表明，當水中的低價鐵超過一定含量，茶湯就會發暗、滋味變淡；而當鋁超過一定含量，則會讓茶湯變苦；鈣離子達到一定數量級，也會讓茶湯變色。所以，水以輕為美，有其根據可尋。

● 今人擇水科學

從古至今，水質的優劣判斷都有客觀的標準，茶人在實踐中自有一套判定體系。古人由於歷史條件的限制，通過水源、味覺、視覺來判別，其中的各類標準也不無道理。而隨著現代科技的發展，對於水質的判斷有了更加明確的科學標準。

一般而言，水質判定的標準主要有以下五個方面：

懸浮物：指水經過過濾之後，分離出來的不溶於水的固體混合物。

溶解固形物：指水中溶解的全部鹽類總含量。

硬度：通常是指天然水中最常見的金屬鈣、鎂離子含量。

鹼度：指水中強酸發生中和作用的物質的總含量。

pH 值：表示水的酸鹼度。

對於飲茶用水，除了從以上五個方面進行判別之外，還要滿足以下幾個條件。

其一，色度不應超過 15 度，渾濁度不應超過 5 度，無異味、臭味，懸浮物含量低，不含有肉眼所能見到的懸浮顆粒。

其二，化學指標 pH 值應在 6.5 ～ 8.5，總硬度不超過 25 度，鐵含量不超過 0.3 毫克／升，錳含量不超過 0.1 毫克／升，銅含量不超過 1.0 毫克／升，鋅含量不超過 1.0 毫克／升，揮發酚類不超過 0.002 毫克／升，陰離子合成洗滌劑不超過 0.3 毫克／升，氟化物不超過 1.0 毫克／升，適宜濃度為 0.5 ～ 1.0 毫克／升，氰化物不超過 0.05 毫克／升，砷含量不超過 0.05 毫克／升，鎘含量不超過 0.01 毫克／升，鉛含量不超過 0.05 毫克／升，六價鉻不超過 0.05 毫克／升。

⊜ 如何控制泡茶水溫

對於古今茶友來說，選擇烹茶的水源是一個亙古的難題。泉水、井水、江水、雨雪之水各有優勢，泉水多源於山岩溝壑，或者潛埋在地底深處，經過多次滲透過濾，比較清潔清澈。井水的懸浮物含量較低，透明度較高。江水常年流動，用來沏茶也不遜色。雨雪之水含鹽量小、硬度低，用來煮茶向來很受歡迎。但這四種水，在城市中較難獲得，隨著環境污染的加劇，江水、雨雪水都已經不能作為沏茶之水。對於都市人來說，最方便的莫過於自來水和礦泉水。

不管使用自來水、蒸餾水、純淨水還是礦泉水，烹茶時都要面臨水溫掌控的挑戰。不同的茶葉需要以不同的水溫來激發，茶葉越是嫩綠，需要的水溫則越低，這樣泡出的茶湯會鮮綠明亮，滋味鮮爽，茶葉之中的維生素物質也會較少被破壞。而在高溫之下，茶湯容易變黃，茶中的咖啡鹼浸出較多而讓滋味變得苦，這也就是人們常說的把茶葉「燙熟」了。

根據泡茶者測定，分別用 60°C 和 100°C 的水來沖泡茶葉，在相同的時間和用茶量情況下，水溫愈高，茶湯之中所釋放的物質含量愈高。這是由於沖泡茶的水溫越高，茶汁就越容易浸出。有人嘗試用不同開口的煮水壺來沖泡茶葉，發現效果也會不同。煮水壺的開口較大的時候，出水的速度快，溫度降低較少；而煮水壺開口小的時候，出水速度較慢，溫度降低較多。100°C 的沸水注入茶壺中的時候，壺中的水溫大概在 85°C，如果出水口較小，水溫則會降低到 80°C 左右。所以如果茶葉需要高溫的水來沖泡，就應該選擇開口較大的煮水壺。如果只是沖泡一般的茶葉，溫度不需要太高，就不用費心控制出水量了。

　　茶壺的壺壁薄厚對於泡茶溫度也有顯著影響。在不溫壺的情況下，壺內溫度為常溫，那麼壺壁較厚的壺水溫降低會比較快，因為壺壁會把一部分熱量帶走。而經過兩三次溫壺準備的，則可以保留較高的水溫。泡與泡之間的停頓間歇也會降低壺溫，如果選用壺壁比較厚的壺，壺溫降低速度會較慢。由此可見，壺壁較厚，壺內的溫度升降會比較慢，而壺壁較薄的時候，壺內溫度升降則比較快。

　　高級綠茶一般不能用 100°C 的沸水沖泡，尤其是芽葉細嫩的名貴綠茶，更應該將水溫降低到 80°C 左右再沖泡。等級越高的綠茶，需要的溫度就越精確，只要不低於 60°C，都可以激發茶香。滾燙的開水會破壞綠茶之中的維生素 C，而咖啡鹼、茶多酚會很快浸出，讓茶味變得苦澀。如果水溫過低，會出現茶葉浮而不沉的現象，內含的有效成分也會浸泡不出，茶湯滋味不香、不醇，淡而無味。

　　在沖泡烏龍茶、普洱茶、沱茶的時候，必須要保證水溫夠高，100°C 的沸水才能沖泡這樣的茶，實現色、香、味俱佳的目的。如果水溫過低，那麼滲透性就會變差，茶中的有效成分就很難浸出，茶味也會變得淡薄。為了保持和提高水溫，有時候還要提前燙熱茶具，沖泡後在壺外淋上開水，保持浸泡茶葉需要的溫度。

　　各種花茶、紅茶和中、低檔綠茶也需要溫度較高的水來沖泡，在具體甄別的時候，需要根據茶葉的老嫩、焙火、香氣、外形和品種等因素進行調節。

» 老嫩

在採茶的時候選擇了較老的茶葉做出來的茶，可以耐高溫，所以需要選擇較高溫度的水來沖泡。譬如鐵觀音、普洱茶和凍頂茶。如果是較嫩的茶葉和茶芽做出的茶，就需要將沸水降溫後再來沖泡，譬如綠茶、較好的紅茶、白毫烏龍等。

» 焙火

輕焙火的茶葉在沖泡的時候應該降低水溫。重焙火的茶葉則可以用高溫水來沖泡。

» 香氣

在沖泡高香氣的茶葉時，水溫要稍低一些，雖然高水溫可以讓茶葉的香氣更高揚，活性更佳，但如果控制不好反而會讓茶湯發澀，所以稍微降低水溫可以確保茶葉在香氣高揚的同時不受到損害。反之，強調喉韻的鐵觀音、水仙或者重焙火的茶，一定要用高溫的水來沖泡，愈是高溫水愈可以激發出茶的香氣。

» 外形

茶葉的形狀也是選擇沖泡水溫的條件之一，如果茶葉被揉按得很緊，就需要高溫的水來沖泡，才能夠將茶葉泡開，如木柵鐵觀音、沱茶等都屬於這種類型。而如果茶葉的形態鬆散，如輕揉的青茶，沖泡的水溫就需要稍低一些。如果沖泡的是茶葉末，碎茶和水的接觸面較大，高溫更易讓茶葉的成分釋放，所以水溫一定要降低，否則容易喝到苦澀的茶湯。

面對需要較低溫度的茶葉時，可以選擇細水高沖、沖淋壺蓋等不同的沖泡方式，都能取得顯著降溫的效果。細水高沖是指將水壺提高，讓水沖進茶壺的水流變細、時間增長，從而降溫。而沖淋壺蓋是指將茶壺蓋跨在

茶壺口，沸水沖淋到茶壺蓋，再進入茶壺之中，也可以顯著降低水溫。或者也可以將沸水倒入茶海，然後再倒入茶壺，從而達到降溫的目的。這幾種方法一般用在普洱生茶、綠茶、白茶、白毫烏龍等茶葉的沖泡中。同時，還要注意每一次沖泡之間的間隙，因為壺溫會隨著沖泡時間的增長而升高。一般來說，第五泡的壺溫會比第二泡的壺溫高，因此沖泡者應控制時間，從而降低壺溫。

㉔ 如何搭配茶葉與水的比例

根據茶具、茶葉等級的不同，在每次沖泡的時候所使用的茶葉量也會有差異。一般來說，水多茶少，就會滋味淡薄；茶多水少，就會苦澀不爽。所以茶葉和水量的搭配需要經過長期的實踐摸索，才能歸納出適宜的比例。常規而言，只需要遵循細嫩的茶葉用量多，粗茶用量少的原則，也就是「細茶粗吃，粗茶細吃」。

普通的紅茶、綠茶和花茶類，一般沖泡的時候應遵循 1 克茶葉對應 50 ～ 60 毫升水的原則。如果是 200 毫升的茶杯或茶壺，只需要放 3 克左右的茶葉，沖水到七八成滿就可以成就一杯濃淡適宜的茶湯。如果是雲南普洱茶，則需要放 5 ～ 8 克茶葉，才可以沖出味道來。

烏龍茶一般都需要濃飲，注重品味和聞香，所以湯要少，才能造就味的濃。用茶量和茶葉依茶壺的大小比例來確定，投茶量應該佔據茶壺容量的 1/3 到 1/2。廣東潮汕地區的茶友在飲用烏龍茶的時候，會將投茶量提升到 2/3，這屬於地區飲茶喜好，因人而異。

對於普通人來說，茶不可以泡得過濃，因為濃茶會損傷胃氣，對於脾胃虛寒者來說更應該注意這一點。茶水之中的鞣酸含量太高，會引起消化黏膜收縮，妨礙胃的功能，引發便秘、牙黃等情況。而且茶湯太濃或者太淡，都會讓人不易體會出茶的味道，所以古人才會有「寧淡勿濃」的飲茶之道。

茶之飲

以茶可雅志，以茶可行道

TEA

01

茶之飲

經典解讀

六之飲

　　翼而飛[1]，毛而走[2]，呿而言[3]，此三者俱生於天地間，飲啄[4]以活，飲之時義遠矣哉！至若救渴，飲之以漿[5]；蠲ㄐㄩㄢ[6]憂忿，飲之以酒；蕩昏寐，飲之以茶。

注釋

1　**翼而飛**：有羽毛，可飛翔，此處代指禽類。

2　**毛而走**：有毛髮，可以行走的，此處代指獸類。

3　**呿而言**：有口，可以說話的，此處代指人類。呿，張口狀。

4　**飲啄**：飲水與啄食，此處是指吃飯喝水。

5　**漿**：可供人飲用的水。

6　**蠲**：免除，消除。

譯文

　　會飛的禽類，會跑的獸類，以及會說話的人類，這都是生活在天地之間。吃飯、喝水都是為了活著的，這三類生物都知道適當地飲水，對於活下去有非常深遠的意義。如果是為了解渴，那麼喝水就可以了；如果是為了解除煩惱，就要喝酒；如果是為了消除睡意、提神醒腦，那就最好是飲茶了。

茶之為[1]飲，發乎神農氏，聞於魯周公。齊有晏嬰，漢有揚雄、司馬相如，吳有韋曜，晉有劉琨、張載、遠祖納、謝安、左思之徒，皆飲焉。滂時浸俗[2]，盛於國朝[3]，兩都[4]并荊渝[5]間，以為比屋之飲[6]。

注釋

1 **為**：作為，成為。

2 **滂時浸俗**：是指在當時蔚然成風，非常流行。

3 **國朝**：指陸羽所在的唐朝。

4 **兩都**：指唐代的兩個都城，洛陽和長安。

5 **荊渝**：荊，指的是湖北地區；渝，指四川巴渝地區。

6 **比屋之飲**：指家家戶戶都已經開始飲茶了。

譯文

人們把茶作為一種飲品，這種習俗起源於神農氏。到魯周公時代，茶已經被很多人知道，春秋時期齊國的晏嬰，漢代的揚雄和司馬相如，吳國的韋曜，晉代的劉琨、張載、遠祖納、謝安、左思等名士，都是茶飲的愛好者。隨著流傳愈來愈廣泛，飲茶的習俗已經蔚然成風，到唐代的時候已經非常盛行，在東都洛陽和西都長安，以及湖北、四川等地區，家家戶戶都在飲茶。

飲有粗茶、散茶、末茶、餅茶者，乃斫^[1]、乃熬^[2]、乃煬^[3]、乃舂^[4]，貯於瓶缶之中，以湯沃焉，謂之痷茶。或用蔥、薑、棗、橘皮、茱萸^[5]、薄荷之等，煮之百沸，或揚令滑，或煮去沫。斯溝渠間棄水耳，而習俗不已。

注釋

1 斫：指用刀劈開的動作。

2 熬：蒸煮。

3 煬：在火上炙烤。

4 舂：用杵臼來搗碎。

5 茱萸：一種常香植物，可以殺蟲消毒，是一味中藥。

譯文

常見的飲茶，可以分為粗茶、散茶、末茶和餅茶這幾種。分別經過伐枝採葉、蒸煮、焙乾、捶搗等主要程序加工，然後貯存於瓶罐之中。用沸騰的熱水來沖泡茶葉，這叫做泡茶。有人還會加入蔥、薑、棗、橘皮、茱萸和薄荷等調味品，反復熬煮，或者不斷輕輕揚起湯，讓茶水變得柔滑，或者在煮的過程中把浮沫濾掉，這樣做無異於把茶湯變成溝渠裡的廢水。可是這種習俗和製作方法，居然經久不衰。

於戲！天育萬物，皆有至妙。人之所工，但獵淺易。所庇者屋，屋精極；所著者衣，衣精極；所飽者飲食，食與酒皆精極之。茶有九難：一曰造，二曰別，三曰器，四曰火，五曰水，六曰炙，七曰末，八曰煮，九曰飲。陰採夜焙，非造也；嚼味嗅香，非別也；膻鼎腥甌[1]，非器也；膏薪庖炭，非火也；飛湍[2]壅潦[3]，非水也；外熟內生，非炙也；碧粉縹塵，非末也；操艱攪遽[4]，非煮也；夏興冬廢，非飲也。

注釋

1 膻鼎腥甌：鼎和甌，都是用來飲酒的器具。

2 飛湍：水流飛奔，急速的樣子。

3 壅潦：積水停滯不前。

4 遽：感到非常慌亂、窘迫。

譯文

嗚呼！天地所孕育的萬物，都有它奇妙的地方，但人們所擅長的，都只是那些淺顯易做的事。用房屋來躲避風雨，就會把房屋修建得非常精緻華美。用衣服來禦寒，就會把衣服縫製得很講究。用食物來充饑解渴，就會把食物做得精細，酒也釀得美味。而對於茶來說，難度卻是層層不斷的。我認為茶有九難，第一是製造，第二是鑒別，第三是器具，第四是火力，第五是擇水，第六是炙烤，第七是碾末，第八是烹煮，第九是品飲。如果是陰天去採摘，在夜裡焙製，是製造不當；憑著口腔辨別滋味，憑著鼻子辨別香味，是鑒別不當；沾染了膻腥氣的鍋碗，是器具不當；木柴之中出現油煙，火炭沾惹了油腥味，是燃料不當；水流過急，或者死水一潭，是用水不當；如果把茶烤得外熟內生，是烤炙不當；如果搗得太細，把茶葉變成了青綠色的粉末和青白色的茶灰，是研末不當；如果攪動的過程中不夠熟練，動作過快，是烹煮不當；只在夏天炎熱的時候喝茶，而冬天不喝，是飲用不當。

夫珍鮮馥烈[1]者，其碗數三；次之者，碗數五。若坐客數至五，行三碗；至七，行五碗；若六人已下，不約[2]碗數，但闕[3]一人而已，其雋永[4]補所闕人。

1 **馥烈**：指香氣非常濃烈。

2 **約**：限定，約束。

3 **闕**：意同缺。

4 **雋永**：指好的茶湯。

那些鮮美而又極具馨香的好茶，一爐只能煮出三碗來，如果煮出五碗，那麼茶的品質就已經不好了。如果飲茶的人到了五個人，可以只煮三碗，大家分而飲之。如果飲茶人有七位，那就要煮五碗來均勻地分配。如果飲茶人在六位以內，就不用仔細計算約束茶的碗數，只按照缺少一人來計算，用「雋永」那瓢水來補充少算的一份。

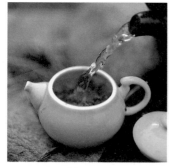 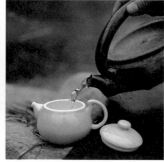

趣味延伸

🍵 洗盡古今人不倦：中華茶禮、茶俗

　　茶和中國人的生活關係如此緊密，伴隨著人們每一天的生活，隨著歲月流轉，各種茶禮、茶俗也成為中國文化的一部分。在中國的茶俗文化之中，採茶、製茶、品茶都有非常嚴格的要求，還將藝術、道德、人文、宗教等融入到茶禮之中，充分展示出中華民族特有的文化修養，讓茶有了多元化的發展，將中華文化引向世界。

　　在各類茶俗之中，茶禮是歷史悠久的一部分。茶禮可以體現當時的社會狀況，折射出時代精神。譬如宋代的茶俗都非常淡雅，體現出文人雅士淡泊名利的高尚品格。而到了明代，傳統的烹茶方式被改變，人們追求道家思想，希望通過茶追求靈性、回歸自然。從中可以看出，茶文化也是與時俱進的。

● 中國傳統茶禮、茶俗

　　茶禮和茶俗的出現，與茶業的發展息息相關。唐宋時代的茶禮、茶俗非常豐富，經過元、明、清時期的沿襲和發展，進而形成了現代茶禮。

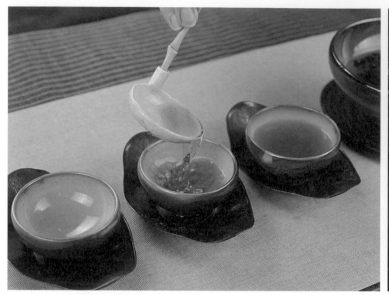

﹥ 以茶祭祀

在南朝時期的文獻之中，就可以看到用茶作為祭祀品的記載，到唐宋時期，這種風俗已經非常普遍了。《太平御覽》、《南齊書》中都有關於用茶來祭祀的故事，《南齊書·武帝紀》中更註明，武帝遺囑要求用茶餅、茶飲、乾飯、酒脯ẞ來祭祀。到了宋代，用茶果來作為祭祀品，已經蔚然成風。宋代王室祭祀皇陵的時候，也會選擇茶果。

﹥ 以茶待客

用茶來接待客人很早之前就已經成為中國人的常規禮節，《晉書·陸納傳》記載，衛將軍謝安前去拜訪陸納，陸納就擺設了茶果款待他。此後，相關的記載在唐宋文獻之中數不勝數，可見此風俗也盛行於天下，而且延續至今。唐代詩人白居易有詩云：「村家何所有，茶果迎來客。」；宋代詩人徐積也有詩云：「便著青衫迎謝傅，更無茶果薦杯盤。」

﹥ 皇帝賜茶

隨著人們對於茶越來越珍視，這種飲品也獲得了權力階層的認可。從晉代開始，茶出現在貢品之列。唐宋時期的貢茶品種和數量更是逐年增多，很多都是極品名茶。皇帝通過向臣僚賜茶的方式來籠絡人心，這在唐宋時期就已經形成了制度，成為了

表達皇恩浩蕩的一種方式。一般來說，獲得賜茶的對象範圍很廣，大臣、學士、僧道、將帥和士兵、工匠、農夫、外交使節，都可以獲得賜茶。在唐代的時候，人們還會將賜茶視為特殊的恩典，到了宋代就已經成為習以為常的事。唐御史中丞武元衡曾經獲賜茶二斤，請當時著名文人劉禹錫、柳宗元分別寫了三道謝表，尚覺意猶未盡，又親撰謝表。而宋代初年，因建茶和北苑龍鳳茶身價不菲，獲賜就成為了榮寵的象徵。到宋神宗時期，臣子謝賜茶的進表鋪天蓋地，不計其數，這種千篇一律的文字說明當時皇帝賜茶成風，對於修撰國史的史官更是極為優待，每月都會賜龍團茶。

❯ 宣茶賜湯

　　賜湯是古代皇帝禮遇近臣的一種茶禮，與賜茶既有聯繫，又有區別。從中唐開始到北宋初年，這種習俗成為了固定的制度。宋代有對科舉考試中考官賜七寶茶的茶俗，宋代王鞏在《甲申雜記》中記載，宋仁宗在集英殿春試，後妃們在太清樓遠觀，用七寶茶賞賜考試官。當時考試的考官是著名詩人梅堯臣，他還專門有詩詠其事：「七物甘香雜蕊茶，浮花泛綠亂於霞。啜之始覺君恩重，休作尋常一等誇。」宋代宮廷賜茶有專用的茶具——銅葉盞，雖然為了加強皇權，在前殿朝見天子的時候大臣都要班朝而立，但到了後殿，則會被皇帝以客禮相待，用銅葉盞賜給茶湯。這體現出宋代重視知識份子的國策，是茶禮俗中一個鮮明的時代特色。

❯ 客至點茶，客去設湯

　　點茶又設湯的茶俗，起始於宋初。這種宮廷茶禮在上行下效的風氣之下，很快就傳入了民間。但是民間的很多人只是效仿，卻並不理解這種禮儀的緣由，所以被當時的文人嘲笑。南宋初年的文人袁文曾經在《甕牖閑評》評述：「客來點茶，茶罷點湯，此常禮也。近世則不然，客至點茶與湯，客主皆虛盞，已極好笑。」然而，這種禮俗還一度傳入了當時的高麗和日本，形成了韓國茶禮和日本茶道的一部分。

　　點湯逐客的茶俗是在宋仁宗時期形成的，北宋魏泰《東軒筆錄》記載，有一個叫做胡枚的待選官員，想請求樞密院事陳升之舉薦他，但陳升對他並不認可，便送上了茶湯。胡枚拿到茶湯之後，三奠於地，然後告辭而去，其後竟然投水自盡，釀成了悲劇。此後點湯成為下逐客令的代名詞，從官場之中流入到民間。鄭光祖在元曲《雜劇·醉思鄉王粲登樓》中有唱詞：「點湯呼遣客，某只索回去。」可見，點湯逐客在元代已經成為人盡皆知的茶俗。

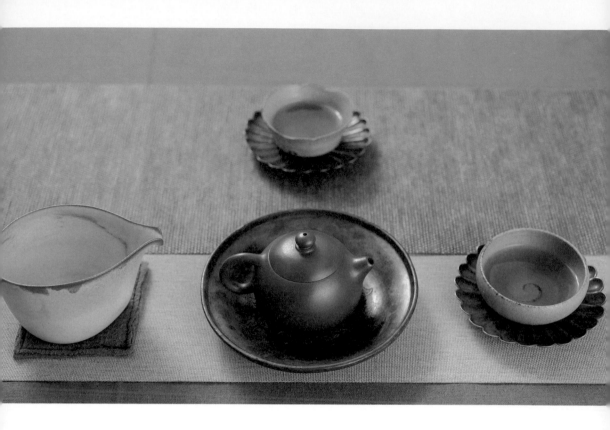

› 封題與分甘

　　唐宋時期，在朝為官的士大夫獲得皇帝賞賜的新茶，往往會寄贈給親友，而且要附上詩詞，封緘之後派專人送達對方。親友收到之後，也會用當地所產的茶或者土產相贈，並且以詩唱酬，表達感謝。這種茶禮，成為古人表達親情、友誼的一種高雅方式，體現出君子之交的情真意摯。對於交情特別深厚的朋友，還可以索茶、乞茶，對方不以為怪。這種茶俗叫做寄茶、贈茶、賜茶，也被雅稱為封題或封緘，也稱為分甘，意思是分享甘香的新品茗茶。王安石有封題詩云：「碧月團團墮九天，封題寄與洛中仙。」

　　在唐代，還有一種地方官員向朝中官員送茶籠子（貢茶的包裝）的封題，這成為官場上下請託的一種潛規則。唐代張固記載，崔造在朝中為宰相，後來退居之後，發現沒有人再送他精美的貢茶。嗜茶如命的他，居然為了再得封題而不惜復出官場，生動地反映出當時的官場百態。

> 婚俗茶

　　在中國傳統婚俗之中，茶具有舉足輕重的作用，「三茶六禮」之中的「三茶」，便是指訂婚時的下茶、結婚時的定茶、同房時的合茶。這種茶俗在南宋初期已經形成，當時女子受聘稱為吃茶。陸游在《老學庵筆記》之中對此提供了有力的證據，據他記載，靖州地區有男女未婚嫁者聚而踏歌的習俗，歌詞唱的大意是「小娘子，葉底花，無事出來吃盞茶」。這說明吃茶訂婚始於宋代少數民族地區。在宋代的歌館、妓院等娛樂場所，將賞給奉茶僕夫的茶資、賞金稱為「點花茶」，應是這種以茶為婚俗的側面反映。在古典文學名著《水滸傳》第 20 回，還引用俗諺：「自古道，風流茶說合，酒是色媒人。」可見這是當時宋代社會風氣的真實反射。

● 文人茶禮「六境」

　　從唐代到清代，中國文人茶禮都非常注重「六境」，其中包括：擇茶、選水、配器、佳人、環境、飲者修養，而這六方面的核心則在於「品」字，它強調飲茶者的意境感受，方能得趣、得神、得味。

　　擇茶強調的是茶品精良。李白喜愛仙人掌茶，歐陽修最愛雙井茶，陸遊隨身攜帶日鑄茶，歷代名茶在文人的筆墨之中留下了芳名，而且還窮盡文思，為名茶賦予雀舌、蟬翼、冬芽、麥顆、團月等美名。選水要求水質清輕甘潔，很多文人都是品水行家，非常懂得茶品與水品的和諧關係。楊萬里「以六一泉煮雙井茶」；陸遊「囊中日鑄傳天下，不是名泉不合嘗」。在配器方面，也有崇尚雅趣的文人和很多高人，從唐代開始，越窯、邢窯等眾多窯口的精緻茶具，成為文人們的首選。從唐代白瓷、青瓷，宋代建窯兔毫盞，到明代紫砂器具，品茗器具的流行都得力於文人們的選擇與推崇。甚至風爐、茶碾、茶羅、茶罐等輔助茶器，也無不講求精良。宋代文人有鬥茶風尚，其中比較茶器的精良與否、宜茶與否，就是品鬥的內容之一。

　　茶客相宜是文人品茗中的重要部分，「寒夜客來茶當酒，竹爐湯沸火初紅」，有知己相伴，就算是雪夜飲茶也會別有詩意。陸羽在《茶經》之中就對品飲者提出了「精行儉德」的要求，因為文人飲茶對於氣氛和諧的重視，所以必須是志同道合

的知己摯友共飲，才能盡興。明代陳繼儒《巖棲幽事》中稱：「一人得神，二人得趣，三人得味，七八人是名施茶。」張源則稱：「飲茶以客少為貴，客眾則喧，喧則雅趣乏矣。獨啜曰神，二客曰勝，三四曰趣，五六曰泛，七八曰施。」可見在文人相聚的茶宴之中，茶客並不在意是否嗜茶，而在意是否合乎茶理，在乎品茶之人是否相宜，也就是追求和諧。天與人、人與人、人與境，茶與水、茶與具、水與火，以及情與理，這其中的相互和諧融合，是品飲的精義所在。

在具備了飲茶六境的基本要求之後，文人茶禮的整套操作儀式還要求必須完整，從洗茶、煮水、投茶，到煎煮、分酌、品飲，都有著嚴格的流程與規範。明代許次紓在《茶疏》之中對這一流程進行了明確的說明：

未曾汲水，先備茶具。必潔必燥，開口以待。蓋或仰入，或置瓷盂，勿意覆之。
案上漆氣食氣，皆能敗茶。先握茶手中，俟湯既入壺，隨手投茶湯。以蓋覆定。
三呼吸時，次滿傾盂內，重投壺內，用以動盪香韻，兼色不沉滯。
更三呼吸頃，以定其浮薄，然後瀉以供客。則乳嫩清滑，馥郁鼻端。
病可令起，疲可令爽。吟壇發其逸思，淡席滌其玄袊。

在這一段描述之中，許次紓記錄了如何準備茶具，如何投茶等細節。潔淨乾燥的茶具應該如何擺放，投放茶葉並舀茶供客的時機如何把握，都有了明確的要求。

文人茶禮之中，對於環境的要求非常嚴格。茶、琴、棋、書、畫、香，缺一不可。在飲茶、製茶、烹茶、點茶的時候，身體語言和規範動作都必須要和整體環境氣氛相融合，以充分享受人與自然的和諧之美。

明清茶人為了品茗修道，專門設計了供茶道使用的茶室，也就是現在所謂的茶寮，讓茶事活動有了固定的場所。許次紓在《茶疏》中描寫茶寮的環境為「清風明月，紙帳褚衾，竹床石枕，名花琪樹」，而陸樹聲在《茶寮記》中也描繪道：「涼臺靜室，曲幾明窗，僧寮道院，松風竹月。」這樣優雅的環境，自然讓飲茶變得高雅起來，禮儀也逐漸完備起來。朱權《茶譜》之中記載待客飲茶的流程和琴畫意境：

命一童子設香案攜茶爐於前，一童子出茶具，以瓢汲清泉注於瓶而炊之。然後碾茶為末，置於磨令細，以羅羅之。候湯將如蟹眼，量客眾寡，投數匕入於巨甌。

候茶出相宜，以茶筅㸃摔令沫不浮，乃成雲頭雨腳，分於啜甌，置之竹架，童子捧獻於前。主起，舉甌奉客曰：「為君以瀉清臆。」客起接，舉甌曰：「非此不足以破孤悶。」乃復坐。飲畢，童子接甌而退。話久情長，禮陳再三，遂出琴棋。

在端莊肅穆的環境之中，茶禮以略顯繁縟的形式，表現出主人對茶客的重視，對飲茶活動的慎重，也形成了文人茶禮特有的文化內涵。如果沒有古代文人們的推動和鑽研，也就無法形成品飲的藝術，更不能實現從物質享受到精神愉悅的飛躍，也不可能有中國茶文化的博大精深。從某種程度上來看，中國茶禮文化的發展，正是得益於中國歷史上失意文人士大夫階層沉湎於茶藝或茶道，在茶中享受人生，在茶中傾注了中國的儒釋道思想。茶淡泊、自然、樸實的品格，與文人追求的淡泊、寧靜、謙和的道德觀念相一致，讓歷代茶友在品飲之中，借著香茗表達了自己高尚的人格理想。在文人雅士修身治國平天下的時候，不僅以茶勵志，以茶修性，從而獲得怡情悅志的愉悅，還將茶作為慰藉人生、平衡內心的重要手段，找到人與茶的天然契合點。

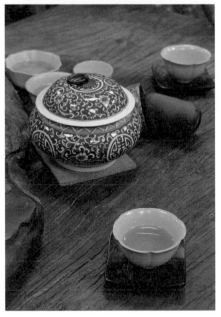

實用指南

 ## 君但傾茶碗：現代飲茶禮儀

　　禮儀是在社交場合之中，人們進行交往共同遵守的行為規範，是約定俗成的行為模式。而茶禮作為品茶交流、以茶會友中不可缺少的部分，對於促進和諧的人際關係有重要作用。

● 現代茶禮

　　隨著現代飲茶環境的日益完善，飲茶風氣相較於前代更有超越之態，再加上飲茶的豐富性和國際性，讓飲茶成為更具文化色彩的活動。對於喜愛飲茶和茶道的人來說，一定可以注意到茶事活動之中特定的禮節要求，恰當的禮節和舉止可以幫助我們更好地融入到茶事活動中，在品飲之中感受茶的魅力。

› 環境要求

　　在飲茶活動開始之前，準備好自然得體的飲茶環境，可以讓品茗更具氛圍。現代人日常的飲茶環境，包括居家環境、茶館、茶樓等。在家中開闢一處作為茶室，已然成為一種風氣。而茶館、茶樓等環境之中有完善的茶具，還可以附帶一些茶道教學，因此也是飲茶的理想之所。

對普通飲茶者來說，環境只需要達到以下幾個方面，即可算是理想的喝茶場所。

整潔：不管是在客廳招待好友飲茶，還是在茶室之中與茶友相聚，整潔是最基本的要求。

美觀：對於茶友來說，美觀並不是華麗和奢侈，而是讓人的視覺感到舒適。在茶室之中掛上一幅清新雅致且富有茶趣的畫作，或者插上一瓶清新可人的鮮花，就已經是非常優美的環境了。這些襯托氣氛的道具，還可以彰顯出主人的風格和旨趣，讓飲茶者瞭解到主人的品味。

寧靜：安詳寧靜的品茗環境，是現代繁複忙亂社會之中最為大家所急需的。茶室等飲茶處所應該遠離喧囂，無垢無染。可以安心地喝一杯好茶，對於現代人來說是最大的享受。

》茶葉準備

一般愛茶之人都會儲存幾種好茶，不管是自己喝還是待客都很適宜。

品質：一般而言，茶葉的品質和價格是成正比的，因此在購買的時候應該做出判斷，才能買到品質優良、價格合理的茶葉。

儲存：不同種類的茶葉在儲存的時候有自己的特定要求，應該根據品類選擇最恰當的儲存方式，避免在飲茶之前出現霉變或變質。最基本的儲存環境必須是陰涼乾燥的，不可曝曬，而且必須密封。

清潔：茶葉具有一定的吸附性，所以在飲茶之前，茶葉必須要保持清潔衛生，保存不當或者製作不佳都會影響茶葉的清潔品質，進而影響飲茶體驗。

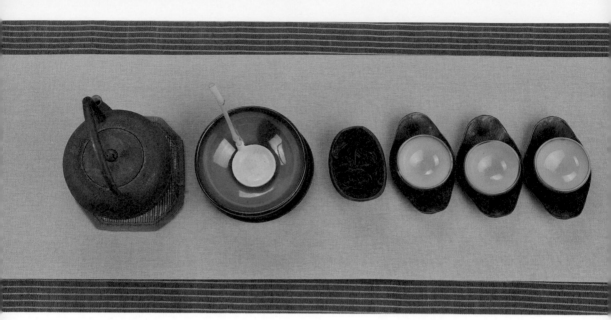

> 茶具準備

　　愛茶之人平常總會有幾組茶具輪流使用，好的茶葉要配上適合的茶具，再加上熟練的泡茶技巧，才能夠讓茶友享受到一杯好茶。在準備茶具的時候，需要從以下幾個方面入手：

　　品質：飲茶時的器具不一定要名貴，但要有一定的品質。尤其是待客使用的茶壺，如果過於粗糙，就不適宜。如果是具有一定藝術鑒賞性的茶壺，還可以為飲茶活動提供話題，有益於主賓之間的交流。

　　清潔：將茶壺清洗乾淨，不允許其中存在茶垢，對茶友是一種尊重，更是茶道應該遵守的基本禮儀。

　　齊備：不同品類的茶葉要求不同功能的器具，泡茶之前要保證器具齊備，以保證泡茶操作順利。在居家待客時，茶具的準備齊備，可以讓茶友感受到主人的慎重與恭敬。

　　心意：使用恰當的茶具，可以表達出主人的心意，讓茶友輕鬆愉快地享用一杯茶。以茶盤為例，作為茶具之中最具涵養和度量的「好好先生」，茶盤甘做配角，為茶壺、茶杯、公道杯提供演繹茶文化的舞臺。在選擇茶盤的時候，應該盡量選擇盤面寬、盤底平、邊緣淺的。寬闊的茶盤可以滿足客人眾多時的需求，而平整的盤底保證茶杯不會搖晃。邊緣淺，則可以襯托茶杯、茶壺，讓飲茶環境看上去更加美觀。

〉服飾

在飲茶的時候，雖然沒有特定的服飾要求，但是為了操作方便，以及符合飲茶的氛圍，應該考慮穿戴得體的服裝。茶會是一種追求和諧的場合，因此太過於凸顯自身個性的服飾應該避免，穿著整潔大方、適合一般社交禮儀的服飾即可。在泡茶的時候，考慮到操作的便利性和安全性，妨礙飲茶的飾品應該避免出現，以簡單高雅的裝飾品稍作裝扮為宜。同時，還應該注意避免使用香氣過於強烈的化妝品，香水盡量不用，以免影響茶香體驗。

〉儀態

現代茶事活動之中的儀態要求並不複雜，在茶會的規劃、道具的擺放、點茶、泡茶的禮儀過程之中，都可以展現出茶友的儀態。在活動開始之前，沐浴潔身，尤其做到雙手乾淨，梳攏頭髮，不要垂在面前。在活動之中，專心致志地泡茶，交談時宜簡短，儘量不聊天。飲茶是為了珍惜人與人之間難得的相逢，主客同心，才能夠達到情感交流的境界。

在泡茶的時候，應該以自然舒泰的姿態展開，而要做到動作優雅、神情安詳，需要平時多加訓練。在取放茶具物件的時候，動作要輕、連貫。注水、斟茶、溫杯、燙杯等動作應單手迴旋，右手必須按照逆時針方向，左手按照順時針方向，這兩個方向表達對客人的歡迎，如果反方向運作則有暗示客人走的意思。

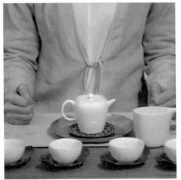

經過一番精心調製的茶，如果可以親切有禮地奉上，會讓飲茶的人感覺更加美好。奉茶時應該遵守雙手奉上的禮儀，如果是有杯耳的茶杯，通常

一手抓住杯耳，一手托住杯底，將茶杯端給客人。茶杯在注滿熱水時會周身發燙，很多人習慣五指捏住杯口邊緣向客人面前遞送，這是很不雅觀且不衛生的行為，應該杜絕。在會客室中飲茶時，要從訪客的正面開始上茶，從背後的右側或者斜前方上茶時，應避免俯視客人，彎腰奉茶。

倒茶的時候，不管是大杯、小杯，都應該注意不倒太滿，避免溢出燙傷客人或自己。如果客人較多，則應該遵循先客後主、先主賓後次賓、先女後男、先長輩後晚輩的原則，如果客人身分相同則可以按照順時針方向依次倒茶。當客人坐在茶台前，公道杯在右手則順時針倒茶，公道杯在左手則逆時針倒茶。

在品茗過程中，使用最多禮節是伸掌禮和叩指禮。伸掌禮表示「請」和「謝謝」的含義，無論賓主都可以使用。在兩人相對而坐的時候，可以伸出右手掌行禮對答；當兩人並排而坐的時候，右側一方可以伸出右掌來行禮，左側一方則可以伸出左掌。伸掌禮的姿勢是將手斜伸到敬奉的物品一旁，四指自然併攏，大拇指朝內略彎，手掌向內略凹，手心之中如同含著一顆圓珠，動作可以顯得含蓄，同時伴隨欠身、點頭、微笑。叩指禮源自中國古代的叩首禮，早期的叩指禮較為嚴格，必須要屈手腕、握空拳，在桌面叩指關節。隨著時間的推移，叩指禮也逐漸簡化，演變成將手彎曲，用幾個手指頭叩擊桌面，表達感謝之意。

沖泡過程中最常見的還有寓意禮，為客人茶杯注水時的「鳳凰三點頭」是最普遍的寓意禮。用手提起茶壺，高沖低斟，反覆三次，這個動作寓意著向客人的三次鞠躬禮，表達歡迎之意。在茶壺放置的時候，要避免壺嘴不對著客人，否則寓意請人離開。這些細節也應該在品飲時加以留意，以防造成不必要的誤會。

● 友邦茶禮

中華茶俗茶禮深深地影響著周邊國家，韓國、日本作為同樣盛行茶道的友邦，以中國茶道為基礎，也衍生出了自己的茶俗茶禮。雖然如今的茶事活動已經具備了世界性，但在茶禮文化交流中，各個不同的國家和民族存在禮儀、習俗的差異，禁忌也各有不同。

日本人忌諱綠色，認為綠色不夠吉祥，而且忌諱荷花圖案。所以日本人在品茶的時候，不會出現綠色和帶著荷花圖案的茶器皿。在新加坡文化之中，紫色、黑色都是不吉

利的顏色，黑、白、黃都是他們禁忌的顏色，所以在茶器皿之中應盡量避免這些顏色。在茶禮方面，要注意不談論與宗教信仰、政治相關的話題，同時也不能在飲茶的過程中出現「恭喜發財」等詞語，因為在新加坡人看來，這樣的話有教唆別人發橫財的嫌疑，是在挑撥、煽動人們做出對社會不利的事情。馬來西亞人也忌諱黃色，同時也忌諱單獨使用黑色作為茶器的底色。所以在茶器皿的選擇上，應該要多注意顏色的選擇。

英國和加拿大對於品茗環境的布置非常講究，他們很忌諱在茶席上出現百合花。而法國人在品茗的時候也忌諱擺放黃色的花，義大利人則忌諱擺放菊花。德國人忌諱在茶席上擺放玫瑰花，器皿也應該避免出現玫瑰花圖案，並且不推薦選用玫瑰類花茶。可見不同文化背景的人對於飲茶環境的要求有差異，對於茶禮的選擇也會有相應的講究。因此，瞭解不同國家文化背景之下的茶禮差異，可以在國際交流中助你一臂之力。

> 日本茶禮

日本茶道文化繼承和發揚了中國唐宋時期的茶宴和鬥茶文化，形成了具有日本自身特色的民族文化，同時也不可避免地顯示出具有中國傳統美德的深層內涵，可見中國茶文化的影響之深遠。

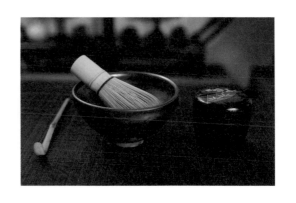

日本茶道強調通過品茶來陶冶情操，完善人格，參與茶事活動的賓主都要有高尚的精神，才可以參與典雅的儀式。日本茶道禮法分為三種，分別是炭禮法、濃茶禮法和淡茶禮法。炭禮法是指為煮沸水的地爐或者茶爐準備炭火的過程，包括準備燒炭的工具、打掃地爐、調整火候、除炭灰、添炭、占香等。濃茶禮法和淡茶禮法是指主人製茶和客人品茶的一整套禮儀程序。主人會將粉末狀的末茶在瓷碗之中沖調，客人則需要細品並加以稱讚。

按照日本的茶禮文化傳統，賓客一般都會受邀後來到茶室，主人在客人進門的時候跪坐在門前，表示歡迎。推門、跪坐和鞠躬，都是日本茶禮之中規定的禮

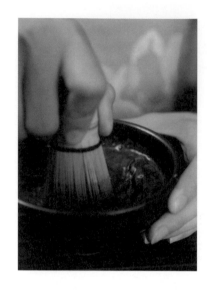

儀，主人要依照次序和規制來做，客人也會做出相應的回應。賓主之間的鞠躬禮分為站姿和坐姿兩種，根據鞠躬彎腰的程度又可分為真、行、草三種，其中真禮用於主客之間，要求身體彎曲達到九十度；行禮用於客人之間，在說話前後的鞠躬禮則為草禮，也是鞠躬幅度最小的。

在茶室之中落座之後，主人會按照參與茶事活動客人身分的不同來安排座次。正客一般是最尊貴的客人，他的座位在主人的左邊。其他人依次而坐。安置好客人之後，主人會進入茶室配套的水屋，取出風爐、茶釜、水注、白炭等器具。而客人也可以在等待的過程中欣賞茶室之中布置的字畫、鮮花等。在準備好器物之後，主人跪坐在榻榻米上，生火煮水，並從香盒之中取出少許的香點燃。在風爐煮水的時候，主人還會再次往返於水屋，賓客可與之交談，也可以起身前往茶室外的花園裡閒庭散步。等到主人備齊了所有的茶道器具，水也快要煮沸了，賓客就可以重新進入茶室，茶道儀式也可以正式開始了。

日本茶禮的細節非常豐富，茶巾的折疊方法也都有特別的規定。在沏茶的時候，主人會用茶巾擦拭好茶具，用茶勺由茶罐裡取出二三勺茶末，輕輕地放進茶碗之中，然後注入沸水，再用茶筅來攪拌，直到茶湯泛起一層泡沫，主人會再次加水到茶碗的四分之三位置，然後用右手端茶碗，放在左手掌，遞給客人品飲。

相較於中國、韓國茶禮之中的靜雅，日本人在飲茶的時候必須要不斷稱讚主人「好茶」。日本茶道之中有輪飲和單飲的區別，客人輪流品一碗茶稱之為輪飲，而每個人單獨飲一碗則稱之為單飲。輪飲的時候坐在主人左側的正客先飲，其他的客人可以依次傳飲，之後再將茶碗遞回主人。茶道禮法也不止於飲茶，還包括欣賞主人準備的茶碗、茶道用具、茶室的裝飾，以及茶室之外的茶園環境，主客之間還會進行一些深入的交流。

唐宋飲茶文化之中，每一個舉止都會有嚴格的禮儀要求。日本茶禮繼承了這一點，舉行茶會的過程中，主人和客人的站立、行走、坐姿、接送茶碗、飲茶和欣賞茶具，乃至於擦拭茶碗、擺放茶室物品等，都有嚴格的禮儀規範。一整套茶室禮儀的舉行要兩個小時左右，在茶事活動結束之後，主人要再次來到茶室格子門外跪送賓客離開，而賓客也會在臨別的時候再次讚頌主人的好茶。

> 韓國茶禮

韓國古代茶禮被稱為高麗茶禮，它以和、靜為根本精神，要求人們心存良善、尊重、扶助他人。傳統的高麗茶禮的主要內容是泡茶和品茶，其最高層次的茶禮是規模宏大、參與人數眾多、內涵豐富的高麗五行茶禮。

高麗五行茶禮是古代一種茶祭的儀式，需要擺設祭壇、帳篷，還要懸掛繁體中文字寫成的「茶聖炎帝神農氏神位」的條幅。所謂的五行茶禮，是根據中國古代五行哲學思想，將東西南北中組成的五方，春夏秋冬以及長夏組成的五季，金木水火土組成的五行，黃青赤白黑組成的五色，融合在一起組成五行茶禮。作為國家級的敬茶儀式，這種茶禮參與者多達五十多人，分為獻茶、進茶、飲茶、品茶、飲福五個環節。

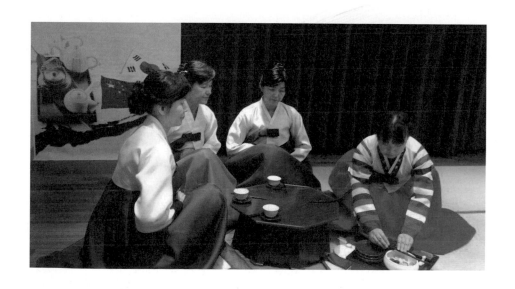

現代韓國隨著復興茶道文化運動的開展，很多學者、僧人都積極研究茶禮歷史，形成了符合現代人生活準則的茶禮。按照茗茶的類型，分為末條法、餅茶法、錢茶法、葉茶法四大類，其中葉茶法最具代表性。

葉茶法包括四個茶禮環節。首先是迎賓，客人抵達時主人要在大門口恭迎，並為來賓引路。來賓按照年齡高低的次序進入茶室，主人在東南側站好，再次歡迎，然後按照主人在東，客人在西的方式相對落座。其次是溫茶具，在沏茶之前，主人將茶巾折疊整齊，放在茶具左側；將水壺燒開，倒入茶壺，為茶壺預熱。再將茶壺中的水平均倒入各個茶杯中進行溫杯，最後將杯中的水倒入退水器。第三步是沏茶，主人用左手持分茶罐，右手持茶匙取茶葉，再用投茶法將茶葉置於茶壺中。春秋季的時候，用中投法；夏季用上投法，冬季則採用下投法。茶沖泡好之後，主人按照從右到左的順序，將茶湯分三次注入茶杯。杯中的茶湯以達到六七分滿為宜。第四步為品茗，在主人沏好茶後，用右手舉起杯托，左手把住衣袖，恭敬地將茶端到賓客面前，放在賓客的茶桌上。然後主人捧起自己的茶杯，為來賓行注目禮，而後主客雙方共同飲茶。在品茶的時候，韓國茶友還喜歡備清淡的食物，如糕餅、水果等來佐茶。

» 英式茶禮

在英國，有一首婦孺皆知的民謠：「當鐘聲敲響四下，世界為茶而停轉」。有人認為英國人將一生三分之一的時間用在飲茶中，不管是早起的床前茶，還是早餐時的早餐茶，或是上午的下午紅茶，晚餐前的 High Tea 以及就寢前的 After Dinner Tea，都可以讓人感受到這個民族是多麼熱愛飲茶。而在這所有的茶歇之中，品質最好的就是下午四點的下午茶了，講究的茶具、精美的點心、氤氳的茶香，能夠讓人瞬間領會英國人是如何享受生活的。

英式下午茶起源於維多利亞時代，因為當時的英國人只吃早餐和晚餐，而貴族晚餐一般在晚上 8 點之後，為了度過饑腸轆轆的下午，公爵夫人安娜·瑪麗亞就在家中準備了麵包、茶，邀請知己打發無聊的午後時光。這一行為獲得了很多名媛的追隨，並衍生出了各種禮節，在社交圈中流傳開來。隨著時間的推移，僅限於女士參與的規矩也被打破，男士也出現在了下午茶的客廳。

傳統的英式下午茶對於參與者的服飾有嚴格要求，男士必須穿黑色禮服，女士要穿鑲了蕾絲花邊的絲綢裙子。現代生活雖然對此進行了簡化，但白色蕾絲的桌布、鮮花、精緻的三層點心架，依舊是英式下午茶不可或缺的部分。

　　在開始飲茶之前，主人會將紅茶裝進小紙袋，然後將紙袋浸入熱水之中泡茶。一般一小袋茶只能泡一杯水，喝完即可丟棄。也有人在紅茶之中放入鮮檸檬、方糖，或者沖入牛奶，這樣泡出來的茶雖然和中國茶味道大相逕庭，但也有了自身獨特的風味。

　　茶點是英式下午茶的又一個亮點，侍者將三層架的點心送上桌時，客人立刻能夠感受到下午茶精巧的貴族氣息。點心和茶作為基本的配備，偶爾還會搭配咖啡、香檳，加上糕點的芳香，營造出閒適的談話氣氛。

　　英國下午茶一般都是以紅茶為主，而英國人酷愛的英式下午茶搭配方式一般有三種：用口味較重的混合茶來搭配比較甜潤的糕點，用口味好的錫蘭紅茶搭配奶油餅乾或者三明治，而產自印度東北的清淡大吉嶺茶則用來搭配海綿蛋糕。

　　下午茶的三層甜點盤在擺放的時候有自身的規則，底層一般是三明治或者司康餅的位置，第二層則用來擺放一塊檸檬蛋糕、一塊蘿蔔蛋糕和一塊生薑蛋糕，最上層是法式糕點的位置，它們色澤鮮豔、外形精巧，顯得極為優美。在食用的時候，客人也要遵守一定的禮儀規範，由淡而重、由鹹而甜。可以先品嘗帶有鹹味的三明治，再啜飲芬芳四溢的紅茶，然後是塗抹果醬或奶油的司康餅，最後才享用甜膩的水果塔，讓下午茶的品飲進入到最高潮。

　　雖然茶飲和茶點是英式下午茶的重點，但如果缺少了瓷器、音樂，也不能稱之為一場完美的下午茶。從前的富裕階層為了打造一場完美的下午茶，會在花園裡搭建帳篷、請來樂隊、訂製昂貴的糕點，場面不亞於一場大型的私家宴會。隨著時代的發展，禮儀雖然由繁入簡，但對於茶的品味卻不會因此而降低。現在的英國大學校園之中，下午茶依舊非常流行，學校的咖啡店是舉行下午茶最常見的地點，師生都願意在這裡自由地交流，書香和茶香融合，輕鬆雅致的氛圍讓人感到親切自如，英國人就是這樣樂此不疲地繼續著他們的飲茶人生。

卷七

——

茶之事

且將新火試新茶

經典解讀

七之事

三皇，炎帝神農氏。

周，魯周公旦，齊相晏嬰。

漢，仙人丹丘子、黃山君，司馬文園令相如，楊執戟雄。

吳，歸命侯[1]，韋太傅弘嗣。

晉，惠帝[2]，劉司空琨，琨兄子兗州刺史演，張黃門孟陽，傅司隸咸，江洗馬統，孫參軍楚，左記室太沖，陸吳興納，納兄子會稽內史俶，謝冠軍安石，郭弘農璞，桓揚州溫，杜舍人育，武康小山寺釋法瑤，沛國夏侯愷，餘姚虞洪，北地傅巽，丹陽弘君舉，樂安任育長，宣城秦精，敦煌單道開，剡縣陳務妻，廣陵老姥，河內山謙之。

後魏，琅琊王肅。

宋，新安王子鸞，鸞弟豫章王子尚[3]，鮑照妹令暉[4]，八公山沙門曇濟[5]。

齊，世祖武帝。

梁，劉廷尉，陶先生弘景。

皇朝，徐英公勣。

1　**歸命侯**：指三國時東吳亡國之君孫皓。公元（西元）280 年，晉滅東吳，孫皓投降之後被封為歸命侯。

2　**惠帝**：指西晉的第二任皇帝，晉惠帝司馬衷。

3　**新安王子鸞，鸞弟豫章王子尚**：劉子鸞、劉子尚都是南朝宋孝武帝的兒子。一封新安王，一封豫章王。其中，子尚為兄，子鸞為弟。

4 **鮑照妹令暉**：鮑照字明遠，南朝著名詩人。其妹令暉，擅長詩賦。《玉台新詠》載其「著《香茗賦集》行於世」，但該集已佚。鍾嶸《詩品》中說她：「往往嶄新清巧，擬古尤勝。」

5 **八公山沙門曇濟**：八公山，在今安徽壽縣北。沙門，佛教指出家修行的人。曇濟，曾著《五家七宗論》，是南朝宋名僧。

| **譯文** |

遠古時期的「三皇」之一，炎帝神農氏。

周代魯國的周公旦，春秋時期齊國的國相晏嬰。

漢朝時期的仙人丹丘子、黃山君、孝文園令司馬相如、執戟郎揚雄。

三國時期，吳國的歸命侯孫皓，太傅韋曜。

晉朝時期，晉惠帝司馬衷，司空劉琨，劉琨哥哥的兒子兗州刺史劉演，黃門侍郎張載，司隸校尉傅咸，太子洗馬江統，參軍孫楚，記室左思，吳興太守陸納，陸納兄之子會稽內史陸俟，冠軍*謝安石，弘農郡守郭璞，揚州牧桓溫，中書舍人杜育，武康小山寺僧釋法瑤，沛國人夏侯愷，餘姚人虞洪，北地人傅巽，丹陽人弘君舉，樂安人任瞻，宣城人秦精，敦煌人單道開，剡縣人陳務之妻，廣陵人老姥，河內人山謙之。

後魏時期的琅邪人王肅。

南朝宋國的新安王劉子鸞、豫章王劉子尚、鮑照的妹妹鮑令暉、八公山沙門曇濟。

南朝齊國的武帝蕭賾ᵗ。

南朝梁國的廷尉劉孝綽、陶弘景先生。

還有本朝（唐朝）英國公徐勣。

*冠軍：古時將軍的名號。

《神農食經》：「茶茗久服，令人有力、悅志。」

周公《爾雅》：「檟，苦茶。」

《廣雅》[1]云：「荊巴間採葉作餅，葉老者，餅成，以米膏出之，欲煮茗飲，先炙令赤色，搗末置瓷器中，以湯澆覆之，用蔥、薑、橘子芼之，其飲醒酒，令人不眠。」

《晏子春秋》[2]：「嬰相齊景公時，食脫粟之飯，炙三弋、五卵，茗菜而已。」

司馬相如《凡將篇》：「烏喙、桔梗、芫華、款冬、貝母、木蘖、蔞、芩草、芍藥、桂、漏蘆、蜚廉、蘿菌、荈詫、白斂、白芷、菖蒲、芒消、莞椒、茱萸。」

《方言》：「蜀西南人謂茶曰蔎。」

《吳志‧韋曜傳》：「孫皓每饗宴，坐席無不率以七升為限，雖不盡入口，皆澆灌取盡。曜飲酒不過二升，皓初禮異，密賜茶荈以代酒。」

1　《廣雅》：三國時張揖撰，是對《爾雅》的補作。

2　《晏子春秋》：據傳是齊晏嬰所撰，後來證實是後人採晏子的故事寫成，成書約在漢初。此處陸羽引書有誤，《晏子春秋》中實為「苔菜」，而不是「茗菜」。

《神農食經》記載：「長期喝茶可以使人變得健康有力、精神愉悅。」

周公旦《爾雅》記載：「檟，就是味道苦澀的茶。」

《廣雅》中說：「荊州與巴州這一帶地區的人們，喜歡採製茶葉做成茶餅。如果葉子老了，就加入米湯方能做成茶餅。想煮茶喝時，先烤餅茶至呈現紅色，再搗成末，放在瓷器中，沖入沸水，或加入些蔥、薑、橘子拌和著浸泡。喝了這種茶不僅可以醒酒，還會讓人精神抖擻不想睡覺。」

《晏子春秋》記載：「晏嬰給齊景公做國相時，吃的不過是糙米飯和炙烤的三五樣禽鳥禽蛋，加粗茶和蔬菜而已。」

司馬相如撰《凡將篇》的時候，把茶列為藥物：「烏啄、桔梗、芫華、款冬、貝母、木蘗、蔞草、芩草、芍藥、丹桂、漏蘆、蜚廉、雚菌、荈詫、白斂、白芷、菖蒲、芒硝、莞椒、茱萸。」

漢朝人楊雄所著作的《方言》說：「四川西南部人，把茶叫作『蔎』。」

《三國志·吳書·韋曜傳》中記載：「孫皓每次和臣子們舉行宴會的時候，都會限定大家喝酒的量，不管能喝與否，都以七升為限，即使不全部喝完，也都要澆灌完畢。韋曜的酒量不過二升，孫皓特別寬容他，悄悄地賜給他茶，允許他以茶代酒。」

《晉中興書》：「陸納為吳興太守時，衛將軍謝安常欲詣納。納兄子俶怪納無所備，不敢問之，乃私蓄十數人饌。安既至，所設唯茶果而已。俶遂陳盛饌，珍羞必具。及安去，納杖俶四十，云：『汝既不能光益叔父，奈何穢吾素業？』」

《晉書》：「桓溫為揚州牧，性儉，每燕飲，唯下七奠柈茶果而已。」

《搜神記》[1]：「夏侯愷因疾死，宗人字苟奴察見鬼神。見愷來收馬，並病其妻。著平上幘，單衣，入坐生時西壁大床，就人覓茶飲。」

劉琨《與兄子南兗州刺史演書》云：「前得安州乾薑一斤、桂一斤、黃芩一斤，皆所須也。吾體中憒悶，常仰真茶，汝可置之。」

傅咸《司隸教》曰：「聞南市有蜀嫗作茶粥賣，為廉事打破其器具，後又賣餅於市。而禁茶粥以困蜀姥，何哉？」

1 搜神記：東晉干寶著，計三十卷，是我國志怪小說的始祖。

譯文

《晉中興書》中講了這樣一個關於茶的故事：「陸納做吳興太守的時候，衛將軍謝安曾經要去拜訪他。陸納的侄子陸俶見陸納無所準備，又不敢過問，就私下準備了十多人的酒飯。謝安到了陸家，陸納準備款待客人的只是茶和果品，陸俶把豐盛味美的菜肴一一擺出，招待客人。等到謝安走後，陸納打了陸俶四十棍，並說道：『你既不能給叔父增光，為什麼還要玷污我一向清白的操守呢？』」

《晉書》中還記載了一個故事：「桓溫做揚州牧的時候，生活中很注意節儉，每次設宴會，只設七盤茶果而已。」

《搜神記》中記載了一個故事：「夏侯愷因病死後，一個叫苟奴的族人可以看見鬼神，他看見夏侯愷回來取他的馬，並使他的妻子生了病。他還看見夏侯愷戴著

平頂頭巾，穿著單衣，坐在生前常坐的靠西牆的大床上，向旁邊的人要茶喝。」

劉琨在《與兄子南兗州刺史演書》中寫道：「先前收到你寄來的安州乾薑一斤、桂一斤、黃芩一斤，都是我所需要的。我身體不好、心情煩悶的時候，常仰靠一點好茶來提神，你可購買一些寄來。」

司隸校尉傅咸在《司隸教》中說：「聽說有蜀地老大娘在南市賣茶粥，官吏竟橫蠻地打碎了她的茶器，禁止她賣茶粥。之後，她又在市上賣餅。為什麼要禁止賣茶粥，讓蜀地老大娘為難呢？」

---| 原文 |---

《神異記》：「余姚人虞洪入山採茗，遇一道士，牽三青牛，引洪至瀑布山曰：『吾，丹丘子也。聞子善具飲，常思見惠。山中有大茗，可以相給。祈子他日有甌犧之餘，乞相遺也。』因立奠祀，後常令家人入山，獲大茗焉。」

左思《嬌女詩》[1]：「吾家有嬌女，皎皎頗白皙。小字為紈素，口齒自清曆。有姊字惠芳，眉目粲如畫。馳騖翔園林，果下皆生摘。貪華風雨中，倏忽數百適。心為茶荈劇，吹噓對鼎鑼。」

張孟陽《登成都樓》[2]詩云：「借問楊子舍，想見長卿廬。程卓累千金，驕侈擬五侯。門有連騎客，翠帶腰吳鉤。鼎食隨時進，百和妙且殊。披林採秋橘，臨江釣春

魚。黑子過龍醢，果饌逾蟹蝑。芳茶冠六清，溢味播九區。人生苟安樂，茲土聊可娛。」

傅巽《七誨》：「蒲桃、宛柰，齊柿、燕栗，峘陽黃梨，巫山朱橘，南中茶子，西極石蜜。」

弘君舉《食檄》：「寒溫既畢，應下霜華之茗；三爵而終，應下諸蔗、木瓜、元李、楊梅、五味、橄欖、懸豹、葵羹各一杯。」

孫楚《歌》：「茱萸出芳樹顛，鯉魚出洛水泉。白鹽出河東，美豉出魯淵。薑、桂、茶荈出巴蜀，椒、橘、木蘭出高山。蓼蘇出溝渠，精稗出中田。」

1 **左思《嬌女詩》**：描寫兩個小女兒天真頑皮的形象。原詩共五十六句，陸羽所引僅為有關茶的十二句。

2 **張孟陽《登成都樓》**：原詩三十二句，陸羽僅摘錄有關茶的十六句。

┤ 譯文 ┝

《神異記》中記載了一個故事：「余姚人虞洪到山裡採茶，遇見一個道士，牽著三頭青牛。道士引著虞洪到瀑布山，對他說道：『我是丹丘的神仙，聽說你擅長煮茶飲，常想請你送些給我品嘗。山裡有大茶，可以供你採摘。希望日後你有多餘的茶，能送些給我。』於是虞洪回到家裡，設碗勺器具用茶祭祀。後來，他經常安排家人去山裡尋找，果然採到大茶。」

左思曾經寫過一首《嬌女詩》：「我家中有個嬌嬌女，白皙的皮膚看上去很可愛，她的小名叫做紈素，口齒伶俐話音動聽。她有個姐姐叫惠芳，眉目美如畫。她們兩個時常在院子裡跑來跑去，果子還沒熟就摘下來吃。吃多了果子，看多了花，身體就覺得不舒服。兩個人匆忙地想要煮一杯茶來解渴消食，可是鍋裡的水卻遲遲不沸騰，她們就噘起小嘴一直吹火。」

張孟陽所作《登成都樓》詩寫道：「請問揚雄的故居在何處？司馬相如的故居又是什麼樣？就算是蜀地富豪程家和卓家，就算是窮奢極侈的五侯之家，就算是門口來的賓客都騎著高頭大馬、腰上繫著翠玉，就算是列鼎而食的富貴之家，就算是魚蝦蟹都隨便享用，這一切都比不過茶的滋味。茶是所有六大類飲品之中的冠軍，也是九州最好的飲品，如果可以喝著茶享受人生，那麼成都這塊樂土就真的可以留住我了。」

　　傅巽《七誨》中說：「山西的桃，河南的蘋果，齊地的柿子，燕地的栗子，恆陽的黃梨，巫山的紅橘，南中的茶子（茶的種子），西域（敦煌以西的地方）的蜜糖，都是佳品。」

　　弘君舉《食檄》中說：「與客人相見，一番寒暄之後，就獻上浮著如霜白沫的好茶；酒過三巡之後，再喝甘蔗、木瓜、元李、楊梅、五味、橄欖、懸豹、葵羹各一杯。」

　　孫楚所寫的《出歌》中寫道：「茱萸果長在美麗的樹梢上，味美的鯉魚出在洛水源頭，雪白的鹽出產河東，味美的豆豉出在魯地湖澤；薑、桂、茶荈出在巴蜀。椒、橘、木蘭長在高山；蓼辣和紫蘇長在溝渠邊，精米產自良田。」

華佗《食論》：「苦茶久食，益意思。」

壺居士[1]《食忌》：「苦茶久食，羽化。與韭同食，令人體重。」

郭璞《爾雅注》云：「樹小似梔子，冬生葉，可煮羹飲。今呼早取為茶，晚取為茗，或一曰荈，蜀人名之苦茶。」

《世說》[2]：「任瞻，字育長，少時有令名，自過江失志。既下飲，問人云：『此為茶？為茗？』覺人有怪色，乃自申明云：『向問飲為熱為冷。』」

《續搜神記》：「晉武帝世，宣城人秦精，常入武昌山採茗。遇一毛人，長丈餘，引精至山下，示以叢茗而去。俄而復還，乃探懷中橘以遺精。精怖，負茗而歸。」

《晉四王起事》：「惠帝蒙塵還洛陽，黃門以瓦盂盛茶上至尊。」

《異苑》：「剡縣陳務妻，少與二子寡居，好飲茶茗。以宅中有古塚，每飲輒先祀之。二子患之曰：『古塚何知？徒以勞意。』欲掘去之，母苦禁而止。其夜，夢一人云：『吾止此塚三百餘年，卿二子恆欲見毀，賴相保護，又享吾佳茗，雖潛壤朽骨，豈忘翳桑之報[3]』。及曉，於庭中獲錢十萬，似久埋者，但貫新耳。母告二子，慚之，從是禱饋愈甚。」

《廣陵耆老傳》：「晉元帝時有老姥，每旦獨提一器茗，往市鬻之，市人競買。自旦至夕，其器不減，所得錢散路傍孤貧乞人，人或異之。州法曹縶之獄中。至夜，老姥執所鬻茗器，從獄牖中飛出。」

《藝術傳》[4]：「敦煌人單道開不畏寒暑，常服小石子。所服藥有松、桂、蜜之氣，所餘茶蘇而已。」

釋道該說《續名僧傳》：「宋釋法瑤，姓楊氏，河東人。元嘉中過江，遇沈台真，請真君武康小山寺，年垂懸車，飯所飲茶。大明中，敕吳興禮致上京，年七十九。」

1 **壺居士**：道家人物，又稱壺公。據說他在空屋內懸掛一壺，到了晚上就跳入壺中，別有天地。

2 **《世說》**：即《世說新語》，南朝宋臨川王劉義慶等著，為我國志人小說之始。

3 **翳桑之報**：翳桑，古地名。這是一個典故，春秋時晉國的大臣趙盾曾在翳桑救了將要餓死的靈輒，後來晉靈公欲殺趙盾，靈輒撲殺惡犬，救出趙盾。後世稱此事為「翳桑之報」。

4 **《藝術傳》**：即唐房玄齡所著《晉書・藝術列傳》。

譯 文

華佗撰寫的《食論》中說：「長期喝茶有益於思維能力的提高。」

壺居士所著《食忌》中說：「長期喝茶，可使人飄飄欲仙；如果茶與韭菜同食，可使人體重增加。」

郭璞在《爾雅注》中說：「茶樹的外形比較小，好像梔子，冬天葉子還是青綠色的，可煮羹湯飲用。現在，把先採的稱作「茶」、後採的叫作「茗」，或叫作「荈」，巴蜀地區的人們把它叫做苦茶。」

《世說新語》中記載了一個故事：「任瞻，字育長，年少時有很好的聲譽。可是，自從他避難到江南以後就有點恍恍惚惚，失去神志。有一回，他飲茶時，向人問道：「這是茶還是茗？」察覺到對方露出不解的臉色，於是為了掩飾尷尬，他就自言自語申辯說：『我是問茶是熱的還是冷的？』」

據《續搜神記》記載：「西晉武帝時，宣城人秦精常到武昌山中採茶。有一次遇見一個高丈餘的毛人，它把秦精引到山下，指給他看叢生的茶樹後就走了。沒過多久又回來，取出揣在懷裡的橘子送給秦精，秦精感到害怕，背著茶葉趕緊回了家。」

《晉四王起事》中也有一個關於茶的故事，當時四王造反，惠帝司馬衷被迫逃離京都。後來再回到京都洛陽，宦官知道他酷愛飲茶，就用粗陶碗盛茶獻給他喝。

劉敬叔在志怪異聞集《異苑》中記載：「剡縣人陳務死後，其妻子領著兩個孩子寡居在老宅中，她很喜歡飲茶。她家的宅院中有個古墓，陳妻每次飲茶前都先向它祭奠一番。兩個孩子對此感覺厭煩，說道：『古墓知道什麼？枉廢心意。』並打算把古墓挖掉。陳妻苦苦勸止才沒有挖成。當天晚上，陳妻夢見一人說：『我安息在這墓裡已三百多年，可您的兩個孩子總想把它毀了，承蒙您的保護，又給我上好茶，我雖是黃泉之下的幾根朽骨，但不會忘記報答您的恩情！』第二天清早，陳妻在庭院裡得銅錢十萬文，這些錢看上去好像已埋了很長時間，但穿錢的繩子又是新的。母親將此事告訴了兩個孩子，孩子們感到慚愧。此後，他們給古墓祭茶越來越勤。」

《廣陵耆老傳》中記載了一個故事：「東晉元帝年間，有個老婦人，每天清早獨自提著一壺茶，到市上賣。市上的人爭著買她的茶，從早到晚壺裡的茶水不見減少。她把賣的錢都散給了路邊的孤兒窮人和乞丐。有人對她的行為感到奇異，就告訴了衙役。衙役把老婦人抓到監獄裡關了起來，可是到了夜晚，老婦人卻帶著她賣茶的器具，從監獄的窗戶飛了出去。」

《晉書·藝術列傳》中記載了一個故事：「敦煌人單道開，不怕冷也不怕熱，常吃小石子。他所服的藥有松，桂、蜜的香氣，他所飲用的也不過只是茶飲和紫蘇而已。」

釋道該說《續名僧傳》中的一個故事：「南朝宋時，有一個叫法瑤的和尚，他在俗家的時候本姓楊，河東人。晉代元嘉年間過江，遇見沈演之（字台真），於是請沈演之去武康小山寺。這時法瑤已年近七十，到了大明年間，宋孝武帝曾下詔至吳興，他拿飲茶當飯。請法瑤去京城，當時他已有七十九歲了，卻依舊精神矍鑠。」

---| 原文 |---

宋《江氏家傳》：「江統，字應元，遷愍ㄕ懷太子洗馬，常上疏，諫
云：『今西園賣醯ㄒ[1]、麵、藍子、菜、茶之屬，虧敗國體。』」

《宋錄》：「新安王子鸞、豫章王子尚詣雲濟道人於八公山，道人
設茶茗。子尚味之曰：『此甘露也，何言茶茗？』」

王微《雜詩》[2]：「寂寂掩高閣，寥寥空廣廈。待君竟不歸，收領今
就檟。」

鮑昭妹令暉著《香茗賦》。

南齊世祖武皇帝遺詔：「我靈座上慎勿以牲為祭，但設餅果、茶
飲、乾飯、酒脯而已。」

梁劉孝綽《謝晉安王餉米等啟》：「傳詔李孟孫宣教旨，垂賜米、
酒、瓜、筍、菹、脯、酢、茗八種。氣苾新城，味芳雲松。江潭抽節，
邁昌荇之珍；疆場擢翹，越葺精之美。羞非純束野麏ㄐ，裛ㄧ似雪之驢。

鮓[1]異陶瓶河鯉，操如瓊之粲。茗同食粲，酢類望柑。免千里宿
春，省三月糧聚。小人懷惠，大懿難忘。

陶弘景《雜錄》：「苦茶輕身換骨，昔丹丘子、青山君服
之。」

《後魏錄》：「琅琊王肅[3]仕南朝，好茗飲、蓴羹。及還北
地，又好羊肉、酪漿。人或問之：『茗何如酪？』肅曰：『茗不堪
與酪為奴。』」

《桐君錄》：「西陽、武昌、廬江、晉陵好茗，皆東人作清
茗。茗有餑，飲之宜人。凡可飲之物，皆多取其葉。天門冬、拔揳
取根，皆益人。又巴東別有真茗茶，煎飲令人不眠。俗中多煮檀葉
並大皂李作茶，並冷。又南方有瓜蘆木，亦似茗，至苦澀，取為屑
茶飲，亦可通夜不眠。煮鹽人但資此飲，而交、廣最重，客來先
設，乃加以香芼輩。」

《坤元錄》：「辰州溆浦縣西北三百五十里無射山，云蠻俗
當吉慶之時，親族集會歌舞於山上。山多茶樹。」

注釋

1　醢：醋。陸德明《經典釋文》：「醢，酢（醋）也。」

2　《雜詩》：南朝詩人王微著。《雜詩》原二十八句，陸羽僅取四句。

3　王肅：王肅，本在南朝齊做官，後降北魏。北魏是北方少數民族鮮卑族拓
　　跋部建立的政權，該民族習性喜食牛、羊肉及用鮮牛、羊奶加工的酪漿。
　　王肅為討好新主子，所以當北魏高祖問他時，他貶低說茶還不配給酪漿作
　　奴僕。這話傳出後，北魏朝貴遂稱茶為「酪奴」。

　　南朝宋國時期的《江氏家傳》一書中記載：「江統，字應元，升任愍懷太子洗馬，常給皇帝上疏，曾發表建議說：『如今在西園賣醋、麵、藍子、蔬菜、茶等物，有傷國家體統。』」

　　《宋錄》中記載了一個故事：「新安王劉子鸞和他的哥哥豫章王劉子尚到八公山拜訪曇濟和尚，曇濟設茶款待。劉子尚品嘗後說：『這是甘露，為什麼要叫它茶呢？』」

　　王微《雜詩》寫道：「寂寂掩高閣，寥寥空廣廈；待君竟不歸，收領今就櫃。」意思是苦等的人一直不來，我只能一個人寂寞地喝茶。

　　南朝宋著名詩人鮑照的妹妹鮑令暉也非常愛喝茶，還特地撰寫了一篇《香茗賦》。

　　南齊世祖武帝遺詔說：「我的靈座上切記不要以牲為祭，只要設餅果、茶茗、乾飯、酒脯就行了。」

　　梁劉孝綽感謝晉安王蕭綱賞賜物品的回呈《謝晉安王餉米等啟》寫道：「傳詔官李孟孫帶來所賜物品八種，有米、酒、瓜、筍、醃菜、肉魚脯、醋和茶。新城的米非常芳香，香高入雲。江邊初生的筍，鮮美勝過菖蒲、荇菜。田裡摘的最好的瓜，美味無比。肉脯雖不是白茅包紮的獐鹿肉，卻也是包裹精美的白乾肉脯。醃製的魚比陶瓶裡裝的黃河鯉魚還美味，餽贈的大米像美玉般晶瑩，還有那茶，和大米一樣

的好。饋贈的醋像看著柑橘就感到酸味一樣的好。這些賞賜可用好長時間，不必為此去籌措了。小人感謝惠賜，王爺的大德永遠難忘。」

陶弘景在《雜錄》中說：「茶可以使人輕身換骨。從前丹丘子、黃山君都喝茶。」

《後魏錄》中記載：「琅琊郡人王肅在南齊做官時，喜好喝茶和菜羹。後投降到了北魏，又愛吃羊肉和牛、羊奶。有人問他：『茶的味道與乳酪比起來怎麼樣？』王肅回答說：『茶沒法和乳酪比，只配給乳酪當奴僕。』」

《桐君錄》中記載：「西陽、武昌、廬江、晉陵等地的人喜歡喝茶，宴客做東都備清茶[*]以示尊敬。茶湯有湯花浮沫，喝了對人有好處。凡是可以作飲料的植物，多半是取其葉來煮飲，但天門冬、拔揳則是挖出它的根煎煮，都是對人體有益的。巴東有一種真正的好茶，煮了喝使人清醒，不想睡覺。民間有用檀木葉和大皂李葉煮湯當茶喝的習俗，兩者都很清涼去火。另外，南方有一種瓜蘆樹，也像茶，味道苦澀，採來製成末，當茶煮了喝，也可以使人通宵不眠。煮鹽的人專門用它來作飲料，振作精神。交州和廣州人最重視這種茶，客人來時，先用此茶款待，還會在其中加入一些芳香的配料調和，讓它的味道更好。」

《坤元錄》中記載：「辰州溆ㄒㄩˋ浦縣西北三百五十里，有座無射山，當地土人有一種風俗，每當吉慶之時，親族就會聚集在山上跳舞、唱歌。那座山上長有許多茶樹。」

《括地圖》[1]：「臨遂縣[2]東一百四十里有茶溪。」

山謙之《吳興記》：「烏程縣[3]西二十里，有溫山，出御荈。」

《夷陵圖經》：「黃牛、荊門、女觀、望州[4]等山，茶茗出焉。」

《永嘉圖經》：「永嘉縣[5]東三百里有白茶山。」

《淮陰圖經》：「山陽縣[6]南二十里有茶坡。」

《茶陵圖經》云：「茶陵[7]者，所謂陵谷生茶茗焉。」

《本草·木部》：「茗，苦茶。味甘苦，微寒，無毒。主瘻瘡，利小便，去痰渴熱，令人少睡。秋採之苦，主下氣消食。」注云：「春採之。」

《本草·菜部》：「苦菜，一名茶，一名選，一名遊冬，生益州川谷，山陵道傍，凌冬不死。三月三日採，乾。」注云：「疑此即是今茶，一名茶，令人不眠。」《本草》注：「按《詩》云『誰謂茶苦』，又云『堇茶如飴』，皆苦菜也。陶謂之苦茶，木類，非菜流。茗春採，謂之苦搽＊。」

《枕中方》：「療積年瘻，苦茶、蜈蚣並炙，令香熟，等分，搗篩，煮甘草湯洗，以末傅之。」

《孺子方》：「療小兒無故驚蹶，以苦茶、蔥須煮服之。」

1 括地圖：即《地括志》。

2 臨遂縣：應作：「臨蒸縣」。

3 烏程縣：在今浙江湖州市。

4 黃牛、荊門、女觀、望州：黃牛山在今宜昌市向北八十里處。荊門山在今宜昌市東南三十里處。女觀山在今宜都市西北。望州山在今宜昌市西。

5 永嘉縣：在今浙江溫州市。

6 山陽縣：今稱淮安縣。

7 茶陵：即今湖南茶陵縣。

＊清茶：不加其他配料。

《括地圖》中記載：「臨蒸縣東一百四十里處有茶溪。」

山謙之在《吳興記》中說：「烏程縣西二十里的溫山，出產『貢茶』。」

《夷陵圖經》中記載：「黃牛、荊門、女觀、望州等山出產茶葉。」

《永嘉圖經》中記載：「永嘉縣東三十里，有白茶山。」

《淮陰圖經》中記載：「山陽縣南二十里處，有茶坡。」

《茶陵圖經》中記載：「茶陵縣，就是陵谷中生長著茶的意思。」

《本草・木部》中記載：「茗，就是苦茶，味甘苦，性微寒，無毒。能治瘻瘡，利尿，去痰，止渴，解熱，使人興奮少睡。秋天採的味苦，有下氣、消食的功效。所以原注說：『春天採茶』。」

《本草・菜部》中記載：「苦菜，又叫茶，又叫選，又叫遊冬。生長在益州的河谷、山陵、道路旁，寒冷的冬天也不會凍死。每年三月三日採摘，製乾。」陶弘景注：「可能這就是現在的茶樹，又叫茶，喝了使人睡不著。」《本草注》中記載：「按《詩經》中『誰謂茶苦』和『菫茶如飴』說的都屬於苦菜。陶弘景所說的苦茶是木本植物，並不是菜類。茗，就是在春天採的苦茶。」

《枕中方》中記載：「治療多年未癒的瘻瘡，用茶和蜈蚣一起炙烤到發出香氣，均分作兩份，搗碎篩末，一份用甘草煮湯洗患處，一份用來敷在患處就可以痊癒。」

《孺子方》中記載：「治療小兒無緣無故的驚厥，用苦茶和蔥並煎水喝，就可以治癒。

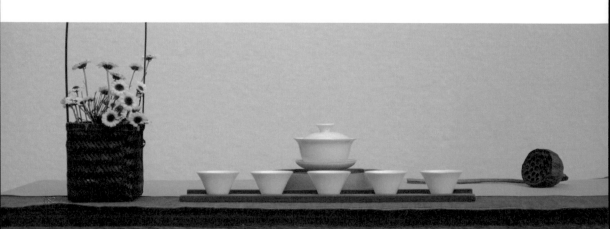

趣味延伸

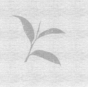

🫖 墨韻茶香：古典文學名著之中的茶

作為世界三大飲料之一，茶已經有六千多年的歷史。從茶的發現地、種植地和製作方法各個角度去考據，都可以證明中國是茶的故鄉。中國茶從被發現，到逐步延伸成為一種習俗，最終成為一種文化，是一個漫長的過程。唐宋時期，茶已經是中國人不可或缺的日常飲品，茶文化也開始逐步趨於成熟。在此期間，諸多茶人對茶藝和文化的系統歸納，推動了茶文化的發展。

在《全唐詩》中，涉及到茶的詩篇就多達四百餘首，這些文人雅士為中國茶文化奠定了堅實的基礎。而到了宋代，蘇軾等人繼續將文化內容融入到茶中，宋徽宗趙佶、蔡襄等人撰寫的茶學著作也對茶文化的形成做出了貢獻。歷朝歷代文人的努力讓茶文化貫穿朝野，深入到文學、繪畫、書法、宗教、教育、醫學、音樂等多個領域。而隨著明清時期小說這種文體的興起和興盛，茶文化更是發展空前，成為社會各階層都愛不釋手的飲品，也成為文學家表達自身志趣的利器。

● 《紅樓夢》中的茶韻馨香

據紅學研究者統計，在古典文學名著《紅樓夢》中對茶文化的介紹有 55 處，其中前八十回有 43 處，後四十回有 12 處。從一定程度上，《紅樓夢》展示出了清代的茶文化，給讀者呈現出整個清代的歷史文化底蘊。從對茶的介紹中不難看出，作者將自己淵博的茶文化知識巧妙地融入整部小說之中，這也是中國茶文化向百姓生活滲透的方式之一。

作為品茗高手，曹雪芹對於茶文化有深刻的瞭解。在《紅樓夢》中，他將茶文化刻畫得非常細膩，其中，在劉姥姥進賈府這一章節裡，劉姥姥去拜訪周瑞家時，而按照她的身份地位，主人

只是讓一個小丫頭準備了普通的茶具和茶葉，並沒有什麼精緻的糕點。但是薛姨媽招待來玩耍的寶玉和黛玉的時候；尤氏宴請王熙鳳、寶玉的時候；以及賈璉有求於鴛鴦的時候，茶作為待客上品的身份才得以彰顯，不僅對應了客人的特殊身份，還從茶葉的品質、茶具的選用等各個方面，體現出主人周全的招待。

茶作為禮品來往於官方和民間也有著悠長的歷史，3000 多年前的周朝時期，茶就已經作為貢品進獻到皇室。在《紅樓夢》中，也不乏將茶作為饋贈佳禮的描寫，或以茶相送，或以茶行禮。小說中，王熙鳳得到了暹羅國進獻的茶葉，送給眾姐妹品嘗，雖然鳳姐嘗不出什麼特別的味道，但黛玉和寶釵憑藉自己超凡脫俗的品味，發現了暹羅茶的茶香。鳳姐借此打趣，說黛玉既然喝了賈府的茶，就要做賈府的媳婦。可見當時的人們將茶俗和婚俗聯繫在一起。

古人對於茶的功用有深入的研究，《神農本草經》中記載：神農嘗百草，日遇七十二毒，得茶而解。從最初的藥用，到後來的提神醒腦、健胃消食、養顏養生，茶的養生功能已經深受人們認可。《紅樓夢》中，薛姨媽宴請寶玉和黛玉，而寶玉喝多了酒，就是用茶來醒酒。劉姥姥誤入怡紅院，也是用普洱茶來解酒。曹雪芹還特別提到了一種普洱茶治積食法，賈府上下所飲的女兒茶就

是普洱茶的一種，具有養胃的功能，又能消食，賈府諸人慣用此茶。賈母作為
賈府的大家長，養尊處優，非常注重茶的養生功效，對於茶的品類、飲用方法
和用量都嚴格把關。名茶之一的六安瓜片賈母就從來不喝，因為它雖然可以助
消食，但過於濃郁的茶湯會刺激老年人的腸胃，對於膽固醇偏高的老人來說，
老君眉這種溫和型的茶對身體更加有益。

在《紅樓夢》第四十一回「櫳翠庵茶品梅花雪」中，曹雪芹全面展示了自
己對茶的喜好，將品茶的情趣詳盡道來，為讀者展示出了一幅中國清代茶文化
的風俗畫卷。作為全書中飲茶的最大情節，這一回不僅寫了上好的茶具，講究
的飲茶用水，還提及了一些精品茶的種類。而在全書之中最頂級的茶，當屬警
幻仙子為寶玉奉上的「千紅一窟」，寶玉品嘗之後頓感清香異常，並從警幻仙
子處得知：「此茶出自放春山遣香洞，又以仙花靈葉上所帶之宿露而烹。」茶
葉採自絕美仙境，茶水取自靈葉上的露水，這等仙茶只應天上有，人間哪得幾
回聞。但它應該也不是毫無根據的杜撰，而是作者結合生活實踐神化出來的一
種茶。

《紅樓夢》書中人物眾多，每個人都有自己的脾氣秉性，並且有自己喜好
的茶。賈寶玉喜歡楓露茶，有一回他從薛姨媽處回到怡紅院，發現丫鬟茜雪端
來的不是自己喜歡的茶，就問她楓露茶在哪兒，說那茶要經過三四次沖泡才能

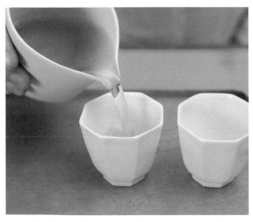
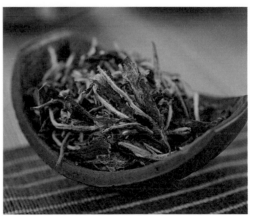

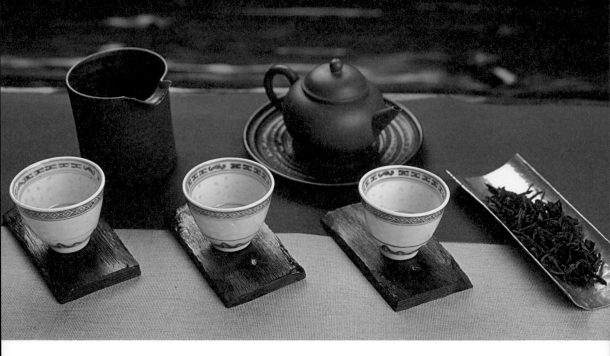

出色，所以特意早上沏好，留著下午喝。這說明寶玉對於沏茶之道也很熟悉。楓露茶是紅茶的一種，屬於調製茶，要用香楓樹最嫩的葉子，放在甑裡蒸熟，然後將得來的水調入茶中，此茶具有濃郁的香氣，性慢耐沏。

黛玉喜歡的是龍井茶，在八十二回中寶玉放學之後去看黛玉，黛玉就讓紫鵑沏了龍井茶。作為風靡天下的名茶，龍井符合黛玉來自江南的身份，自然也受到她的青睞，而對於寶玉，她自然會奉上自己最珍愛的茶。

除了描述各類茶和茶事，《紅樓夢》對茶具也有精彩的描寫。種類繁多、精巧雅致的茶具作為書中人物日常生活所需，彰顯著各自的品味和身分。賈母居住的花廳裡，擺放著洋漆茶盤，其中還有舊窯小茶杯。洋漆是元明時期從日本傳入中國的技法，描金標準高，填漆技藝難，所以這套茶具不僅珍貴，而且具有異國情調。而鳳姐家常使用的填漆茶盤，用「小蓋鐘」喝茶。寶玉的怡紅院裡有全套茶具，茶碗、茶盞和茶壺，不僅顯示出貴族生活的奢華，也顯示出他對茶藝的瞭解。

《紅樓夢》是清代燦爛的風俗畫卷，對茶和茶事的描寫，對茶韻、茶情的渲染，讓我們感受到了撲鼻的茶香，更被這深深茶韻所浸染。

⊜ 《鏡花緣》中的茶事探討

《鏡花緣》是清代文學家李汝珍所著長篇小說，上半部描寫了唐敖、多九公等人乘船在海外遊歷的故事，女兒國、君子國、無腸國等綺麗幻想讓小說充滿魔力。下半部描寫武則天科舉選才女，百花仙子托生的唐小山等一百位才女高中，並在朝中有所作為。這部神幻詼諧的作品，用奇妙的文字勾畫出一幅絢麗斑斕的彩圖，其中對於茶的描述充滿了探討性和警示性。

在第六十一回「小才女亭內品茶」中，作者集中表達了自己對茶的認識。這一節講的是眾才女上京應試，來到燕家村，認識了燕府小姐紫瓊。紫瓊之父曾任總兵，退休之後在花園裡種了幾棵絕好的茶樹，紫瓊便邀請眾人到園中品茶。借著紫瓊和眾人的口，作者不僅告訴讀者茶樹不能移植，否則必死。還告訴了讀者「茶」字的來源，以及古籍之中的「茶」名。鋪墊這些之後，作者的重點開始引入論述茶的功效和危害。

作者借紫瓊之口，論述了茶雖然有明目、止渴的作用，但因為紫瓊父親嗜茶，反而導致疾病發生，所以她更關心的是嗜茶的危害。她引用其父之言談貪飲導致各種疾病：「若貪飲無度，早晚不離，到了後來，未有不元氣暗損，精血漸消；或成痰飲，或成痞脹，或成痿痹，或成疝瘕；餘如成洞瀉，成嘔逆，以及腹痛、黃瘦，種種內傷，皆茶之為害，而人不知，雖病不悔。」

通過比對就可以發現，《鏡花緣》中所論述的各種茶的名字、功用和危害，茶葉的藥效，或明或暗都源自於李時珍所著的《本草綱目》。

作者博學多才，對當時的社會有深入瞭解，還特別解讀了茶葉造假之法以及其危害。在紫瓊的論述中，講到茶葉造假法有兩種，其一是用其他植物的葉子冒充茶葉，在浙江等地使用柳葉來冒充。其二是將泡過的茶葉曬乾，加入藥料，冒充新茶。她們當時所處的地方，有數百家以此法漁利害人。其所用藥料，「乃雌黃、花青、熟石膏、青魚膽、柏枝汁之類：其用雌黃者，以其性淫，茶時亦性淫，二淫相合，則晚茶賤片，一經製造，即可變為早春；用花青，取其色有青豔；用柏枝汁，取其味帶清香；用青魚膽，漂去腥臭，取其味苦；雌黃性毒，經火甚於砒霜，故用石膏以解其毒，又能使茶起白霜而色美。人常飲之，陰受其毒，為患不淺。若脾胃虛弱之人，未有不患嘔吐、作酸、脹滿、腹痛等症。」這裡所描述的第一種造假法在《本草綱目》裡也有記載，

而第二種方法則無處考證，應該是作者李汝珍根據當時情況在小說中所作的實錄。其中所揭露的茶葉造假藥料以及其毒性，揭示了當時茶葉製造行業的陰暗面，是清代不可多得的茶文化資料。

紫瓊之父在認識到貪飲導致的各種疾病之後，特別著寫了《茶誡》，警告後人，紫瓊也因此用桑葉、菊花代替茶葉。她還引用《本草綱目》的記載，說明柏葉苦平無毒，作湯常服，輕身益氣，殺蟲補陰，鬚髮不白，令人耐寒暑。這種提倡適當飲茶，或以菊花、金銀花、柏葉作為茶的替代飲料的建議，具有一定的參考價值。

從《鏡花緣》中所描寫的品茶場景和茶論來看，李汝珍對於茶有非常濃厚的興趣和深入的研究，所以專門設立了一個章節，借書中人物之口進行詳細探討。對於茶的沖泡、品茶的氛圍、飲茶人的感受等，雖然只是一筆帶過，但所描寫的鮮葉泡茶方法卻十分罕見。《鏡花緣》所描寫的故事以唐朝為時代背景，但鮮葉泡茶絕不是唐朝人的飲茶法，當時的茶主要以蒸青餅茶為主。而李汝珍所處的清代，綠茶都是經過炒青或烘青加工，比蒸青更能保持茶葉的原味。之所以會寫出鮮葉泡茶，有可能是作者標新立異，也有可能是他曾耳聞目睹，真實原因雖不可考，但他留下的寶貴文字卻足夠我們不斷回味和參考。

❸ 《水滸傳》中的英雄茶情

唐宋以來，愛茶之人對於茶的推崇，既浸漬於生活的方方面面，又展露於詩詞歌賦，當然也不乏進入唐宋以後逐漸興起的白話小說之中。《水滸傳》根據宋末無名氏《宣和遺事》有關宋江等三十六人故事進行演義，也頗多以茶寫人敘事的情節，堪稱宋元話本中關於茶人、茶事、茶俗描寫的典範。

《水滸傳》共一百回，「茶」字在全書四十餘回共出現二百餘次，詞頻率僅次於「酒」。但《水滸傳》中「茶」字往往與「酒」字先後出，飲酒有時，吃茶卻不分早晚，也不分飯前飯後和酒前酒後，還多有寫及「茶飯」、「粗茶淡飯」、「搬茶搬飯」等。由此可知，《水滸傳》中寫茶頻率雖少於寫酒，但所透露《水滸傳》的世界裡，茶不僅堪與酒飯並列，還似乎更不可少。

宋元時，點茶之風盛行於各地，《水滸傳》對於這種獨特的飲茶方式也有展示，只是不同階層所點的茶有所區別。第二十四回提到的王婆「自一邊點茶來吃了」，便是指一般的散茶沖泡的點茶法。還有宋江在鄆城縣對過茶坊裡，及宋江和燕青等在東京御街上一家茶坊裡吃的都是點茶。第四回文殊院長老款待大施主趙員外的「玉蕊金芽真絕品」，第四十五回報恩寺和尚海閣黎接待潘巧雲的「絕色好茶」，都是散茶中的佳品點茶。

南宋以後，飲茶已成為杭州地區的一種飲食民俗，泡茶作為宋元時期杭州富有地方特色的茶文化，它與一般散茶不同的是沏入乾果、蜜餞等同吃。第三回中，茶博士問道：「客官，吃甚茶？」史進道：「吃個泡茶。」茶博士便去點個泡茶，放在史進面前。第十八回中，何濤走去縣衙對門一個茶坊坐下，吃茶相等，也是吃了一個泡茶。

《水滸傳》在不經意的描寫之中，對於南宋時期的飲茶風俗進行了展示。以「拜茶」為例，這是當時表示對吃茶者的尊敬而有禮貌的一種敬詞。一杯清茶可以表達一份至誠。據宋元時期的飲茶習俗，對來客一般都要敬上一杯茶。這種簡單、樸實的飲茶禮儀風俗，在第七回就有反映，作者寫到陸虞候來拜訪林沖時，林沖就說：「少坐拜茶。」因陸虞候是高俅的心腹，林沖對他奉若上賓，故稱「拜茶」。第十五回寫公孫勝來晁家莊拜訪晁蓋，晁蓋便說：「先生少禮，請到莊裡拜茶如何？」

《水滸傳》中的茶趣描寫要首推圍繞西門慶、王婆兩個形象來寫的段落。王婆是潘金蓮的鄰居，也是茶鋪的老闆娘。在第二十四回「王婆貪賄說風情，鄆哥不忿鬧茶肆」中寫到潘金蓮放簾無意中打到西門慶，西門慶見潘之美色，心馳神往，兩日裡竟四次來到王婆的茶坊「喝茶」。王婆對西門慶四次來店喝茶的心理摸得透澈，她善於運用各種名目的茶接待，既巧妙地介紹各種茶的特點，又扣住對方心理。這四次「喝茶」將王婆這個奸鑽狡猾形象刻畫得栩栩如生，躍然紙上。

　　第一次進茶館，西門慶迫不及待想瞭解潘金蓮是誰家妻子。他「一轉踅入王婆茶坊裡來，去裡邊水簾下坐了。」問道：「間壁這個雌兒是誰的老小？」王婆先是故意賣關子不管，促使西門慶欲火燃腔，當她道出潘是武大妻室，使西門慶叫起苦來說道：「好塊羊肉，怎地落在狗口裡！」半歇，王婆來問：「大官人吃個梅湯？」西門慶道：「最好，多加些酸。」兩人在茶館裡的問答巧妙地運用茶來作「道具」，借「梅」與「媒」為諧音進行引逗。而西門慶說要多加些酸，即表明他對武大郎醋意倍增。這種「梅湯」就是在茶裡放入幾粒烏梅煎製而成。烏梅性平，味酸，有生津、解煩渴功效。西門慶因色而煩，因欲而渴，故愛上這一別有含義的茶，借此品茶品話，一語雙關提出要王婆為媒。西門慶第二次進茶鋪，是在天黑點燈之時，王婆見西門慶朝著武大門前只顧張望，就主動問道「吃個和合湯如何？」這是一種甜茶，和合之名取其夫妻相愛，和諧合好之意。西門慶聽後心領神會說：「最好，乾娘放甜些。」這一情節，王婆借用和合茶表示願意作媒人。

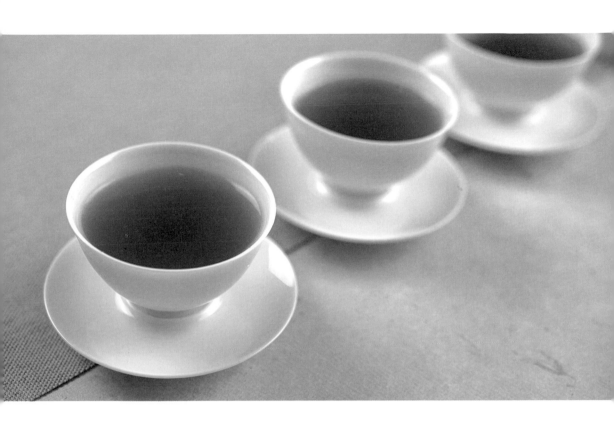

　　第二天早上，「王婆卻才開得門，正在茶局子裡生炭，整理茶鍋。」西門慶第三次來到茶館，王婆「便濃濃的點兩盞薑茶」遞給他喝，這薑茶即在茶中放薑煎成，此時讓西門慶喝，一是點出時令，可破曉寒；二是薑性辛溫，激將西門慶，意在煽惑。他喝完薑茶離開茶館後遂到潘金蓮門前「走了七八遍」，這種色欲饑渴之舉止又落入王婆眼中。當西門慶第四次入茶館，王婆直言：「老身看大官人有些渴，吃個寬煎葉兒茶如何？」暗示他放心勿焦急，西門慶再次從吃茶中品出王婆的話味。作者獨運匠心用茶來刻畫人物心理，以茶代言，不僅讓人看懂了人物心理，更瞭解了茶俗茶味。

　　古典文學名著不僅具有高度的文學性，而且還能反映當時的社會現狀和歷史潮流。通過古典文學作家的筆觸，我們不僅可以看到當時的世態民情，更能感受到茶作為一種日常飲品在當時社會的地位和作用，對於深入地瞭解茶有絕佳的幫助。茶香入墨韻，讓文學更加馨香迷人，也讓茶更顯韻味。

實用指南

🫖 茶為萬病之藥：養生飲茶

　　《黃帝內經》中說：「故智者之養生也，必順四時而適寒暑，和喜怒而安居處，節陰陽而調剛柔，如是則僻邪不至，長生久視。」茶作為生活中常見的飲品，口味清新淡雅，既能生津解渴，更能夠養生，是很多人的摯愛。不同的茶有不同的茶性，針對不同的人、不同的季節和不同的症狀，甚至一天之中不同的時間，都需要選擇不同的茶來飲用，才能夠起到養生保健的作用。

● 茶為萬病之藥

　　中國人所謂的養生，主要是指適應氣候的變化，保持平和的心態和規律的生活，此外還要保持陰陽平衡，讓身體剛柔並濟、和諧自然。因為人的身體和諧了，心態自然也會和諧，而外邪也就無法入侵身體。人們常說：「治病不如防病，療身不如療心，藥療不如食療，人療不如自療。」；古人也說：「醫食同源，藥膳同功。」既然食物是最好的藥物，那麼茶當然也就可以起到療身療心的功效了。

　　茶在最初被發現的時候，就是用來治病的。中國古人在採茶的時候會使用嚼食的方法來治療身體，之後才逐漸出現其他的飲用方法，轉變成了一種飲品。古籍文獻中，對於茶的治療功效有非常豐富的記載：「神農嘗百草，日遇七十二毒，得荼而解之。」是傳播最廣的功效之一了。陸羽在《茶經》中曾引用《神農食經》稱：「茶茗久服，令人有力，悅志。」明代李時珍在《本草綱目》中稱茶能「降火……又兼解酒食之毒，使人神思清爽，不昏不睡，此茶之功也。」明代繆希雍所著《本草經疏》和王圻ㄑ、王思義所著《三才圖會》分別稱茶能「消食」和「消積食」；清代黃宮繡所著《本草求真》稱茶能治「食積不化」。此外，還有稱茶能「解除食積」、「去脹滿者」、「去滯而化」、「養脾，食飽最宜」

的。唐代孟詵『《食療本草》、清代張璐《本經逢源》分別稱茶能「去熱」和「降火」；宋代蘇頌《本草圖經》稱茶能「去宿疾，當眼前無疾」；明代程用賓《茶錄》稱茶能「抖擻精神，病魔斂跡」；清代俞洵慶《荷廊筆記》稱茶能「養生益」。

東漢末年，醫聖張仲景在他所著述的《傷寒論》中，對茶這樣評價：「茶治膿血甚效」。東漢末的名醫華佗，也認為常喝茶能夠振奮精神，加強思維能力。唐代大醫學家陳藏器在《本草拾遺》書中說：「諸藥為各病之藥，茶為萬病之藥。」由此可見，茶的功效實在強大。

茶的養生功效之中，最被古人所稱道的便是延年益壽。唐宣宗大中二年，有一個名為進一的老和尚來到都城朝觀‹，當時他已經 120 歲了。宣宗很好奇，就問他是吃了什麼藥可以這麼長壽。進一老和尚回答說：「臣少年貧賤，不知道什麼叫藥，就是喜歡喝茶而已。」在中國古代皇帝之中，清代乾隆皇帝是壽命最長的一位，而他也非常嗜茶。他在 85 歲的時候退位，傳位給嘉慶皇帝。而在他的退位儀式上，有一位老臣不捨老皇帝，對他說：「國不可一日無君！」而乾隆則大笑著說：「君不可一日無茶！」

曾經有專家對於綠茶之中的茶多酚功效進行研究，發現茶多酚可以預防心臟病，降低罹患癌症的風險，還有保護肝臟、殺菌、保護牙齒的功效。而優質綠茶之中的茶多酚含量可以高達 30%，叮見茶能延年益壽並非虛言。

茶的保健功效諸多，歸納來論，主要包括以下方面：

消暑解熱

　　飲用茶湯的時候，可以刺激口腔黏膜，促進口內生津，而茶葉之中的芳香物質則可以通過揮發帶走一部分熱量，讓口腔獲得清新感受，起到「滌煩療渴」的作用。

助消化

　　喝茶可以促進食物消化吸收，促進新陳代謝的正常進行。飲茶後可以提高胃液的分泌量，茶湯中還含有調節脂肪代謝的多種化合物。此外，茶葉中所含的芳香物質還可以去除飲食後口中的氣味。

消除疲勞

　　飲茶可以讓神經中樞興奮起來，減輕疲勞感，讓人少睡、益思。這是因為茶葉中含有咖啡鹼、茶葉鹼和可可鹼等嘌呤鹼類化合物，它們對中樞神經系統有明顯的興奮作用，可刺激大腦機能，使人興奮愉悅，精力和注意力都得到集中。而且專家研究發現，茶葉中的咖啡鹼、可可鹼等均在安全範圍之內，不會危害健康。

解毒，防癌

　　這是因為茶葉之中的咖啡鹼對大腦皮層可起到興奮作用，單寧和維生素 C 也可以幫助肝臟解毒排毒，多酚類衍生物能沉澱生物鹼和重金屬鹽。因此，飲酒、吸菸者常飲茶可抑制乙醇、尼古丁等有害物質對人體的毒害。同時，科學研究發現茶葉中的牡荊苷、桑色素和兒茶多酚類物質具有一定的防癌抗癌作用。所以產茶地區的居民，癌症死亡率較低。

» 利尿，增強腎臟的排泄功能

茶湯中含有的咖啡鹼、茶葉鹼和可可鹼有顯著利尿功效。

» 糖尿病患者的輔助飲料

患糖尿病的主要原因是體內胰島素分泌量減少，以致血液中的糖分由腎臟以尿的方式排出體外。經常喝茶可以及時補充體內維生素 B_1、泛酸、磷酸、水楊酸甲酯和多酚類物質，促進人體新陳代謝，促使胰島素分泌量增加，從而防治糖尿病。所以有人把茶葉視為防治糖尿病的輔助飲料。

» 防治便秘

茶葉中的單寧可促進人的胃腸蠕動，刺激胃液分泌，故可增進食欲，幫助消化，通氣排便。

» 明目

茶葉中的維生素 B_2、胡蘿蔔素能增強視網膜的感光性，其含有的多酚類物質、脂多糖和維生素 A、維生素 C 等能減少電視、電腦操作時發出的微量放射線對視力的影響。因此，看電視或用電腦時多喝點茶，可起到保護視力的作用。

» 降脂減肥，美容美體

唐代陳藏器的《本草拾遺》中有「茶久食令人瘦，去人脂」之說。茶葉中含有的多種礦物質、茶鹼和茶多酚類化合物，有防止脂質過氧化的作用，這種作用要比維生素 E 高近 20 倍，具有較強的消化、分解和消除脂肪的作用。所以，長期飲茶可使體內剩餘的脂肪不停地消化、分解，從而達到降脂減肥的作用。而茶葉中的多種維生素具有抑制黑色素沉澱的功能，單寧也具有預防黑色素沉澱的作用，能吸收黑色素，並使之隨尿排出體外。因此，常喝茶可使皮膚變得細膩、白皙、潤澤和有彈性。茶，是一種能喝的美容「化妝品」。

» 防齲健齒

茶水中的氟元素和有關殺菌物質可起到清潔口腔、防治牙周病的作用。所以，喝茶時常用茶水含漱有消除口臭、預防齲齒、防治牙周炎、抑制牙齦出血等功效。專家認為，常用茶水漱口，其防治牙周病的效果要比一般漱口液好。

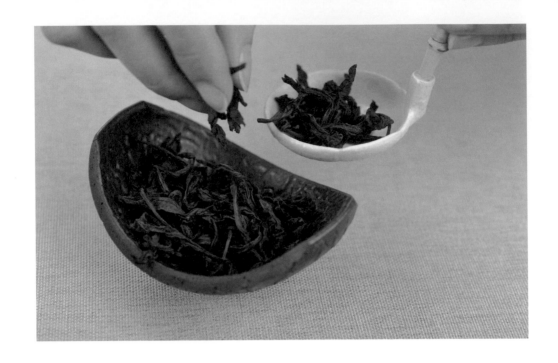

● 避免飲茶養生誤區

茶的養生功效廣受認可，而不恰當地飲茶養生則會出錯。因為不同的茶飲性味不同，如果喝的不對，不但沒有保健作用，還會傷害身體，出現胃寒腹瀉、失眠等不良反應。譬如，很多人都喜歡喝紅茶來暖胃，或者飲黑茶來減肥，但卻忽視了自身的身體基礎，失眠人群、心跳過快人群、腎功能不全人群都不宜隨便飲茶，尤其是孕婦，如果貿然喝了濃茶，會造成胎動不安，甚至引起早產。

喝茶要因人而動，因時而動。譬如，在春夏季節應該多喝綠茶。因為綠茶在春夏時期飲用最順應節氣，春天宜喝信陽毛尖和碧螺春，這兩種茶都具有一定的生髮作用，可以緩解春睏。而夏天喝綠茶則可以清熱解毒、降低血脂。此外，熱性體質的人也可以多喝綠茶，因為綠茶性涼，可以起到調和作用；而寒性體質的人則要控制飲茶量，以免出現腹瀉等情況。還需要注意的是，空腹的時候不宜喝綠茶，因為綠茶之中的茶多酚有收斂作用，會刺激腸胃，在空腹狀態下這種刺激會更加強烈，對身體無益。在春夏時節飲用綠茶，還可以加入一些玫瑰、茉莉、菊花、薄荷等，不僅能增加茶香，更可達到養生效果。

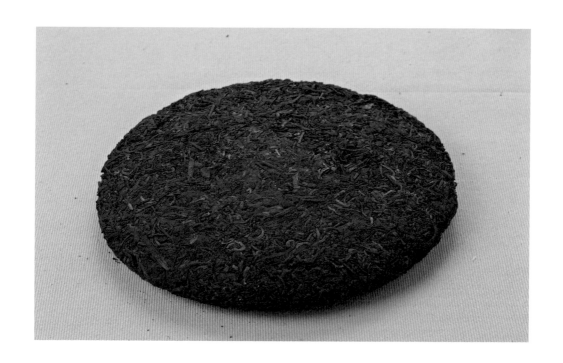

　　烏龍茶適合在秋天的時候喝，以鐵觀音、凍頂烏龍為代表的烏龍茶，茶性平和，不寒不溫，非常適宜秋天飲用，可以起到興奮神經的作用，讓人感覺神清氣爽。在泡烏龍茶的時候，要多放一些茶葉，大約裝滿紫砂壺容量的一半。在沖泡的時候，也最好選用沸水。優質的烏龍茶可以沖泡五六次，時間也可以由短到長，讓它的功效充分地發揮出來。

　　冬天的時候，氣溫較低，飲用一些黑茶是最好的。因為黑茶的茶性溫和，可以生熱暖胃，讓人體在這個陽氣閉藏的季節裡得到呵護。此外，黑茶中的普洱茶還有一定的減肥功效，所以成為很多人在控制體重時的飲品首選。用低熱量的普洱茶來代替日常的甜味飲料，還可以達到控制熱量攝取的目的。在沖泡黑茶的時候，以小茶碗或者紫砂壺為佳，必須選用沸水來沖泡，才能激發出茶葉的營養成分，讓它充分溶解在茶湯裡。第一次沖泡黑茶可以用 10 秒的時間來洗茶，也就是將茶葉放在杯中，倒入開水，10 秒後將水倒掉，再倒入開水，蓋上杯蓋，準備飲用。這種做法可以讓茶葉之中的雜質得到過濾，也可以讓茶湯更加香醇。

　　喝茶要因時而動，不僅指季節，每天不同的時間點，也可以成為飲茶的考量標準。

人一天之中飲三杯茶是最適宜的，其中第一杯茶為早茶，適合在早上 9～10 點飲用。早茶可選一杯花茶，因為花茶經過二次加工，混合了鮮花的濃郁和新茶的清香，可以芳香醒腦，對一天精神都有提升作用。但要注意，失眠人群不適合飲用花茶，否則會造成更嚴重的睡眠障礙；過敏體質的人也不宜喝花茶。沖泡花茶的時候，可以使用蓋碗瓷杯，因為它不強調賞茶，而講究品香。可以用剛開不久的水沖泡，蓋上蓋悶泡一會兒後揭開杯蓋，可以聞到花茶的沁人芬芳，讓人精神振奮。

第二杯茶是午茶，可以在午飯或午覺之後於 1～3 點飲用。午茶可以選擇一杯綠茶，適當濃一些，能夠降低血脂，保護血管。綠茶中的多酚類物質具有抗氧化、清除自由基、抗病毒等保健功效，適合現泡現喝。如果沖泡溫度過高或時間過久，多酚類物質就會被破壞。一般來說，綠茶沖泡水溫以 85°C 為宜，水初沸即可。沖泡時間以 3 分鐘為宜。綠茶與水的比例要恰當，以 1：50 為宜，常用 150 毫升的水沖 3 克茶葉，沖泡出來的綠茶茶湯濃淡適中。在茶具方面，可以選用瓷杯或者透明的玻璃杯。

第三杯茶是晚茶，可以在晚飯後 6～7 點飲用。晚茶可以選擇一杯紅茶，有降血脂、助消化的功效。紅茶最適合晚上喝，這是因為發酵茶的咖啡因含量低，對睡眠影響小。寒性體質的人可以多喝紅茶，因為它溫中驅寒，對胃寒、手腳發涼、體弱、愛拉肚子的人較有用。和綠茶不同的是，高溫浸泡反而能夠促進紅茶內黃酮類物質的有效釋放，不但讓滋味和香氣更濃，還能更好地發揮保健功效。因而泡紅茶最好用沸水，泡的時間也可以相對久一些。一般紅茶的沖泡時間為 5 分鐘，沖泡的茶和水的比例和綠茶類似。工夫紅茶可以沖泡三四次，而紅碎茶則最好沖泡一二次。在晚上 8 點之後，盡量不要再飲茶了。

卷八

茶之出

欲知天下茶，風采照百城

八之出

山南[1]，以峽州上，襄州、荊州次，衡州下，金州、梁州又下。

淮南[2]，以光州上，義陽郡、舒州次，壽州下，蘄州、黃州又下。

浙西[3]，以湖州上，常州次，宣州、杭州、睦州、歙州下，潤州、蘇州又下。

劍南[4]，以彭州上，綿州、蜀州次，邛州次，雅州、瀘州下，眉州、漢州又下。

浙東[5]，以越州上，明州、婺州次，台州下。

黔中[6]，生恩州、播州、費州、夷州。

江南[7]，生鄂州、袁州、吉州。

嶺南[8]，生福州、建州、韶州、象州。

其思、播、費、夷、鄂、袁、吉、福、建、韶、象十一州未詳，往往得之，其味極佳。

1 **山南**：指山南道，唐貞觀時的行政區劃之一，因在終南、太華二山之南而名。

2 **淮南**：唐貞觀時的行政區劃之一，因處淮河以南而名。

3 **浙西**：唐貞觀、開元年間分屬江南道、江南東道。大致轄今安徽、江蘇兩省長江以南、浙江富春江以北以西、江西鄱陽湖東北角地區。

4 **劍南**：唐貞觀十道、開元十五道之一，轄劍門山以南而名。

5 **浙東**：唐乾元年置節度使方鎮，轄今衢江流域、浦陽江以東。

6 **黔中**：唐開元十五道之一，轄今四川和貴州的大部地區。

7 **江南**：唐貞觀十道之一，因處長江以南而名。

8 **嶺南**：唐貞觀十道、開元十五道之一，處五嶺以南而名，轄今廣東、廣西、海南及雲南南盤江以南及越南的北部地區。

| 譯文 |

山南道所產的茶，以峽州所產的為最好，其次是襄州、荊州，衡州產的品質就差一些，金州、梁州所產的茶品質就更差了。

淮南道所產的茶，以光州所產的為最好，其次是義陽郡、舒州，壽州所產的略差，蘄州、黃州產的更差一等。

浙西道所產的茶，以湖州所產的為最好，其次是常州，再其次是宣州、杭州、睦州、歙州，最差的是潤州、蘇州所產。

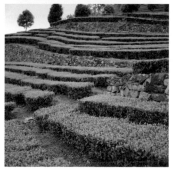

劍南道所產的茶，以彭州的為最好，其次是綿州、蜀州，再其次是邛州，雅州、瀘州的要差一些，眉州、漢州的最差。

浙東道所產的茶，以越州所產的為最好，其次是明州、婺州，再其次是台州所產。

黔中道這個區域裡，恩州、播州、費州、夷州這些地方都產茶。

江南道這個區域中，鄂州、袁州、吉州這些地方也都產茶。

嶺南道區域，產茶的地方就更多了，福州、建州、韶州、象州都產茶。

思、播、費、夷、鄂、袁、吉、福、建、韶、象十一州情況不明確。這些地區的茶每次品起來，味道都讓人驚嘆不已。

趣味延伸

🫖 茶鄉尋味：碧山深處絕纖埃

北緯 25º～30º，是世界公認的黃金氣候帶，擁有世界上最適宜人類居住的生態環境、日照和水資源，也是中國茶的黃金產區。在這條綿延萬里的緯度之中，幾乎涵蓋了中國所有的歷史名茶產區，茶鄉更是星羅棋布。安徽黃山、浙江蘇州、貴州湄潭、福建福州、雲南普洱、福建武夷山、臺灣南投等著名的茶區均在這一緯度帶上。它們集萃了中國茶葉的精華，既是中國茶的發源地，也是中國茶文化的家園。

● 白茶之鄉：福鼎

福鼎位於中國版圖的東南方位，地處閩浙交接、台海相望的海岸線之上。這裡人傑地靈，茶香穿透了千百年的時空，芬芳依舊不絕。

福鼎被稱為「中國白茶之鄉」，也被稱為「中國名茶之鄉」。歷史似乎對這片土地格外垂青，為它提供了得天獨厚的自然條件，從唐代開始這裡就已經出現了專職種茶的茶農。一千多年前，陸羽來到福鼎，驚豔於福鼎茶香，因此在《茶經》中借用了《永嘉圖經》中「永嘉東三百里，有白茶山」的記載，這裡所說的白茶山便是太姥山。

太姥山雲蒸霞蔚、氣象萬千，這裡獨特的地勢讓它孕育了千古茶茗。李白曾經描寫它是「蒼茫忽聚散，仙山縹緲間」，在那縱橫的峰谷和水雲溪澗之中，被稱為中華奇瑞珍品的白毫銀針茶就出產於此。經過一代代茶農的積累，在唐朝初年，太姥山就已經鋪天蓋地種滿了茶樹。這些樹木有些有數十年樹齡，而有些則逾百年。此山之所以被陸羽稱為「白茶山」，正是因為那裡令人讚嘆的茶樹。到北宋大觀初年，名震天下的白茶「龍團勝雪」誕

生了，更加精緻的採製工藝，讓這一名茶成為千金難求的寶物。現代白茶應脫胎於宋代的綠茶三色細芽，宋代茶人只取芽葉中心一縷的「銀線水芽」，此工藝也被延續到了今天，成為白茶令人嘆為觀止的絕妙工藝。

　　據《大觀茶論》稱：「白茶，自為一種，與常茶不同，其條敷闡，其葉瑩薄。」宋蔡襄讚白茶為天下絕品：「北苑靈芽天下精，要須寒過入春生。故人偏愛雲腴白，佳句遙傳玉律清。」宋代大理學家朱熹晚年自號「茶仙」，他在「海上仙都」太姥山講學時，就曾寫下「客來莫嫌茶當酒，山居偏與竹為鄰」的茶聯。宋代的茶葉採製技術已經非常精湛，「採摘一芽一葉，謂一槍一旗，等而上者曰白毫芽尖」。明《廣輿記》說：「福寧州太姥山出名茶，名綠雪芽。」明代《煮泉小品》中記載有白茶的製法。清代郭柏蒼《閩產錄異》記載：「福寧府（閩東）茶區有福鼎白琳。」一路走來，福鼎白茶讓茶人銘刻於心的便是那一縷茶香。

　　名茶向來都和佛門有著深厚的淵源，杭州的靈隱寺、匡廬台賢寺、黃山松谷庵，這些寺院都是精心培育名茶的園址。在福鼎太姥山也不例外，著名的一片瓦禪寺歷來就是種茶製茶、以茶待客。雖然一片瓦禪寺名字聽著不起眼，但寺內的建築卻別具一格，而且寺內鴻雪洞上方岩還有一棵「綠雪芽」，孤獨一株傲霜雪、歷枯榮。這棵茶樹根系發達，蒂固於岩壁硬瘠的土層裡，樹幹粗如碗，冠蓋亭亭，葉片細小長圓，玲瓏可人。傳說太姥藍姑在一片瓦禪寺修行，以霓裳裙袂捧上，植茶鴻雪洞頂，胖手胝足，悉心呵護，讓這棵茶樹受日月之精華，蔥蘢茁壯。藍姑將其採摘焙

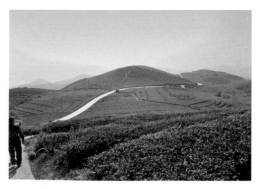

製成綠雪芽茶，普濟生靈。這茶不僅可以降虛火，而且能夠解邪毒、退熱祛暑，醫救百姓於病痛危急。

　　位於鴻雪洞頂的這一株綠雪芽茶樹，是福鼎大白茶的母株，而白毫銀針正是源自於福鼎大白茶樹，算是與它一脈相承。在《中國茶葉大辭典》裡，這棵樹作為太姥山野茶被收錄進資源名錄之中。在閩東，野生茶樹都分布在太姥山系，登高遠眺，沿著中國 104 國道和省道沙呂線的兩側，到處都是規格整齊的梯形茶園。每當早春時節，太陽自東方升起，薄霧隨著微風拂過，猶如為茶園披上了一層縹緲的輕紗。在朝陽的照射之下，老葉透露出翠綠，新葉還帶著一絲嫩黃，它們在霧靄之中時隱時現，猶如茶山精靈。白茶的新芽冒出來的時候，茸毛密實，壯實的茶芽上面還會掛著晶瑩的露珠，在陽光下閃爍著光芒。遠遠望去，好像茶芽上有一層薄霜，分外迷人。置身於這樣的環境之中，感受著清新的茶園微風，讓人不飲自醉，頓感空明。

　　《福建茶史考》記載：「白茶首先由福鼎創製的。」2012 年，福鼎白茶的製作技藝被列入中國國家非物質文化遺產正式目錄。「白茶的製造歷史先由福鼎開始，之後傳到建陽的水吉，再傳到政和。以製茶種類說，先有銀針，後有白牡丹、貢眉、壽眉；先有小白，後有大白，再有水仙白。」而綠茶中的白葉茶也被人叫做白茶，

卻不屬於白茶類。安吉白茶、寧波白茶，都是因為芽葉出現了變異，導致葉綠素缺失而呈現出白色，是加工而成的白葉茶，製茶分類依然屬於綠茶。現代中國各省所生產的銀針茶，也都不是白茶。如湖南所產的君山銀針，雖然也是用毫芽來做茶，沒有經過揉捻，但卻經過了殺青，所以應該屬於烘青綠茶或黃茶類。廣西生產的凌雲白毫，又叫做凌雲白毛茶，則屬於炒青綠茶。

　　福鼎白茶之中，以白毫銀針最負盛名。此茶色白如銀，細長如針，因而得名。正宗的白毫銀針又分為南路和北路，其中北路白毫銀針產自福鼎，堪稱茶中狀元，因其所選用的茶樹品種品質高於其他產地，所以茶葉級別也很高。福鼎白毫銀針珍品茶芽修長，滿披白毫，色白隱綠，閃爍如銀，素雅潔淨，纖纖秀美，品質絕佳，以獨特的形、色、香、味見長。論外形，其條索挺直，勻稱圓緊，芽頭肥壯，結實齊整，毫鋒畢露；論色澤，其銀白閃亮，光潤勝雪，銀裝素裹，茸毛厚密，針梗翠綠；論香型，其湯色杏黃，淺淡明淨，香氣清高，毫香持久，鮮醇嫩爽；論滋味，其清香甜美，醇厚回甘，口感舒適，沁肺怡人，茶韻悠長。難怪古人讚曰：「潔白似銀梭，纖細若繡針，柔嫩如雀舌」，令人賞心悅目。

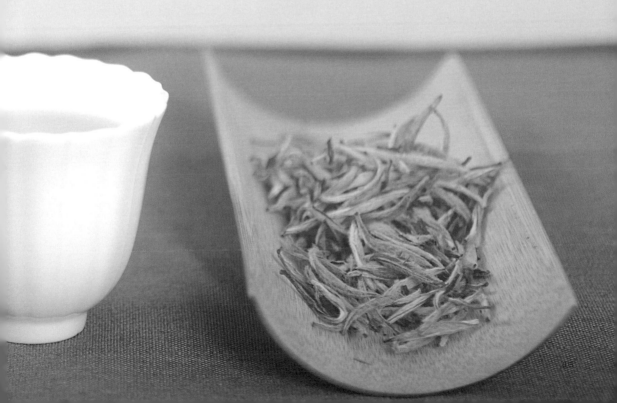

白毫銀針是微發酵茶，加工製作工藝非常考究，而最關鍵的一道工序則是萎凋。每年春天新茶發芽，在清明節臨近的時候，選擇一個天氣晴朗的好日子，農家採茶姐妹背著竹簍來到青青茶園，採摘大白茶樹新梢上的肥壯單芽。傳統的採摘方法有「十不採」，其中要求帶露者、細瘦者、紫色者、風傷、蟲傷與茶芽損壞者均不可採摘，這些限制保證了茶葉的品質。摘下的白茶青針要及時均勻地攤放在竹篩上，不可讓它們重疊，也不宜翻動，以免損傷了茶葉顏色。在陽光下曝曬到八九成乾時，用文火再烘焙半小時，在不炒、不揉、不捻的情況下使茶葉乾燥。經過初製後的茶葉，還要經歷一番仔細的挑揀才能成為白毫銀針。用這種方法製作出來的白茶，保留著茶芽天然純真的風味，最能體現中國古聖先賢飲茶的風采。

福鼎白茶有自己獨特的審美價值，有白如雲、綠如夢、潔如雪、香如蘭的美譽。品一杯福鼎白茶，最能讓人感受到「韻高致靜」的精神風範，以一顆寧靜、安穩、和樂的心去品飲，即可觸及到中國茶道的精髓。

● 黑茶之鄉：安化

湖北和湖南兩省，早在唐宋時期已經成為中國主要的產茶區，屬於山南茶區。這裡的氣候、土壤、降雨量非常適合種植茶樹，同時河流湖泊眾多，水系通暢，水路運輸便捷。元明時期封建朝廷推行與北方少數民族「茶馬互市」政策，兩湖地區成為重要茶產區之一。清末，太平天國起義軍攻陷南京，閩贛等東南省份的茶路受阻，於是晉商轉向兩湖交界的洞庭湖地區，將武夷山茶農種植和加工茶葉的技術在這裡大力推廣。很快形成了以洞庭湖邊的安化，兩湖交界的臨湘、赤壁為中心的外銷紅茶、磚茶的中心產區與加工製作基地。

位於洞庭湖邊的安化（今屬益陽市）是兩湖地區最早生產紅茶的地方，也是中國黑茶發源地之一，歷史上為中國黑茶的主要產地。唐代楊曄《膳夫經手錄》是最早記錄安化茶葉的文獻專著，所記載「其色如鐵，芳香異常」的「渠江薄片」即為安化黑茶的前身。明嘉靖 3 年（西元 1524 年）前，安化茶農發明黑毛茶初製加工技術。明萬曆 23 年（西元 1595 年）被定為「官茶」。安化縣自唐代就開始種茶，遠銷西北遊牧地區。西元 1644 年前後，茶商將安化黑毛茶運至陝西涇陽，並在這裡延伸出了一種加工壓製「茯磚」的工藝。到明末清初，晉商與安化茶人共同開闢了以

安化為起點，至中俄邊境恰克圖的「萬里茶路」，這是一條縱貫中國、連接歐亞，可與「絲綢之路」相媲美的國際商貿大道。

「茯磚」又叫做「涇陽磚」，它最大的特點便是獨有的「發花」工藝。這種工藝並不是茶農主動研發，而是在運輸過程中的順勢而為。黑毛茶經過幾千公里的遙遠路程，從安化運往涇陽時，在路上遇到陰雨天氣，就會受潮長出黃綠色的霉斑。茶商都以為這批茶壞掉了，可進入漢江之後，因為氣候乾燥，霉斑又消失了。這樣的黑毛茶在涇陽壓製成為磚茶後，內部仍然可以發現星星點點的黃綠色斑點，實際上這不是茶葉的霉變，而是在一定溫度和濕度下，微生物的一種「後發酵」現象，俗稱為「金花」。這種黃綠色的斑點是茶葉在後發酵過程中產生的冠突散囊菌，它影響了磚茶的生化成分和香氣成分，並帶來了獨特的「菌花香」，讓安化黑茶的「茯磚」擁有了獨特的風味。

千兩茶也是安化黑茶的代表，它是晉商在安化創製的圓柱形的「花卷茶」。這種茶每支淨重 1000 兩，約合 36.25 公斤，所以被稱為「千兩茶」。千兩茶用密封性很好的竹葉多層緊壓成捆後，既可以貯存也方便運輸，自然受到了人們的歡迎。這項工藝也已經被批准為國家級非物質文化遺產。在安化和益陽的黑茶廠中，這樣的傳統工藝依舊在延續，並且有了五百兩茶、百兩茶等系列。1939 年，中國黑茶理論

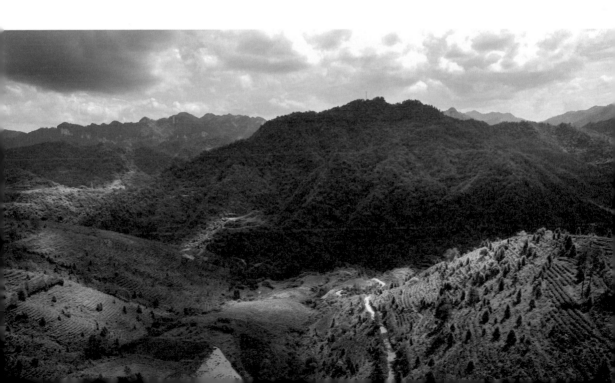

之父——彭先澤先生在安化試製黑磚茶獲得成功，讓安化誕生了中國第一片黑磚茶，從此這裡成為中國黑茶緊壓茶的搖籃。

安化黑茶成品由內質香味醇厚、帶松煙香、無粗澀味、湯色橙黃、葉底黃褐的黑毛茶加工而成。現行的安化黑茶系列產品包括湘尖、三磚、一卷。「湘尖」又被稱為「三尖」，指天尖、貢尖、生尖，區別在於原料等級的不同，「天尖」外形色澤烏潤，內質清香，滋味濃厚，湯色橙黃，葉底黃褐。「貢尖」外形色澤黑帶褐，香氣純正，滋味醇和，湯色稍橙黃，葉底黃褐帶暗。「生尖」外形色澤黑褐，香氣平淡，稍帶焦香，滋味尚濃微澀，湯色暗褐，葉底黑褐粗老。

「三磚」是指茯磚、黑磚和花磚。以安化黑毛茶為原料，經過篩分、拼配、渥堆、壓製定型、發花乾燥、成品包裝等工藝生產的塊狀安化黑茶成品。茯磚茶內的「金花」含豐富的營養素，對人體極為有益，「金花」愈茂盛，則品質愈佳，乾嗅有黃花清香。黑磚面色澤黑褐，內質香氣純正，滋味濃厚帶澀，湯色紅黃稍暗。花磚茶是四邊均具花紋的塊狀安化黑茶成品，特製的花磚茶採用一、二級安化黑毛茶原料壓製而成，普通花磚採用三級安化黑毛茶原料壓製而成。

「一卷」是指花卷茶，現稱安化千兩茶，以二級、三級安化黑毛茶為主要原料，經過篩分、揀剔、拼堆等工藝加工後，再採用氣蒸、裝簍、壓製、日曬乾燥等工藝加工而成。花卷茶外形呈長圓柱體狀，經過切割可以製成各種規格的茶餅，有千兩茶、五百兩茶、三百兩茶、百兩茶、十六兩茶等規格。

安化黑茶具有「降四高」（降血壓、降血脂、降血糖、降尿酸）的功效，還具有消食解膩、清熱解毒、緩解便秘、增進食欲等保健功能，已成為現代人崇尚的健康之飲。

● 鐵觀音之鄉：安溪

　　烏龍茶是中國六大茶類之中，最具漢民族特色的茶葉品類，由宋代貢茶龍團、鳳餅演變而來，創製於清雍正年間。《安溪縣誌》中記載：「安溪人於清雍正三年首先發明烏龍茶做法，之後傳入閩北和臺灣。」烏龍茶作為中國特有的茶類，主要產於福建、廣東，以及臺灣，而這其中，又尤以福建安溪的鐵觀音為代表。

　　福建所產的名茶，最早有記錄的應該是宋代的北苑茶，它產自福建省建甌市鳳凰山周圍，而北苑茶名揚天下之後，元、明、清朝都選擇將這裡作為貢茶的產地。現今所說的烏龍茶，則是安溪人仿照武夷山茶的製法，改進工藝製造出來的一種茶。

　　安溪產茶歷史悠久，宋元時期就已經成為寺院和農家的主要產業。《清水岩志》有載：「清水高峰，出雲吐霧，寺僧植茶，飽山嵐之氣，沐日月之精，得煙霞之靄，食之能療百病。老寮等屬人家，清香之味不及也。鬼空口有宋植二、三株，其味尤香，其功益大，飲之不覺兩腋風生，倘遇陸羽，將以補茶話焉。」

　　在安溪流行著這樣一句話：「透早一杯茶，贏過百醫家。」絕大部分安溪人的清晨，都是被一杯清香四溢的鐵觀音喚醒的。上至耄耋老者，下至垂髫小兒，無一不愛茶、嗜茶、習茶、敬茶。在中國六大茶類和眾多茗品中，鐵觀音品質最為獨特，最具魅力。沖泡鐵觀音時，開啟杯蓋隨即芬芳撲鼻，滿室生香，茶湯醇爽甘鮮，回甘帶蜜味。此外，鐵觀音還具有降血脂、降血壓、防癌、抗衰老等保健功能。

　　安溪鐵觀音，水袖輕揚，綠衣登場，回眸一笑，傾倒國人，它成為中國茶文化的一道獨特風景。有宋代貢茶龍團、鳳餅之長，卻無其短。它獨特的「觀音韻」，清香雅韻；「七泡餘香溪月露，滿心喜樂嶺雲濤」，讓人沉醉。安溪鐵觀音的三大

主要產區是安溪西坪、祥華、感德三鎮，也就是人們常說的「內安溪」。這裡群山環抱，峰巒綿延，雲霧繚繞，年平均氣溫 15 ～ 18℃，全年無霜期 260 ～ 324 天，年降雨量 1700 ～ 1900 毫米，相對濕度在 78% 以上，有「四季有花常見雨，一冬無雪卻聞雷」的諺語。這裡的土質大部分都是酸性紅壤，pH 值為 4.5 ～ 5.6，土層深厚，綜合這些條件，為茶樹生長提供了絕佳的條件。

安溪所產的鐵觀音分為觀音王、一等、二等、三等幾個級別，優質的鐵觀音乾茶葉片表面帶著白霜。將它投入茶壺，可聽到「噹噹」聲，這是因為鐵觀音葉身沉重，聲音清脆者為上，聲音喑啞者為次。沖泡之後的鐵觀音湯色金黃、濃豔清澈，葉底肥厚明亮、葉背外曲，具有綢面光澤，這都是上品鐵觀音獨具的特徵。

「七泡有餘香」是人們對鐵觀音的讚譽，泡飲鐵觀音的方法也獨成一家。家庭泡飲鐵觀音多用蓋碗，以沸水沖泡，用蓋子刮去泡沫後快速將茶沖倒進公道杯，濾去碎茶葉。這道茶水是為了溫潤茶葉，並不飲用，故而快沖快出為好。再取第二道沸水沖泡出的茶水，細細品味鐵觀音獨特的韻味。品飲時要先觀湯色，再聞茶香，最後細啜入口，口喉回甘，心曠神怡。

有了茶香，自然也會有獨特的茶俗。作為鐵觀音之鄉，安溪的茶俗已經延續一千多年，滲入到了當地人生活的每一個角落，「未說天下事，先品觀音茶」也成為了安溪人熱情好茶的象徵。

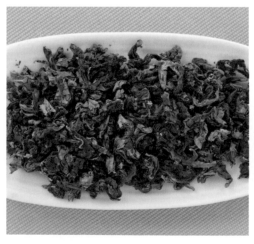

　　在古代安溪的婚俗之中，茶葉就扮演了重要角色。男女婚期既定，男方就要準備聘金和當地產的上好茶葉，在婚期之前若干日送到女方家裡。在婚宴之上，新郎新娘還要為客人敬茶，賓客們也會用吉祥話來逗趣助興，比如，「喝茶吃甜，祝願新郎新娘明年生後生」等，讓婚宴的氣氛更加融洽。到了婚後一個月，安溪還有「對月」的習俗，也就是新娘子返回娘家拜見父母。此時，娘家要讓女兒帶著精心挑選的茶苗回到夫家，表達對新人未來的美好祝願。

　　安溪茶俗之中最具代表性的當推「茶王賽」。每次到了新茶上市的時候，茶農們都會帶著自家製作的上好茶葉聚在一起，讓有威望的茶師來主持活動，人人都可以參與評議，對新茶從「形、色、香、韻」等多個方面進行謹慎品評，當場評選出今年的「茶王」，然後眾人會敲鑼打鼓地將「茶王」歡送回家。隨著近年來安溪茶葉的蓬勃發展，這種鬥茶的習俗已經成為安溪乃至整個閩南的風俗。

　　安溪鐵觀音獨特而深厚的文化底蘊，傳達了「純、雅、禮、和」的茶道精神，讓安溪備受讚揚。它不僅是飲用佳品，更代表著一種藝術的神韻，一種感恩自然、敬重茶農、誠待茶客的精神。

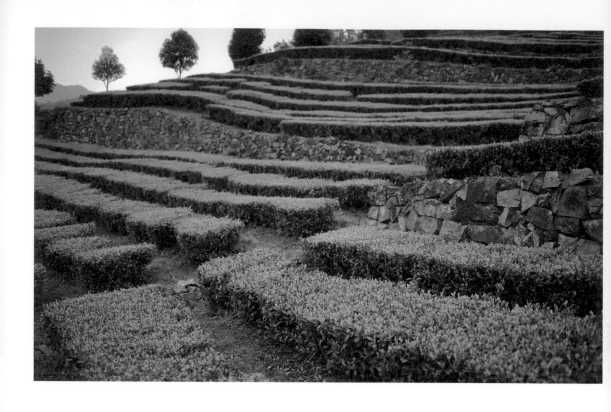

㈣ 碧螺春之鄉：蘇州

　　蘇州是一個與茶有著深厚淵源的地方。唐朝貞觀年間，「茶聖」陸羽來到蘇州虎丘，並在這裡開山種茶，品評蘇州水質、茶葉。至宋代，名茶水月茶、虎丘武岩茶、天池茶、陽山白龍茶就讓蘇州聞名遐邇。而到了明清時期，碧螺春成為「天下第一茶」。據明《隨見錄》記載：「洞庭山有茶，微似芥而細，味甚甘香，俗稱『嚇煞人』。產碧螺絲峰者尤佳，名碧螺春。」這是關於碧螺春茶最早的記錄，由此可見，這一中國名茶的出現始於明代。

　　碧螺春的產地洞庭山位於蘇州吳中區太湖，洞庭山分為洞庭東和洞庭西，這裡氣候宜人，年平均氣溫在 15.5 ～ 16.5°C，年降水量為 1200 ～ 1500 毫米。洞庭西山聳立在湖心，常年氣候溫和，雨量充沛，冬暖夏涼，空氣清新。洞庭東山則像是一艘大型航空母艦屹立在太湖水面之上，水氣彌漫，雲霧繚繞，土壤呈弱酸性或酸性，質地疏鬆，適宜植物生長。而這裡的山中遍種茶樹和果木，常見的果木有橘子樹、石榴樹、柿子樹、桃樹和白果樹，它們和茶樹夾雜在一起。茶香四溢，果香飄飄，茶吸果香，果染茶味，互相映襯，各取所長。

得益於洞庭山得天獨厚的地理環境，洞庭碧螺春有了天然的果味茶香，和其他名茶相比，它更具有自己的獨特風味。

每年春分到穀雨前後，洞庭山上遍布著採茶人。由於在清明前採摘的茶葉品質最好，所以每到這個時節，採茶人會在清晨就開始工作，採摘一芽一葉，茶芽的長度一般在 1.6 ～ 2 公分，通常早晨 9 點之前就結束採茶。中午之前，茶農會將採摘好的茶葉進行分揀，剔除不符合標準的魚葉、老葉和過長的梗莖。通常，分揀 1 公斤茶芽需要 2 ～ 4 小時。但由於碧螺春都是選用最嬌嫩的一芽一葉來製作，所以製作 1公斤成品碧螺春需要 13.5 萬～ 15 萬顆茶芽。

成品碧螺春茶外形卷曲似螺，條形均勻，白毫披露，條索緊密重實。沖泡的時候，茶葉會立刻下沉，不會浮在水面，所以它也有一個外號叫做「銅絲條」。因為碧螺春白毫披身，所以又被叫做「滿身毛」。洞庭山所產的碧螺春有「一嫩三鮮」的美譽，「一嫩」是指它的芽葉幼嫩，芽大葉小；而「三鮮」指的是色鮮豔、味鮮醇、香鮮濃。色澤銀綠隱翠、柔和鮮豔的碧螺春，茶湯碧綠清澈，葉底嫩綠亮麗，透著濃郁的果香，這都是洞庭山給予它的饋贈。

在上千年的茶史中，蘇州的茶道名家為茶文化意境的提升做出了大量貢獻，其中不乏詩詞大家和畫家。蘇州人陸龜蒙是唐代著名詩人，他歸隱之後，出門只坐船，隨行只帶著書和茶，為世人留下了名作〈茶具十詠〉。而北宋的丁謂，雖然是一個

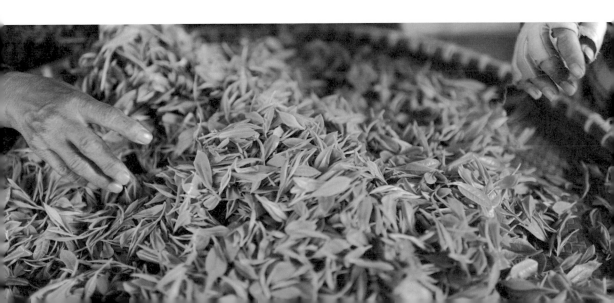

政治上的佞臣，但他在文學藝術方面卻造詣頗深，善書畫、音律和弈棋，尤其精於茶藝和茶道，曾經擔任全國最高茶官，撰寫了著名的〈茶圖〉，將蘇州的茶香記錄在文字之中。南宋詩人范成大，晚年寓居在蘇州郊野石湖，號石湖居士，他擅長寫農耕田園生活，其詩作〈田園四時雜興〉便描寫了蘇州茶人的悠閒生活：「蝴蝶雙雙入菜花，日長無客到田家。雞飛過籬犬吠竇，知有行商來買茶。」

　　生活在蘇州的明代畫家唐伯虎和文徵明，也曾經為蘇州茶事添彩。唐伯虎的茶畫、茶詩非常著名，傳世的茶畫〈琴士圖〉、〈事茗圖〉、〈品茶圖〉等，具有極高的藝術價值。其〈品茶圖〉上自題的茶詩「買得青山只種茶，峰前峰後摘春芽。烹前已得前人法，蟹眼松風娛自嘉。」既說明了詩人精湛的茶藝，也傳達了蘇州人深厚的茶道底蘊。而文徵明在茶道方面的造詣，堪稱蘇州首位。現傳於世的文氏茶畫有〈陸羽烹茶圖〉、〈惠山茶會圖〉、〈喬林煮茗圖〉、〈茶事圖〉、〈品茶圖〉等。在〈品茶圖〉上，文徵明題詩描寫飲茶場面：「碧山深處絕纖埃，面面軒窗對水開。穀雨乍遇茶事好，鼎湯初沸有朋來」。

　　與唐伯虎、文徵明同時期的蘇州人祝枝山、徐禎卿也都是茶藝的行家，其後的文壇領袖王世貞也是一位茶道大家，他曾經用優美的文辭撰寫了一首名茶詞〈解語花‧題美人捧茶〉，將佳人、佳茗、佳境描繪得異常清麗。

　　人傑地靈的蘇州不僅孕育了天地之間的好茶，還讓這裡的人們得到了茶的滋養，煥發出了令人讚歎的絕世才情。一杯清水在手，添入香茶几許，讓山溫水軟的蘇州更顯風雅。

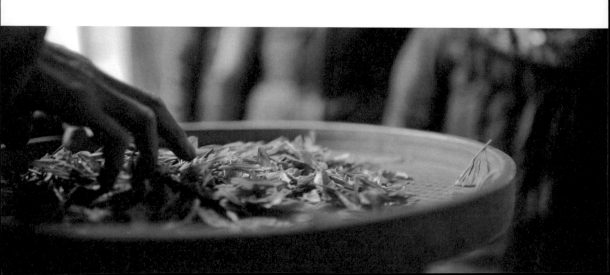

《茶經》名茶：跟著陸羽選茶

陸羽在《茶經・八之出》中指出了中國各地最佳的產茶區，雖然他所使用的是中國唐朝時期的版圖，但對於今天的茶友來說，依舊有很強的借鑒意義。你會發現，唐代的名茶和如今的名茶有很大的差異，但也有極深的淵源。那些曾經備受推崇的產茶區，如今仍有不少地方憑藉自身的天然優勢出產著優質的茶葉，這些曾經獲得「茶聖」垂青的茶，和當初相比有什麼區別，又該如何選擇這些茶葉呢？

● 山南道：紫陽茶

陸羽按照唐朝貞觀十道的劃分，將山南道峽州所產的茶列為《茶經・八之出》中第一位的好茶。峽州大約是指當時的夷陵郡，管轄地區為夷陵縣，也就是今天的湖北宜昌地區。當時產於這一地區的茶葉品類非常豐富。

而山南道之中陝南地區的名茶不比南方名茶差，並且具有悠久的產茶歷史，是西北地方最大的產茶區，也是唐代的七大茶區之一。陝西茶之中最著名的當屬紫陽茶，唐代將產於漢中、鎮巴、西鄉、安康、嵐皋茶區的茶都稱為紫陽茶，在當時已經屬於名茶。而 20 世紀 60 年代以來，陝南和川北地區臨近紫陽茶區所產的茶，都統稱為紫陽茶。紫陽茶分為櫧葉種和大葉泡兩種，由於本身品種優良，所處地理位置是中國茶區緯度的最北緯，一般生在海拔 400 ～ 800 米的山坡上，適合茶樹的土壤絕大部分為黃棕壤，有機質含量豐富，茶樹生長季節水熱資源充沛，非常有利於茶樹生長，被公認為是地球上同緯度地帶中最適合茶樹生長的地方。這裡還是天然富硒區，所以紫陽茶茶味獨特、硒元素含量高。相較於南方，北方的降雨量偏少，所以茶葉的生長週期比較長，生產習慣和採摘次數也因此不同，讓紫陽茶保留了天然茶的特色。

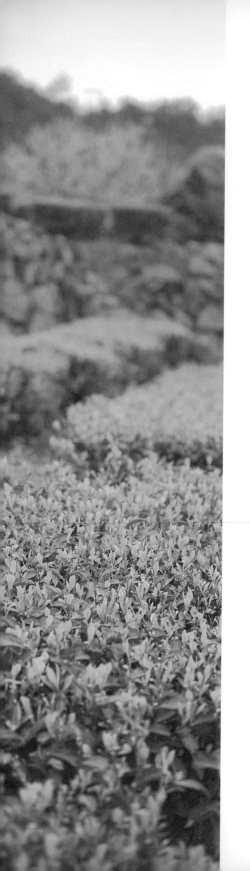

而優質的紫陽茶具有葉質厚、品質好、化學成分比例高的特點，它濃度大、耐沖泡、入口苦、回味甜，還可以助消化、去脂肪，有益人體健康。

紫陽縣所在的安康市，產茶歷史超過 3000 年，相傳茶之祖神農氏就是在陝西促成了最早的飲茶習俗。早年間，漢中是紫陽茶運銷西北的最大集散地，大部分紫陽茶都沿著漢江運輸到漢中，然後轉換駱駝載運，越秦嶺、走天水，行銷大西北。新中國成立之後，紫陽茶依舊是以運銷西北地方為主，隨著人們對它價值的認可，也逐漸走向國際。

紫陽是富硒地區，微量元素硒被茶樹吸收轉變為有機硒蛋白。科學家發現，烏龍茶之所以具有抑制癌細胞生長的作用，全靠其中豐富的硒元素，而紫陽茶中所含的硒元素比烏龍茶更豐富，因此備受重視。紫陽茶的珍品為紫陽毛尖系列，分翠峰、銀針、翠芽等，其芽葉嫩壯勻整，白毫顯露，色澤翠綠，香氣高長帶花香，湯色嫩綠明亮，滋味鮮美、回甘，葉底嫩勻成朵，品質出眾。

在得到茶友認可的同時，市面上也出現諸多以普通綠茶冒充紫陽茶的現象，為了甄別出真正的紫陽茶，可以通過眼看、鼻聞、手摸、口嘗的方法進行綜合判斷。

眼看：紫陽茶有自己獨特的形狀，辨別的時候要觀察它是否都是杆形的，乾茶顏色是否綠裡透黃。如果外形出現圓顆粒狀，或者顏色過分翠綠，都不是真正的紫陽茶。此外，還可以結合茶葉的色澤來仔細辨別，用手抓一把茶葉後，在白紙或者盤子裡

攤開，細心觀察茶葉的色澤，顏色均勻一致，顯露出並不顯眼但卻很自然的黃綠相間顏色，則說明是真紫陽茶。

鼻聞：天然的紫陽茶具有較濃的嫩香、清香或栗香，如果在深深聞嗅的時候感受到其他夾雜的氣味，則有可能不是真正的紫陽茶。

手摸：真正的紫陽茶乾茶雖然不會特別光滑，但卻有一種獨特的油潤感，在觸摸的時候可以通過指尖感受。如果茶葉的表面過於光滑，則有可能不是真正的紫陽茶。

口嘗：判別是否為真正的紫陽茶，口嘗是最關鍵的一步。真正的紫陽茶富含胺基酸，平均值最高的是紫陽大柳葉，胺基酸含量可以達到 3.46%。而且它的咖啡鹼含量也很高，一般茶葉中咖啡鹼含量為 2% ～ 4%，而品質滋味好的茶葉一般咖啡鹼含量較高。紫陽茶群體中，除紫陽圓葉含 2.51% 外，其餘均在 4% 左右。紫陽茶咖啡鹼含量最高，可以達到 4.43%。這些特點讓紫陽茶擁有了自身獨特的茶香：栗香濃郁、濃而不澀、醇厚回甜。

用白瓷茶碗沖泡一杯正宗的紫陽茶，五分鐘之後倒出茶湯，聞一聞杯中葉底的香氣，可以感受到茶的嫩香或栗香，茶湯滋味醇厚，不會出現滋味苦澀或淡而無味的現象。而且紫陽茶茶湯冷卻之後，雖然湯色會變黃，但依舊可以保持清亮狀態。若茶湯保持清湯綠葉，或變渾濁且葉底發白，則有可能不是真正的紫陽茶。

● 浙西道：顧渚紫筍

在古籍之中，浙江西道簡稱為浙西，所管轄的範圍大致在今天的安徽、江蘇兩個省分，以及長江以南、浙江富春江以北和以西、江西鄱陽湖東北角一帶。浙西節度使駐在潤州，也就是今天的江蘇鎮江市。

在陸羽的評選標準之中，浙西道最好的茶產自於湖州，湖州大約為現在的浙江湖州市、長興縣、安吉縣、德清縣東部一帶。在唐天寶年間，這裡被更名為吳興郡，唐乾元初年被稱為湖州。作為中國最古老的茶區之一，湖州也是茶文化的發源地之一。陸羽曾經隱居的苕溪就歸屬於湖州，他曾在這裡潛心考察，並著作了《茶經》。

《新唐書‧地理志》中記載，湖州出產的紫筍茶是當地的貢品，唐代楊曄所著《膳夫經手錄》記載：「湖州顧渚紫筍茶，自蒙頂之外，無出其右者。」紫筍茶自古以來就廣受讚譽，唐代大歷年間，湖州刺史在顧渚山中的金沙泉邊設立了貢茶院，專門為皇家採製貢茶。後來貢茶院的規模日益龐大，到唐武宗會昌年間，在這裡專門從事茶葉採製的茶工有三萬多人。可就算是這麼多人，也需要好幾個月才可以完成工作任務。根據歷史資料記載，這裡每年向宮廷進貢的紫筍茶足足有兩萬多斤。

　　顧渚山位於湖州市長興縣西北部，海拔 355 米，西北緊鄰著黃龍頭、啄木嶺、懸臼山、烏頭山等天目山餘脈，形成了阻擋冬季寒流的天然屏障。東面距離太湖僅有十公里，春夏時節的東南風會將太湖水面溫暖潮濕的空氣帶進山谷，茶樹就是在這樣的環境之下生長。這裡豐富的植被為喜蔭怕曬的茶樹提供了庇護，而山中土壤富含氮、磷、鉀等元素，土層深厚，更為紫筍茶的品質奠定了基礎。

　　紫筍茶芽葉微紫、嫩葉背卷似筍。陸羽在《茶經》中曾經說：「陽崖陰林，紫者上，綠者次；筍者上，芽者次。」而紫筍茶完全符合陸羽眼中最上等茶葉的特徵，因而得名。唐代時期，紫筍茶被製作成為茶餅進貢，而到了宋代則製作成為龍團茶，明代之後改為芽茶。現在的紫筍茶形態也大不同於前，根據芽葉的大小分開採摘，形成了紫筍、旗芽、雀舌等不同的品類。

　　標準的紫筍茶是一芽一葉或者一芽二葉初展，在清明前到穀雨期間採摘，屬於半烘炒型綠茶。成茶芽挺葉長，形似蘭花，色澤翠綠，銀毫明顯。在選購紫筍茶的時候，可依照以下幾個特徵進行甄選：

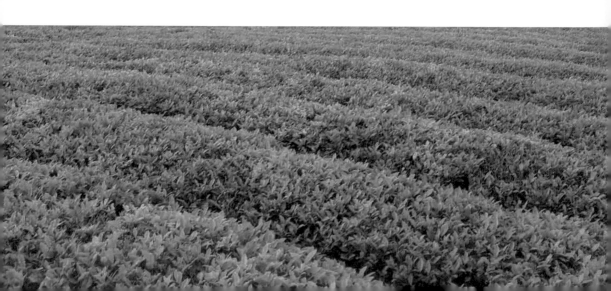

看乾茶：紫筍茶芽色帶紫、芽形如筍、葉底肥壯成朵，優質的紫筍茶茶葉還要求白毫顯露、芽葉完整、細嫩緊結、色澤綠潤。

　　看湯色：紫筍茶有著優異的內質，沸水沖泡後的茶湯碧綠如茵、噴香撲鼻、滋味鮮醇、湯色明亮。葉底細嫩，經過熱水浸泡之後的茶葉舒展，呈蘭花狀。

　　品茶味：紫筍茶富含茶多酚與維生素 C，具有活血化瘀、預防動脈硬化的功效。經過沖泡後茶香孕蘭蕙之清，味道甘醇而鮮爽，因此有「青翠芳馨，嗅之醉人，啜之賞心」之譽。

　　作為上品貢茶中的「老前輩」，紫筍茶更被陸羽論為「茶中第一」，千百年來人們對紫筍茶都不吝讚美，更讓它屢屢成為名品。如今，精益求精的現代製茶技術與高品質的產地培育技術結合，紫筍茶還將繼續在歷史長河之中散發魅力。

⊜ 浙東道：餘姚仙茗

　　與浙西道最為臨近的浙東道，也是產茶的主要區域。陸羽認為，這一區域中最優質的茶葉產自越州。唐代的越州所管轄的區域包括今天的浙江衢江流域，浦陽江流域以東地區、包括寧波、餘姚、東陽、天臺、台州一帶。

　　對於越州茶，陸羽有非常深入的瞭解，他在《茶經》和其他文字記錄中反覆提及越州，評判浙東茶區時，認為越州茶是所有茶中的上品，而這其中又以唐代的名茶餘姚仙茗和剡溪茶為最。

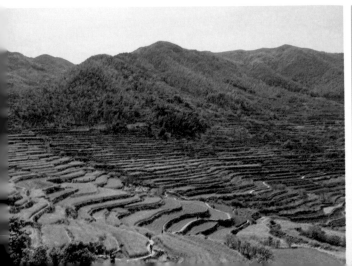

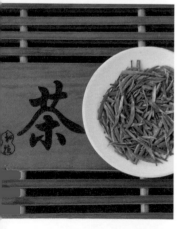

　　餘姚位於浙江寧紹平原，地處長江三角洲南翼，東與寧波江北區、鄞州區相鄰，南枕四明山，與奉化、嵊州接壤，西連紹興上虞，北毗慈溪，西北於錢塘江、杭州灣中心線與海鹽縣交界。《風土記》記載，餘姚為舜文庶所封之地，舜姓姚，所以給這片土地取名為餘姚。

　　餘姚的四明山是道教聖地。陸羽《茶經》中記載了一個關於餘姚茶的小故事，仙家道人丹丘子發現四明山中有大茗，便惠澤餘姚人虞洪，讓他入山採摘。這種茶具有神效，是仙家服用之物。南朝醫藥家、道士陶弘景在《名醫別錄》中記載：「茗茶輕身換骨，昔丹丘子、黃山君服之。」詩僧皎然也曾經寫過：「丹丘羽人輕玉食，採茶飲之生羽翼。」道教修道，佛教念經，皆用茶解渴驅困、提神醒腦，以得到精神世界的昇華。而餘姚茶似乎和道家的關聯更加密切一些，四明山中深厚的地域文化處處可見道人與茶的影子，餘姚大嵐茶鄉的茶仙祠供奉的正是這位「茶仙」丹丘子。

　　陸羽在《茶經》中寫了諸多餘姚的茶事，而全書唯一有名號的茶葉便是餘姚仙茗。餘姚仙茗茶又叫做瀑布仙茗茶，皆因陸羽說「餘姚縣生瀑布泉嶺曰『仙茗』」，因而有了這個名字。在唐代之前，人們很少用「茶」這個字，而是把茶稱為「荼」、「荈」，吳越一帶又多稱「茗」，所以《茶經》寫「瀑布仙茗」，說明此茶在唐代之前就已經享有了盛譽。

　　餘姚仙茗的採摘時節在穀雨之前。每斤餘姚仙茗需要大約 2 萬片鮮芽葉，需要經過殺青、輕揉、二青理條、炒乾四道工序。明代之後，餘姚仙茗的製作工藝曾一度失傳，到 1979 年才重新被整理發現。判別優質餘姚仙茗時，可以從外形、茶湯等方面入手，外形緊密、苗秀略扁、色澤綠潤、茶湯香氣清鮮、滋味鮮醇者為上品餘姚仙茗。

⑭ 黔中道：湄潭翠芽

陸羽所生活的唐代，黔中道的轄區大約包含現在的四川和貴州大部分區域。這一地區在漢代的時候就已經有產茶的記載，陸羽在《茶經》中也對這一地區的茶給予了讚賞。

黔中地區海拔較高，溫度相對較低，日照時間較短，茶葉中含有豐富的鋅、硒等微量元素，這成為其他品類的茶葉無法比擬的優勢。而黔茶古老而神秘的歷史，更讓人們對它充滿了好奇。這一地區是茶樹原產區的中心地帶，茶文化由此發祥。貴州高原至今仍保留著古茶樹群落和世界上獨一無二的茶籽化石，以及最古老的民間茶文化。

湄潭翠芽產於貴州高原東北部素有「雲貴小江南」美稱的貴州湄潭縣，也就是陸羽在《茶經》中所指的夷州。清代《貴州通志》中記載：「湄潭雲霧山茶有名，湄潭眉尖茶皆為貢品。」這種眉尖茶就是湄潭翠芽的前身。經過數百年的發展，湄潭翠芽已成為貴州名優綠茶的典型代表，經過攤青、殺青、提香等工序加工後，產品的外形扁平直滑、勻整綠潤，香氣持久，滋味鮮爽，湯色明亮，葉底嫩綠鮮活。與西湖龍井相似的茶性，讓它一度獲名「湄潭龍井」，直到新中國成立後才改名叫做「湄江茶」。此後，湄江茶又改名叫做「湄江翠片」，一直到21世紀才正式將湄潭縣所產的扁形綠茶統稱為「湄潭翠芽」。

如今的湄潭縣有28萬畝茶園，分布在全縣15個鄉鎮。去到湄潭的各個鄉鎮，都可以搜集到當地的茶葉，其中被譽為「中國西部茶葉專業村」的核桃壩、永興鎮、興隆鎮、黃家壩等，都有茶葉加工廠和茶莊。清明前後採摘的湄潭翠芽品質最高，但要辨識真正優質的湄潭翠芽還需要睜大眼睛。

看外形：湄潭翠芽茶是扁形茶，特級的湄潭翠芽是以單芽或一芽一葉初展作為原料加工出來的，茶葉外形扁平，好像葵花籽一樣，而且色澤綠翠。

聞茶香：湄潭翠芽的葉底色澤主要由葉綠素和氧化產物、葉黃素、類胡蘿蔔素、花青素等構成。用85℃的熱水沖泡湄潭翠芽，可以讓它的成分更加充分地溶解，水溶性色素可以完全融到茶湯之中。特級茶在沖泡五分鐘之後，茶的湯色、香氣和

滋味都進入最佳狀態，茶湯的香氣清芬悅鼻，有非常明顯的栗香，而且伴有新鮮的花香。

品茶湯：優質的湄潭翠芽含有豐富的茶多酚、兒茶素，除了可以起到很好的殺菌作用，還可抑制血管老化、降低癌症的發病率。沖泡之後的茶葉在杯中勻整飄舞，茶湯滋味非常醇厚，回味甘甜，湯色黃綠明亮，足以與碧螺春的極品「龍井獅峰」相媲美。

沖泡湄潭翠芽的時候，可以選用玻璃杯，便於欣賞茶湯和茶舞，每次沖泡取 5 克茶葉，用 85°C 的熱水沖到玻璃杯七分滿即可。水溫過高或過低，對於茶湯和茶香均有影響，使用 75°C 的水溫沖泡時，很多物質沒有被充分析出，所以茶湯顏色清亮而茶香不足。使用 95°C 的熱水沖泡的時候，多酚類化學成分會自動氧化縮聚，導致茶湯顏色變黃。而湄潭翠芽原料較嫩，茶葉之中的芳香物質會充分釋放，讓茶香得到加強。綜合比較之下，85°C 的水溫最適宜沖泡特級的湄潭翠芽，既可保證茶湯透亮、香氣濃郁，還能確保茶多酚含量和胺基酸比例協調。

卷九

茶之略

烹茶無客至，得味有詩來

經典解讀

九之略

　　其造具，若方[1]春禁火[2]之時，於野寺山園，叢手[3]而掇[4]，乃蒸，乃舂，乃拍以火乾之，則又棨[5]、撲、焙、貫、棚、穿、育等七事皆廢[6]。

1 **方**：指當時，正在那個時候。

2 **禁火**：指寒食節，一般在清明節之前一日或二日，家家戶戶禁火，只吃冷食。

3 **叢手**：眾人一起動手。

4 **掇**：採摘的動作。

5 **棨**：一種錐刀，用於在茶餅上面鑽孔，好將茶餅穿起來。

6 **廢**：廢除，作廢，用不到。

　　選擇製作茶葉的器具時，應該根據當時的情況來定。如果是春季寒食節前後，在野外的寺院或者山間的茶園裡，大家一起動手來採茶，當場就可以進行蒸熟、搗碎、用火烘乾的工作，那就不用其他工具。如果是這樣的話，平常製茶使用的棨、撲、焙、貫、棚、穿、育七種工具就都可以省略了。

---| 原文 |---

其煮器，若松間石上可坐，則具列廢。用槁薪、鼎[1]鑼[2]之屬，則風爐、灰承、炭檛、火筴、交床等廢。若瞰泉臨澗，則水方、滌方、漉水囊廢。若五人已下，茶可末而精者，則羅合廢；若援藟[3]躋[4]岩，引絚[5]入洞，於山口炙而末之，或紙包合貯，則碾、拂末等廢。既瓢、碗、竹筴、札、熟盂、鹺簋悉以一筥盛之，則都籃廢。

---| 注釋 |---

1 鼎：古人用來煮食物的器具，通常
　有三足兩耳。

2 鑼：外形和功能與鼎類似的器具。

3 藟：指藤蔓。

4 躋：攀登，到達。

5 絚：粗大的繩索。

---| 譯文 |---

　　選擇煮茶工具的時候，也要靈活。如果在山澗
松林間煮茶，茶具可以放在石頭上，擺放茶具的床
和架都可以省略。如果用乾柴、枯葉、鼎來燒水，
那麼風爐、灰承、炭檛、火筴、交床等工具都可以
不用了。如果是在溪水邊煮茶，那麼水方、滌方、
漉水囊都可以省略。如果一起出遊喝茶的人少於五
個，則可以充分碾茶，讓它變得更加精細，羅篩就
可以省去不用。如果是想攀登高山，或者想要順著
粗大的繩索進入山洞，那就要提前把茶烤好、搗碎，

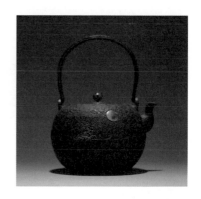

用紙包起來或者用盒子裝起來。做了這些工作之後，碾和拂末就都可以不帶了。
如果瓢、碗、竹筴、札、熟盂、鹺簋這些工具都能裝進筥裡，那麼都籃也就用不
著帶了。

但城邑之中，王公之門，二十四器[1]闕[2]一，則茶廢矣！

1 二十四器：指飲茶的時候最完備的二十四種器具，也可以指代所有飲茶所用的器具。

2 闕：意同缺。

不過，如果是在都市之中，在貴族家中飲茶，那麼所有的器具都應該完備，二十四器缺少任何一樣，都會讓飲茶失去風味。

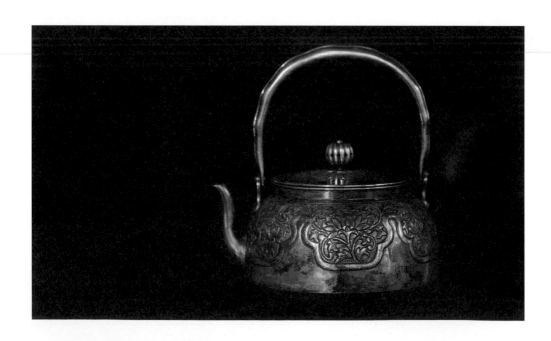

「奪得千峰翠色來」：
茶具之中的時代之美

　　飲茶離不開茶具，茶具的存在是飲茶過程中不可或缺的。飲茶的過程，就是使用茶具的過程，也是領略茶文化精神的過程。隨著茶文化的不斷發展、興起，對專業茶具的要求也愈來愈高，而更多專業茶具的出現和發展，也提升了飲茶的文化品味和審美情趣，形成了積極的良性循環。雖然陸羽在《茶經·九之略》之中告訴大家，在不同的環境之中飲茶，可以省去某些不必要的茶具，但對於千百年來嗜茶的人們來說，有一些茶具是絕不可省的，它們本身就是那個時代茶人的縮影。

● 唐茶文化與越窯青瓷茶具

　　唐朝時期，國家統一、經濟繁榮，是茶文化從萌芽走向成熟的階段。這一時期的茶人推崇煎茶法，用釜來煮，用碗來喝。陸羽在這一時期著述《茶經》，對唐代茶文化的發展狀況進行了完整的概括和闡釋，讓後人瞭解到當時的茶飲文化。根據唐時的飲茶風俗和茶事規律，陸羽提出了一整套的茶具、茶器、烹茶、品飲方式，展示出了嶄新的茶文化精神，這種精神正是在茶的品飲過程中通過使用茶具完成禮儀所體現的。

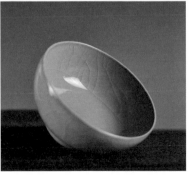

　　社會經濟的發展為人們帶來了相應的生活方式，茶具也一樣隨著社會變革而分立，賦予茶飲形式以新的文化內涵。陸羽對於茶具的規範在唐代產生了極其深遠的影響，在《封氏見聞錄》中記載：「楚人陸鴻漸為茶論，說茶之功效，並煎茶炙茶之法，造茶具二十四事，以都籠統貯之。遠近傾慕，好事者家藏一副。」如果當時存在網路購物的話，在陸羽的引導下，商家絕對會製造出一系列「暢銷商品」，他所提到的二十四茶具已經成為當時人們不可或缺的收藏之物。

　　根據陸羽所列出的茶器，可以看到唐代的飲茶工具：有包括茶碗、茶甌的飲茶器，也有茶釜、風爐這樣的煮茶器，還有貯茶器茶盒，研磨茶器茶臼。此外，當時還出現了一種飲茶專用的飲杯，稱之為「盞」。為了避免高溫的茶湯燙傷手指，唐末時期還出現了盞托的雛形。這些改變讓茶器變得更加完備，更加實用，裝飾性上也更上一層樓。工匠藝人還會根據茶會（當時較盛行）與獨酌等不同場合需求，設計、生產出不同規格的茶碗和茶甌。

對於飲茶茶具的優劣，陸羽也有精闢的分析，他認為：「碗，越州上，鼎州次，婺州次，岳州次，壽州，洪州次。」在他的眼中，產於越州的瓷碗是最佳的飲茶器，但也有一些人認為邢州瓷比越州瓷更好一些，對此陸羽認為「若邢瓷類銀，越瓷類玉，邢不如越，一也。若邢瓷類雪，則越瓷類冰，邢不如越，二也。邢瓷白而茶色丹，越瓷青而茶色綠，邢不如越，三也。」從質地、顏色和對茶湯的烘托三個方面，陸羽都認為越州瓷更勝一籌。

作為最能代表唐代飲茶文化的名品，茶碗是越窯瓷器的最大宗。茶碗的造型到了唐代中晚期更加富於變化，有荷花形、荷葉形、海棠形、葵口形、菱形等各種花口樣式的茶碗，造型愈來愈優雅別致。在上林湖越窯遺址的考古發掘中，碗的數量最多，造型樣式也最豐富。其中代表越窯青瓷技術和藝術最高水準的，應為「秘色」青瓷茶碗。「秘色瓷」是越窯青瓷中的極品，被當作貢瓷。因其屬宮廷專用，配方、釉色、形製和燒製技術等都嚴加保密，鮮為人知，故以「秘色」相稱。最早提到越窯秘色瓷器的是唐代陸龜蒙那首有名的〈秘色越器〉詩：「九秋風露越窯開，奪得千峰翠色來」，詩人盛讚越窯秘色瓷的釉色為「千峰翠色」。另外在中國歷史博物館、陝西歷史博物館和陝西省扶風縣法門寺博物館都藏有越窯秘色釉瓷碗，皆器形優美，器口多呈五曲葵花瓣形，釉色呈青綠、湖綠之色，青翠優美，釉面晶瑩滋潤，如冰似玉，堪為越窯青瓷之精粹。

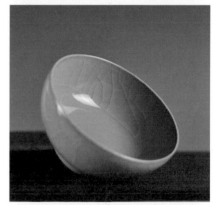

與三國兩晉時期青瓷以多種多樣的題材和技法進行裝飾不同，唐代越窯青瓷則以素面為主，僅有一些簡單生動的刻花、畫花，充分地展示了越窯青瓷「靜影沉璧」般的胎質之精和釉色之美，只有少量的堆貼和雕鏤，到晚唐時又出現了褐色彩繪裝飾。可以看出，唐代越窯青瓷的這種「清水出芙蓉，天然去雕飾」的素色之美與自信是以唐代製瓷技術的發展進步為基礎的。

唐五代時期，白瓷產地主要集中在北方，故有「北白」之稱。「北白」成為與南方青瓷平分秋色的另一大瓷系，產地主要有河北邢窯、曲陽窯、河南鞏縣窯等，其中尤以邢窯白瓷聲名卓著，被奉為典範。邢窯白瓷成為堪與越窯青瓷相媲美的一代名瓷，也獲得許多文人雅士的讚美。皮日休所作〈茶中雜詠・茶甌〉稱：「邢客與越人，皆能造茲器，圓似月魂墮，輕如雲魄起，棗花勢旋眼，蘋沫香沾齒，松下時一看，支公亦如此。」詩人認為邢、越二窯瓷茶器不分伯仲。皎然〈飲茶歌誚崔石使君〉詩中就有「素瓷雪色縹沫香，何似諸仙瓊蕊漿」的句子，所用茶碗明顯為白瓷碗。而陸羽抑邢揚越，提出「邢不如越」的觀點，並不是單純從兩者製瓷技術和物理功能的角度出發，而是由「邢州白而茶色丹」，從茶色的適用性、審美性和人文精神的提升等角度的綜合考慮。

陸羽認為飲茶之人的精神品性為「精行簡德」，而他對茶碗的評價中認為「越州上」、「越瓷類玉」是一個重要原因，因為「言念君子，溫其如玉」，這當中有著中國古代君子以玉比德的美學思想的淵源，也與陸羽「精行簡德」的精神要求是一致的；而「越瓷類冰」又說明越窯茶碗冰清玉潔的質感，符合飲茶之君子內在人格的外在表現；「越瓷青而茶色綠」、「青則益茶」，說明越瓷的釉色也益茶色，同時茶色使青瓷茶器更加深沉含蓄，茶與器相得益彰；「口唇不捲，底捲而淺」，則說明越瓷茶甌的造型更適用於飲茶。既是從物質生活的實用考慮，更是從精神境界的昇華出發，陸羽的「越州上」，是兼顧茶碗的適用性，文人的人文精神取向和審美趣味進行綜合考慮後的評價，因此越州青瓷成為最能代表唐茶的器皿之一。

⚫ 宋茶文化與建窯黑盞

宋人飲茶不再直接煮而飲之，而是採用了點茶法，飲茶方法的改變也帶來了器具的變化。宋代的茶具，和前代相比最主要的變化是煎水用具，原來的風爐、茶甌變成了茶

瓶；茶盞的顏色也出現了變化，宋人尚黑，又增加了一個新的茶具——茶筅。這些變化都和宋代風行的鬥茶文化有密不可分的聯繫。

在晚唐五代時期的建州，鬥茶的風俗就已經出現，當時的人們稱之為「茗戰」。以戰為名，足以說明這種鬥茶風俗的激烈。進入宋代之後，點茶在民間社會尚未廣泛流行，而到了北宋中期，擔任福建路轉運使的蔡襄，專門對建州地區的鬥茶進行了精心的研究，還為此撰寫了一本《茶錄》，詳細地講述了鬥茶中對於茶、工具和方法的要求。這本專著對於鬥茶文化的傳播起到了極大的推動作用。在蔡襄等人的推廣下，很多人開始瞭解鬥茶，到北宋晚期，就連宋徽宗趙佶都對鬥茶藝術產生了很大的興趣，撰寫了《大觀茶論》，號召「……而天下之士，勵志清白，競為閒暇修索之玩……」有了文人雅士的推波助瀾，有了朝廷官府的號召，鬥茶的風氣很快就風靡朝野，人人都以鬥茶為樂。

范仲淹曾經作〈鬥茶歌〉道：「北苑將期獻天子，林下雄豪先鬥美。」描寫了不管是朝廷官員還是民間百姓，都參與到鬥茶之中的壯觀景象。而蘇軾對此也有評述：「武夷溪邊粟粒芽，前丁後蔡相寵加。爭新買寵各出意，今年鬥品充貢茶。」寫出了宋人對於鬥茶無以復加的熱情。南宋畫家劉松年、元初畫家趙孟頫都通過自己的畫筆描繪了當時的鬥茶風氣，分別繪有《鬥茶圖》。趙孟頫畫中鬥茶的雙方主僕，怒目挺胸，氣氛激烈，爭執之狀躍然紙上。

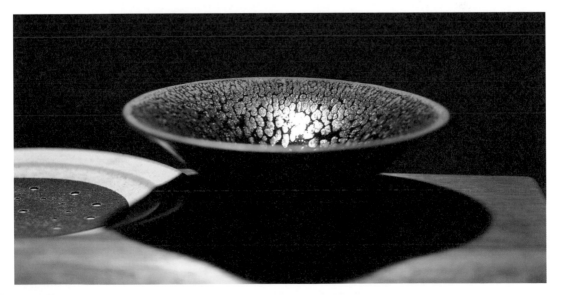

宋人鬥茶的時候，要先將杯盞用熱水溫一下，將茶調成膏狀，然後用勺子挑出一定量的茶末，放在盞中，加入一點沸水，用茶末調製。在這個過程中最關鍵的一個步驟就是點茶，也就是用開水沖入杯、盞、碗中，而且要求收止自如、不多不少。鬥茶的時候茶湯之上的泡沫是否均勻持久是非常關鍵的，所以宋人專門發明了茶筅，用來攪拌、旋轉，讓茶面色澤鮮白，湯花可以緊貼著邊沿。

鬥茶以色白為貴，而青色也可以勝黃白。其次是看杯盞的內沿與湯花銜接處是否出現了水的痕跡，通常以茶湯先在杯盞周圍染出一圈水痕者為負。在這樣的比賽規則之下，最適宜觀察湯色、水痕的建窯黑釉茶盞脫穎而出，獲得了很多人的追捧而意外走紅了。蔡襄在《茶錄》之中寫道：「茶色白，宜黑盞，建安所造者紺黑，紋如兔毫，其坯微厚，熁*之、久熱難冷，最為要用，出他處者，或薄或色紫，皆不及也。」

建窯（建陽窯），其窯址位於福建省建陽市水吉鎮的後井、池中村一帶，以產黑瓷而著稱。自晚唐五代開始燒造青釉瓷，後來其窯址移至建陽，黑釉瓷的發展與興起就是在遷至建陽以後，當時以生產青瓷為主，兼燒青、白瓷。宋代尤其是南宋時期，建陽窯窯爐群集，有長龍窯九十九條，燒製了大量的黑瓷，達到了鼎盛時期，元末明初停燒，燒瓷歷史長達千年。黑釉茶碗是建窯的主要作品，是施黑色高溫釉的瓷器，在古籍中稱之為「烏泥建」、「黑建」、「紫建」，日本人稱之為「天目瓷」。黑瓷是在青瓷的基礎上發展而來，成色劑均是鐵元素。這種茶碗胎質以深灰色厚胎居多，按口沿形狀可分為束口、斂口、敞口、撇口多種形態，亦有少許盅式碗、小圓碗。按照口徑大小區別，則可以分為口徑在15公分以上的大型碗，口徑在11～15公分之間的中型碗和11公分以下口徑的小型碗。這些茶碗造型的共同特徵是尖唇、大口深腹收成小圈足，其中以內口沿內凹進一圈的束口盞為最常見。

之所以能夠風行於宋代茶界，與建盞黑釉碗奇特的造型設計有很大的關係。在各種樣式的建盞之中，最常見的是中小型碗，它們最適合飲茶。這種碗的造型口大、足小，可以讓茶末沉澱下去，也容易傾倒出來。茶盞的底部較深，便於茶葉立發，底部較寬則有利於茶筅攪拌，也可以抵抗擊拂*的力度。品質上乘的束口茶盞，口沿

與腹部交接處的內壁有一道環繞的凸圈，正好能約束茶湯的量，使湯水的分量控制在凸圈以下，還能起到防止外溢燙手和保持湯面平整的作用。在造型上最讓人嘆為觀止的一點，便是建盞的束口處設計製作極為合理，與人的口唇形態相合，飲茶時可以獲得良好的感受，堪稱現代人體工學設計的典範。

建盞黑釉碗的釉色和胎體也是其特色之處。因為鬥茶的時候需要預熱，點注之後需要保溫一段時間，建盞胎骨厚重，含鐵質較多，可以增強隔熱效果，保持茶湯的溫度；同時，它的釉層較厚，還會出現流釉現象，釉沿著杯盞的邊緣呈滴水狀出現，還可以增加茶碗的美感。除了烏黑的釉色之外，建盞還有藍黑、醬黑、灰黑等不同的顏色，這些釉面的紋呈結晶狀，形態也變化萬千。其中釉色呈黑或醬黃，釉中央有自然形成的絲狀紋，俗稱「兔毫」，是建窯黑瓷中的精品。當時文獻又稱為「玉毫」、「異毫」等，其絲狀條紋色澤有黃、白、灰等色，因而也分別被稱之為「金兔毫」、「銀兔毫」和「灰兔毫」。

金兔毫茶盞因釉面拉絲條紋類似野兔黃、灰褐色的細毛，這種兔毫盞是建陽窯眾多黑釉類型瓷盞中最為流行的器型，其體有大有小，外觀也有漏斗形、馬蹄形等諸多造型。茶盞內外有細長的條狀紋路，色澤以黃、褐色為主，在陽光的照射下兔毫紋往往呈現出銀亮的色調，具有金屬光澤。宋代早期，這類黃色兔毫盞多集中出現在建陽及其周邊地區的一些窯場。受其影響，後來在四川、山西等地也有生產，但器物質地及釉面效果都沒有建陽的出色。

* �）：火力。
* 擊拂：拍打。

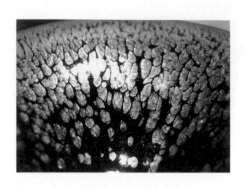

銀兔毫的基本特點是在黑色的釉面上出現一排排銀白色細密紋線，紋樣形狀與金兔毫略有不同。銀兔毫的紋線形狀較長，但沒有金兔毫的紋路流暢。銀兔毫紋樣色澤比金兔毫明亮，也更為醒目，釉面的色澤對比也更為強烈。銀兔毫是兔毫釉中的一種名貴品種，燒製過程比較複雜，工藝難度大，所以成品率極低，傳世數非常少。

用名貴的貢茶，配上建窯兔毫茶盞，製作出一杯色如雪乳的茶湯，讓文人雅士的鬥茶、飲茶都顯得極為雅致。除了建盞之外，茶瓶和茶筅也是宋茶之中不可缺少的兩樣茶具。

茶瓶是鬥茶煎水的時候非常重要的器具，為了適應鬥茶的需要，它的設計也很有特色。鬥茶用的茶瓶，形態多為鼓腹細頸，單柄長嘴，出水的嘴部呈現出拋物線形態。唐代的壺流多以挺直短粗為主，而宋代茶瓶的壺流則呈現出彎曲細長的特點，流嘴也更加緊致小巧。這種形態設計讓出水更容易控制，茶瓶的外形也顯得更加婀娜美觀。

茶筅是一種竹子做的茶具，用於調茶，長約五寸，在鬥茶的時候調膏、擊拂都要用到它。北宋中期蔡襄所著作的《茶錄》詳細描述了點茶的器具，但其中卻並沒有出現「茶筅」的字眼，而是用「茶匙」來擊水。到了北宋末期，宋徽宗趙佶所著的《大觀茶論》中，終於出現的「茶筅」的身影，可見它是茶人根據飲茶、鬥茶的需求逐漸改良製造推出的。《大觀茶論》記載：「茶筅以勁竹老者為之，身欲厚重，筅欲疏勁。本欲狀面末必眇者。當如劍尖之狀。蓋身厚重，則持之有力，易於運用。筅疏動如劍尖，則出拂而浮沫不生。」茶筅被發明之後，便成為點茶、鬥茶不可缺少的工具，日本抹茶道之中使用的茶筅正是來源於中國宋代點茶所用的茶筅。

⊜ 明茶文化與紫砂茶具

　　明代茶相對於唐宋時期有了重大變革，一方面是政府引導，另一方面也與文人雅士的推動有關。明代初期，明太祖朱元璋鑒於連年戰亂、泰世初平，為了減輕廣大茶農為造團茶所付出的繁重苦役，下詔廢除團茶，改製散茶。而且明代文人崇尚中庸沿簡、平樸自然，認為團茶的製作、品飲太過繁瑣，失去了茶的真味，因此提倡改飲散茶。團茶在這一時期逐漸轉型成為散茶，並帶動了整個茶文化體系的演變，茶的品飲方式發生了根本性改變，茶器具的構造也自然應運而變，最可代表明茶特色的器具便是紫砂茶具。

　　明代初期飲用的芽茶，茶湯的顏色已經從宋代的白色轉變為黃白色，這種轉變導致人們對於茶盞的要求有所變化，不再崇尚黑色，而是以白色茶器為主。對此，明代張源的《茶錄》中也寫道：「茶甌，以白磁為上，藍者次之」。而屠隆也認為

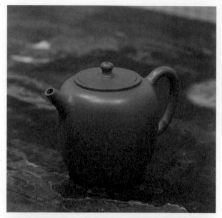

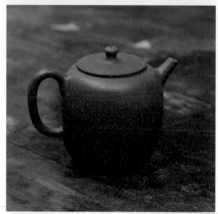

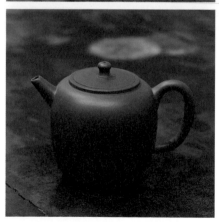

茶盞「瑩白如玉，可試茶色」。茶盞出現了變化，研磨茶器也出現了變化，茶臼等茶器由於失去功用，從此退出歷史舞臺。

紫砂茶具登上茶飲舞臺，是在明代中期之後。最早關於紫砂茶器的文獻記載，出現於明代許次紓的《茶疏》：「茶甌古取建窯兔毛花者，亦鬥碾茶用之宜耳。其在今日，純白為佳，兼貴於小。定窯最貴，不易得矣。宜、成、嘉靖，俱有名窯，近日仿造，間亦可用。次用真正回青，必揀圓整。勿用窳ㆍ。茶注以不受他氣者為良，故首銀次錫。上品真錫，力大不減，慎勿雜以黑鉛。雖可清水，卻能奪味。其次內外有油瓷壺亦可，必如柴、汝、宣、成之類，然後為佳。然滾水驟澆，舊瓷易裂可惜也。近日饒州所造，極不堪用。往時龔春茶壺，近日時彬所製，大為時人寶惜。蓋皆以粗砂製之，正取砂無土氣耳。隨手造作，頗極精工，顧燒時必須為力極足，方可出窯。然火候少過，壺又多碎壞者，以是益加貴重。火力不到者，如以生砂注水，土氣滿鼻，不中用也。較之錫器，尚減三分。砂性微滲，又不用油，香不竄發，易冷易餿，僅堪供玩耳。其餘細砂，及造自他匠手者，質惡制劣，尤有土氣，絕能敗味，勿用勿用。」由此可見，紫砂的出現非常不易，也是經歷了多方嘗試之後，才造出了真正無土味，又不易裂，且不會敗壞茶味的紫砂茶具。

明代中後期的茶人非常注重飲茶時茶湯的韻味，對於茶葉的色、香、味、形有極高的要求，

而且主要側重在香和味兩方面。明代馮可賓在《岕茶箋》中對此有進一步的說明：「茶壺以陶器為上，又以小為貴，每一客，壺一把，任其自斟自飲，方為得趣。壺小則香不渙散，味不耽擱。」這段記述說明了當時人們選擇茶具的時候，要求選配得體，品嘗真正的茶香味，一人一把的紫砂陶作為最匹配這種需求的茶具，受到了人們的珍視，其物理特性和實用的藝術價值都起到了關鍵作用。

據《中國陶都史》記載：紫砂泥料「其特點是含鐵量比較高，紫砂器的顯微結構中存在大量的團聚狀」，形成了氣孔。這些氣孔有的團聚在內部，有些則包裹在團聚體周圍，是氣孔群，而且大部分氣孔都屬於開口型。紫砂泥的氣孔率可以達到 10% 以上，這一特點讓紫砂器有了良好的透氣性，所以泡茶的時候色味皆能孕育其中，既不會奪茶香氣，也不會有熟湯氣。

此外，紫砂器還有一個其他器具所不能比擬的優勢，那就是冷熱急變的適應性。寒冬臘月時節，沸水驟然注入到茶器之中，會造成茶器脹裂。但紫砂器不因溫度急變而脹裂，由於砂質傳熱緩慢，無論提、撫、握、拿均不燙手。紫砂陶質耐燒，冬天就算將它安置於溫火燒茶，壺也不易爆裂。

物理特性讓紫砂器成為明茶的優質之選，而藝術價值則讓它俘獲了文人雅士的心。明代中後期，日漸尖銳的社會矛盾讓文人開始從自己的思想上尋求自我完善與解脫。這一階段程朱理學進一步發展，王陽明宣導的「心學」強調個人內心修養，備受推崇。茶文化的柔靜思想恰好與這種崇尚中庸、平樸、自然、內斂的時代思潮不謀而合，成為文人們最喜愛的飲品。在藝術價值方面，紫砂器的自然古樸形象也與時代思潮相符合，許多文人都參與到了紫砂器的創作之中，他們不遺餘力地為紫砂壺設計外形、題刻書畫，運用詩書畫印相結合的方式，從藝術審美的角度增加了紫砂器的外在鑒賞價值，促進了紫砂技藝在藝術典雅情趣上的豐富和提高。

「人間珠玉安足取，豈如陽羨溪頭一丸土」，宜興古名為陽羨，這句詩正是對宜興紫砂陶土的讚譽。宜興紫砂陶器更以其豐富的肌理色澤、古樸典雅的品性、獨到的裝飾、精湛的工藝而獨領風騷。明代正德年間，陶都宜興出了一位匠師

供春，他師從金沙寺僧，學到了製壺技藝。因此金沙寺僧和供春通常被認為是紫砂陶的創始者，即所謂的陶壺鼻祖。傳世的供春壺有藏於國家博物館的樹癭乙壺和藏於香港博物館的六瓣圓囊壺。這兩把壺造型質樸古拙，呈現妙趣天成、反璞歸真的意境，是宜興紫砂壺的代表名作。到明代萬曆年間，時大彬、徐友泉等名師不斷努力探索，形成了紫砂製作工藝，對紫砂的泥色、形製、技法、銘刻都有了傑出的創造，紫砂成為了明代茶人心頭最愛的茶具之一。

《陽羨砂壺圖考》中記載：「茗壺為日用必需之品，陽羨砂製，端宜論茗，無銅錫之敗味，無金銀之奢靡，而善蘊茗香，適於實用，一也。名工代出，探古索奇，或仿商周，或摹漢魏，旁及花果，偶肖動物，咸匠心獨運，韻致怡人，幾案陳之，令人意遠，二也。歷人文人或撰壺銘，或書款識，或鐫以花卉，或鍥以印章，托物寓意，每見巧思，書法不群，別饒韻格，雖景德名瓷價逾鉅萬，然每出以匠工之手，嚮鮮文翰習觀，乏斯雅趣也。」可見，名工代出、文人撰銘，是讓紫砂器廣為流傳的重要因素，而呈現於紫砂器之上的圖文不僅是文人抒發自身意趣的途徑，也成為茶具審美中廣受歡迎的品類。

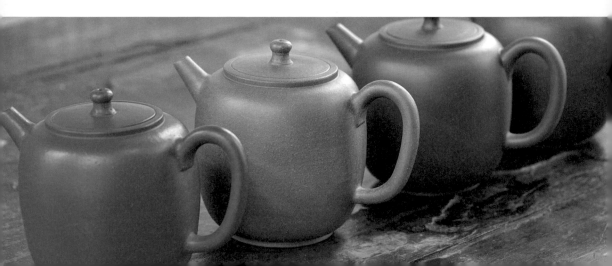

㊃ 清以來的蓋碗茶具和工夫茶具

清代及現代的茶文化，和明代的茶文化有延續關係，根據明代的散茶，發展出了現代的六大茶類，各個地區人們飲茶的喜好和習俗也有一定的延續性。人們對茶具的選擇，不管是種類、質地、樣式，還是茶具的輕重、厚薄、大小，都根據自身地域的飲茶習慣出現了差異。

北方地區的飲茶習慣中，蓋碗茶具廣受歡迎，這與北方人沖泡花茶、紅茶時更喜愛保有茶香有關，也會有人用大瓷壺來泡茶，然後斟入瓷杯之中飲用。蓋碗茶具也就是人們常說的三件套，由口大底小的茶碗、茶托和碗蓋三部分組成。這種組合每部分各有自己的優勢，盅小於碗，上大下小，便於注水，可以讓茶葉沉底，添水的時候可以觀賞到茶葉翻滾的姿態，易於泡出茶汁。其次，蓋碗茶具之上有隆起的茶蓋，蓋的邊緣小於盅口，不容易滑落，還可以凝聚茶香、遮擋茶末，飲茶的時候可以防止茶末沾到嘴唇上。再次茶托的配備可以防止茶杯燙手，防止茶水溢出打濕衣服。對於北方人來說，蓋碗茶具有良好的保溫性能，就算是天寒地凍的冬天也可以盡享飲茶之樂。

蓋碗茶具還有一個名字，叫做「三才碗」，所謂的「三才」是指「天」、「地」、「人」。位於上方的茶蓋，稱之為「天」；位於下方的茶托，稱之為「地」，居於中間的茶碗，稱之為「人」。一副茶具之中蘊含了「天蓋之、地載之、人育之」的中國古代哲學智慧。

用紫砂壺沖泡或者直接用瓷杯來沖泡綠茶的習俗，在浙江、江蘇一帶一直延續至今。這一地區的名優綠茶較為細嫩，既要聞其香、啜其味，還要觀其色、賞其形，因此現代茶具之中的玻璃器皿也非常受這一帶飲茶愛好者的歡迎。但是不管使用何種器皿來沖泡，這些細嫩的綠茶都要求茶杯小，因為茶杯

過大則會水量過多，熱量過大，會將茶葉泡熟，讓茶葉失去綠翠的色澤。再者，過大的茶杯還會讓茶葉軟化，不能在湯中林立，失去茶葉本身的優美姿態，還會讓茶香減弱，甚至產生熟湯味。

廣東福建地區的人們最喜歡飲用烏龍茶，工夫茶具在這裡最受歡迎。關於工夫茶具的由來，有人認為是烏龍茶泡製過程很費時，有人認為是烏龍茶的茶味濃、杯子小，品茶需要磨工夫。這幾種不同的說法都從側面印證了工夫茶的操作技藝需要一定的學問和經驗。因為工夫茶很濃，茶葉會佔據容量的七成，而且浸泡之後茶葉漲發，葉還會至壺頂。所以，掌握恰當的分量是泡工夫茶的第一要義。準備好茶具和茶量，第一道水用來沖杯洗盞，稱為「開茶」，營造出茶的精神氣韻。第二道水時茶葉性味俱發，開始行茶。泡到五六次，茶香將盡，主人一般會用竹夾將壺中茶葉夾出，放在一個小盅內，請客觀賞，稱為「賞茶」。

工夫茶的器皿非常嚴格講究，一整套的茶具必須具備「烹茶四寶」，包括潮汕爐、玉書煨、孟臣罐、若琛甌。潮汕爐是一種縮小型號的粗陶炭爐，火熱，天雜味。玉書煨是一種縮小的瓦陶壺，高柄長嘴，可以放在風爐上面，專門用來燒水。孟臣罐是比

普通茶壺小一些的紫砂壺，主要功能就是泡茶。若琛甌是小茶杯，大小只有半個乒乓球的體積，可擺設 2 ～ 4 只，每只能夠容納 4 毫升的茶湯，專供飲茶使用。

　　茶船和茶盤也是飲工夫茶所特有的茶具。茶船形狀有盤形和碗形，茶壺可置於其中，盛熱水時供暖壺燙杯之用，又可用於養壺。茶盤則是用來托茶壺和茶杯的，現在一般使用二者合一的茶盤，也就是讓茶盤放在茶船之上，茶盤底部有空隙，讓沖泡時淋的熱水流下去。因為烏龍茶的沖泡過程比較複雜，從開始的燙杯熱壺，到後來的每一次淋壺，都需要不斷傾倒沸水，雙層的茶船可以讓水流到下層，不弄髒檯面。

　　茶海、茶荷、聞香杯和茶匙，也是工夫茶不可或缺的茶器。茶海的樣子就像是沒有柄的敞口茶壺。烏龍茶的沖泡技巧非常重要，幾秒鐘的時間，就會讓茶湯品質有較大的改變，所以每次將茶湯從壺中倒出之後，為避免濃淡不均勻，要先將茶湯倒入茶海，然後分到各杯。茶海還可以起到沉澱茶渣、茶末的作用。現在常見的茶海都會有不鏽鋼的篩檢裝置，放置在茶海之上，讓茶湯過濾後再進入茶海。

茶荷的形狀多是有引口的半球形，用瓷或竹做成，可以放置乾茶，供欣賞乾茶外形並投入茶壺之用。優質的瓷茶荷本身就具有一定的藝術價值。聞香杯一般是用來聞香，是烏龍茶特有的茶具，在沖泡臺灣高香烏龍的時候經常會用到。飲杯和聞香杯配套，再加上茶托，就可以組成一套聞香杯組。茶匙一般使用竹子做成，也有用黃楊木做的，一端彎曲，用來投茶或者從壺內取出茶渣。此外，工夫茶具還有茶盂、茶夾、茶則、茶漏等輔助茶具。

　　不同時代最具代表性的茶具，可以看作是這一階段茶人智慧的結晶，它們不僅是最符合當時審美取向、飲茶需求的器皿，也是時代之美在茶具之中的折射。透過它們，可以看到茶飲藝術在幾千年的歷史長河中如何變化、發展，也可以看到當時的人們如何享用這一國飲。

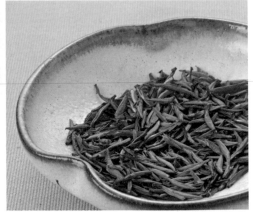

實用指南

🫖 壺中乾坤大：新手如何選茶壺

　　茶壺是喝茶時主要的茶具，是一種供泡茶和斟茶用的器皿，它的主要作用是泡茶。作為歷史最為悠久的飲茶器具之一，茶壺具有濃厚的時代特徵。古人飲茶，選一把適宜的茶壺是大事。今人飲茶時雖有了更多的選擇，但也需要更多選壺的技巧和知識，才能在萬千壺中找到最適合自己的那一把。

● 現代茶壺種類

　　唐宋時期的茶壺並不叫做茶壺，而是稱之為「湯瓶」，構造也比較簡單，只由瓶身、壺嘴和把手三部分組成。瓶中的水既可以從壺流中倒出，也可以直接從瓶口倒出。到了宋代，隨著點茶法的興起，湯瓶的流逐漸變長了，這種湯瓶又有了一個新的名字，叫做「水注」。水注的出現給壺形帶來另一個變化，由於它的水流比較長，把手在壺身的一側用起來不方便，於是出現了提梁壺，並逐漸發展成當時流行的款式。到了明末時期，製壺名家惠孟臣製作了很多小壺，在當時具有很大影響力。清代的紫砂壺與文人趣味相結合，更進一步推動了茶壺的發展。到了現代，茶壺的結構更加複雜，茶壺的壺蓋、壺身、壺底、圈足也有

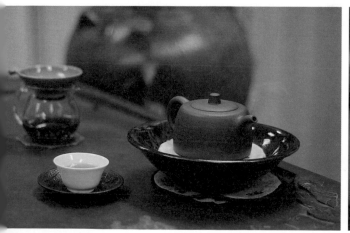

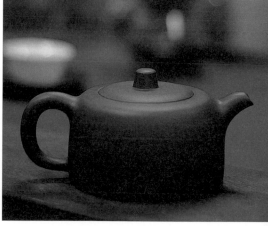

了改變。壺蓋出現了孔、鈕、座、蓋等更加詳細的結構分解，壺身也有了口、延、嘴、流、腹、肩、把等不同的部位。茶壺的種類在增多，形態更是千差萬別，光是基本形態就有二百多種。

根據壺蓋和壺底的造型，現行的茶壺可以分為六大類：

壓蓋壺：壺蓋平壓在壺口上面，壺口不外露。

嵌蓋壺：壺蓋嵌入到壺內，蓋沿和壺口平。

截蓋壺：壺蓋和壺身渾然一體，只顯露出接縫。

捺底壺：茶壺底心捺成內凹狀，不另外加足。

釘足壺：茶壺底部有三顆外突出的足。

加底壺：茶壺底部加了一個圈足，呈突出狀。

根據壺把來區分，又可以分為以下幾種：

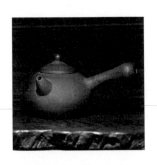

側把壺：這是最常見的一類茶壺，是指壺的把手在壺身的一側。側把壺的形狀大多是耳狀，或者橢圓、半圓形。耳狀雖然是側把壺把手最常見的形態，但不同的壺也有很多細微的變化在其中。側把壺的壺把一般都會製作得很圓滑溫潤，但也有一些壺把不平整。著名的紫砂壺大師供春所製作的壺，就是側把壺，在他之後的很多製壺名家也都有側把壺作品出現。

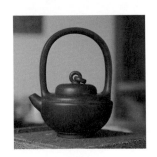

提梁壺：這是一種將壺把兩端分別安置在壺身兩側的壺，壺把橫跨整個壺蓋，和壺嘴在同一條直線上，就像是彩虹一樣。提梁壺最初出現於宋代，這和宋人點茶法有很大關係。明代的製壺名家趙梁非常酷愛製作提梁壺，他的創作也讓這種壺在當時成為最流行的壺式。提梁壺和側把壺相比，更便於向茶碗之中倒茶，而且用壺來煮茶的時候，提梁壺還可以很好地避免壺溫過高燙手的問題。

飛天壺：這是一種壺把位於壺流相對一側壺身上方，像彩帶飛舞一樣的壺式。飛天壺和側把壺有類似之處，壺把都位於壺身的一側，但它又不同於側把壺，壺把更像是彩帶懸空飛舞，相比較之下並不如側把壺的把手方便拿捏，需要在使用的過程中多加注意。飛天壺的壺式有很高的實用價值，同時還具有很高的藝術審美價值，在所有的壺式之中，算是比較有特色的一類。

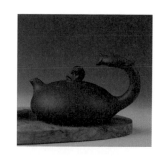

握把壺：這是一種將壺把設計成握柄一樣，並且和壺身成直角式的壺式。握把壺和側把壺的相同之處在於壺把的位置都在壺身一側，與壺流垂直，並且位於壺流左後方。這種設計是為了取水方便，同時也兼顧了壺身的美觀。握把壺的種類有很多，造型也各不相同，算是一種比較常見的壺式。這種壺的不足之處是容易在使用過程中燙到手，而且由於壺的重量不夠均衡，所以壺把也容易出現斷裂的情況。

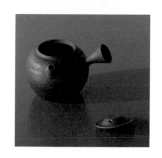

　　茶壺的形態、種類如此繁多，從質地上可以分為陶製茶壺、瓷質茶壺、玻璃茶壺、金屬茶壺，以及其他材質的茶壺。陶製茶壺也可以分為陶壺和紫砂壺兩大類，都以古樸自然為主要的特色。紫砂壺是現代沖泡茶壺之中頗受歡迎的一個種類，因為其具有優質的宜茶性，同時也有很高的收藏價值。除紫砂壺之外，瓷壺的質地細膩、造型優美、圖案雅致，也是人們較喜愛的茶壺種類。優質的瓷壺，外觀細膩瑩潤，表面光澤度高。而優質的玻璃茶壺不僅外表晶瑩剔透，透明度高，而且通透純淨，在沖泡茶葉的時候還可以觀賞茶舞，欣賞茶芽舒展的美態，因此也成為很多人的選擇。

● 選擇茶壺標準

　　茶壺的選擇需要和自己的日常喝茶習慣相匹配，如果家中客人較多，就需要較大一點的瓷壺、玻璃壺；如果習慣泡工夫茶，就需要杯子、茶海、紫砂壺；如果喜歡收藏，或者是為了把自己的壺養得更好，就需要根據喜好去選擇名家壺，在壺形、泥色、大小、裝飾、刻畫內容和手的持力大小等方面進行挑選。整體上來說，選擇茶壺的標準主要有四點：小比大好，淺比深好，老比新好，「三山齊平」。

　　在選購茶壺的時候，經常會聽到「三山齊平」和「三點一線」等詞彙，這讓很多新茶友感到疑惑。所謂的「三點一線」，是指將茶壺放在平視的位置，壺嘴、壺鈕、壺把，三者在一條直線上，不歪不斜，則說明這把壺規製嚴格，是一把合格的壺。而所謂的「三山齊平」，是指將壺蓋取下來，將壺倒扣在一個平面上（桌面或玻璃板），壺嘴、壺口、壺把正好在同一個水平面，不翹不晃，尤其壺口和壺嘴的水準一致，則說明這是一把好壺。

　　除了「三山齊平」和「三點一線」，小壺比大壺更有價值，因為愈小的壺做工就愈精細，也會讓茶飲變得更加有意蘊。淺壺和深壺相比，更加能夠釀味、留香，而且淺壺不蓄水、茶葉不易變澀。老壺和新壺相比，更有歷史韻味和滄桑感，收藏價值也更高。

　　選購一把好用的壺，還應該從細節之中入手，仔細衡量茶壺的六大部位：

＞ 壺口

　　作為放置茶葉和清理茶漬的唯一通道，壺口是整個茶壺最重要的位置，這個位置的直徑不能過於小，否則會給後期的清理造成困擾，至少應該保證可以伸進併攏的雙指，以便去渣、刷壺的時候操作方便。如果是嵌蓋式的壺口，堰圈部位要注意不能在壺口內側形成凸起的一圈，否則在清理茶漬和壺內部的時候，會難以操作。

> 水孔

　　水孔是倒出茶湯的時候，防止茶葉從壺流中流出的過濾裝置。一般常見的水孔有單孔、網狀孔和蜂窩孔三種形態。小壺一般會選用單孔，但是單孔很容易被浸泡後的葉底堵塞，影響壺流出水，所以單孔茶壺經常需要配備一根茶針來疏通水孔。網狀孔可以直接製坯而成，或者是在單孔中加入金屬網，避免葉底入流，造成堵塞，但也一樣容易出現被葉片黏住影響出水的情況。蜂窩孔是在茶壺水孔處向內凸起半球狀，在凸起面上佈滿蜂窩狀的小孔，這種水孔就算出現了被葉片黏住的狀況，也只能蓋住一部分，不會將全部的孔都堵起來。而且凸面的物理特性可以讓黏在上面的葉片很快滑落，因此蜂窩孔是茶壺的最佳水孔形態，只是製壺的難度也相對較大。

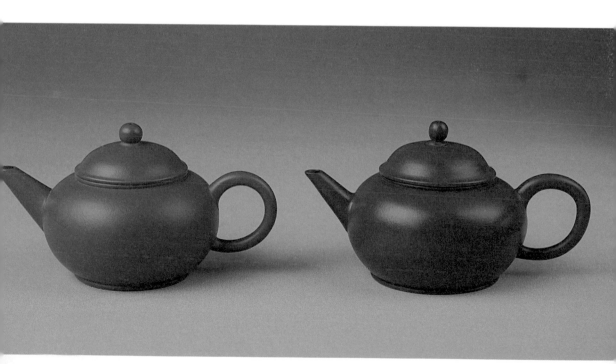

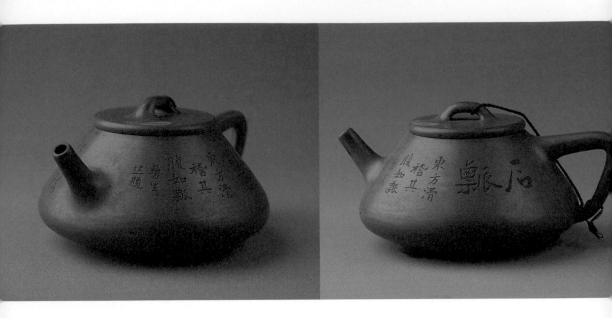

> ## 壺嘴

　　一把優質的茶壺，必須要有一個出水順暢的壺嘴，否則再好的茶湯也無法進入到茶客杯中。出水順暢是指倒水的時候，茶壺壺嘴不能出現堵塞的情況，應水流順暢、速度適中、水柱成線。同時壺嘴還應該有斷水良好的特性，在斟茶完畢之後，壺嘴的水可以馬上回落，不會沿著外壁滴落在杯外。

> ## 壺蓋

　　壺蓋在一把壺之中的作用看似就是保溫，實則不然，壺蓋是壺重要的組成部分，它與壺身是否嚴密契合，不僅影響到壺器的整體美觀度，而且關係到是否可以最大限度地保持茶香。而且，壺嘴是否能夠乾淨俐落地斷水，也和壺蓋的密封性有很大的關係。

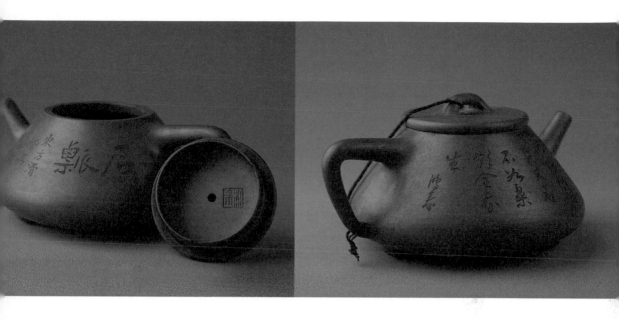

> 壺把

　　作為壺的提握部位，壺把是執壺斟茶時最佳借力點。為了讓充滿水的茶壺在斟茶的時候不灑落茶湯，壺把必須要準確地找到壺的重心點。不管是提梁壺、側把壺還是握把壺，壺把的設計都應該遵循方便掀蓋、置茶、去渣、斟茶的原則。

> 壺形

　　一個茶壺是否美觀，是壺形留給人們的第一印象。在選擇茶器的時候，人們也會首先注意到壺形。壺形的種類很多，壺的大小、高低、直徑的比例、裝飾花紋等造成了壺形的千差萬別。壺形的好壞可以直接影響泡茶時的動態美觀，一個方便實用的壺配合美觀的壺形會讓泡茶更具藝術美感。所以在選擇壺形的時候，應該儘量摒棄華而不實的裝飾，注重實用性。

● 紫砂壺選購

紫砂壺是陶文化的巔峰，紫砂是文人雅士珍愛之物，造就了它極高的文化內涵，除了陶瓷本身的藝術性之外，它還集合了繪畫、詩文、書法、印章、雕塑等藝術形式於一身，從而讓它從各類茶壺之中脫穎而出，甚至出現了「一兩紫砂一兩金」的行情。持一把精妙的紫砂壺，欣賞其高雅的神韻、優美的形態以及壺上佳句銘文，飲茶者的情思會被帶入一種崇高超脫的境界，情趣也大不相同。

人們常說的紫砂和紫砂陶之間有一定的區別，紫砂陶僅指江蘇宜興紫砂。中國其他地方亦有少量紫砂，但與宜興紫砂有所區別，也有少數地方生產紫砂產品，都是延續宜興紫砂的傳統風格。宜興紫砂為宜興當地所產，有紫泥、朱砂泥、東山綠泥三種。紫砂泥是由水雲母、石英、高嶺石類黏土混合而成，其中含有較多的鐵礦物，燒成溫度一般在 1150℃左右。朱泥燒成溫度偏低，通常用來製作小壺。廣東地區品飲工夫茶尤為喜歡使用這種壺。紫陶泛指各類棕紅色陶土材料製作而成的表面無釉的陶瓷的總稱。比較著名的產地有：雲南建水、廣西欽州、重慶榮昌、廣東潮州等。宜興紫砂壺為打泥片成型，紫砂均為手拉坯成型或注漿成型。製作工藝不同，造型完全不同。

紫砂壺的造型可分為圓器、方器、自然型器、筋紋器、新型器五大類，造型各異，變化萬千，傳統中有「方非一式、圓不一相」的說法。圓器打身筒，方器鑲身筒，筋紋器或花貨搪身筒。徒手製作的時候，還可以任意發揮，沒有傳統套路的約束，可隨心所欲地創造出各類意想不到的器型。

擁有一把高品級的紫砂壺，是很多茶友的夢想，它不但很實用，還可以當作藝術品陳列欣賞。所謂「豔花贈美人，良劍贈英雄，精壺贈文士」，「一杯清茗，可沁詩脾」。如何選購紫砂壺，如何開壺，如何保養紫砂壺，也是茶友必學的課程。

≫ 選購紫砂壺的注意事項

　　紫砂壺的工藝性就是它的製作技術水準，這是評價壺藝優劣的準則。一把好的紫砂壺的流、把、鈕、蓋、肩、腹、圈都應與壺身整體比例協調，點、線、面的過渡轉折清楚並流暢，還須審視其「泥、形、款、功」四方面的施藝水準。壺身周正勻稱，口蓋配合得當，流、把、鈕同一軸線且端正不偏斜，明接要乾淨俐落，暗接要和順流暢，這是選壺的基本原則。

　　影響紫砂壺品質的基礎因素就是製壺的紫砂料。目測要選購的紫砂壺，看壺體砂料在自然光下反射出的光澤是否有溫潤感。這代表砂料品質的好與壞，低檔的砂料製成品在自然光下乾澀、暗淡，缺少紫砂特有的韻味。這類紫砂器一般不具有鑑賞、把玩的意義。因為位於不同山脈的砂粒量有所區別，高檔紫砂的含砂量最多、砂粒大、砂粒密度相近，砂粒晶瑩剔透，就會讓壺身更有光澤。而中檔的紫砂壺，砂粒比較細，晶瑩閃亮度較差，砂粒突出，手摸感覺明顯。低檔紫砂壺砂粒不大、密度間疏，晶瑩閃亮度也不明顯。

　　器型的選擇，根據各人喜愛，挑選自己鍾愛的器型。但不管什麼形的壺，都要看它的氣密性。用手拿紫砂壺左右晃動，檢查壺蓋與壺口之間的縫隙是否過大，一般間隙愈小愈好。將壺內注滿水，用手指堵住壺嘴，然後慢慢反轉，壺底部向上。密封性好的紫砂壺，壺蓋不會掉下來，

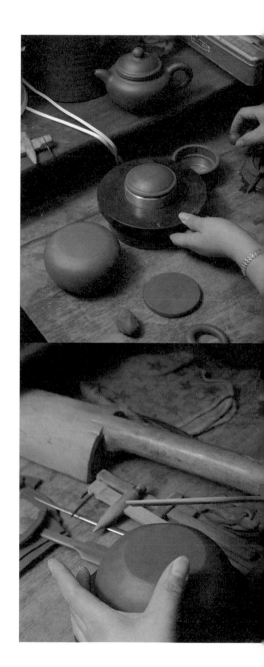

會穩穩吸在壺口上，反之壺蓋會自然落下（做此動作時，紫砂壺下方應放一個裝半桶水的桶，避免壺蓋直接落到地上摔碎）。在壺內注滿水，順勢拿起紫砂壺，看壺嘴流出的水柱是不是圓潤、流暢、有力（對比有「七尺不泛花」的描述）。出水無力、不暢的紫砂壺屬低檔品。

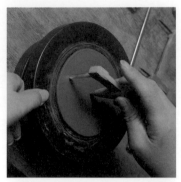

有些人在選購紫砂壺的時候，還會觀察茶的湯色與壺的色澤是否協調，觀察茶壺的胎骨是否堅固。辨別的方法是輕輕撥動茶壺蓋，聽其壺聲，如果壺聲清揚則說明品質佳。

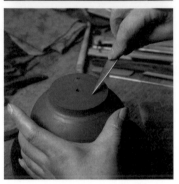

對於「泥、形、款、功」的判斷需要長期的積累和大量時間，而關於壺蓋、胎體的一些資料可以讓我們以最快速度掌握選壺的要領。壺蓋的子口，也就是壺牆的泥圈高度，常見尺寸多在 10 毫米左右，這樣的子口在倒茶時會有落帽之憂，如果在 15 毫米以上，則沒有這方面的苦惱，而且較高的子口還可以在泡茶的時候下壓茶葉。壺蓋子口的泥圈厚度常見尺寸多在 1 毫米左右，有些工匠為了顯示自己的製作功力，有意製作更薄的，有些甚至在 0.7 毫米左右，這種過薄的子口因為強度不夠，在壺蓋頻繁開合的過程中很容易被磕碰壞，如果子口泥圈厚度在 1.5 毫米左右則可以避免這種情況。紫砂壺的胎體厚度以厚度適宜為佳（薄胎壺除外），較厚的胎體更符合紫砂古樸雅卓的質感，也有足夠的強度抵禦外界傷害，燒成後的胎體厚度，以 3 毫米左右為佳。

» 如何開壺、養壺

一把剛出爐的紫砂壺是不能直接用來泡茶的。因此，新壺使用前要進行處理，行家稱為「開壺」。開壺的方法有多種，日常之中開壺的步驟分為三步：

第一步，用開水煮一個小時。具體方法是，將壺蓋、壺身分開，以文火慢慢加熱至沸騰。可以借助熱脹冷縮讓壺身的氣孔釋放出所含的土味及雜質。

第二步，用老豆腐煮一個小時。這是為了去除紫砂壺的火氣。

第三步，用茶葉煮一個小時。這是為了給紫砂壺掛香，這樣紫砂壺在使用的過程中才不會吸食茶葉的香氣。

完成上述工作，紫砂壺才可以開始正式使用。

相對於開壺，養壺的過程更加漫長，需要一定的耐心。養紫砂壺一定要遵循的原則是在品茶的過程中養壺，而不是在養壺的過程中品茶。所謂「養壺如養性」，一把養好的壺應該呈「黯然」之色，光澤「內斂」，如同君子，端莊穩重。

養壺效果主要取決於砂料，用好料製出的壺，養出來一定漂亮。反之，砂料不好，花再多心血，壺還是沒有太多的變化，養不到理想的效果。當然，光砂料好也是不夠的，好的紫砂壺是「養」出來的。有些收藏者將新買回的紫砂壺束之高閣，如此藏壺最不可取。新壺必須用心養，然後再存放。

「玉不琢不成器，壺重養養出神」，養壺的方法很多，總體來說應該遵循以下原則：

其一為清潔原則。不管是新壺還是舊壺，都需要將壺身進行澈底清洗，將壺身上的蠟、油、汙、茶垢等清除乾淨。

其二為忌油原則。切記不要讓壺接觸到油污，因為紫砂壺最忌油污，一旦沾上必須要馬上清洗，否則土胎之中吸收了油污，就會在壺身上留下痕跡，無法去除。

其三為汁潤原則。用茶汁來滋潤壺表面，泡茶次數越多，壺吸收的茶汁也會越多，土胎吸收茶汁到了一定的程度，就會透過壺表面散發出潤澤如玉的光芒。

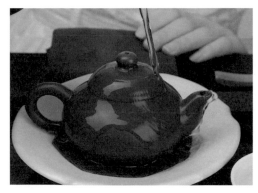

其四為輕拭原則。養壺的時候要注意適度擦拭，當茶汁淋到壺表面的時候，用軟毛刷子輕輕刷去就可以。如果壺中有積茶，應該用開水沖乾淨，然後用清潔的茶巾稍加擦拭，切忌用力擦拭。

其五為晾乾原則。清理好的壺要及時晾乾，每次泡茶完畢也要將茶渣清理乾淨，用清水沖淨晾乾，以免壺中產生異味。

其六為休憩原則。壺也需要休息，在一段時間的浸泡之後，讓茶壺稍加休息可以讓土胎自然澈底的乾燥，再次使用的時候才可以吸收更多茶汁，壺表面也會更加潤澤。

其七為專泡原則。泡茶最好多把茶壺輪番使用，並養成飲什麼茶用什麼壺的習慣，即飲綠茶用甲壺，飲烏龍茶用乙壺，飲紅茶用丙壺，嚴加區別，不要混淆，以免茶湯串味影響品茶。

》 真偽鑑定

隨著喜歡紫砂壺的茶友越來越多，它不僅價格上漲，也因高利潤而導致紫砂市場贗品橫飛。為了避免損失，在選擇紫砂產品的時候，一定要睜大慧眼，仔細觀察。目前市場上造假方式主要有這幾種：①用非紫砂泥或者劣質紫砂泥冒充真紫砂；②用模具或者半手工製作冒充全手工製作壺；③用非名家壺假冒充名家作品；④把新壺做舊。

針對不同的造假方式，我們應該掌握一定的真偽鑑別技巧。

首先，非紫砂泥製壺，往往會色澤鮮亮異常，這種材料一般是砂鍋泥、花瓶泥等低檔泥料，它們的顏色光亮而呆板，打碎後可以明顯看出裡外層的顏色不同。還有一些新的紫砂壺顏色非常鮮豔，這是因為製作者採用了劣質砂泥後，為了掩蓋色澤的不均勻，在其中加入了各種化學添加劑，製作出顏色光豔的壺。宜興紫砂的礦物顆粒具有良好的可塑性，生坯強度高、乾燥收縮幅度小，而且紫砂壺坯體不施釉，所以燒成後仍有較大的吸水率和氣孔率，這都是假壺所不具備的。

其次，使用模具製壺，成品沒有質感，製造者卻冒充手工製作的紫砂壺。手工製壺每個工序都相當費功夫。泥片經反覆拍打成型後，在外壁進行削、刮、整

等工序，外表形成泥層，內層相對疏鬆，中間砂粒聚集，形成泥沙堅骨，使紫砂特有的透氣性能得到很好的保留。經過燒製後質地收縮不一，泥沙層次不齊，外表粗粒凸現，使壺表面呈現出溫潤的質感和明快的光澤。壺內壁由於礦物結構疏鬆和砂粒堆積空隙，體現出內透外吸的本性功能，呈現出紫砂特有的性質。而模具或半手工製作功夫不在拍打上，基本成形後，為使泥與具吻合，功夫用在內壁上。模具製作的過程中，泥質的均衡性、同一性都受到了很大破壞，內外壁缺乏立體性結構分層。

再次，用普通壺來假冒名家壺，這種方式花樣很多，新壺上鐫刻老款，或者新壺燒製過程中直接將名家款加蓋在上面。還有人用沒有款識*的舊壺冒充前代名人的款識，這些方法都需要較高的工藝，具有一定的欺騙性。使用人工包漿的方式進行新壺做舊，相對來說會更加危險。經過長期把玩而產生的光亮包漿，和塗刷了強酸腐蝕做舊的紫砂壺自然不同，而且使用這樣的茶具，還會給飲茶者帶來危害。

杜絕贗品需要掌握一些基本的辨別方法：

第一種方法是用水澆在壺身，優質砂料製作的紫砂壺，具有良好的透氣透水性，壺身的水會被吸收。而偽劣壺一經澆水，水就會以珠狀滾下來，迅速蕩然無存。

＊款識：器具上刻的文字或花紋。

第二種方法是聽聲音。在紫砂壺中放入茶葉，注入沸水，如果壺內發出沙啞、沉重的聲音，說明材質透氣性好，內部不結晶，能夠保持茶的香味，不易變味。如果注水後發出了金屬聲或者瓷器一樣的脆聲，說明這不是紫砂，或者紫砂不純。

第三種方法是聞氣味。摻入化工原料的茶壺會有異味，用鐵觀音裝進茶壺，泡一個小時後，壺中的水如變色或變味，則屬於假紫砂。經過長時間的浸泡後，優質的紫砂會顯露出深沉、古樸、油亮的氣質，而假紫砂則養不出來。

第四種方法是摸壺身。假紫砂壺的壺身一般都很光滑細膩，甚至還可以發出亮光，這是因為機械拋光或者塗抹了鞋油所致。而真正優質的紫砂壺雖然表面也很細膩，卻可以看出泥料的細小結晶，壺身也不會太亮，在把玩之中形成的亮面也是柔和的。在摸壺身的時候，還有一個竅門，因為模具製作的壺，從中間到壺嘴有一條細細的痕跡，仔細觀察便可以看到，而全手工製作的壺則不會有這條線。

紫砂壺是一種「源於生活，高於生活」的藝術創作形式。一件好的紫砂作品，既要講究形式的完美和製作技巧的精湛，也不可忽略紋理樣式、裝飾取材和製作手法。所以，一件較完美的紫砂作品，既方便實用，又美觀大方，自然會給人一種親切質樸的藝術感染力，值得我們珍而藏之。

卷十

——

茶之圖

舌底朝朝茶味，畫中處處詩題

經典解讀

───┤ 原文 ├────────────────────────────

 十之圖

　　以絹素[1]，或四幅或六幅，分布寫之，陳諸座隅[2]，則茶之源、之具、之造、之器、之煮、之飲、之事、之出、之略，目擊而存[3]，於是《茶經》之始終備焉。

───┤ 注釋 ├────────────────────────────

1　絹素：指白色的絹布，古人用來作畫或屏風。

2　座隅：指飲茶者座位的旁邊。

3　目擊而存：指看在眼裡，就可以銘記於心。

───┤ 譯文 ├────────────────────────────

　　用四幅或六幅白色的絹，將以上所有的內容都抄寫下來，懸掛在座位的旁邊。這樣，關於茶的起源、採製工具、製茶方法、煮茶方法、飲茶方法、有關茶事的記載、茶地和茶具的搭配方式等內容，就可以隨時看在眼裡，銘刻於心。這樣，就把《茶經》的內容從頭到尾記錄完備了。

TEA
02
茶之圖

趣味延伸

🍵 一盞清茗，千秋墨色：
　　茶畫中的千年茶韻

茶畫，顧名思義，即以茶為題材的繪畫或涉茶的繪畫作品。這種以茶為題材的古代繪畫，既是中國繪畫藝術中的珍品，又是中國茶文化的寶貴遺產。

蘇東坡曾對茶與畫的關係有過精闢的論述：「上茶妙墨俱香，是其德同也；皆堅，是其操同也，譬如賢人君子黔晰美惡之不同，其德操一也。」這說明，茶與畫雖然形式各異，但其內涵與美感卻是相通的。所以，很多茶畫高手本身就是詩、書、畫或別的才藝皆通的藝術家，在畫上題詩，詩畫同賞，別有韻味。茶畫不僅記錄了中國製茶技術的發展脈絡和飲茶方式的變遷，更通過繪畫語言生動地表達了不同時代文人的審美趣味與精神追求，對飲茶從實用到文化層次的提升有著重要意義。

中國茶文化興於唐，茶畫也大約於此時開始出現。唐代飲茶只是作為記事情節出現在繪畫作品中，從側面表現飲茶在文人貴族中的文化地位，尚未體現茶的精神指向；宋元時期茶畫中的文人意趣逐漸顯露，雖仍不乏記錄生活民俗的題材，但在背景的描繪上已頗為用心，茶飲所特有的文化內涵逐漸體現在創作中，反映了由奢侈的上層享受向隱逸的文人意趣的過渡；明清時期可以說是茶題材繪畫中文人意趣真正的發展時期，文人的特有趣味融入畫中，追求雅趣，茶畫中常有山水與人物的結合，出現了茶題材繪畫創作的繁榮興盛。

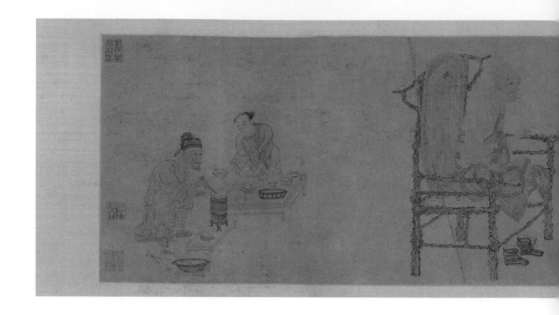

● 唐代茶畫：〈蕭翼賺蘭亭圖〉

　　從唐代到清代，茶畫的發展經歷了一個繁榮的階段，許多畫家都創作了極具韻味的茶畫作品。唐代茶畫的繪畫內容大多以人物為主，主要藝術特點是色彩豔麗、高貴典雅。人物畫的主題是人物本身，但是背景多以茶事活動作為襯托，讓人物更加靈動，而且顯得真實自然。閻立本的〈蕭翼賺蘭亭圖〉就是非常有代表性的唐代茶畫作品之一，再現了唐代人飲茶的情景，傳達出了濃厚典雅的韻味，給後人留下了寶貴的茶畫資料。

　　〈蕭翼賺蘭亭圖〉描述的是當時唐太宗為了得到晉代書法家王羲之寫的〈蘭亭序〉，派御史蕭翼從辯才和尚手中騙取真跡的故事。這一故事本載於唐人何延之的〈蘭亭記〉中，閻立本正是根據這個故事創作了這幅畫。畫中共有五人，雖然辯才和尚與坐在他對面的蕭翼以及居中的僧人是畫面的主體，但是作者也沒有放棄對左下角正在烹茶的僕人的描繪。烹茶的兩位僕人，一老一少，老僕蹲在風爐旁，爐上置一鍋，鍋中水已煮沸，茶末剛剛放入，老僕人手持茶夾子欲攪動茶湯；而小童僕恭敬地彎著腰，手持茶托盤，正小心翼翼地準

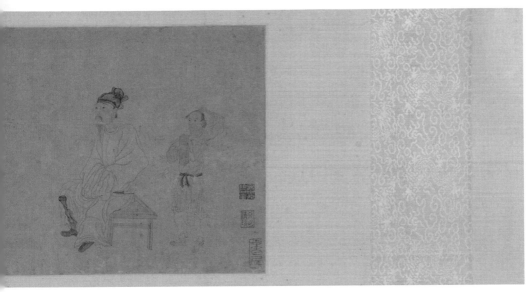

〈蕭翼賺蘭亭圖〉

備分茶。雖然這幅畫面的重點在於右側三個人的藝術形象，但是作者寥寥幾筆便將當時烹茶、飲茶的工序生動地表現出來，既描繪出了唐代人烹茶的器具、流程，也表現出了當時茶在待客方面的重要性。

　　該作品以真實的歷史人物和故事為題材，在繪畫結構上主次分明，富有層次，一方面表現了右側主體人物的劍拔弩張，另一方面也表現了左側其他人物烹茶的淡然，兩相結合，使畫面的藝術衝突更為強烈。同時，畫家在捕捉人物表情的時候也很細緻，辯才和尚的啞口無言、蕭翼的洋洋得意、老僕人的盡職盡責、小童僕的恭敬小心，都表現得唯妙唯肖，極具藝術表現力。

　　從唐人的茶畫之中，我們可以發現在那個繁榮的時代，茶已經成為人們日常生活中極受歡迎的飲品，而畫中所展示的生活狀態、茶事的形態，乃至人們飲茶時的服飾，都為後世的研究提供了寶貴的資料。

● 宋代茶畫：〈文會圖〉、〈攆茶圖〉

茶，興於唐，盛於宋。如果說在唐代飲茶是一種藝術，那麼到了宋代，飲茶則融入了人們的日常生活。茶到了宋代變得更為理性和普及，既形成了奢華的宮廷茶文化，又興起了平民茶文化。宋代茶文化繼承了唐代注重精神文化的傳統，也結合自己的時代特點，為元明茶文化的發展開闢了道路。

進入宋代，點茶與製茶技藝不斷提高，上至皇親貴胄，下至文人雅士都熱衷於茶事活動，當時的文人名士也鍾情於將茶事題材的繪畫運用於宋代人物、山水及風俗畫中。這一時期製茶工藝的提高，為茶畫的發展提供了寬厚的基礎。宋代文人名士對茶畫藝術的繁榮起了積極的推動作用，茶與各種藝術形式融會貫通，衍生出茶畫、茶書、茶詩、茶禮等一系列藝術形式，反映出宋人的自然觀與審美觀。而市民階層對於茶事活動的參與，則擴大了茶畫的創作題材與影響範圍。

宋代茶畫根據描繪內容的不同，可分為皇室茶畫與高士茶畫。宋徽宗趙佶的〈文會圖〉和劉松年的〈攆茶圖〉是這兩類茶畫的代表作。

〈文會圖〉描繪北宋時期文人雅士品茗雅集的一個場景，根據繪畫者的特殊身份，該集會的地點應該是一所皇家庭院，庭院內曲池、圍欄、垂柳、修竹一應俱全，環境清幽肅靜，畫中心的樹下設一大案，案上擺設有茶具、果品、酒樽等。八九位文士圍坐案旁，或正襟危坐，或高談闊論，或把酒言歡，或竊竊私語，神態各異，周圍有僕人婢子填茶斟酒；竹邊樹下有兩位文士正在寒暄，拱手行禮，神態恭敬；

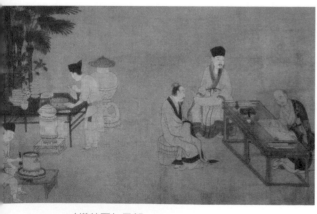

〈攆茶圖〉局部

〈文會圖〉局部

畫面上共有侍茶、侍酒者八人，均著宮內服飾，左下角設有茶桌和酒桌，桌上擺著茶盒和茶碗，一位侍茶正用茶則從茶盒中往茶碗裡分茶，爐火正旺的茶爐上置有兩把茶壺，兩名侍者正在向來賓奉茶，在風爐前方地上還放著都籃，裡面整齊地擺放著備用的茶碗。該作品集中體現了北宋時期文人雅士與茶的關係，以及茶在皇家宴飲中的地位，筆觸細膩，人物表情刻畫準確，對烹茶、奉茶的細節捕捉到位，同時還集中表現了宋代特有的點茶工藝。因此該作品不僅具有很高的藝術價值，還是研究中國茶文化的珍貴資料。

〈文會圖〉中人物神態各異，或坐或立，有動有靜。畫中的備茶場景，是宋代點茶法的真實再現，有很高的藝術和史料價值。趙佶《大觀茶論》中論及茶器時曾說：「盞色貴青黑，玉毫條達者為上，取其煥發茶采色也。」但我們在畫中看到的茶盞卻是白色，似乎矛盾。其實不然，趙佶茶書中所說黑盞，那是鬥茶時的需要，日常生活中飲茶，則不論顏色皆可。

煎茶、點茶，一直是中國文人高雅的生活休閒方式，是中國傳統文化和人文精神的具體體現。〈文會圖〉的主題雖是文人雅集，茶卻是其中不可缺少的內容，反映出文人與茶的密切關係。

劉松年是南宋時期的宮廷畫家，傳世作品眾多，其中涉及茶事的就有〈鬥茶圖〉、〈茗園賭市圖〉、〈博古圖〉、〈攆茶圖〉等多幅，這不僅體現了畫家對茶事的喜愛，也體現了南宋統治者對茶的熱衷。〈攆茶圖〉以工筆的手法，細緻描繪了宋代點茶的具體過程。畫面分兩部分：畫幅左側共兩人，一人跨坐於矮几上，衣著樸素，正在轉動石磨磨茶，神態專注，動作舒緩。石磨旁橫放一把茶帚，是用來掃除茶末的；另一人佇立茶案邊，左手持茶盞，右手提湯瓶點茶。他左手邊是煮水的風爐、茶釜，右手邊是貯水甕，桌上是茶筅、茶盞、盞托及茶籮子、貯茶盒等。畫幅右側共三人：一僧人伏案執筆，正在作書；一客人相對而坐，意在觀覽；一儒士端坐其旁，似在欣賞。整個畫面布局嫻雅，用筆生動，充分展示了宋代文人雅士茶會的風雅之情和高潔志趣，同時也是記錄宋代點茶場景的寶貴資料。

〈攆茶圖〉從一個側面充分展示了貴族官宦之家講究品茶的生動場面，是宋代茶葉品飲的真實寫照。

由於兩宋社會崇尚幽雅之風，文人對陸羽時期受到普遍關注的茶葉採製用具較少提及，而是集中關注茶藝活動本身，將碾茶、煮水、點茶視作茶文化生活重心，所以茶碾、湯瓶、點茶盞、茶筅等代表性茶具較之其他更受到文人重視，在詩、畫中被細緻地加以描繪，頻繁出現。

● 元明茶畫：〈陸羽烹茶圖〉、〈事茗圖〉

茶畫的創作，往往是創作者茶藝思想，乃至一個時期茶藝思想的表現。元朝在中國古代歷史上統治的時間雖然比較短，而且屬於少數民族政權，但是這一時期的茶畫藝術卻實現了一個大突破。元代畫家趙原創作的〈陸羽烹茶圖〉將茶事的場所從庭院、書齋、宮廷轉移到了幽靜的林泉之間，這一繪畫場所的轉移，大大拓寬了中國茶畫的題材，使茶畫與山水畫開始結合，而這以後才有了山間飲茶、船上烹茶等經典茶畫。

〈陸羽烹茶圖〉是茶畫與山水畫相結合的典範，畫面中遠山起伏，近景巍峨，兩處茅屋簡單質樸，周圍樹木環繞，屋內陸羽峨冠博帶，輕倚榻上，一派閒適，並沒有一絲因茅屋簡陋而窘迫不已的神情。順著陸羽的目光，引出一名侍奉茶事的小童，小童似乎也受了主人的影響，燒水、烹煮動作嫻熟，不見一絲慌亂。主僕的悠閒從容，周圍環境的清幽淡雅，流水淙淙，山石巍巍，一幅由茶事而延伸出來的山水畫便呈現於眼前。這幅茶畫在構圖時，故意突出周圍山石的巍峨、樹木的高大，縮小人物的活動空間，雖然看起來是一幅以風景為主的繪畫，但是仔細看人物的神態、動作就會發現，作者在繪畫過程中，沒有任何閒筆，通過主人對烹茶小童一舉一動的關注，將陸羽對茶的鍾情刻畫得淋漓盡致，使整個畫面的重點一下子集中到人物與茶事上來，而周圍的山石、樹木、茅屋與品茶相比，不過是點綴。同時，該作品首次將茶事的地點移到室外，在環境清幽的林泉石邊品茶，更顯茶道淡然悠遠的藝術魅力。

到了明代，茶畫創作已經十分成熟。明代的茶畫創作體現了明代茶藝思想的兩個突出特點，一是哲學思想加深，追求閒逸的品格和淡雅的情趣，喜好大自然，重視環境的清寧雅致，崇尚明月松澗、寂靜空靈，主張茶與自然相交融，這也從側面促使茶藝反璞歸真；二是民眾飲茶之風盛行，茶之淡然、和諧之氣深深影響了各階層的民眾。在明代的茶文化中，尤其是茶畫的描繪中突出地反映了這些特點。

文人雅士往往懷有清淡雅致的情懷，吟詩作畫喜好寄情於山水或琴棋書畫，而茶的清逸最得他們的鍾情。

唐伯虎茶畫代表作〈事茗圖〉是山水人物畫，他用精熟的山水人物畫法，描繪了文人學士悠遊山水間，夏日相邀品茶的情景：青山環抱、高山流水、林木蒼翠、巨石嶙峋、飛泉急瀑、溪流潺潺。一條溪水蜿蜒流過，在溪的左岸，參天古樹下，有茅屋數間隱於松、竹林之中。房下流水潺潺，房上雲霧繚繞。這或遠或近、或顯或隱的勾勒，給人以清晰之美、朦朧之韻，像是世外桃源的所在。而茅屋裡一人正聚精會神倚案讀書，案頭擺著茶壺、茶盞等諸多茶具，靠牆處書畫滿架，品茶讀書之意呼之欲出。邊舍內一童子正在扇火烹茶。舍外右方，小溪上橫著板橋*，一老者手持竹杖，行在板橋之上，身後跟著一小童，手中抱著古琴。畫卷上人物神態生動，環境清幽淡雅，表現了主客之間的親密關係。

* **板橋**：為木板架設的橋。

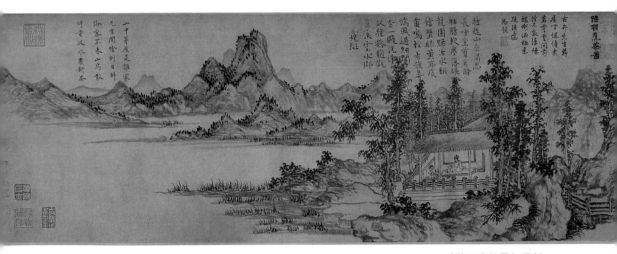

〈陸羽烹茶圖〉局部

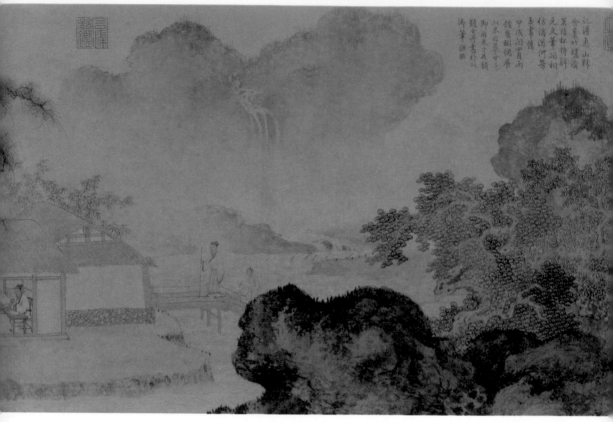

〈事茗圖〉局部

　　在畫的左邊，唐伯虎自作題詩：「日常何所事？茗碗自齎持。料得南窗下，清風滿鬢絲。」這首詩描述了在長夏之日，自以飲茶為事，雖有怡情愜意，但也帶有點點愁思。唐伯虎這幅山林品茶就讀的生活畫，散發著陶淵明筆下「採菊東籬下，悠然見南山」的氣息，是當時文人學士山居閒適生活的真實寫照。

　　明代朝廷對文人實行的高壓政策，使得明代文人不敢抒發己見，紛紛掙脫儒家所倡導的積極入世、修齊治平的思想束縛，把道家文化納入自己的情懷。道家在茶中找尋一種空靈虛靜的意境，這正符合了明代文人們的心境，想以茶培養出自己超脫的品格和淡泊的生活態度，這同時也促使了茶藝的反璞歸真。

㈣ 清代及現代茶畫：〈山窗清供圖〉、〈新喜〉

　　明末清初，文人雅士仍然是推動茶文化發展的主要群體，他們對茶文化的瞭解更加深刻。在許多茶畫作品中，茶事活動也展現得更加豐富自然，極具欣賞價值。

　　茶畫發展到清朝，繪畫題材已經突破了皇家茶宴、文人會友、百姓鬥茶的場面，畫家們紛紛將眼光投向市井的茶肆*中，並通過觀察人們的日常飲茶、飲茶風俗，描繪出一幅幅反映普通百姓與茶葉關聯的作品。這一時期的代表畫作有錢杜的〈白雲僧棲圖軸〉、乾隆皇帝的〈竹爐圖〉、錢慧安的〈烹茶洗硯圖〉、阮元的〈竹林茶隱圖〉等。

　　清代薛懷的〈山窗清供圖〉，畫家拋棄了描繪繁複茶事流程的傳統茶畫框架，甚至將飲茶人也省略了，全圖只有簡簡單單的三只茶具，古樸簡潔，情遠秀逸。左側題詩兩首，其中一首為「洛下備羅案上，松陵兼列徑中。總待新泉治火，相從栩栩清風。」該詩文筆簡潔地道出了畫家對茶的喜愛，以及當時的飲茶風尚。除此之外，這幅畫的繪畫手法突破了中國傳統繪畫的筆法，明暗十分清晰，立體感強，已初步具備了素描的藝術特點。

　　齊白石是中國近現代極具代表性的繪畫大師，無論是繪畫水準，還是對繪畫創作的理解和認知，都是中國繪畫藝術體系中的重要組成部分。而在齊白石繪畫創作過程中，茶畫也是他作品體系中的重要內容，這與齊白石比較喜歡飲茶有很大關係。

　　齊白石在 93 歲時，創作了茶畫作品〈新喜〉。在這一作品中，可以看到配有遊龍紋飾的茶壺和白瓷的小茶杯，以及象徵平安的方柿。通過觀賞，能感受到整個作品中所擁有的歡樂元素，以及對新春的嚮往。通過齊白石的茶畫作品，可以看到他造型簡練卻充滿生機的畫風，而且茶畫意境極其深厚，筆墨的應用更為雄厚。雖然在齊白石繪製的茶畫中使用的茶元素極其平凡，但是畫面情感內涵表達與意境相融合，充分表現了畫家對茶及茶文化的認知，同時詮釋了其簡單樸實的生活態度。

　　總之，以茶事入畫在中國已經有上千年的歷史，畫家將煮茶、奉茶、品茶、以茶會友、飲茶用具等與茶相關的題材通過畫筆描摹，並融入他們對藝術的感悟、對生活的態度，形成一幅幅精美的茶畫。這些茶畫不僅具備極高的欣賞價值，還反映出中國幾千年茶文化發展的歷程，值得珍藏，更值得回味。

*茶肆：為賣茶的店家。

一片青山入座，半潭秋水烹茶：茶文化空間設計

「茶文化空間」是個新詞，在以往的文獻中並不能看到。但是，作為茶文化中重要的一部分，自茶文化出現，茶文化空間便實實在在的存在了。茶文化空間，廣義上講是指具有茶文化內涵的、由茶文化元素構成的空間，或室內或室外均可，這也是傳統意義上的茶文化空間。它既包括生活中的茶文化空間，也包含具有一定審美意義的茶文化空間。

一個具有昇華意義的審美性茶文化空間，它必須是一個「人工佈置」的，具備「茶文化內涵」，由「茶文化元素」構成的具有「審美意趣」的空間。而狹義上的茶文化空間就是茶席，它雖然也是人有意識佈置過的，但卻包含茶文化的實用性及審美性。打造一個屬於自己的茶席，展示自己對於茶飲的理解，盡情享受茶香愉悅，相信這是很多茶友夢寐以求的事。

● 茶席組成

茶席是由不同的因素結合而成的。由於人的生活、文化背景及思想、性格、情感等各方面的差異，在進行茶席設計時可能會選擇不同的構成元素。一般情況下，茶席設計所包含的內容包括茶品、茶具、茶席檯面及鋪墊、空間環境（插花、焚香、掛畫、茶點、工藝品、背景）等構成因素。

茶，是茶席設計的靈魂，也是茶席設計的思想基礎。在一切茶文化及其相關的藝術表現形式中，茶既是源頭，又是目標。

茶具主要指茶壺、茶杯、茶勺等這類飲茶器具。現代茶具的種類屈指可數，古代「茶具」的概念似乎所指範圍更大。茶具是為茶而誕生和服務的。為了茶文化的豐富完善，人們不斷努力地開發出各種各樣的茶具來滿足品茗的需要。通俗地講，茶席設計中常用到的茶具包括：

備水用具：水方（清水罐）、煮水器（熱水瓶）、水杓等。

泡茶用具：茶壺、茶杯（茶盞、蓋碗）、茶則、茶葉罐、茶匙等。

品茶用具：茶海（公道杯、茶盅）、品茗杯、聞香杯、杯托等。

輔助用具：茶荷、茶針、茶夾、茶漏、茶盤、茶巾、茶池（茶船）、茶濾及托架、茶碟等。

　　喝茶自然離不開茶桌、案几，茶席設計中當然也必不可少，它是整個茶席的承載體。古時人們常用茶几來做茶席以承載東西，多為木質，現在由於茶席的多樣化，案几的樣式和材質也是品類繁多，或高或低，或藤竹或玻璃，或仿古或現代，一切皆因需而選。除了以上常用案几之外，凡是可以放置茶具等物的地方都可作為茶席的檯面來用，比如地面、箱、櫃、椅、石板、木片等都可為用。鋪墊是指茶席設計中置於泡茶檯上，用於裝點檯面或是為了防止泡茶器具直接接觸檯面的物品。常用物包括各類桌布（布、絲、綢緞、麻等），手工編織墊、竹草編織墊、布藝墊等及自然材料（荷葉、砂石、落英等）。生活中使用較多的有棉布、麻布、蠟染布和竹編等。鋪墊的材料和色彩要與茶席主題相符，它也是表達情感的方式之一。

　　空間環境設計是對茶葉沖泡和品茗背景及整個茶文化氛圍的營造，是茶席設計中不可或缺的重要部分，它包括：泡茶臺上茶具的組合、放置以及插花、屏風、茶食等搭配和擺放。空間環境設計為茶品沖泡、茶藝表演、茶文化藝術的展現創造了更大的空間，讓人們在品茶時得到更高的精神享受。

　　空間環境設計通常包括插花、焚香、掛畫、茶點、工藝品、背景等元素，其中尤以插花、掛畫兩項備受關注。早在宋代，它們就已被人們廣泛應用於品茗環境之中，對於茶席意境的營造也起到至關重要的作用。

總體來說，茶席設計是通過人與茶、茶具以及周圍環境和色彩的相互調和，給人們帶來一種美感和快樂，從而更好地享受茶的芬芳、樂趣和美妙。

● 茶席設計流程

對於鍾情茶藝的朋友而言，擁有獨具風格的茶席實在是一件令人快樂的事。通過設計不同風格的茶席，茶友們體會到了茶藝生活的樂趣。

設計茶席首先需要有一個主題。主題是茶席設計的靈魂，有了明確的主題，我們才能有的放矢。主題的確定有助於茶席各個部分或各個元素的統一與協調，也有助於對茶席設計意義的提升，讓茶席更具有文化內涵與韻味。季節的更替、人事的變化、自我的覺悟等都可以成為我們設計茶席的素材。如表現春、夏、秋、冬的景致；以茶的種類為標的，如為碧螺春設計茶席，為鐵觀音、紅茶、普洱茶設計茶席；為春節、中秋或新婚設計茶席；以「空寂」「秋韻」等為主題等。當然，也可以是抽象的意境，定名為「陌上花開」或是「又逢丙申」也未嘗不可。

其次，茶席設計要以「茶」為主。茶席設計，要展示的是茶技與藝術，更重要的是展示茶本身之特性。所以，「茶」的主體地位必須要明確，其他的相關元素只能起烘托的作用。茶湯泡得是否好、泡茶的方法是否合理、使用的茶具是否清潔並符合泡茶所需，這是飲茶者最關心的事。香、花、掛畫等輔助元素擺放的位置，更不能搶佔了「茶」的主體地位。好的茶席，是使人一靠近，就能體會到「茶」的意味。

最後，茶席設計必須體現「為人」的理念。不論是為沖泡茶湯供人品飲而設計，還是為滿足人們的視覺美感而設計，茶席根本目的都是為了滿足人或物質或精神的追求，都是為了獲得美的享受。

針對室內茶席設計來說，燈光也是很重要的一環，有人說燈光定位就是茶席的靈魂所在。在自然光線下的事物一般處於散光狀態，不聚焦、不凝鍊，也不鮮亮，柔和但缺乏亮點。室內茶席設計中，燈光的定位直接彰顯茶席的主體與個性，非常醒目。日本茶席中就非常講究燈光的定位，燈光的作用占到整個茶席構成的一半，再好的茶席設計缺了燈光，就顏色盡失。

茶席設計過程中，還會遇到很多小問題，如果處理得當，都會從不同方面提升茶席本身的審美價值。究竟如何去處理它們，新的技巧方法更有待於廣大愛茶人的共同探討與研究。

泡茶篇

茶葉篇

茶具篇

賞藝篇

茶經解讀

TEA

書　　名　茶經解讀
作　　者　（唐）陸羽著；移然主編
發 行 人　程顯灝
總 編 輯　盧美娜
主　　編　譽緻國際美學企業社・莊旻嬑
美　　編　譽緻國際美學企業社・羅光宇

藝文空間　三友藝文複合空間
地　　址　106台北市大安區安和路二段213號9樓
電　　話　（02）2377-1163

發 行 部　侯莉莉
出 版 者　四塊玉文創有限公司
總 代 理　三友圖書有限公司
地　　址　106台北市安和路2段213號9樓
電　　話　（02）2377-4155
傳　　眞　（02）2377-4355
E - m a i l　service@sanyau.com.tw
郵政劃撥　05844889 三友圖書有限公司

總 經 銷　大和書報圖書股份有限公司
地　　址　新北市新莊區五工五路2號
電　　話　（02）8990-2588
傳　　眞　（02）2299-7900

初　　版　2018年2月
定　　價　新臺幣380元
I S B N　978-986-95765-7-4（平裝）

國家圖書館出版品預行編目 (CIP) 資料

茶經解讀 / (唐) 陸羽著；移然主編 . --
初版 . -- 臺北市：四塊玉文創 , 2018.02
　面；　公分
　ISBN 978-986-95765-7-4(平裝)

1. 茶經 2. 注釋 3. 茶藝 4. 茶葉

974.8　　　　　　　　　　　107000931

三友官網　　三友 Line@